新文京開發出版股份有限公司

新世紀・新視野・新文京 ─ 精選教科書・考試用書・專業參考書

觀光資源 第4版

實務與理論

吳偉德・林水松 編著

THE PRACTICE AND THEORY OF
TOURISM RESOURCES Fourth Edition

國家圖書館出版品預行編目資料

觀光資源實務與理論/吳偉德, 林水松編著.－ 四版.－
　新北市：新文京開發出版股份有限公司, 2021.07
　　面；　公分

ISBN　978-986-430-742-5（平裝）

1. 旅遊　2. 世界地理　3. 世界史　4. 導遊

992　　　　　　　　　　　　　　　　　110009883

觀光資源實務與理論（第四版） （書號：HT34e4）

編 著 者	吳偉德　林水松
出 版 者	新文京開發出版股份有限公司
地　　址	新北市中和區中山路二段 362 號 9 樓
電　　話	(02) 2244-8188（代表號）
Ｆ Ａ Ｘ	(02) 2244-8189
郵　　撥	1958730-2
初　　版	西元 2015 年 07 月 20 日
二　　版	西元 2018 年 02 月 01 日
三　　版	西元 2019 年 09 月 01 日
四　　版	西元 2021 年 08 月 01 日

全球在 2020 年經歷自二次世界大戰後最嚴重的災難「COVID-19 新冠肺炎」疫情至今未歇。因觀光行為使得人口流動帶動疫情增長，迫使各個國家地區政府被迫關閉國門，祭出「旅遊禁行令」，使得 21 世紀最重要的觀光旅遊業不得不因此暫歇。適當的控制社交距離與強制佩戴口罩安全措施，讓臺灣成為防疫最佳模範生。關起國門，旅遊活動不因此而停歇，悶壞的國人形成爆量塞滿臺灣各觀光地區的旅客，產出了一個新的名詞「報復性旅遊」，從此得知，旅遊行為已經是一項人們不可或缺的需求元素，未來如何能在維護健康安全下進行國際觀光，已經是一個重要的議題了，如此才能讓全世界的旅客可以無慮的盡情享受全球的觀光資源。論及世界國家地區的觀光資源，屬於文化背景與自然景觀是最重要不過了，以觀光資源而言大到山川江河，小到珍饈佳餚，舉凡自然環境、歷史古蹟、建築風格與文化傳統等，都是可以吸引觀光客前來此地參觀的動機與目的，是觀光產業「拉力理論」最好的詮釋。

聯合國教科文組織(UNESCO)在於 1972 年，在巴黎通過著名的「保護世界文化和自然遺產公約」，這是首度界定世界遺產的定義與範圍，根據其評定的「世界遺產」則是現今各個國家地區的首要保護重點，也是觀光客參訪最重要的指標，亦是票房的保證，目前規劃有文化遺產、自然遺產與綜合遺產，遍及全世界計已超過 1,000 個地區，非物質文化遺產也是觀光客參訪想要一窺究竟的類別之一，本書的內容以全球 5 大洲之文化觀光資源、自然觀光資源與特殊觀光資源分類，構想就是來自於世界遺產之分類。

首先，本書以觀光資源的理論與實務談起，進而在世界遺產處著墨，依序在臺灣、歐洲、美洲、非洲、大洋洲、亞洲與中國大陸觀光資源論述。坊間一般書籍撰寫以臺灣觀光資源為主之書籍繁多。但就此書之收編為全球重要的觀光資源，想傳達的是環遊世界的概念，希望每位讀者都有機會挑戰與開拓視野的壯志。其中一章節為「觀光生態資源」，其中低碳旅遊與綠色概念以臺灣澎湖低碳島規劃撰文，想傳達「綠色觀光」是未來的趨勢，在「世界即將消失之美景」一文中，提醒讀者預先規劃這些國家地區觀光旅遊，以免有遺珠之憾。再者，此書已經進入第四版，謝謝舊雨新知的支持，除了更新觀光旅遊資源現狀外，此版特別加入臺灣重要的「美術館」與「博物館」觀光資源，無論是常設展或是特展，門票宜人展品豐富，是一處非常重要的觀光資源地點，一定要充分利用喔！

以觀光業範疇為主的觀光資源多到無法數計，藉由此書的拋磚引玉，讀者可以思考您本身或是從事的產業從業人員是否也是都是觀光資源之一員呢？若是的話，您可算是跟上時代潮流的趨勢，恭喜您。若您還未參與，快點加入我們喔。

吳偉德、林水松

吳偉德

學 歷
中央大學　企業管理學系　博士候選人
觀光研究所　EMBA

經 歷
行家綜合旅行社業務部副總經理、洋洋旅行社業務部經理、東晟旅行社專業領隊導遊、上順旅行社專業領隊、格蘭國際旅行社專業領隊、行家旅行社專業領隊導遊、翔富旅行社、太古行旅行社、福華飯店、弟第斯 DDS 法式餐廳高級專員及調酒師、導覽世界七大洲五大洋，造訪百國干城

證 照
華語導遊證照、華語領隊證照、英語導遊證照、英語領隊證照、旅行社專業經理人證照、專業採購人員證照等，ABACUS、AMADEUS 與 GALILEO GDS 訂位證照，相關觀光餐旅證照等數十張

專 長
32 年領隊兼導遊資歷、領隊導遊訓練講師、餐旅管理、國際導遊、國際領隊、旅遊行銷管理、旅遊資源開發與規劃、旅遊財務管理、旅行社經營管理、國際旅遊市場、旅遊業人力資源、旅遊業策略管理、旅遊管理學、旅遊業電子商務、觀光學概論、觀光心理學、旅遊管理與設計、輔導旅遊考照、知識管理、導覽解說旅遊自然與人文、國際會議展覽

現 任
中華國際觀光休閒商業協會理事長、領隊導遊訓練講師、大學大專專任助理教授、各大專學院兼任講師、勞工職訓局講師、大專院校命題委員、相關考試及證照命題委員、勞委會訓練講師、領隊導遊人員證照輔導講師

現 職
大學　助理教授

林水松

學 歷
觀光研究所　EMBA

經 歷
旅遊業年資 35 年、汎達旅遊業務部經理、雄獅旅遊連鎖事業部經理、飛達旅運客服部經理、朋達旅遊總經理、臺北海洋技術學院旅遊系專技助理教授、臺北城市科技大學觀光事業系專技助理教授、東南科大觀光系、醒吾科大觀光系助理教授

證 照
國際領隊證、華語導遊證、旅行業經理人證、旅行業高階經理人證、觀光局郵輪旅遊訓練、臺灣民宿協會管家證照

曾任講課－專業教學相關學校系所
國立高雄餐旅學院旅運管理系、銘傳大學旅運管理系餐旅系、新竹中華大學休閒事業系與餐旅管理系、中壢萬能科技大學休閒管理系、宏國德霖科技大學休閒管理系講師、育達商業科技大學休閒事業系、醒吾科技大學觀光休閒系講師、致理科大休閒系講師

教授課程
領隊導遊實務－東南亞、東北亞、美國、海島旅遊等地百餘團次、日本各地領隊兼導遊實務、旅行業經營管理旅遊、旅遊行程設計規劃、導覽解說課程、旅遊糾紛實務處理、服務業人資管理、旅遊健康管理、郵輪旅遊實務、鐵道觀光實務、節慶文化活動、生態旅遊實務、消費者行為、觀光學概論、管理學、日文基礎班－連鎖事業經營

社團職務
CTCA 中華民國旅行業經理人協會　常務理監事、理監事
TQAA 中華民國旅行業品質保障協會　教育訓練委員會委員

現 職
立航旅行社、麥斯特旅行社、北投漾館溫泉會館顧問、大學助理教授

目錄｜CONTENTS

觀光資源論述

第一節　觀光資源理論

第二節　觀光資源實務

第一節　觀光資源理論

　　交通部(2021)根據發展觀光條例第二條所用名詞，定義一，觀光產業：指有關觀光資源之開發、建設與維護，觀光設施之興建、改善，為觀光旅客旅遊、食宿提供服務與便利及提供舉辦各類型國際會議、展覽相關之旅遊服務產業。因此以臺灣觀光資源泛指以下類別。

一、觀光旅客

　　指觀光旅遊活動之人，並不侷限國內或國外遊客。

二、觀光地區

　　指風景特定區以外，經中央主管機關會商各目的事業主管機關同意後指定供觀光旅客遊覽之風景、名勝、古蹟、博物館、展覽場所及其他可供觀光之地區。如國家一、二、三級古蹟或美術館、藝術館等。

三、風景特定區

　　指依規定程序劃定之風景或名勝地區，如國家級或縣市級風景區。

四、自然人文生態景觀區

　　指具有無法以人力再造之特殊天然景緻、應嚴格保護之自然動、植物生態環境及重要史前遺跡所呈現之特殊自然人文景觀，在原住民保留地、山地管制區、野生動物保護區、水產資源保育區、自然保留區、風景特定區及國家公園內之史蹟保存區、特別景觀區、生態保護區等範圍內設定之地區。

五、觀光遊樂設施

　　指在風景特定區或觀光地區提供觀光旅客休閒、遊樂之設施。如機械遊樂設施旋轉木馬、水域遊樂設施水上快艇及渡輪、陸域遊樂遊園車與環保車、空域遊樂貓空或與日月潭纜車等。

六、觀光旅館業

　　指經營國際觀光旅館或一般觀光旅館，對旅客提供住宿及相關服務之營利事業，現在規劃為度假式旅館與溫泉旅館等類別。

七、旅館業

指觀光旅館業以外，對旅客提供住宿、休息及其他經中央主管機關核定相關業務之營利事業，鎖定之客戶比較傾向於國民旅遊遊客。

八、民宿

指利用自用或自有住宅，結合當地人文街區、歷史風貌、自然景觀、生態、環境資源、農林漁牧、工藝製造、藝術文創等生產活動，以在地體驗交流為目的、家庭副業方式經營，提供旅客城鄉家庭式住宿環境與文化生活之住宿處所。偏向於自由行與家庭度假為主的形式，也有農場類別經營方式。

九、旅行業

指經中央主管機關核准，為旅客設計安排旅程、食宿、領隊人員、導遊人員、代購代售交通客票、代辦出國簽證手續等有關服務而收取報酬之營利事業。目前分為綜合、甲種與乙種旅行社，可以說是所有觀光資源的推手或稱為觀光之媒介者。

十、觀光遊樂業

指經主管機關核准經營觀光遊樂設施之營利事業，如六福村、義大遊樂世界與九族文化村等。

十一、導遊人員

指執行接待或引導來本國觀光旅客旅遊業務而收取報酬之服務人員。目前考選部規劃英語、日語、法語、德語、西班牙語、韓語、泰語、阿拉伯語、俄語、義大利語、越南語、印尼語、馬來語等 13 種語言，需經國家考試及格受訓後才能執業，負責對旅客導覽解說推廣臺灣觀光與文化之重要資源。

十二、領隊人員

指執行引導出國觀光旅客團體旅遊業務而收取報酬之服務人員。目前考選部規劃分英語、日語、法語、德語、西班牙語等 5 種語言，需經國家考試及格受訓後才能執業，素來被稱為臺灣最佳的國民外交資源。

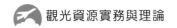

十三、專業導覽人員

指為保存、維護及解說國內特有自然生態及人文景觀資源，由各目的事業主管機關在自然人文生態景觀區所設置之專業人員，如各個博物院、美術館與國家公園等地。

十四、外語觀光導覽人員

指為提升我國國際觀光服務品質，以外語輔助解說國內特有自然生態及人文景觀資源，由各目的事業主管機關在自然人文生態景觀區所設置具外語能力之人員。因應臺灣推廣國際化形象，故在國家風景區及國家公園等場域設置外語導遊有助於當國外觀光客瞭解臺灣各種現象，增加意象，口耳相傳。

觀光資源定義：「為觀光目的地能迎合並滿足遊客需求潛在特質及從事旅遊活動之一切事務稱為觀光資源。」另外，觀光資源在研究領域中，任何有吸引觀光客的主要行為，包括自然資源、觀光節慶、戶外遊憩設施與文化傳統等。觀光資源的分類主要依據資源的潛在特質及利用需求，說明如下：

分類	說明
自然資源	包括風景、氣象、地質、地形、野生動植物等。
文化資源	包括歷史文化、古蹟建築、民俗節慶、產業設施等。

學者陳昭明(1981)提到瞭解資源的構成因素之重要性。因為觀光發展之關鍵，在觀光規劃是否健全及對當地環境的認識，進而構成觀光資源的人文因素及自然因素。說明如下：

類別	分類	說明
人文因素	歷史古蹟	紀念性、歷史性、學術性、古蹟活化。
	人為建築	外觀結構、功能、獨特性、紀念性。
自然因素	地形	坡度、山峰、水流、組織。
	地質	土壤質地、岩石組成、地層結構。
	植物	種類、數量、分布、獨特性。
	動物	種類、數量、分布、獨特性。
	氣象	適意程度、季節變化、獨特性。
	空間	空間結構、光線、連續性、透視程度。

　　節慶活動：從國際的大型賽會與節慶活動，可活絡觀光旅遊與文化交流。可預期的是，增進地方繁榮發展，提升當地知名度，並為國家增加外匯。如國內外之重要觀光運動與政府積極推廣之旅行臺灣年。2017年臺北舉辦世界大學運動、2018年臺中舉辦世界花卉博覽會，建置友善環境，加強行銷，吸引國際觀光客來臺。以增進國人之遊憩機會與吸引外國觀光客來臺，應充分提供場所與機會，並做好觀光遊樂規劃設施及觀光旅遊事業之管理功效，以增進經濟繁榮。知名的節慶活動概況，如元宵燈會、臺灣國際蘭展、國際自由車環臺邀請賽、臺北101跨年煙火秀、春季電腦展、客家桐花季、端午龍舟賽、秀姑巒溪泛舟、臺灣美食節、臺東南島文化節、中元祭、國際陶瓷藝術節、花蓮原住民聯合豐年節、海洋音樂季、府城藝術節、日月潭嘉年華、臺北國際旅展、太魯閣馬拉松賽、溫泉美食嘉年華與國際性展覽等等。

　　陳國淨(2010)觀光遊憩資源分類：「觀光遊憩資源是指滿足遊憩活動的自然和人文特殊景觀。觀光遊憩資源有效管理、保育與利用，多依景觀的特質，用適切準則而分門別類，意味著將同一性質的景觀資源歸於一類，而經營管理時其特性而維護，並充分滿足旅客的需求，也同時藉此分類來分析土地較具備遊憩使用的潛力價值，作為規劃管理遊憩活動時的參考因素。」

✚ 圖 1-1　2011 年啓用「Taiwan-The Heart of Asia」　CIS 觀光標誌

　　臺灣觀光 CIS 全新品牌：從「心」出發，2011 年交通部觀光局正式公布啟用臺灣觀光新品牌「Taiwan-The Heart of Asia」，自 2001 年起 10 年的時間都是臺灣觀光以「Taiwan, Touch Your Heart」品牌向國際推廣臺灣形象，成功表達本國人民友善熱情的形象，同時獲得國內外旅客的讚賞，將臺灣觀光目標昇華到新階段。迎接新品牌時代的到來，觀光局於 2009 年起即邀集相關專家學者研討新品牌的概念，經過討論多時，最後以「Taiwan-The Heart of Asia」成為新品牌標籤，兩個心「heart」緊緊相印相連，是臺灣觀光「從心出發」一貫的堅持（臺灣英文新聞，2011）。

「Taiwan-The Heart of Asia」新品牌以簡潔、字體創新,表達與世界溝通的心意,結合傳統與新式的多樣變化的造型,是以亞洲的經典縮影版「亞洲心、臺灣情」獻給國內外觀光客的精緻的美意。行動標語「Time for Taiwan」鼓勵旅客以行動來表明旅遊之用語(The call to action)。心型視覺圖案為觀光局用心堅定的心型圖案(包含:花卉(梅花及蘭花)、原住民及美食(小籠包、糖葫蘆、甜不辣、麵條)等元素。國家劇院、臺北 101、煙火、燈籠、茶葉文化、蝴蝶(孔雀蛺蝶)、賞鳥(知更鳥)等著名造型圖案,可適用於各項宣傳、節日及展覽。

第二節　觀光資源實務

　　觀光資源以實務而言,吳偉德:「可以有足夠且具國際水準的觀光條件與吸引力,無論在食、衣、住、行、育、樂等資源方面,讓觀光旅客願意來到此作體驗,並增加停留天數,提高滿意度且有重遊意願,達到觀光遊客源源不斷,資源生生不息的目的。」以下概述為臺灣政府與相關單位行銷到全世界臺灣之最的食、衣(氣候)、住、行、育、樂重點觀光資源,列舉之資源皆已到達國際水準之程度,使得國外旅客特別願意來臺灣旅遊並體驗生活與文化。

一、鼎泰豐小籠包

　　鼎泰豐(2021)創立於 1958 年,於 1972 年由原來的食用油行轉型經營小籠包與麵點生意,開始賣小籠包後,用力於食材、品質管理與服務內容的提升,在美食報章雜誌催化的報導下,異軍突起,現今不僅是一般市民的最愛,也是政商名流、國際影星與 Youtuber 爭相推崇的頂級美食。1993 年鼎泰豐獲紐約時報評選為全球十大特色餐廳之一,是唯一華人餐廳入選者。2010~2014 年香港鼎泰豐五度獲得米其林一顆星的評鑑,2015 年亞洲最佳 101 餐廳第二名、馬來西亞分店榮獲 INPENANG 2018 最佳餐廳,這是臺灣餐飲業品牌的殊榮,更是與有榮焉的象徵臺灣本店與世界各地的分店的用心經營。2013 年再榮獲美國 The Daily Meal 網站選為亞洲最佳餐廳第一名榮譽,在 CNN 評為全球最佳連鎖企業第 2 名(鼎泰豐小吃店股份有限公司,2021)。

　　鼎泰豐的服務信念的價值,內容是完美服務呈現,餐飲服務則注重服務的溫度和靈活性。鼎泰豐的訓練其服務必須是來自內心的真誠,以服務客戶需求為第一要務,服務人員要比客戶早一步發覺客戶需求,並積極提供服務。其服務是無法有專

利可言，因此每個細節都可以積累鼎泰豐的服務貼心理念和品牌尊榮價值。楊吉華老闆接替父親傳承後，沒有一天的無盡心的想將原來的小吃店商業模式轉變為連鎖企業經營管理，實現了食品和世界國際化的目標。為了提供最佳質量和改善服務是第一個項目，而不是創造一天的績效，並提高品牌知名度，以實現可持續運營的目標精神。

產品品質就是企業生命，只有堅持嚴格控管選擇原材料，對食材進行精細加工，對烹飪進行嚴格調味以及在餐桌上提供優質服務，才能認真對待每個環節，並在各個層面進行檢查，以將這種信念傳遞給客戶的餐桌。 品牌是責任表現，堅持完美食物製作是對客戶的責任。每時每刻都是真正打動消費者的關鍵時刻，每個細節都是鼎泰豐品牌金字塔的積累成果，鼎泰豐的意圖可以使每個人都能品嚐到美食至內心深處的平靜。

總公司在臺灣共有十數家分店的鼎泰豐連鎖餐飲企業，其海外分店在日本、美國、澳洲、泰國、澳門、韓國、新加坡、中國、香港、印尼、馬來西亞等國家。鼎泰豐的美食，已經完美臺灣人的味覺，更要讓全球都能同時享受到來自臺灣的經製美食與完美的服務。

據統計在每年，鼎泰豐在臺灣銷製作出招牌小籠包約 3 仟萬餘顆，每顆都有標準程序的一樣質量 18 摺與 21 公克重量，每天銷售出約 8 萬個小籠包，海外近百家分店還未列入統計中。大約每 10 個國外觀光客，就有 1 人想要到鼎泰豐用餐，曾經獲得 CNN 評比全球最佳連鎖店第二名，連續 5 年獲得米其林一顆星在香港店，並不是鼎泰豐拿不到二星、三星，因為小吃店在米其林評比最高榮譽就是一星，鼎泰豐在臺灣登記為小吃店而不是餐廳，這已經是臺灣最指標性的餐飲品牌之一。

（一）人力掌控精細，把一件事做好，單純又精緻

許多公司餐廳的總經理或高級管理人員都對鼎泰豐進行了認真的研究，甚至啟動國外的員工來學習鼎泰豐的服務，一般都很難想像會成功的因素。鼎泰豐是一間小籠包店，有許多大師已經學會了自給自足開業，但其業務不能像鼎泰豐那樣成功。鼎泰豐注重的是，製造小籠包的精神是「把一件事情做好」。專業客戶服務，如英語小組接待員為會說英語的客人提供服務，而另一專業日本小組接待員為會說日語的客人提供服務，達到「人力掌控精細」。

（二）小吃店如精品店，極致吹毛求疵，態度使然

但仍嚴格要求甩麵撈的力道和次數，才能達到品質一致。執行標準化過程中，

曾經試驗找臺北 6 家分店各推派一位師傅到中央廚房比賽炒飯，6 個人從下鍋、翻炒到起鍋，不但時間和動作一致，翻炒的次數也一樣，很多餐廳師傅都是靠直覺與經驗，無法標準化。

鼎泰豐實施將食品烹飪標準化的創舉，並將小吃店視為精品店，當客戶到任何一個分店用餐時，都藉由透明化視覺看到內場工作人員用溫度計與秤子來進行標準化食材施作，小籠包的重量只能是 0.2 克的差距，都必須依照標準化的流程製作，這是一個完美的堅持，還有客戶與廚師在開放式廚房(Open)的分享及互動式體驗(Experience)用餐環境。每道菜被送到客人的餐桌上，服務人員還必須拿出專用溫度計進行溫度確認。如元盅雞湯和酸辣湯 85 度是最完美溫度，肉粽必須到 90 度。以確保豬肉塊熟透與注重飲食安全用心。「自動煮麵」機器，時間一到時在沸水中的麵條將自動升起，以防止麵條變質或煮得不夠。但是，仍嚴格要求甩麵撈的力道和次數，以達到質量的一致。在實施標準化的過程中，曾經從台北的 6 個分店中派出一名廚師到中央廚房施作，廚師們從下鍋、翻炒到起鍋，時間和動作一致的訓練，翻炒的次數也一致，大部分餐廳廚師都是依靠直覺與經驗，無法標準化，品質難掌控。

（三）一定要發自內心的笑，面試 3 關，試作 3 小時，嚴謹的對待

隨時保持笑容與發自內心的笑是最美麗的表徵，所以每一位工作人員都是滿臉笑容，令人愉快，一般新進服務人員面試有 3 關，試作 3 小時，是鼎泰豐對於員工嚴謹的對待，因為生意量是一般餐廳的兩、三倍，菜口人員（負責送成品自內場到外場服務人員餐臺）來來回回平均一日大約是步行 10 公里的距離長度，服務人員一忙起來，若不是發自內心的笑，一般會忘記對客戶微笑，鼎泰豐服務人員依然能夠態度從容、始終保持微笑，這確實是發自內心的笑，再者，因工作內容強度，大部分的服務人員都保持非常纖瘦的身形，而並非不聘用較豐腴的員工。

（四）抹布怎麼擰，講求工作態度，追求完美服務

從來沒停止精進，是鼎泰豐讓他人追不上的強項，有客戶發覺桌子擦完後，依然有濕濕的現象，經這一反映後，楊老闆在 9 家分店的視訊會議和主管們花一個小時討論，抹布該如何處理才會讓桌面擦拭完後不潮濕等等，接著要所有分店上傳摺好的抹布技巧，logo 也不能外露，四個角要對齊方正，評比服務人員誰摺得最好，楊老闆重視客戶的滿意度是鼎泰豐的不變口碑的來源，若有客訴會在隔天的視訊會議上檢討，所有店長及儲備主管解決客戶的問題，之後執行 SOP（標準作業程序）的啟動與發布。

（五）打破餐飲界規則，人事成本達 48%

　　據調查鼎泰豐員工薪水是同業的佼佼者,洗碗人員 36~40K 元、外場人員 39~43K 元、料理廚師 46~56K 起薪,大約是一般五星級飯店中階主管的月薪,外加績效獎金和紅利,相關科系大學生爭相進入鼎泰豐實習,底薪起 36K 元起外加績效獎金應該是餐飲業最優質的薪水, 3 年後存一桶金是可以被期待的。學生畢業後直接以正式人員聘用,學生返回就業率高達約 90%,鼎泰豐最重要的是對員工的無微不至照顧與員工福利。與其他企業嚴格執行員工三等親內禁止進公司,鼎泰豐反而歡迎員工攜家帶眷加入,「這樣向心力才會高」。據說 2013 年鼎泰豐表示店長級以上資深員工,可領到 20 個月最高年終獎金,若以店長薪水 10 萬計算,光是年終就高達 200 萬,相對的責任也大工時也較長,但是是有價值的。

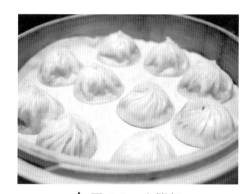

✚ 圖 1-2　小籠包

✚ 圖 1-3　小籠包製作

二、士林夜市

　　藤淑芬(2021)祖先記載在初民墾荒時期,祈求平安之述,一般在興建廟宇舉辦迎神賽會之時,因人群聚集處,小吃之便利與人潮下興起一股風潮,如臺北著名華西街有殺蛇表演與近龍山寺而名,不變的是基隆市的繁華地基隆廟口夜市也因奠濟宮而發熱,早期的奶油螃蟹與營養三明治都是讓人唇齒留香之物;而臺灣最早開發的夜市是來自於古都臺南更是夜市重鎮,臺灣發展是由南而北的順序。談起臺灣夜市應該有 200 年歷史,因小吃攤販與趣味遊戲聚集而逐漸成市,但現今更有成排的商店與傳統美食加入形成滿滿人潮與錢潮。自清代以來,漢人移民從福建至此、廣東渡海來臺開墾建地,體力用盡,小吃攤販便肩挑扁擔沿街叫賣做起生意,夜市之起源及這種「叫賣文化」的雛型,臺灣約有 100 個大小夜市,大小各有其異。主要將各種冷、熱吃食集中成市,自然會又人潮光顧。「市面上有所謂『擔阿麵』,全臺人士靡之知之」《臺灣通史》中述說臺南小吃攤經典食材,是由商家用「扁擔」挑至

大街小巷販售而名。再者，麵與一般無異主要是以油麵文主，煮時以麵置入熱湯中滾熟取出，碗中下置鮮蔬、肉絲、蝦汁，烏醋、胡椒，即可出菜。沙卡里巴是日文「人潮聚集的地方」的含意，早期臺南有名是夜市「沙卡里巴」約在 1930 年就存在，其中跌打損傷膏藥、農產品和手工藝品販賣的攤位外，其最有名的就是臺南經典小吃棺材板（吐司中間挖個洞澆入海鮮濃湯），鱔魚麵（材火煮麵大火炒魚散發出特殊香味，現今很多失傳了）和鼎邊趖（米漿鍋邊添火加熱成型至入羹湯香氣四溢）等小吃。

根據「交通部觀光局統計來臺旅客消費及動向調查」顯示，年餘前臺灣夜市已超過故宮博物院和臺北 101 大樓，成為觀光客的首選景點。觀光客最常去的景點，第一名為「夜市（73 人次／每百人）」，其次為「臺北 101（58 人次／每百人）」、「故宮（52 人次／每百人）」、「日月潭（29 人次／每百人）」及「中正紀念堂（26 人次／每百人）」。

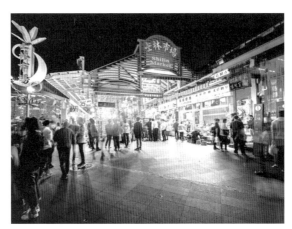

✚ 圖 1-4　士林觀光夜市街景

✚ 圖 1-5　臺南小吃料理鱔魚麵

✚ 圖 1-6　鱔魚麵成品

「民眾逛夜市絕不只是為了小吃和購物，而是為了那一種身處於吵雜、熱鬧、混亂、擁擠中消費所感受到的特有樂趣。邁博(2021)」，逛夜市的發想就是為了享受這種氣氛，全盛時期臺北士林夜市，週末時花半小時走過 200 公尺的大東路不是奇景；為了「大餅包小餅」的名氣或是「豪大大雞排」美味，排隊個 30 分鐘至 1 小時也不算過分，大家都不以為苦，排隊都是對的，當美食到手的剎那興奮莫名，形成飢餓行銷的範疇，忍不住加買 2 份。

想去逛夜市最重要是「吃小吃」但要小心一不注意就讓熱量超標。外國旅客聽聞臺灣夜市的魅力紛紛來體驗，也因近年 YouTuber 自製影片行銷夜市，已經讓夜市文化深植於生活中外，同時，吸引了國外觀光客的青睞，除了可以買到便宜貨外，「吃」更是逛夜市的重心，夜市之所以有名氣，因為特有小吃的烹飪技巧，及現做現吃的新鮮度。「『小吃』這個字眼，其中『小』字，包含了份量上的小及簡約」。小吃在臺灣飲食文化系統中占有相當特殊的含意，至今沒有精確的定義範圍。「只要非為『飯』與『菜』之間的料理，都可廣義說是小吃。」像餃子、包子、羹、糕點等等，都可稱為小吃。追溯臺灣小吃淵源與閩菜多羹湯，小吃也許是「陪襯」在中國飲食文化，又不像中國大菜的工法繁複；有人認為小吃應源於中國 8 大菜系中的「閩菜」（藤淑芬，2021），應不為過。

（一）小吃羹麵類

小吃類別，有很多海鮮類的羹湯組合，如魚羹就有用魪仔魚、土魠魚、旗魚、鰻魚與魷魚為材料，其他還有花枝羹、蝦仁羹、螃蟹羹與麵羹等等。臺灣臨海的淵源大海產豐富有關係。早年中國漢族移民多來自閩粵沿海地區，在西班牙、日本等海洋國家統治，因此有很多海味小吃興起。再者，由於基隆、臺南、高雄、宜蘭與花蓮近海港，漁獲種類繁多，魚漿製品就成為小吃要素。將魚肉打成漿，再加入澱粉揉成麵條狀，稱之「魚麵」，南部較北部知名。

✚ 圖 1-7　士林夜市小吃，現煮花枝羹，美味可口

（二）油炸魚漿類

日本通俗吃法，稱為「天婦羅」，臺灣北部叫「甜不辣」、南部叫「黑輪」，都是日本源自葡萄牙文 tempura 的外來語，葡萄牙人到達日本就把這種油炸料理傳到日

本，日本又傳到臺灣而名，就是將魚漿與麵粉結合調味，置入滾燙油鍋煮炸，因店家調味與醬汁不同而有所差異。

（三）臺灣蚵仔煎

蚵仔煎的傳說及吃法，2007 年經濟部商業司曾主辦「外國人臺灣美食排行 No.1 票選活動」，結果異國朋友口中第一名的臺灣小吃是－蚵仔煎（藤淑芬，2021）。至於蚵仔煎的起源，據老一輩人說，在閩南及潮州小吃－乾煎牡蠣，但臺南人也有自己的傳說。《慢食府城－臺南小吃的古早味全記錄》中指出，1661 年鄭成功率軍登陸臺南與荷蘭軍隊開戰之際，因糧食不足而就地取材。適逢祭拜水神屈原，沒有糯米可以包粽子，利用番薯粉打漿，再與豆芽、鮮蝦等海產煎成餅取代粽子作祭品，當時稱為「煎（食追）」，就是蚵仔煎的前身（藤淑芬，2021）。此種口味後來由鄭氏王朝的人傳回到福建沿海地區而名。

（四）豬血糕

豬血糕是讓前來臺灣的觀光客探險的美食之一，因為外國人是不吃內臟與血，兩者皆被視為不潔淨之物，尤其將白米與豬血加工製作的創意，而成類似冰棒的長狀物真是臺灣奇蹟，加上花生粉與香菜令國人垂涎三尺而外國人敬而遠之，尤其是香菜很多觀光客不敢恭維，以日本人最為明顯，根據研究與人類基因有關，還有花生亦是過敏原之食材，以歐洲人最明顯，過敏嚴重時可導致休克。

（五）臭豆腐與皮蛋

臭豆腐與皮蛋都是一種發酵製品食物，臭豆腐在臺灣為地方特色小吃稱得上是主角，何其稱臭豆腐的原因，是因為其氣味非常的特殊，與其製作有相對的關係，「喜歡者的稱為香，不適者說是臭。」相對於很多觀光客而言，這種特殊的氣味與發酵腐臭敗壞的食物一樣，遠遠的聞到就受不了了，何能下肚，若正式嚐試時可是鼓足了勇氣，有些外國人覺得還可以接受。烹飪方式有油炸臭豆腐、麻辣臭豆腐、清蒸臭豆腐、炭烤臭豆腐、三杯臭豆腐與臭豆腐冰棒等等，新北市深

♣ 圖 1-8　臭豆腐

坑區是有條老街專門賣臭豆腐的地區，此地因水質因素及傳統特製祕方，遠遠的就聞到臭豆腐的味道而馳名。近年來又有臺灣業者將臭豆腐與皮蛋結合吃法，讓此前來挑戰的 YouTuber 吃足了苦頭。

交通部觀光局舉辦特色夜市選拔，臺灣觀光夜市的特色掀起一陣狂熱，透過民眾上網票選及評審實地訪查選出夜市的特質，有「最環保」、「最友善」、「最有魅力」、「最好逛」和「最美味」等五大特色夜市，以吸引觀光客來臺享受夜市美食及品味夜市地方特色。

五大特色	英文	夜市名稱
最友善	Friendly	基隆廟口夜市、宜蘭羅東夜市。
最有魅力	Gorgeous	臺北士林夜市、高雄六合夜市。
最美味	Tasty	基隆廟口夜市、臺中逢甲夜市。
最好逛	Shopping	臺北華西街夜市。
最環保	Green	從缺。
最具有人氣	Hot	高雄六合夜市。
評審推薦獎	Recommen	臺北寧夏夜市、嘉義文化街夜市、高雄鳳山夜市、臺南花園夜市。

至於「最環保」夜市則因評審一致表示各夜市尚有努力空間，因此經討論決議從缺。頒獎典禮上更邀請到總統與行政院長親自授獎，顯現政府重視觀光夜市之發展，總統並期許美食小吃這項臺灣重要的軟實力及優勢魅力在國際觀光市場發光，共同打造臺灣更好的前景。

臺北市範圍最大的是士林區的士林夜市，位於士林區基河路、大南路、文林路、大東路間與周圍，營業時間士林市場大約 05:00~12:00，觀光夜市週一至週日上午 11:00 至次日凌晨 02:00，是觀光客到臺北旅遊不可不造訪的觀光夜市，今年來因大陸市場旅客短缺使得夜市有些式微。夜市分為兩個主要部分，一個是傳統陽明戲院周邊的街道但隨著意願拆除攤販也都易位，還有大南路慈誠宮一帶；再來是基河路 101 號重新營運的士林市場。來逛夜市的觀光客示以享受美食與採買購物為樂趣，特殊的夜市文化乃是臺北夜生活重要的一環。最吸引人的莫過於多樣的美食小吃，是臺灣美食大集合集散地，有如金黃色的超大雞排，「豪大大雞排」外脆內嫩；吃不怕的「串烤」；堪稱臺灣之最「士林大香腸」；有湯汁的「上海生煎包」；包著滿滿紅燒肉、蛋酥的「潤餅捲」；甜甜鹹鹹的「大餅包小餅」；善解人意的「藥膳排骨湯」；營養價值豐富「生炒花枝」、青蛙下蛋、三兄弟豆花、蔥油餅、炒蟹腳等，都是令人難易抗拒的美食小吃，一再回味（臺北市政府觀光傳播局，2021）。

三、臺灣特殊氣候景觀

臺灣位於全世界最大陸地歐亞大陸和最大海洋太平洋之間屬於一個海島國家，北回歸線(23.5°N)經過臺灣中部，黑潮主流流經東岸有著豐富海域的魚獲，整年氣候溫暖濕潤；南部屬熱帶季風；北部屬副熱帶季風氣候，地處亞熱帶地區；全年平均氣溫在 20℃以上，一年四季皆適合旅遊。主要影響臺灣氣候的因素為地形、緯度、季風與洋流，各地都有不同，依東西南北地區分成四種類型：南部的熱帶季風氣候、北部的濕潤溫暖氣候、西部的濕潤夏熱氣候、山地的濕潤夏涼氣候。

（一）思源埡口－霧淞
（時間：11月至次年2月）

當空氣中的水氣碰到攝氏零度以下的氣溫，凝結在樹的枝葉上形成冰晶時，這就是所謂的「霧淞」，也稱之為「樹掛」。臺灣的高山地區，每逢雲霧瀰漫、水氣充足時，在低溫的情況下，就可以欣賞到霧淞這樣的美麗景象。

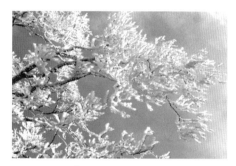

✚ 圖 1-9　霧淞

（二）阿里山－雲海（時間：全年）

雲和霧可說是天際邊浪漫的產物，當在山林間感覺雲霧瀰漫時到了山頂，就前所視之濃霧就變成了雲海，真令人著迷。著名的阿里山國家風景區，五奇之一的雲海是吸引無數旅客來此欣賞特景，每年依然都持續著。

✚ 圖 1-10　阿里山雲海奇觀

（三）宜蘭頭城衝浪（時間：全年）

臺灣因地處南太平洋島嶼，四面環海，創造出 8 大熱門衝浪區域，宜蘭縣頭城與雙獅，地質砂岸，浪型 Beach Break（沙灘淺浪，海浪湧最後會到達海岸）距離臺北僅 40 分鐘路程，適合初學者的海浪。貢寮福隆北部浪型最好的地方之一，因為有河口而形成長浪，浪型較大且厚，所以需要有相當的體力才適合在此衝浪。新北市金山地質砂岸與岩岸。臺東東河鄉，地質岩岸，浪的難度約為中級以上程度。屏東南灣屏東縣恆春鎮，地質礁盤砂岸，最具國外風情的熱鬧景點。佳樂水屏東縣滿洲鄉，地質砂岸與岩岸，全臺長板天堂。楓港屏東縣楓港鄉，地質岩岸，進階好手的樂園 (LUAN, 2021)。

四、度假飯店

　　2019 年營運瑞穗天合國際觀光酒店是天成飯店集團在花蓮推出的休閒度假飯店。「天成飯店集團」首家飯店為臺北天成大飯店位於臺北車站旁，至今有 40 年的飯店經營理念，有幾大事業體目標：旅館事業、餐飲事業、館外餐飲、高爾夫球場與度假酒店等多元化服務經營事業。集團於 2011 年整合各事業體系，打造出「多元、融合、共享、延續」為企業精神核心價值是經營管理基礎方針，以滿足國內外旅客的各種需求，集團事業體系均自建自營、建立品牌、專業經營管理，成為全方位飯店集團。集團使命首重「初心」兩字，對這兩字的解釋為實踐個人價值與幫助他人產生價值。以企業經營與管理上「走正道，用開心的態度面對困難與挑戰。」天成飯店集團總員工數約 1,000 位，客房數達 900 間，餐廳數達 24 間有 13 個品牌、9 個館別、1 個高爾夫球場，可容納 3~300 桌多功能宴會廳。近年來集團整合事業多角化經營，包含飯店管理顧問業務、開放品牌加盟與經營管理。在企業社會責任是一個品牌公司所必須承擔的負責任，為社會公民的一份子，核心組織到基層員工要落實企業之社會責任，包含事業體推動綠能、環保概念與藝術文化等等，投入慈善事業公益，在四川地震、311 日本地震海嘯、八八水災、臺南大地震、0206 花蓮大地震等贊助捐款，盡一份責任。在未來的經營布局集團在多年經營管理經驗，將全面提供與滿足國內外旅客多種需求，以品牌策略走向，主要分為兩大策略，第一則以臺灣星級評鑑的標準為目標，包含臺北花園大酒店與臺北天成大飯店，以及於 2019 開幕的瑞穗天合國際觀光酒店；第二務實在地化、客製化與文化文史串聯的「天成文旅」系列。以文化 Culture、量身打造 Customization 與創意 Creativity 為 3C 布局，主要分為兩大核心，一為「設計旅館營運」；一為「商品零售通路」。期待能帶給旅客一個滿意的回憶（天成飯店集團，2021）。

　　天合國際觀光酒店(2021)，飯店首頁及強打「享溫泉 、遊莊園」為訴求。花蓮有著與世隔絕的美景，可視為臺灣的後花園，一望無際的花東海岸線孕育出陽光豐沛的溫泉鄉瑞穗，瑞穗天合國際觀光酒店是集團為了臺灣後花園所打造的完美級休閒度假飯店，「不知花蓮因瑞穗天合而名，亦是瑞穗天合以花蓮而美」。位於花蓮瑞穗鄉占地兩萬坪地域，是臺灣首座在星級觀光飯店、溫泉黃金湯、色水樂園格蘭別墅與親子別墅等等設施，並與國際知名品牌 Angsana Spa 合作推出頂級度假村，整體設計以歐洲城堡莊園系列為主，城堡外觀為主推的瑞穗天合國際觀光酒店，城堡大廳中庭挑高 27 公尺 9 層樓，為國內最高的大廳，來自奧地利水晶玻璃，在光線折射如彩繪夢幻寶般的洋溢，令人忘返。住宿區為四大區：歐洲尖塔的「城堡」；人文風藝的「莊園」；私人奢華的「格蘭別墅」；親子童趣的「親子別墅」等。餐飲精選

當地在季食材,多國精饌的「芳泉百匯」;頂級饗宴的「PRIME ONE 牛排館」;旅人最愛的「大廳酒吧」;宴會廳與會議室,溫泉資源的「金色水樂園」、兒童專屬「超跑俱樂部」等,設和親子度假、商務考察與觀光旅遊。

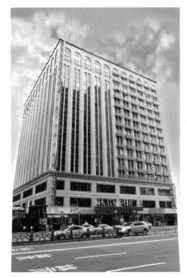

✚ 圖 1-11　臺北天成大飯店外觀

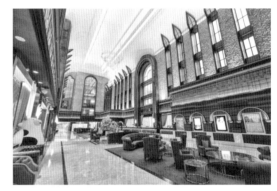

✚ 圖 1-12　瑞穗天合國際觀光酒店的挑高大廳

五、溫泉旅館

　　老爺酒店集團(2021)又是一個臺灣驕傲,在地品牌自營自足更跨國投資經營的臺灣的國際級連鎖飯店集團「老爺酒店集團」,現今在全世界經營 15 間酒店,在國內有三個品牌。

（一）國際五星級酒店品牌—「老爺酒店 Hotel Royal」,是臺北老爺酒店(Hotel Royal Nikko Taipei)、新竹老爺酒店(Hotel Royal Hsinchu)、知本老爺酒店(Hotel Royal Chihpen)、礁溪老爺酒店(Hotel Royal Chiaohsi)及北投老爺酒店(Hotel Royal Beitou)。

（二）設計酒店品牌—「老爺行旅 The Place」包含臺南老爺行旅(The Place Tainan)和宜蘭傳藝老爺行旅(The Place Yilan)、臺中大毅老爺行旅(The Place Taichung),以及 2019 年開幕的南港老爺行旅(The Place Taipei)。

（三）小型商務酒店品牌—「老爺會館 Royal Inn」,老爺會館臺北南西(Royal Inn Taipei Nanxi)和老爺會館臺北林森(Royal Inn Taipei Linsen)。

（四）國際投資 4 家酒店—帛琉老爺酒店(Palau Royal Resort)、模里西斯帝王酒店(Sofitel Mauritius L`Impérial Resort)、尼加拉瓜馬拿瓜皇冠廣場酒店(Crowne Plaza Hotel Managua)以及位於越南胡志明市的西貢老爺酒店(Hotel Nikko Saigon)。

酒店集團不斷獲得國內外大獎加持，商務酒店及度假酒店連年獲得國內外旅客與新聞媒體好評。礁溪老爺酒店是連續 10 年榮登世界小型奢華飯店會員(Small Luxury Hotels of the World 2008~2018)的頂級度假飯店及「世界奢華飯店大賞」(World Luxury Hotel Award)為驕傲。

礁溪老爺酒店(2021)礁溪老爺酒店已是卓越臺灣 5 星級酒店的典範。國內外得獎無數 2013~2014 年 TripAdvisor、SLH、WLHA、Condé Nast 全球奢華酒店四冠王，僅離臺北約 40 分鐘車程，位於五峰旗風景區及宜蘭礁溪鄉，在酒店眺望蘭陽平原的壯闊美景，體驗臺灣一等「美人湯」溫泉的洗禮，品嚐溫泉鄉蔬果與宜蘭海鮮上選食材，自日本北海道引進、創建頂級「得天公園高爾夫球場」，客房有洋式山景套房、洋式蘭陽景觀套房、和式山景套房等 6 種，飯店設施是礁溪湯泉採自地底下 650 公尺的碳酸氫鹽泉」，因泉質細緻、無色無味，溫度較高浸泡後將皮膚角質層脫屑，肌膚更顯晶瑩剔透，故被日本專家讚譽為「美人之湯」，還提供水療風呂、男女浴池及香氛湯屋三大風呂，來此可滿足您是耳朵的聽覺、皮膚的觸覺、眼睛的視覺、舌頭的味覺、鼻子的嗅覺與身心靈的感覺等 6 種，是一般度假酒店無法提供的滿足感。

【野天風呂】

盡情體驗四大主題風呂，盡覽蘭陽平原隨四季更迭、春露秋霜的日夜美景，俗世壓力隨著氤煙裊裊蒸發，享受心曠神怡的天地山水，度假就該如此無憂無慮！

- 「兒童親水」：親水瀑布池、噴泉戲水池。
- 「草本溫泉」：藥草養身池、香草美容池。
- 「能量水療」：足部舒壓池、冥想解壓池。
- 「溫泉魚」：體驗「醫生魚」足浴 SPA。
- 「觀景泳池」：提供親子沐浴間、池畔餐點。

【洞天風呂】

採用日本著名、具吸濕保溫特性的伊豆石，結合宜蘭四菱砂岩石，打造出洞天男女浴場，是首座室內與露天空間的浴場，使人心曠神怡。

- 老爺得天公園高爾夫球場 Royal Sky Park Golf Course：

18 洞練球場，占地約 1.50 公頃，球道全長達 700 公尺，球場設置涼亭、教學區、泡腳區、休憩區等，提供健行及自行車道，對於喜愛運動休閒與健康的旅客，是一個必須體驗的場域。

六、台灣觀巴

國家政策觀光政策在推動「觀光拔尖領航方案」中提出「觀光景點無縫隙旅遊服務計畫」以觀光旅遊交通接駁需求中，提出輔導及補助縣市政府運用公共運輸，對於景點旅遊之交通接駁進行檢視、改善與品質提升。「台灣觀巴」目標為臺灣各重要景點，規劃 83 條精彩半日、一日、二日及多日行程，便利及優遊全臺灣、不論是風土人情、農村生態、自然美景、溫泉體驗、在地美食、精品購物與節慶活動等等，再再的體現這片寶島的魅力所在，位於是亞洲亞熱帶氣候地區一年四季都具觀光的價值，臺灣約 3.6 萬多平方公里僅有利用定點運輸交通工具才能到達旅遊定格的功效！

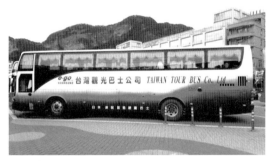

✚ 圖 1-13　45 人座臺灣觀光巴士

台灣觀巴協會(2021)台灣觀巴由交通部觀光局輔導 20 家旅行業，討論出臺灣自由行旅客不便之觀光景點，提供國內外旅客在臺灣的觀光地無縫隙接駁任務，「台灣觀巴」為臺灣創造重點品牌形象，目的要帶動國內外旅客自由行的風潮與便利。台灣觀巴每天推出出發行程，1~4 位成行，因為人數不足而不出團是旅客最擔心的，所以能夠調整車輛大小出團，就能解決不出團的問題，保險與行程規劃都為旅客辦理完備，「台灣觀巴」貼心的服務在於各觀光地區便捷搭車、友善的觀光專業導覽服務，可安排到飯店、機場及車站接送旅客。全程提供導遊導覽或語音導覽解說（華、英、日、韓語等）。車上再提供免費 Wifi，舒適環境，使旅客備感愉快。「台灣觀巴」目前共約有 80 多種旅遊產品路線，行程囊括全臺所有重點熱門旅遊路線，每個行程

只要一張票，就包含全程交通、導覽解說和責任保險，不必自己開車，不必害怕迷路，讓自己成為貴賓，全程專人服務。預定與搭乘觀光巴士注意事項：

1. 各路線產品皆採預約制，旅客需先與承辦旅行社查詢路線詳情及訂位搭乘。

2. 以半、一、二日遊行程為主體，惟所有行程皆可代訂優惠住宿及組合規劃二、三日旅遊行程。

3. 各路線產品之費用，均含車資、導覽解說和保險（200 萬元契約責任險、10 萬元醫療險）等費用；部分未含餐食及門票之行程，皆可提供代訂服務。

4. 各行程中所示飯店集合地點僅限飯店住宿旅客。

七、臺灣高速鐵路（臺灣高鐵）

臺灣高鐵(2021)簡稱高鐵，是臺灣的高速鐵路系統，全長約 350 公里，12 個車站，自 1999 年到 2005 年完工測試，其中新北市樹林至高雄左營之 329 公里土建工程，由臺灣高鐵公司負責興建，2007 年 2 月 1 日開始正式營運，為臺灣重要的 B.O.T 案，2020 年旅運量突破六億人次。

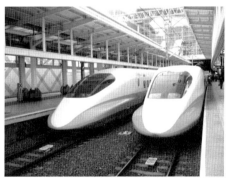

✚ 圖 1-14　高鐵時速達近 300 公里，車頭呈現子彈型列車形式，可以防風阻

臺灣高鐵相關數據說明

臺灣高鐵相關數據說明表

項目	內容
主要工程時間	1999 年~2005 年。
建設費用	超過新臺幣 5,000 億元。
高鐵列車藍本	日本新幹線 700 型。
路線行經	臺灣西部 11 個縣市。
高鐵系統設計速度；高營運速度	350 公里／時；300 公里／時。
高鐵之願景	創造西部走廊一日生活圈。 提高資源使用效率。 構建高效率大眾運輸路網。 運輸系統重新調整分工。
路線長度	350 公里。
整列車廂	12 節車廂，1 節商務艙及 11 節標準艙。
高鐵列車座位	有 989 席座位。
提供旅客服務	行李置放、餐飲、通信廣播、乘車資訊等。
路線運能	可達每日 30 萬座，為航空之 30 倍。
臺北至左營行車時間	96 分鐘。
高速鐵路班次	密集，無須長時間候車。
比較飛機	與搭乘飛機時間相當（含手續、候機時間）。
比較鐵路（自強號）	快 4 倍。
比較高速公路搭車	快 2.5 倍。
較一般鐵路與高速公路	快約 3~4 倍。
列車長度 700T	304 公尺。
平均日載客量	達 13 萬人次。
2015 年營收	達約 400 億新臺幣。
特許期限	自 1998 年至 2067 年，為期 70 年。
營運車站數	12 個。
2020 年資料，準點率達 99.8%，平均延誤時間僅約 4.2 秒，行車事故造成旅客之傷亡人數為 0，旅客滿意度達 96%，每日平均運量約 18 萬 4 千人次，旅運人次達 6 億人。	

臺灣高鐵車站及基地設施表

項目	內容
車站	南港、臺北、板橋、桃園、新竹、苗栗、臺中、彰化、雲林、嘉義、臺南、左營、高雄等 13 個車站,目前營運 12 個車站。
營運輔助站	南港、板橋等 2 個。
基地工程	新北市汐止、臺中烏日、高雄左營設置 3 處基地,提供列車過夜留置、日常檢查與週期性檢查作業,以及軌道、電車線、號誌系統等之檢查及維修作業使用。
設置總機廠	在高雄燕巢,提供列車之組裝測試、轉向架檢修、車體(含零組件)大修作業,以及維修訓練使用。
設置工電務基地	在新竹六家、嘉義太保,提供軌道、電車線、號誌系統等之檢查及維修作業使用。

高鐵南延屏東及北伸宜蘭政府預計規劃方案

呂國瑋(2021)高鐵南延屏東段,參考作法方案應該是以「左營案」為基礎,是從現有的高鐵左營站往南延伸到**屏東市的六塊厝**,全長約 17.5 公里,行車時間約 15 分鐘,依照目前的里程費率計算,高鐵左營站到屏東站區間票價約 70 元。

若再延伸到屏東縣潮州甚至是墾丁,就必須與臺灣整體發展、搭乘人數與建造成本因素而定,行政院表示沒有事情是不可能的,屏東高鐵特定區總開發規模為 273.83 公頃,包含屏東高鐵站區、經濟部的屏東加工出口區擴區、科技部的屏東科學園區、縣府的特定住商與運動休閒園區。再一議題永遠都是假日最大噩夢的臺北市與宜蘭間的雪隧隧道。故高鐵北延是一再熱議的政策。高鐵宜蘭站據說,最大的爭議點就出在政府規劃方案中會經過翡翠水庫,這是供應臺灣北部最重要的水庫之集水區,當然包括臺北市,此地水土保持及生態環境是早期政策的保護區,不能就此破壞這些環境,產生無法彌補的後果。宜蘭站點的想法,初步規劃中提出了四個方案,為四城車站(宜蘭縣礁溪鄉)、宜蘭車站、縣政中心(宜蘭縣宜蘭市)與羅東車站。

估計兩條延伸線,政府規劃得相當用心,但因規劃越詳細,細節就會越受考驗,以前其高鐵工程估計,若一切順利啟動,自施工到通車以屏東段為估計,完工日期是約 2031 年,距今尚有 10 年,大家拭目以待。

八、平溪天燈節

臺灣新北市平溪天燈節被譽為旅客「此生必遊」的景點之一，每年春節時期幾千盞天燈齊放使得旅客慕名前來一探盛舉，活動規劃每場施放8梯次天燈，預計有3,500盞天燈升空奇景盡收眼底。臺灣平溪天燈節美其名與巴西嘉年華、德國慕尼黑啤酒節同樣重視，亦是臺灣最具傳統文化代表的元宵節活動之一。所謂每年「北天燈－南蜂炮」習俗已流傳好幾世代。天燈淵源又稱孔明燈，據記載最初是諸葛亮因軍事應用而發明傳遞訊息的方式，傳聞其造型如當時三國諸葛亮的帽子因而得名。至於平溪天燈由來，是臺灣早期

✚ 圖 1-15　外國人來臺灣都想去平溪放天燈祈福

入山開墾的漢人，逃避當地平埔族入村屠殺，而群體躲藏到安全地方，等待危險已過用來傳遞平安口信的一種傳統工具。主要製作以竹枝為整體骨架，外貼宣紙，與熱氣球同原理，待施放時點燃下方已浸泡過煤油的箔紙，等待天燈受熱膨漲即冉冉升空約數秒。現今透過天燈的施放，意味著旅客祈福納喜的感覺，平常任何的時間，隨時都可見數盞天燈點綴在平溪天空冉冉升起，天燈上清楚的標示所盼望之情事，為此地帶來無限商機。

天燈的臺語發音，諧音近似「添丁」，在以往傳統的農業時代裡，男性是勞動力和生產力的表徵，一般農家人家都是希望祈求家中生男添丁，這也是早期社會重男輕女的緣由，但隨著時代及環境的變遷使然性，這種想法已漸漸式微。在千禧年（2000年）元旦，天燈以臺灣躍上國際媒體舞臺，新年的第一天向世界問好。在多位專家的努力研製下完成約19公尺超巨型天燈，在金氏世界紀錄中創下歷史性的這一刻。亦被國外旅遊頻道 Discovery 票選為「世界第二大節慶嘉年華」。放天燈是新北市平溪的重要觀光活動，也因為此地地理環境因素，規劃為天燈施放專區，但設有規劃的施放而非任意的放天燈；新北市消防局表示，提醒民眾在晚間10點到隔天早上6點前為「禁止施放時段」，天燈也有一定的重量和體積的規定，才可計算天燈於天空停留時間，受風向飛行的方向與天燈上所載之燃料的危險性，違反的旅客會被處3,000元以下罰緩；並將會設置明顯的告示牌，告知遊客注意相關規定。新北市消防局表示，管理辦法明定平溪區師功橋到十分遊客中心，106號縣道基隆河流域沿岸周界範圍200公尺內為施放區域，並規定從晚間10點到隔天早上6點前為「禁止施放時段」，民眾不可以半夜來到平溪就隨意的施放天燈；而且有關天燈的尺寸、重量

也必須符合規定，以避免增加天燈施放的危險性，消防局表示，違反相關規定者，將依消防法第 41 條，處新臺幣 3,000 元以下罰鍰（臺北市政府觀光傳播局，2021b）。

九、鹽水蜂炮

交通部觀光局(2021)極具代表性的美國 Discovery 頻道之一的「Fantastic Festivals of the World」－Lantern Celebrations Taiwan 專輯，推薦臺灣燈會慶元宵系列活動為全球最佳節慶活動，含平溪天燈、臺南鹽水蜂炮、臺灣燈會、臺東炸寒單、臺北及桃園各地燈會大型活動。其中鹽水蜂炮施放地點在臺南市的鹽水區，由鹽水武廟主辦，此處的蜂炮是指許多沖天炮組合而成的大型發射炮臺，當點燃時萬炮齊出，就如蜂群傾巢而出，故稱「蜂炮」，當然也帶來一些危險，是每年農曆春節過後的重要活動。此習俗來源於自清朝佔領時待，約為光緒 11 年，是民國 1885 年，夏天，當地鹽水地區發生大瘟疫載害，造成上千名人民死亡，地方信眾祈求神明奇蹟降臨解惑，最終，武廟關聖帝君降旨遶境降魔，指使元宵夜由周倉爺前導，關帝神轎押陣護隊，信徒尾隨繞走疫區，沿途燃放炮竹從夜晚直至天明。結束後，疫情因此消退，信眾感念神蹟，每年元宵夜時依慣成例，成為今日蜂炮活動盛會。觀賞蜂炮的群眾須特別注意自身安全，蜂炮場面壯觀刺激，其危險性亦高，安全設備必須備齊，以防眼睛受傷、耳膜震破等意外情事的發生，需要請自備安全防護，全罩式安全帽、厚毛巾、口罩、手套、綁腿、厚衣服、護目鏡與包鞋等。。

過去繁華一時的月津港，是現今的臺南鹽水區，所謂「一府、二鹿、三艋舺、四月津」說出清朝時期的臺灣四大商港。因港成鎮的鹽水區，八掌溪與急水溪分別自北與南兩方流經鹽水，再透過八掌溪，原為內陸港的鹽水區，順流從布袋港通往臺灣海峽，當時貿易的興盛為是一段輝煌期的鹽水，造就的很多的貿易商，那時往來於臺灣海峽兩岸之間從事貿易的商人為「郊商」（樂活台南，2021）。

原則上蜂炮臺是以木條釘製大型支架，60 公分到 10 公尺高不等，將沖天炮排滿在木架上，可從幾千支到上萬幾千支沖天炮等等，接著將沖天炮的炮心連接起來，組成了炮臺或是炮城，外觀加以裝飾，黏貼色紙，如人形、動物造型等等，傳統上家族成員一起製作蜂炮並且參加蜂炮活動（梨蜂仔，2021）。

十、臺北 101

臺北 101(2021)高度 508 公尺，地上 101 層，地下 5 層的臺北 101 專案即是「將臺北帶向全世界」(Bringing Taipei to the world)的希望工程。

2004 年大樓開幕啟用，101 是臺北市政府第一個與民間攜手開發的大型 BOT 專案，於 2008 年 7 月由臺灣 10 家企業聯合組成的臺北金融大樓股份有限公司取得地上開發權，而開始進行規劃建造，並負責經營管理。

臺北 101 座落於臺北最精華信義區地段，是臺灣建築界有史以來最大的工程專案。該專案主要由臺灣 14 家企業共同組成的臺北金融大樓股份有限公司，由國際級建築大師李祖原精心規劃設計，以吉祥數字「八」為「發」的同音，作為設計重要因素，每 8 層樓為一個結構單元，相互接續與層層相疊而構築整體。在外觀上形成有節奏的律動美感，為玻璃帷幕式的國際摩天大樓風格，是國際間所流行之趨勢。

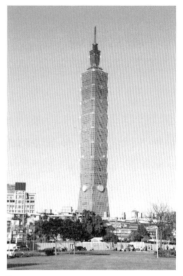

✈ 圖 1-16　TAIPEI 101 臺北 101 大樓

臺北 101 內部以高科技巨型結構(Mega Structure)確保防地震帶來的防災與防風的效益。每 8 層形成一組自主構成的空間，順利化解高層建築引起之氣流對地面造成的風場效應。大樓造型節節高升，象徵生生不息的中華傳統建築意境。無反射光害的高度透明玻璃能省能隔熱，使旅客在臺灣的最高建築內，觀賞天地與市警。觀景臺售票處載 5 樓依序購買入場券後，於排隊區搭乘金氏世界紀錄最快速恆壓電梯直上 89 樓觀景臺。觀景臺兩部專用最快速電梯以每分鐘

✈ 圖 1-17　101 煙火夜景

1,010 公尺的速度，5 樓搭乘僅需 37 秒（B1 搭乘僅需 39 秒）即可達 89 樓觀景臺 (101,2021)。

標高 382 公尺的 89 樓觀景臺，有全方位絕佳的觀景視野供旅客眺望臺北之美，亦提供多項大樓設施，包括多媒體影音導覽器有 11 種語言、超高倍數望遠鏡、紀念照攝影服務與世界最高郵筒等；同時更可看到世界目前最大最重，是外顯供參觀的「風阻尼器」機件。

圖 1-18　101 風阻尼器

　　89 樓往 88 樓是臺灣精細科技多媒體通道，可以 270 度看到臺灣豐富景點及倒數計時臺北 101 跨年煙火等。進入臺北 101 風阻尼器區據說為鎮樓之寶，在近距離觀賞世界最大 5.5 公尺與最重 660 公噸風阻尼器的完整主體結構，遊客幾乎在最接近的距離與風阻尼器留影。還有聚寶 88 世界，欣賞臺灣獨有的精品寶石工藝。經由 89 樓樓梯到達 91 樓戶外觀景臺，是全然不同的觀景經驗。在曾是世界最高大樓的頂端接受高空風力洗禮，在雲霧圍繞氛圍下感受刺激，這裡是最近距離觀望大樓最高點 508 公尺高的塔尖。

十一、國立故宮博物院

　　國立故宮博物院(2021b)臺灣國立故宮博物院的收藏，承襲自宋、元、明、清四朝宮中收藏品，質量齊全；故宮發展史與近代中國社會變遷相扣。1925 年，故宮博物院正式在北京成立，自此歷代皇室之珍藏、宮廷稀世之寶物，近代文化遺產，可以自由進出宮廷觀賞國家寶藏。從 1925~1931 年是北平故宮的啟蒙時代。

　　1931 年，918 事變，日本侵占東北，平津局勢不穩，華北告急，故宮急於防備，選擇院藏文物裝箱儲置為文物避難做預作準備。1934 年故宮文物開始分五批裝箱，分批南遷，南京分院建立，故宮文物由上海轉運南京朝天宮新建的庫房存放。1937 年，77 事變爆發，故宮南京分院奉令分南路、中路、北路將文物先後疏散到大後方。南路是經武漢，轉長沙、貴陽、安順，運往四川巴縣。中路由漢口、宜昌、重慶、宜賓，之後到四川樂山安谷鄉。在北路依循津浦鐵路北上徐州，轉隴海鐵路到寶雞，經漢中、成都，最終抵達四川峨嵋。1948 年，中國內戰戰爭形勢丕變，政府再果決故宮與中央博物院文物之精品運到臺灣，1949 年抵達臺灣；總計故宮運送臺灣文物共 2,972 箱，只占北平南遷箱件 22%比例，然大多數多為精品較容易搬運。

臺北外雙溪新館 1965 年興建完成，行政院頒令「國立故宮博物院管理委員會臨時組織條例規程」，新館全名為「中山博物院」，於國父百年誕辰紀念日開幕。循國際潮流重點博物館均設有頂級餐廳，乃設置員工餐廳委外興建，於 2008 年開幕「故宮晶華」頂級餐廳就設於旁。

2008 年行政院降「兩岸故宮」視為重大興利政策之一。然配合政府推動臺海兩岸關係正常化，故宮積極與中國大陸各大博物館進行務實交流，分別與北京故宮博物院、上海博物館、南京博物院、瀋陽博物院等達成多項共識，建立合作機制，為對等交流厚實根基。故宮積極籌劃故宮文化創意產業園區，以期依故宮豐實的文化資產及國際知名度的實質條件，將故宮經營成為國際文化創意產業規模，並透過文創系列活動，邀請具有潛力的相關團隊參與文化創意課程，以提供民眾體驗精湛及深切的故宮元素之現代設計產物。2009 年有超過 250 萬人次曾參訪故宮，為求提供旅客更舒適的展覽空間與接待服務，故宮計畫與面故宮文化創意產業園區預定地作結合，以此由專業人士為故宮開創新氣象。

2015 年「國立故宮博物院南部院區」開館營運，實現對南部鄉親的承諾。故宮南院籌建計畫從計畫到完成約莫 15 年時間，2001 年提出「故宮新世紀建設計畫」，其中包括南院籌建規畫，2003 年選定嘉義縣太保市作為南院基地，2009 年莫拉克風災帶來超大豪雨，導致故宮南院基地被淹沒，過程艱辛。行政院核定 2015 年底開館試營運，博物館裝潢工程、策畫展覽、美術設計、各類軟硬體規劃及園區景觀營造等重新啟動，終於在 2015 年如期開館試營運，達成國立故宮博物院的應有的使命（國立故宮博物院南部院區，2021）。

（一）翠玉白菜

國立故宮博物院(2021a)長 5.07 公分、寬 9.1 公分、高 18.7 公分的「清翠玉白菜」，原材料是塊半塊白綠的翠玉，若雕琢為瓶罐玉鐲玉珮，將會因其裂痕、斑塊，而形成為多瑕疵的劣品。但玉匠想到白菜的造型，綠成菜葉；白為菜梗，裂痕藏在葉脈中，斑塊則為經霜痕，一般人得視覺的缺陷，透過匠工的細心與創意，轉化為真實與美好的成品。

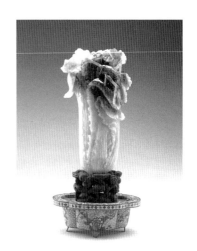

✚ 圖 1-19　故宮展出翠玉白菜

此物件作品原陳設於永和宮中，因此使人有一假想，此白菜屬於住在永和宮內光緒帝的瑾妃所有，進而衍生出白菜寓意清白，象徵新嫁娘的純潔；葉尖兩隻昆蟲寓意多生產，祈願皇室子孫綿延的意思，讓

作品的內涵更為豐富。另外白菜有「擺財」之諧音，為一吉利富貴之珍藏，亦是把持在手中的珍玩。

（二）肉形石

國立故宮博物院(2021c)，全高 6.6 公分，長 7.9 公分彷彿於玉石之中，石英類寶石瑪瑙或碧石等，其具有特殊與多樣的紋路與色彩，天成之作。「肉形石」即碧石類之礦物，其紋理層層堆疊，巧匠因其特徵再予以加工製作。首先於玉石表面緊密鑽點，巧妙地顯現毛孔的效果，表面質地較為鬆軟像塊真實之皮肉，再來染色。將上層染成褐紅色是點睛之舉，依稀是豬肉肉皮浸過醬油一般的顯明。

✈ 圖 1-20　故宮展出肉形石

看起來這塊寶石真如肉般的鮮嫩多汁、香氣四溢的石頭，真是巧奪天工，卻是由堅硬的瑪瑙石製成。石材本身已具有的層次紋理，使人想像到一塊肥美的五花肉。巧匠善用這一特徵，將整塊石頭加以染料由深到淺的褐色，有如沾上醬油的色澤層次，將堅硬的石材刻化為東坡肉起鍋時景象，豐厚的皮質帶有瘦肉的美感，使人不禁想要嚐它幾口（國立故宮博物院，2021d）。

（三）毛公鼎

高 53.8 公分，腹深 27.2 公分，口徑 47 公分，重 34.7 公斤，毛公鼎以其銘文雕刻於器腹內壁而為傳家之寶，因年代久遠而出土遂成為國家之寶物。銘文長達 500 字，是至今青銅器所知最長之銘文。內容記載西周「宣王中興」的歷史故事，銘文前段為宣王對毛公的訓誥之辭，文中敘述宣王於即位之初緬懷周文王、武王享有天命、開創國家等，他於即位後對其所繼承的天命也戒慎恐懼等。後段詳細記載宣王贈予毛公的豐厚賞賜。於是毛公在文末亦表達了對宣王的感謝之意，並將以此鼎為貴重寶物傳於後世。毛公鼎外形極其樸實。半圓形的器體在三蹄足之上，口上有兩

✈ 圖 1-21　故宮展出毛公鼎

個立耳。器身僅以一周精簡的重環紋及一道凸弦紋，更顯穩實莊重，器腹的部分依稀可以看到當時鍛造青銅器的技術尚未成熟的痕跡（國立故宮博物院，2021e）。

（四）鄔瑪－大自在天

因應臺灣新南向政策，國立故宮博物院特別推出鄔瑪－大自在天及聖牛難提立像是一青銅器，作品來自於印度喀什米爾或喜馬查邦，12 世紀作品，高 16.8 公分，濕婆是印度教三大神之一（毗濕奴與梵天）。西元 9~12 世紀，濕婆及其妻帕瓦娣、聖牛三尊像盛行於北印度，濕婆通稱大自在天，帕瓦娣則是以其 62 個化身之一的鄔瑪現身，合稱「鄔瑪－大自在天」（文化部，2021）。

✛ 圖 1-22　因應臺灣新南向政策，展出鄔瑪－大自在天

（五）故宮博物院，南院美猴王－〈越南青花加彩猴王〉

15 世紀作品為陶瓷器，高 23 公分的越南青花加彩猴王，作品呈左膝單跪持瓶的姿態，表情生動有趣，耳垂掛著十分誇大的大耳飾，裂嘴狀似笑且門齒顆顆分明，嘴部輪廓依稀紅彩殘存，依照其華麗多彩的衣著裝扮，代表這隻「猴王」大有來頭，猴王手中所持玉壺春，是印度史詩「羅摩衍那(Ramayana)」中的神猴「哈奴曼(Hanuman)」形象所成。在南亞與東南亞家是喻戶曉的人物，是猴軍的統帥，也是印度人忠臣的形象，據說配戴哈奴曼的圖像或紋身可以趨吉避凶、身強力壯與增加戰力，有如西遊記孫悟空般的神勇與功力（翁宇雯，2021）。

✛ 圖 1-23　媲美孫悟空的越南青花加彩猴王

十二、臺灣新南向政策與中共一帶一路策略

（一）臺灣新南向政策

經濟部國際貿易局(2021)，2016 年新南向計畫啟航，投入約臺幣 40 億元，合作目標為 1967 年成立的東協 10 國，新加坡、馬來西亞、泰國、菲律賓、印尼、汶萊、越南、寮國、緬甸、柬埔寨；南亞 6 國，印度、巴基斯坦、孟加拉、斯里蘭卡、尼泊爾、不丹；紐西蘭、澳大利亞 2 國，總計 18 國。

推動投資貿易、文化、醫療、科技、教育與觀光等合作資源共享，目前東協面積 450 萬平方公里，人口 6 億。南亞人口、巴基斯坦 2 億、孟加拉 1.6 億、斯里蘭卡 2,000 萬、尼泊爾 2,900 萬、不丹 80 萬。紐西蘭 470 萬、澳大利亞 2,500 萬，總計 10 億 3,950 萬人，可與中國大陸市場相抗衡(Sandra, 2021)。

新南向計畫推動主要也是因應大陸「一帶一路」發展歷程，避免對大陸專一市場在觀光、商業、投資經貿等過度信賴，尋求另一市場發展策略。

（二）中共一帶一路策略

黃健群(2018)，2013 年中共中央總書記習近平的計畫，2015 年正式提出「一帶一路」計畫，所謂「一帶」指的是絲綢之路經濟帶；「一路」世紀海上絲綢之路，沿著陸地絲綢之路，發展中國與周邊國家地區成為經濟夥伴合作關係，紓解中國龐大勞工人口壓力。

「一帶」絲綢之路經濟帶，連接亞太與歐洲地區，經過的中亞地區，有俄羅斯、哈薩克、吉爾吉斯、塔吉克和烏茲別克都在絲綢之路上，其他在絲綢之路沿線之經濟帶核心區域，中國包括新疆、青海、甘肅、陝西、寧夏，西南的重慶、四川、廣西、雲南。主要有兩個方向，第一以中國出發經中亞、俄羅斯到達歐洲；第二是從中亞、西亞到達波斯灣和地中海沿岸各國。

「一路」指的是「21 世紀海上絲綢之路」，沿著海上與東南亞、南亞、中東、北非和歐洲經濟合作，海上絲綢之路，中國主要有江蘇、浙江、福建、廣東、海南及山東。主要兩個方向，第一從中國沿海到南海、印度洋至歐洲，第二從中國沿海到南海至南太平洋。

十三、媽祖遶境

天上聖母，民間俗稱媽祖，是中國大陸東南及東南亞琉球、日本及新加坡、臺灣地區等沿海一帶之海上神祇，亦稱天上聖母 、天妃、天后、天妃娘娘與媽祖婆等

等。媽祖信仰於中國福建湄洲傳出，歷經百千年，稱為媽祖文化，2009年聯合國教科文組織列為「人類非物質文化遺產」名錄。

媽祖為掌管海上航行的神祇，於東南亞島嶼型國家而言是家喻戶曉的女神，是中國渡海移民心靈的依靠。航行者對於大海的多變產生畏懼與不安，便將媽祖的神像和香火，供奉在船上，祈求航海平安。當時臺灣交通運輸亦是以航運為主要收入，東南亞沿海居民都是以捕魚為生，因此媽祖信仰得以傳播與日益普及。

臺灣的地理位置與歷史背景，對媽祖神祇的崇敬，使其成為民間信仰中的海上保護神。據調查統計，臺灣以天上聖母為主神祇之廟宇多達千座，由此可知，媽祖於民間信仰的地位之重要及影響力不可言喻。

歷史傳說中，天上聖母媽祖的世俗身份，為福建省興化府蒲田縣湄州嶼人，姓林，名默娘，據傳其祖先原籍在河南，林家世代高官貴爵，父親為人憨厚，擔任福建官人，母親王氏，生有一男五女，由於男孩多病，身體虛弱，其父母乃祈求觀音菩薩，能再授一子。

西元960年3月23日，母親王氏生下一女，女嬰誕生後一個月，不曾發過哭聲，因此父親取其名為「默娘」。默娘自小即顯現出與一般小孩不同之能力，聰穎過人，尤其領悟力超群。據聞約莫10歲，即受教師啟發熟讀詩

✝ 圖1-24　媽祖神轎前方臉色硃紅、能耳聽八方者是「順風耳」為水精將軍，右手舉至側耳作聽音狀。臉色青綠、能眼觀千里者為「千里眼」稱金精將軍，右手舉至額前做遠視狀。未成仙時據傳2位原是山林裡擾亂村落、為害百姓的妖怪，經媽祖收服成為隨駕的將軍，在日後遶境活動時是非常重要的角色，此木偶在傳統藝術是結合了紙雕（盔帽）、木刻（偶頭）、竹編（篾架）、刺繡（服飾）共四個傳統工藝領域藝術表現，都是由傳統工匠所需時日才能打完成（國立臺灣歷史博物館，2021a）。

書，精通易理；13歲，經道士以「玄微祕法」傳授醫術，能替人治病；16歲，遇神人手持銅符相送，更能進一步理解道術，驅妖除魔。

相傳當時有兩位山中大妖在人間為非作歹，村莊要在每年敬貢祭品換取平安，默娘自願前往山林會一會妖怪，雙方見面過招，施展法術，默娘因受神人銅符相賜招招破解妖術，兩妖成功被收服並追隨默娘行善道，這兩妖就是媽祖遶境隨祀在旁的「千里眼」和「順風耳」。之後默娘更是多次救人，助人無數。

約 30 歲時，默娘受感召，登高山，瞬眼間化為神仙，踏雲而去。繼默娘神化後，村民常於海難中驚見女神協助救難，村民口誦默娘為媽祖顯靈救人，事件廣為流傳，終於中國歷代帝王褒封詔誥而流芳後世。

400 多年前，媽祖信仰文化由中國福建閩南一帶的新移民信眾帶入，隨即成為臺灣民間信仰支柱之一。每逢農曆三月媽祖誕辰，「大甲媽祖遶境」、「白沙屯媽祖進香」與「北港朝天宮迎媽祖」等祭祀、進香、遶境民俗活動，在全臺各地（如：臺中市大甲鎮瀾宮、彰化縣

➕ 圖 1-25 八家將乃臺灣民間信仰的陣頭之一，據傳源於五福大帝駕前專責捉邪驅鬼的將軍，之後演變成王爺、媽祖等廟宇的開路先鋒，擔任主神的隨扈。為臺灣民俗活動是廟會陣頭之一。

鹿港天后宮、雲林縣北港朝天宮、嘉義縣新港奉天宮、臺南市大天后宮等）廟宇都會擴大舉辦。其中，在臺中市大甲鎮瀾宮的媽祖遶境，歷史最久且規模較大。

大甲鎮瀾宮(2021a)，每年農曆三月，天上聖母遶境進香（亦稱媽祖遶境）是鎮瀾宮最重要的活動。每年大甲媽祖遶境的日子，須於當年元宵節由董事長擲筊，決定進香出發的日期與時辰。現在 9 天 8 夜的遶境活動，依鎮瀾宮媽祖遶境傳統文化舉行獻敬禮儀，分別有筊筶、豎旗、祈安、上轎、起駕、駐駕、祈福、祝壽、回駕、安座等 10 個主要的典禮。每一項典禮都按照既定的程序、地點及時間虔誠行禮，進香活動還有許多精采的廟會活動，包括神像戲偶、戲班、繡旗、花車、舞龍舞獅等。

➕ 圖 1-26 報馬仔即探子，其造型很有學問，眼鏡則意指「明辨是非」，挑桿上的長傘代表「與人為善」，戴斗笠防曬傷，穿簑衣防雨水，反穿皮襖意指「無私送暖」，掛著的豬腳，取台語諧音「做人知足」，戴老花眼鏡表示前方「看得清楚」，懸掛的錫壺勸誡世人懂得「惜福」，繫在腰上的菸斗指抽菸時會有含煙的動作諧音為「感恩」，腳生瘡表示人生「難免不全」，長短褲管為「不道人長短」，臉上的燕尾鬚諧音「言非虛」，掉了一隻鞋為聖母辦事「不拘小節」，寓意很深（專業民間習俗團隊，2021）。

經彰化員林、雲林西螺、虎尾到嘉義新港奉天宮，行進過程中，迎媽祖的隊伍，在各地區善男信女歡迎下，焚香祭祀，燃放鞭炮，準備牲禮素果膜拜。待媽祖自嘉義新港奉天宮迴鑾時，活動再一次進行到最高點，沿途數十萬名信眾紛紛擺出流水席招待親友及香客，以祈求國泰民安風調雨順，家庭和樂，平平安安。此活動於2011年經行政院文建會指定為「國家重要民俗活動」。

✚ 圖1-27　媽祖神轎，或稱輦轎，抬轎規格分二抬（二人扛）、四抬（四人扛）、八抬（八人扛）等三種，以八抬轎為最盛大，八抬輦轎以木雕、彩繪手法來裝飾，以表示對神明的尊敬，其傳統宮廟屋頂式的轎頂，所以有「文轎」之尊稱（國立臺灣歷史博物館，2021b）。

大甲媽祖遶境進香，中界點為嘉義縣新港鄉新港奉天宮，去程行經駐駕廟宇依序為：彰化南瑤宮、西螺福興宮；回程行經駐駕廟宇依序為：西螺福興宮、北斗奠安宮、彰化天后宮、清水朝興宮。大甲媽祖遶境，每年來回徒步約350公里，為臺灣三月最盛大的宗教遶境活動（大甲鎮瀾宮，2021a）。

（一）筊筶典禮（大甲鎮瀾宮，2021b）

每年遶境進香起駕時刻，於每年元宵節18：00時，擲杯請示媽祖後，決定該年起駕日期、時刻。

（二）豎旗典禮

頭旗為夜遶境進香指揮旗，擲杯請示媽祖後豎起頭旗，即是向三界昭告進香工作正式啟動。

（三）祈安典禮

出發前一日的15：00時舉行，向天上聖母稟明今年遶境各項事宜，並祈求庇佑參加之人員平安順利。

（四）上轎典禮

出發前一日 17：00 時舉行，聖母登上鑾轎祈求賜福給沿途村莊的信徒，庇佑未來都能平安順利。

（五）起駕典禮

「起駕」媽祖鑾轎，由神轎班的人員將神轎扛起，出發前往遶境進香，庇佑眾人進香一路平安。

（六）駐駕典禮

經三天的步行抵達新港，約於 19：00 時進入新港奉天宮，眾人在奉天宮誦經讀書，感謝媽祖庇佑。

（七）祈福典禮

隔天 05：00 時大殿舉行信徒舉行祈福儀式，祈求媽祖賜福於爐下眾弟子。

（八）祝壽典禮

08：00 時備妥祭品，隨香信徒，一起為天上聖母祝壽，三跪九叩，祝賀媽祖萬壽無疆，此時是最感人的時刻，亦是整個遶境活動的最高點。

（九）回駕典禮

回駕前所有信徒，恭請天上聖母登轎回鎮瀾宮，祈求媽祖庇佑眾人平安踏上歸途。

（十）安座典禮

當天上聖母回到大甲鎮瀾宮登殿安座，整個媽祖遶境進香活動即將結束，眾人叩謝媽祖庇佑。安座典禮之後，信徒彼此在快樂的氣氛中返家，並相約來年參加遶境盛事。

✚ 圖 1-28　臺南市安南區國立臺灣歷史博物館內陳設媽祖繞境之示意蠟像群

參考文獻 REFERENCES

吳偉德，領隊導遊實務與理論（第六版），新文京開發出版股份有限公司，2015.02

觀光學實務與理論（第四版），吳偉德，新文京開發出版股份有限公司

101, T.(2021)，建築結構，Retrieved from https://www.taipei-101.com.tw/tw/

LUAN(2021)，全臺八大熱門衝浪景點，Retrieved from
https://sites.google.com/site/advantechanalytics/home/surf_index/quan-tai-ba-da-re-me
n-chong-lang-jing-dian

Sandra(2021)，新南向啟動與 18 國合作盼能簽署 FTA. Retrieved from，
https://www.1111.com.tw/news/jobns/97267

大甲鎮瀾宮(2021a). 進香活動. Retrieved from
http://www.dajiamazu.org.tw/content/about/about05_01.aspx

大甲鎮瀾宮(2021b)，進香儀式，Retrieved from
http://www.dajiamazu.org.tw/content/about/about05_02.aspx

天成飯店集團(2021)，天成飯店集團介紹，Retrieved from
https://www.tw-cosmos.com/vision/

文化部(2021)，印度喀什米爾 12 世紀銅鎏金烏瑪—大自在天及聖牛難提立像 Retrieved，
from
https://memory.culture.tw/Home/Detail?Id=%E8%B4%88%E9%8A%85000059N000000000
&IndexCode=NPM_Utensils

臺灣高鐵(2021)，*臺灣高鐵簡介*，臺灣高鐵

台灣觀巴協會(2021)，讓「台灣觀巴」帶您深度體驗悠遊臺灣之美!! Retrieved from
https://www.taiwantourbus.com.tw/C/tw/twbus-home/about

交通部(2021)，發展觀光條例，Retrieved from
https://law.moj.gov.tw/LawClass/LawHistory.aspx?pcode=K0110001

交通部觀光局(2021)，「臺灣燈會」擠身全球最佳節慶活動 Discovery 頻道向世界力薦台
灣，Retrieved from https://www.taiwannews.com.tw/ch/news/751324

老爺酒店集團(2021)，臺灣的國際級連鎖飯店集團，Retrieved from
https://www.hotelroyal.com.tw/aboutus.aspx

呂國瑋(2021)，高鐵南延拍板！高鐵確定延伸宜蘭＆屏東！現在可以準備進場買房卡位了嗎？Retrieved from
https://www.stockfeel.com.tw/%E9%AB%98%E9%90%B5%E5%BB%B6%E4%BC%B8-%E5%AE%9C%E8%98%AD-%E9%AB%98%E9%90%B5-%E8%B7%AF%E7%B7%9A-%E5%8C%97%E5%AE%9C%E6%96%B0%E7%B7%9A/

翁宇雯(2021)，南院美猴王 —〈越南青花加彩猴王〉，Retrieved from
https://theme.npm.edu.tw/events/104events/104npm/example1.html

國立故宮博物院(2021a)，翠玉白菜，Retrieved from
https://theme.npm.edu.tw/exh106/npm_anime/cabbage/ch/index.html

國立故宮博物院(2021b)，認識故宮傳承與延續，Retrieved from
https://www.npm.gov.tw/Article.aspx?sNo=03001502

國立故宮博物院(2021c)，肉形石，Retrieved from
https://theme.npm.edu.tw/selection/Article.aspx?sNo=04001103#inline_content_intro

國立故宮博物院(2021d)，肉形石，Retrieved from
https://theme.npm.edu.tw/exh106/NorthandSouth-4/ch/index.html

國立故宮博物院(2021e)，毛公鼎，Retrieved from
https://theme.npm.edu.tw/selection/Article.aspx?sNo=04001041#inline_content_intro

國立故宮博物院南部院區(2021)，南院興建歷程，Retrieved from
https://south.npm.gov.tw/AboutUs/Process.htm

國立臺灣歷史博物館(2021a)，順風耳、千里眼將軍，Retrieved from
https://the.nmth.gov.tw/nmth/zh-TW/Special/SpecialItemDetail/7dc254f3-d4d3-4a64-95e3-dd36918ac485?exhibitionId=cab96750-807f-49f3-8a8e-426bc0b59c51

國立臺灣歷史博物館(2021b)，媽祖神轎，Retrieved from
https://the.nmth.gov.tw/nmth/zh-TW/Special/SpecialItemDetail/259777ea-9e12-486e-8d86-3679fdffc7ba?exhibitionId=cab96750-807f-49f3-8a8e-426bc0b59c51

專業民間習俗團隊(2021)，媽祖遶境由來，Retrieved from
https://www.sim.org.tw/festival66.html

梨蜂仔(2021)，鹽水蜂炮「源起歷史」，Retrieved from
http://www.yanshui.com.tw/custom_77186.html

陳昭明(1981)，臺灣森林遊樂需求資源經營之調查與分析，臺北：臺灣省林務局

陳國淨(2010)，古道景觀資源資訊系統之建置，東海大學景觀學系

黃健群(2018)，[一帶一路]與中國大陸區域經濟發展：策略與挑戰，展望與探索月刊，*16*(5)，94-110.

瑞穗天合國際觀光酒店 (2021)，飯店首頁「享溫泉、遊莊園」，Retrieved from https://www.grandcosmos.com.tw/

經濟部國際貿易局(2021)，新南向政策綱領，Retrieved from https://newsouthboundpolicy.trade.gov.tw/PageDetail?pageID=10&nodeID=21

鼎泰豐(2021)，餐廳介紹，Retrieved from https://www.sogo.com.tw/tm/foodinfo/18021411522047

鼎泰豐小吃店股份有限公司 (2021)，鼎泰豐精緻美味傳奇，Retrieved from https://www.104.com.tw/company/13kcrji0?jobsource=checkc

臺北市政府觀光傳播局(2021a)，士林觀光夜市，Retrieved from https://www.travel.taipei/zh-tw/attraction/details/1536

臺北市政府觀光傳播局(2021b)，平溪天燈，Retrieved from https://www.travel.taipei/zh-tw/attraction/details/117

臺灣英文新聞(2011)，全新品牌從「心」出發，Retrieved from https://www.taiwannews.com.tw/ch/news/1514489

樂活台南(2021)，2021 鹽水蜂炮復活縮小範圍集中施放不開放一般民眾進入｜活動，Retrieved from https://www.tainanlohas.cc/2021/02/Yanshui-beehive-Resume.html

礁溪老爺酒店(2021)，飯店介紹，Retrieved from https://www.hotelroyal.com.tw/chiaohsi/glance.aspx?NO=202

邁博(2021)，擁抱自然走進人文臺灣之美動靜皆宜，Retrieved from https://www.sef.org.tw/article-1-129-4642

藤淑芬(2021)，非浪漫傳奇－臺灣夜市文化，Retrieved from https://www.taiwan-panorama.com/Articles/Details?Guid=8c15ae35-f89b-461c-bed1-f481e2681fb7&CatId=10

新北市政府(2021)，新北市天燈施放管理辦法，新北市：新北市政府

⊙ 圖片來源

臺北天成大飯店外觀

https://reurl.cc/nnQZMX

瑞穗天合國際觀光酒店的挑高大廳

https://yama.tw/grand-cosmos/

101 風阻尼器

　　https://liki07.files.wordpress.com/2011/02/neo_img_p1030031.jpg

國立故宮博物院，翠玉白菜

　　http://www.npm.gov.tw/exh99/jade/big1.htm

國立故宮博物院，肉形石

　　http://www.npm.gov.tw/exh99/jade/big2.htm

國立故宮博物院，毛公鼎

　　http://www.npm.gov.tw/exh100/treasures/cn/img2_4.html

雲林縣政府，與神同行—北港迎媽祖‧歡迎相揪逗陣來

　　https://www.yunlin.gov.tw/News/detail.asp?id=201904160001

大甲鎮瀾宮，進香活動

　　http://www.dajiamazu.org.tw/content/about/about05_01.aspx

專業民間習俗團隊，媽祖遶境由來

　　https://www.sim.org.tw/festival66.html

MEMO

CHAPTER
02

世界遺產概述

THE PRACTICE AND THEORY OF
TOURISM RESOURCES

UNESCO(1945)「戰爭起源於人之思想，故務須於人之思想中築起保衛和平之屏障」－教科文組織「組織法」。經過第一、二次世界大戰後，全世界開啟了大小戰事，對於世界的自然景觀與文化資產破壞巨大，各國學者政府專家感到憂心與遺憾。1942年，二次世界大戰期間，歐洲各國政府召開同盟國教育部長會議在英格蘭，思考著戰爭結束後，各種體致重建的議題。1945年，戰爭結束後，同盟國教育部長會議的提議，在倫敦舉行成立一個教育及文化組織的聯合國會議(ECO/CONF) 為宗旨的機構，約40個國家的代表出席了這次會議，會議決定需要立即成立一個以建立和平文化為宗旨的組織，於是37個國家簽署了「組織法」，「聯合國教育、科學及文化組織 UNESCO」就此開啟了推動保護世界的使命。

第一節　世界遺產的起源

文化資產局(2021a)，聯合國教科文組織(UNESCO)在第17屆會議於1972年，在巴黎通過著名的《保護世界文化和自然遺產公約》，這是首度界定世界遺產的定義與範圍，希望藉由全世界國際合作的方式，解決世界重要遺產的保護問題。世界遺產的分類與內容聯合國世界遺產委員會於1978年，公布第一批世界遺產名單以來，世界遺產總數達到1,000處以上。

世界遺產並不包括非物質文化遺產，非物質遺產並不是世界遺產的類別之一，而是在獨立的國際公法、組織國大會及跨政府委員會下運作的計畫。自2009年，每年公布三種非物質遺產名單(The Intangible Heritage Lists)，包括急需保護名單、非物質文化遺產名錄，以及保護計畫。

一、文化遺產(Cultural Heritage)

UNSCO(2008)敘述的不僅只是狹義的建築物，而舉凡與人類文化發展相關的事物皆被認可為世界文化遺產。而依據《世界文化與自然遺產保護條約》第一條之定義：

✚ 圖2-1　吳哥窟古蹟分布在400平方公里，當時約80萬人口城市，1992年將吳哥窟古蹟列為世界文化遺產

文化遺產特徵	內容釋義
紀念物 (Monuments)	指的是建築作品、紀念性的雕塑作品與繪畫、具考古特質之元素或結構、碑銘、穴居地以及從歷史、藝術或科學的觀點來看，具有顯著普世價值(Outstanding Universal Value)物件之組合。
建築群 (Groups of Buildings)	因為其建築特色、均質性、或者是於景觀中的位置，從歷史、藝術或科學的觀點來看，具有顯著普世價值之分散的或是連續的一群建築。
場所(sites)	存有人造物或者兼有人造物與自然，並且從歷史、美學、民族學或人類學的觀點來看，具有顯著普世價值之地區。
以歐洲占有絕大多數著名的世界文化遺產。如：埃及：孟斐斯及其陵墓、吉薩到達舒間的金字塔區，希臘：雅典衛城，西班牙：哥多華歷史中心。	

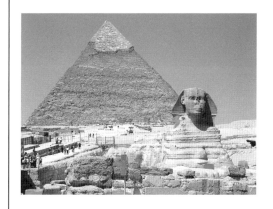

二、自然遺產(UNESCO, 2008)

自然遺產特徵	內容釋義
代表生命進化的紀錄	重要且持續的地質發展過程、具有意義的地形學或地文學特色等的地球歷史主要發展階段的顯著例子。
演化與發展	在陸上、淡水、沿海及海洋生態系統及動植物群的演化與發展上，代表持續進行中的生態學及生物學過程的顯著例子。
自然美景與美	包含出色的自然美景與美學重要性的自然現象或地區。
實際例子，包括化石遺址、生物圈保存、熱帶雨林與生態地理學地域等，如中國：雲南保護區的三江並流，瑞士：少女峰，加拿大：洛磯山脈公園群，澳洲：大堡礁。	

✈ 瑞士少女峰景色

✈ 班夫國家公園，露易絲湖

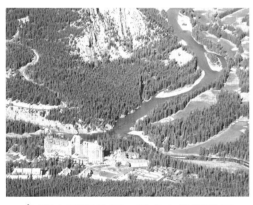
✈ 班夫國家公園，加拿大洛磯山脈

✈ 傑士伯國家公園，加拿大洛磯山脈，
冰原雪車

三、綜合遺產(UNESCO, 2008)

兼具文化遺產與自然遺產，同時符合兩者認定的標準地區，為全世界最稀少的一種遺產，至 2019 年止全世界只有 39 處，如中國的黃山、祕魯的馬丘比丘等，2012 年新增了一處為太平洋群島－帛硫的洛克群島南部潟湖(Rock Island Southern Lagoon)。

帛琉洛克群島是整個帛琉的珊瑚礁海域位於中南部之島嶼，包含重要景點水母湖、牛奶湖、大斷層、德國水道、玫瑰珊瑚群、美人魚水道桌礁、鯊魚城等等，再者帛琉乃母系社會，男人在家中地位式微，故帛琉男人建立男人會館作為集會之地。

帛琉玫瑰珊瑚　　　　　　　　　　帛琉美人魚水道桌礁

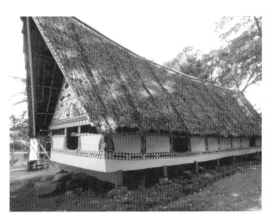

帛琉腦紋珊瑚　　　　　　　　　　帛琉男人會館

四、非物質文化遺產(UNESCO, 2008)

2001 年，由聯合國教科文組織提出的「人類口述與無形遺產」觀念納入世界遺產的保存對象。由於世界快速的現代化與同質化，這類遺產比起具實質形體的文化類世界遺產更為不易傳承。因此，這些具特殊價值的文化活動，都因傳人漸少而面臨失傳之虞。

2003 年，教科文組織通過保護非物質文化遺產公約，確認非物質文化遺產的新概念，取代人類口述與無形遺產，並設置人類非物質文化遺產代表作名錄。

非物質文化遺產	內容釋義
人類口述	它們具有特殊價值的文化活動及口頭文化表述形式，包括語言、故事、音樂、遊戲、舞蹈和風俗等。
無形遺產	
聯合國教科文組織之人類口述與無形遺產代表作。例如：摩洛哥說書人、樂師及弄蛇人的文化場域，日本能劇，中國崑曲等。	

第二節 聯合國教科文組織

全名為聯合國教育、科學、文化組織(United Nations Educational, Scientific and Cultural Organization)簡稱聯合國教科文組織(UNESCO)。

一、成立日期 (UNESCO, 1945)

（一）1945 年，在英國倫敦依聯合國憲章通過「聯合國教育、科學及文化組織法」。

（二）1946 年，在法國巴黎宣告正式成立，總部設於巴黎，是聯合國的專門機構之一。

相關標誌 Logo：

1. 世界遺產標誌　　　　　　　　　　2. 聯合國教育科學文化組織標誌

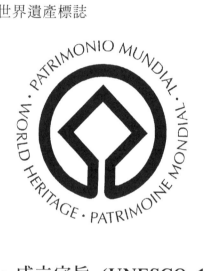

二、成立宗旨 (UNESCO, 1945)

透過教育、科學及文化，促進各國間合作。對和平與安全做出貢獻，以增進對正義、法治及聯合國憲章，所確認之世界人民不分種族、性別、語言或宗教，均享人權與基本自由之普遍尊重。

三、發展研究 (UNESCO, 1945)

研究方面	內容
教育	召開地區性部長會議，討論教育政策和規劃問題，並對教科文組織在本地區的教育活動和國際合作問題提出建議。
自然科學	召開地區性科技部長會議，協助會員國制訂、協調科技政策。組織基礎科學研究，培訓基礎科學研究人員；組織某些學科國際合作科研項目。

研究方面	內容
社會科學	組織「人權」問題（包括婦女地位問題）與「和平」問題的研究、宣傳和教育活動；組織社會科學研究的國際合作；加強社會科學的出版工作和情報資料工作。
文化	召開世界文化政策會議，協助會員國制訂、協調文化政策。組織世界各地區文化和歷史研究；組織世界文化遺產的保護、恢復和展出工作；組織國際文化交流。舉辦會員國巡迴展覽、翻譯並介紹世界文學名著。
傳播與資訊	在新聞、出版、廣播、電視、電影等交流方面，為開發中國家培訓新聞工作者；促進書籍的出版、推廣工作和資訊傳播工作。

四、組織機構 (UNESCO, 1945)

1. 大會：為最高權力機構。每兩年舉行一次，由全體會員國參加；遇有特殊情況時，可召開特別大會。修改「組織法」，接納新會員國和準會員國；改選執行局成員及各政府間計畫理事機構的成員國；任命總幹事。

2. 執行局：大會閉幕期間的監督、管理機構。由大會選舉產生的會員國組成，任期四年，每兩年改選半數。

3. 祕書處：負責執行大會批准的雙年度計畫與預算，落實大會的各項決意和執行局的各項決定。

第三節 世界遺產評定條件

一、文化遺產項目 Cultural Heritage (UNESCO, 2008)

1. 代表一種獨特的藝術成就，一種創造性的天才傑作，如中國西藏布達拉宮。

2. 能在一定時期內或世界某一文化區內，對建築藝術、紀念性藝術、城鎮規劃或景觀設計方面的發展產生極大影響，如印度泰姬瑪哈陵。

3. 能為一種已消失的文明或文化傳統提供一種獨特的、至少是特殊的見證，如法國聖米榭山修道院及其海灣。

4. 可做為一種建築或建築群或景觀的傑出範例，展示出人類歷史上一個（或幾個）重要階段，如加拿大魁北克歷史區。

5. 可作為傳統的人類居住地或使用地的傑出範例，代表一種（或多種）文化，尤其在不可逆轉的變化影響下，變得易於損壞，如西班牙格拉納達的阿罕布拉宮。

6. 與具特殊普遍意義的事件或現行傳統、思想、信仰或文學作品有直接、實質聯繫的文物建築等，如日本廣島和平紀念館（原爆圓頂）。

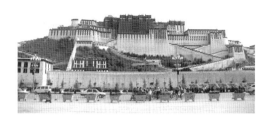

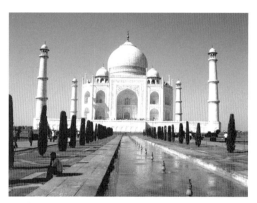

✈ 圖 2-2　中國西藏布達拉宮，海拔平均 4,000 公尺

✈ 圖 2-3　印度阿格拉泰姬瑪哈陵

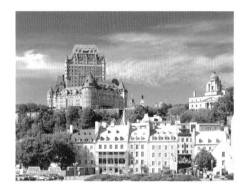

✈ 圖 2-4　加拿大魁北克歷史區與芳庭娜城堡飯店

✈ 圖 2-5　日本廣島和平紀念館

二、自然遺產項目 Natural Heritage (UNESCO, 2008)

1. 此地必須是獨特的地貌景觀(Land-Form)或地球進化史主要階段的典型代表，如具有典型石灰岩風貌的中國黃龍保護區。

2. 必須具有重要意義、不斷進化中的生態過程或此地必須具有維護生物進化的傑出代表，如南美厄瓜多爾的加拉巴戈群島，生物有進化活化石的證據。

3. 必備具有極特殊的自然現象、風貌或出色的自然景觀，如美國大峽谷國家公園 Grand Canyon，向人類展示了兩百萬年前地球歷史的壯觀景色和地質層面。

4. 必須具有罕見的生物多樣性和生物棲息地，依然存活，具有世界價值並受到威脅。如南美祕魯的 Manu 國家公園，擁有亞馬遜流域最豐富的生物多樣性。

三、綜合遺產 Mixed Cultural and Natural Heritage (UNESCO, 2008)

又稱複合遺產，標準必須分別符合有關於文化遺產和自然遺產的評定標準中的 1 項或數項。

四、文化景觀 Cultural Landscapes(UNESCO, 2008)

1992 年於美國新墨西哥州聖菲召開會議時提出並納入「世界遺產名錄」。「世界文化與自然遺產保護公約」執行指導方針第一條所表述的「自然與人類的共同作品」則將文化景觀分為三種。

1. 人類刻意設計及創造的景觀 Landscape Designed and Created Intentionally by Man：是人為設計與創作的公園、庭園與花園等特殊景觀。

2. 有機地演變的景觀 Organically Evolved Landscape：逐漸因人發展而成型，且與人類生活機能性相關的特殊景觀。

3. 聯想的文化景觀 Associative Cultural Landscape：相當要與宗教、藝術或文化事件，在現象上相關要具自然性質的特殊景觀。

五、根據「世界遺產公約操作準則」，世界遺產的遴選共有 10 項標準 (UNESCO, 2004)

然而在 2005 年之前，一直以文化的 6 項、自然的 4 項，分別標示判斷文化遺產或自然遺產的基準。2005 年之後，不再區分兩部分標準，而以一套 10 項的新標準來標示，而其順序亦有些微變動，如下表：

2005 年	文化遺產標準						自然遺產標準			
前	(i)	(ii)	(iii)	(iv)	(v)	(vi)	(i)	(ii)	(iii)	(iv)
後	(i)	(ii)	(iii)	(iv)	(v)	(vi)	(vii)	(viii)	(ix)	(x)

第四節 臺灣世界遺產潛力點

　　文化資產局(2021b)，「世界遺產」登錄工作有許多前瞻性的保存觀念，為使國人保存觀念與國際同步；2002 年初，文化部（原：行政院文化建設委員會）陸續徵詢國內專家及函請縣市政府與地方文史工作室提報、推薦具「世界遺產」潛力點名單；其後於 2002 年召開評選會選出 11 處臺灣世界遺產潛力點（太魯閣國家公園、棲蘭山檜木林、卑南遺址與都蘭山、阿里山森林鐵路、金門島與烈嶼、大屯火山群、蘭嶼聚落與自然景觀、紅毛城及其周遭歷史建築群、金瓜石聚落、澎湖玄武岩自然保留區、臺鐵舊山線），該年底並邀請國際文化紀念物與歷史場所委員會(ICOMOS)副主席西村幸夫(Yukio Nishimura)、日本 ICOMOS 副會長杉尾伸太郎(Shinto Sugio)與澳洲建築師布魯斯‧沛曼(Bruce R. Pettman)等教授來臺現勘，決定增加玉山國家公園 1 處。2003 年召開評選會議，選出 12 處臺灣世界遺產潛力點。

　　2009 年，當時文建會（今文化部）召集有關單位及學者專家成立並召開第一次「世界遺產推動委員會」，將原「金門島與烈嶼」合併馬祖調整為「金馬戰地文化」，另建議增列 5 處潛力點（樂生療養院、桃園台地埤塘、烏山頭水庫與嘉南大圳、屏東排灣族石板屋聚落、澎湖石滬群），經會勘後於同年 8 月 14 日第二次「世界遺產推動委員會」，決議通過。爰臺灣世界遺產潛力點共計 17 處（18 點）。

　　2010 年，召開第 2 次「世界遺產推動委員會」，為展現金門及馬祖兩地不同文化屬性特色，更能呈現地方特色及掌握世遺普世性價值，決議通過將「金馬戰地文化」修改為「金門戰地文化」及「馬祖戰地文化」，因此，目前臺灣世界遺產潛力點共計 18 處。

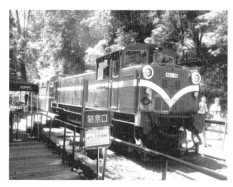

✚ 圖 2-6　阿里山森林火車

✚ 圖 2-7　淡水紅毛城

✚ 圖 2-8　臺鐵舊山線－勝興火車站

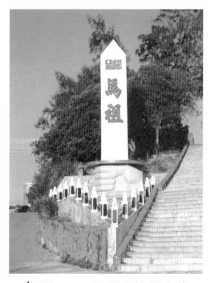

✚ 圖 2-9　馬祖南竿紀念碑

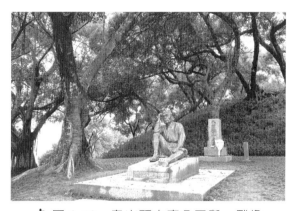

✚ 圖 2-10　烏山頭水庫八田與一雕像

　　2011 年，召開第 2 次「世界遺產推動委員會」（第 6 次大會），為更能呈現潛力點名稱之適切性以符合世界遺產推動之標準，決議通過將「金瓜石聚落」更名為「水金九礦業遺址」，「屏東排灣族石板屋聚落」更名為「排灣及魯凱石板屋聚落」。另「桃園台地埤塘」增加第二及第四項登錄標準。

　　2012 年，召開「專家學者諮詢會議會」，決議為兼顧音、義、詞彙來源、歷史性、功能性等，並符合中文及客家文學使用，通過修正桃園台地「埤」塘為「陂」（波）塘，並界定於臺灣世界遺產潛力點之推廣使用。

　　2013 年召開第 10 次「世界遺產推動委員會」，為增加名稱辨識度，更易為國、內外人士所瞭解，決議通過修正「排灣及魯凱石板屋聚落」為「排灣族及魯凱族石板屋聚落」。

2014 年第 11 次大會討論「臺灣世界遺產潛力點遴選及除名作業要點」一案，依據委員意見修正後通過，第 12 次大會報告訪視機制後，邀請國內世界遺產專家擔任委員，並於 10 月份起進行潛力點實地訪視（文化資產局，2021b）。

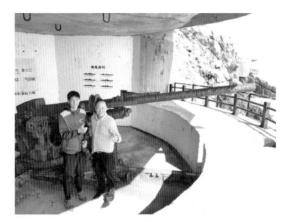

✚ 圖 2-11　馬祖戰地文化，大漢據點在南竿鐵板海岸線上，國軍基於作戰任務需要，除用炸藥爆破外，皆靠人力挖掘而成，1976 年開始施工。據點共分 3 層，最下層設有 4 座 90 高砲陣地；坑道寬約 1.5 公尺，高約 2 公尺，主坑道長 150 公尺，支坑道長為 80 公尺，合計 230 公尺。2006 年整修完成，現今開放遊客參觀（交通部觀光局，2021）

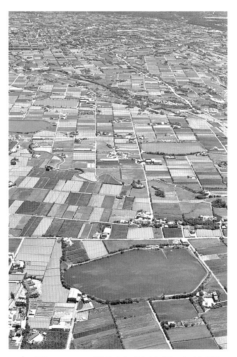

✚ 圖 2-12　桃園台地埤塘空拍圖

 參考文獻 REFERENCES

臺詞網，希臘雅典衛城

　　http://www.xafywl.com/photo/201410/15/349145.html

瑞士少女峰

　　http://coffee444.blogspot.tw/2013/10/3firstbachalpsee-lauberhorn-trail.html

澳洲大堡礁

　　http://blog.queensland.com/2012/10/25/five-minutes-richard-fitzpatrick/

帛硫的洛克群島南部潟湖

　　http://whc.unesco.org/en/list/1386

加拿大魁北克歷史區

　　http://whc.unesco.org/en/list/300

日本國家旅遊局，日本廣島和平紀念館

　　http://www.welcome2japan.hk/location/regional/hiroshima/heiwakinenkoen.html

生態旅遊實務與理論，吳偉德，第十章生態旅遊資源概述生態旅遊文化與自然遺產，2015
　　年，揚智出版社

UNESCO(1945)，UNESCO Constitution. Retrieved from

　　http://portal.unesco.org/en/ev.php-URL_ID=15244&URL_DO=DO_TOPIC&URL_SECTION=
　　201.html

UNESCO(2004)，The Criteria for Selection. Retrieved from https://whc.unesco.org/en/criteria/

UNESCO(2008)，*Operational Guidelines for the Implementation of the World Heritage
　　Convention*. UNESCO

中華民國交通部觀光局(2021)，大漢據點，Retrieved from
　　https://www.taiwan.net.tw/m1.aspx?sNo=0001127&id=A12-00335

文化資產局(2021a)，世界遺產，Retrieved from https://twh.boch.gov.tw/world/index.aspx

文化資產局(2021b)，臺灣世界遺產潛力點，Retrieved from
　　https://twh.boch.gov.tw/taiwan/index.aspx?lang=zh_tw

MEMO

臺灣文化觀光資源

根據考古學家研究人類使用的器具，把人類歷史分為舊石器時代、新石器時代及金屬器時代。臺灣舊石器時代大致和地質學上的更新世冰河期相當，距今大約 200 萬年前到 1 萬 2 千年前，現今所發現最早的舊石器時代的猿人，位於臺東長濱鄉的「長濱文化」。

年代	特徵	代表
舊石器時代 5 萬至 5 千年前	人們已知用火，以敲打方式製造石器，過著漁獵、採集生活，但無農業與畜牧活動。屬於「採食經濟」。居無定所。	臺東長濱文化 苗栗網形文化 臺南左鎮人
新石器時代 7 千年前	懂得製造陶器，使用磨製的石器，以及農業的出現。轉變為農耕與豢養動物的「產食經濟」。定居，然後逐漸形成村落。	北部大坌坑文化 圓山文化 東部卑南文化
金屬器時代 2 千年前	繼續使用石器、骨角器和陶器外已經使用銅器、鐵器等金屬，製成工具。十三行文化已知煉鐵。	十三行文化 南部蔦松文化和東部靜浦文化

長濱文化的主要遺址，包括臺東縣長濱鄉的八仙洞遺址及成功鎮信義里的小馬洞穴遺址。長濱文化又稱「先陶文化」，是臺灣地區第一個發現的舊石器時代的遺址。大坌坑文化位於新北市八里區，是臺灣目前所發現最早的新石器文化，當時人們可能住在河邊、海邊或湖邊的臺階地，雖然已開始種植芋、薯等根莖類農作物，但主要仍以狩獵、漁撈及採集植物果實與貝類為生，這個文化的陶器通稱為粗繩紋陶。

圓山文化分布於北部海岸與臺北盆地一帶，遺址常有人們食用貝類後，丟棄貝殼所堆積而成的貝塚（圓山貝塚遺址），當時已有進步的農業，狩獵及捕撈河、湖、海中的魚、貝，並且已有宗教信仰。卑南文化分布於東部海岸山脈、花東縱谷及恆春半島一帶，特色為板岩石棺、石柱。從其遺物可以看出，宗教儀俗較為繁複。

金屬器時代以新北市八里十三行遺址最具代表性，遺址加以分析，當時人們在經濟上過著以種植稻米等穀類作物為主，漁獵、採集為輔的生活；已有金、銀、銅、鐵等金屬器，並且能夠煉鐵；在社會方面，已有貧富貴賤之分。遺址中出土的唐宋銅錢（五銖錢、開元通寶）、鎏金銅碗及青銅刀柄，代表臺灣早已和中國大陸漢人有所接觸往來的可能性，是目前唯一確定擁有煉鐵技術的史前居民。1896 年，日本人栗野傳之丞發現臺北芝山岩史前文化遺址，開啟了臺灣考古研究。

✚ 圖 3-1　十三行博物館、內部陳列

✚ 圖 3-2　十三行博物館旁的廢水處理廠

第一節　臺灣文化觀光資源

一、明朝

　　230 年，「三國志」提及夷州，夷州即臺灣。260 年，隋書「東夷流求傳」中的「流求」即臺灣。1292 年，日鎌倉時代：元世祖派楊祥征「流求」末至而回。

　　1492 年，西班牙航海家哥倫布（義大利人）在發現新大陸後，歐人紛紛到遠東尋找殖民地。544 世紀末葡萄牙人到此稱為「Formosa 福爾摩沙」，意思是「可愛的地方」。1593 年，日安士桃山時代：豐臣秀吉派家臣原田孫七郎到臺灣催促納貢未

成。日本稱呼臺灣為「高砂國」。1602 年，明朝沈有容，日本海盜（即「倭寇」）以時稱「東番」的臺灣為巢穴，出擾海上。率 21 艘軍艦出海大破之，並帶軍在大員（今臺南安平）駐紮。

二、 大航海時期（荷蘭 1624~1662，39 年；西班牙 1626~1642，17 年）

1604 年，荷蘭人韋麻郎趁澎湖無兵駐守開入澎湖娘媽宮（現今馬公），明朝廷派遣沈有容與荷蘭人進行交涉。勸退荷蘭人。609 年，日本德川家康稱呼臺灣為「高砂國」。1621 年，海盜顏思齊率其黨人居臺灣，鄭芝龍附之。1623 年，明朝禁止船隻航行臺灣。1624 年，荷蘭人從臺灣的鹿耳門（臺南的安平港口）登陸，占領了 38 年。荷蘭人在荷蘭文稱為 Tayouan 的地方建起新的堡壘。Tayouan 即「大員」，在今天臺南安平；「大員」或寫成「臺員」、「臺灣」，後來成為臺灣島的全稱。當時的大員只是臺南外海的一個荒蕪的小沙洲，來自平埔族語的大員，因其閩南語讀音，又異寫為臺員、大員、大灣、臺窩灣或臺灣等。大員到清代時改稱「鯤身」。

1625 年，荷人在一鯤鯓建立奧蘭治城(Orange)，3 年後，改名為熱蘭遮城（Fort Zeelandia，即臺南安平古堡），荷蘭總督駐紮於此，由於商務繁多，原址不敷使用。1653 年，因為郭懷一事件，荷人從平埔族（西拉雅族）購得赤崁(Sakam)，建倉庫、宿舍，並在該地建立普羅民遮城（Provintia，或稱紅毛樓），現稱赤崁樓。626 年，西班牙人派兵進占雞籠（今基隆港）登陸臺灣，先後於基隆北邊的社寮島（今和平島）西南端興建了聖薩爾瓦多城（San Salvador，聖救主城），占領 16 年。1628 年，日船長濱田彌兵衛，因關稅和荷人起衝突，並襲擊荷蘭長官彼得‧乃茲。

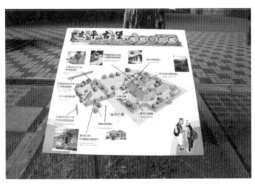

✤ 圖 3-3　臺南安平古堡導覽平面圖

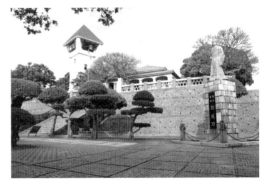

✤ 圖 3-4　臺南安平古堡

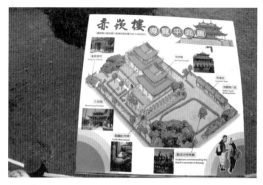

✚ 圖 3-5　臺南赤崁樓導覽平面圖

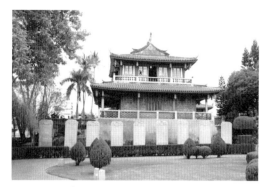

✚ 圖 3-6　臺南赤崁樓

1629 年，西班牙軍在淡水建造聖多明哥城（Santodo Minigo，即今紅毛城）。荷蘭人在 1644 年於原址附近重建，命名「安東尼堡」，1867 年以後曾經被英國政府長期租用，被當成是英國領事館的辦公地點，一直到 1980 年，該城的產權才轉到中華民國政府手中。1642 年，荷蘭人北上趕走西班牙人。新港文書 Sinkan Manuscriots－原住民與漢人因土地關係而訂定的契約文書，俗稱為「番仔契」，也就是我們所謂的「新港文書」。所謂的新港語，是今天臺南一帶的西拉雅族原住民所使用的語言。目前被發現的「番仔契」，新港社在今天的臺南新市，是荷蘭人傳教士最初布教的村社。1652 年，郭懷一抗荷事件。

三、臺灣鄭、清時代

(一) 鄭成功時代（1662~1683，22 年）

明代所謂的倭寇，為日本浪人所組成；鄭芝龍（鄭一官）、顏思齊（顏振泉）、陳永華等人名字經常在此時期出現，皆是俗稱的「海盜」。何斌（何廷斌）歸來獻策、獻圖（赤崁到鹿耳門的水道地圖）於廈門，此舉影響鄭成功是否留守金門、廈門或東征攻取臺灣以為反清復明之根據地的決策。1656 年，清廷為了斷絕鄭成功的糧餉物資來源，頒布禁海令，封鎖沿海地區。1661 年，鄭成功興師攻臺由金門「料羅灣」出發，臺南的「鹿耳門」登陸。

1662 年，鄭成功將荷蘭人驅逐臺灣。唐王贈國姓「朱」，並為他取名「成功」，這是「國姓爺」的由來。南明政權永曆皇帝給他的封號稱為「延平郡王」。立臺東都，設一府二縣：承天府、天興縣、萬年縣。在臺實行「寓兵於農」的軍屯政策，招納大批漢人來臺拓墾。統治之初，軍民所面臨最大的問題是內部糧食缺乏。1665 年，鄭經採行陳永華的倡議，興建孔廟（稱為聖廟）並於其旁設立學校，稱為明倫堂。

以行文明教化。不僅成為臺灣地區創建最早的孔子廟,同時也開啟臺灣儒學的先身,故又稱「全臺首學」。鄭經,將東都改為東寧,並將原來的天興縣、萬年縣升為「州」。清初三藩－駐雲南的吳三桂、駐福建的耿精忠、駐廣州的尚可喜。1674 年,耿精忠邀約鄭經也出兵會師,答應將漳州、泉州二府讓給鄭經分治。1680 年,鄭經西征失敗,退回臺灣。

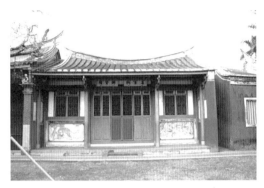

✚ 圖 3-7　臺南孔廟

(二) 滿清時代 (1683~1895,213 年)

1683 年,清兵福建水師都督施琅攻臺,鄭克塽投降。1684 年,清朝將臺灣併入福建省,設臺灣府及臺灣、諸羅、鳳山三縣,澎湖置巡檢司,自此福建居民相繼來臺。施琅並建立臺南天后宮。1695 年,開始學校教育。使用「三字經」作漢字學習教材,一方面進行平地原住民的漢化,一方面半強制地將漢民族的姓「賜」給原住民。臺灣正式開港通商後,對外貿易商品以茶葉為大宗,也因此帶動大稻埕地區的繁榮。清末臺灣發展最大的製茶加工區位於大稻埕。

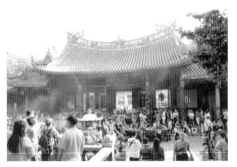

✚ 圖 3-8　龍山寺

　　清治前期,由於清廷消極治臺,行政區劃分與人員配備均不足,加上吏治不良,致使移民結盟自保風氣興盛;渡臺禁令限制人民攜眷入臺,因而偷渡來臺者多為青壯男性,婦女絕少,男女性別比例極為懸殊,致使社會充斥許多無家室,無恆產,無固定工作的遊民,當時稱為「羅漢腳」。來自不同地區的移民、風俗的差異,形成嚴重對立;移墾社會生存競爭激烈,常因爭奪田地、水源發生衝突等原因。臺灣漢人社會常常發生暴力衝突,在這些衝突中,反抗政府的叫做「民變」,移民之間打群架的叫做「分類械鬥」。1721 年,朱一貴事件,在鴨母寮(今高雄市內門區光興里)以養鴨為業,號稱明代皇帝後裔,反清復明,於今岡山區附近召集發動革命。

　　1738 年，創建艋舺（萬華）龍山寺。1786年，林爽文事件，臺灣歷史上規模最大、範圍最廣的農民起義鬥爭。1826 年，戴潮春事件，自組天地會，革命起義歷時三年。清朝將居住於平野且順服教化的原住民稱為「熟番」或「平埔族」，居住山區不及「教化」者稱為「生番」（山地原住民）而加以區別。與移民通婚的，幾乎全都是平地原住民。曾有俗語說：「臺灣有唐山公、無唐山媽」，意即在臺灣雖有中國人祖

✚ 圖 3-9　泰雅族－烏來泰雅博物館

父，卻沒有中國人祖母，可見移民與原住民女性結婚者如何普遍。1875 年，沈葆楨奏請增設臺北府，以其地位居臺灣北部而得名。早期中國東南沿海的先民渡海來臺後，為保平安，集資建廟，在守護神中以媽祖和王爺神祇最為常見。清朝時所稱的一府（臺南安平）、二鹿（彰化鹿港）、三艋舺（臺北萬華），臺南是當時臺灣第一大古城。

　　1871 年，牡丹社事件，一批琉球人乘船遇暴風雨，漂流到臺灣東南八瑤灣（今屏東縣滿州鄉佳樂水）附近，上岸後誤闖牡丹社，54 人被排灣族原住民殺害，幸運生還者有 12 人；1874 年 05 月，西鄉從道被任命為「臺灣番地事務都督」（遠征軍總司令官）率兵 3,600 名，分乘八艘兵船由恆春的社寮（今車城鄉四重溪口）登陸，圍攻牡丹社迫降高山族，史稱「牡丹社事件」，是清代臺灣受到外人以武力入侵最早也最著名的事件。「康熙臺灣輿圖」是臺灣現存最早的山水畫式彩繪地圖，被日據時期歷史學者伊能嘉矩譽為「臺灣古圖之最」的地圖。

(a)　頭城外海龜山島　　　　　　　　(b)　宜蘭外澳衝浪

✚ 圖 3-10

清代，臺灣因為閉關自守的政策而退出國際舞臺，至十九世紀，因英法聯軍簽定天津條約促使臺灣重回國際舞臺。清代漢人吳沙在噶瑪蘭開墾的第一站，火車站前有「開蘭第一城」石碑的是頭城。雲林縣北港鎮內樹立一座明末漢人—顏思齊，來臺拓墾的紀念碑。清朝治臺初期，由於移民們的祖籍不同。供奉的神明也就有所不同，如下表：

神明	祖籍	神明	祖籍
開漳聖王	漳州人	觀音菩薩、天上聖母（媽祖）、關聖帝君（關公）和福德正神（土地公）等。	大家共同供奉
保生大帝	泉州同安縣人		
三山國王 褒忠祠與義民廟	客家人		

清代治臺初期曾經頒有渡臺禁令，到了後期才由沈葆禎提議取消的。1874 年，清廷迅速任命沈葆禎為「欽差兼辦理臺灣海防事務大臣」並派遣來臺。革新臺灣行政以積極政策發展臺灣，積極政策包括：

✚ 圖 3-11　龍山寺關聖帝君

1. 安撫原住民及廢止封山令。

2. 完全撤除渡航限制。

3. 整理行政區劃分，並擴充府、縣、廳的範圍。

4. 兼管臺灣的福建巡撫（相當於省長）移駐臺灣。

5. 整頓軍政。

6. 採掘煤炭。

1875 年，沈葆禎認為「開山」、「撫番」必須同時進行，且必須積極開發後山地區，以免為外人所占。因此，急於打通前後山的通道，分北路、中路、南路同時進行。北路由噶瑪蘭廳蘇澳至花蓮奇萊。中路由彰化林圯埔至花蓮璞石閣；南路由屏東射寮至臺東卑南。其中中路即是三路中碩果僅存，現今為國定古蹟的「八通關古道」。1876 年，完成的億載金城源於「牡丹社事件」所引起的日軍犯臺事件，當時欽差大臣沈葆禎，延請法國人設計，此西式的砲臺可是臺灣的第一座。城門作拱形，外題「億載金城」，內題「萬流砥柱」皆沈氏手筆。

福建巡撫丁日昌來臺和沈葆禎一樣，是屬於清末「改革運動」、「洋務運動」的推行者。在任主要業績：臺南與高雄及臺南與安平間的通信用電線敷設。

　　1885 年，宣布臺灣建省，任命淮軍名將劉銘傳為第一任巡撫（西元 1885~1891年）。其在臺推行新政，鞏固海防，建樹甚多。並興建臺灣第一條鐵路從基隆到新竹。該鐵路主要瓶頸在於獅球嶺隧道工程。劉銘傳三個月內完成居民的人口調查，並進行兼具治安目的的「保甲」編制。保甲制度即是，以「甲」為單位，將居民置於連座制之下加以管理，以十戶為一甲、十甲為一保，甲有甲長、保設保正。人口調查完成後，隨即著手土地的調查，確定土地及田地所有者，舉發漏稅的「隱田」，並確定其所有權人。

　　第一任巡撫劉銘傳在臺功績如下：

1. 調整行政區域：分三府、一州、十一縣、三廳。

2. 整頓財政：主要為清理田賦及整頓稅收，當時土地多為豪強隱匿，因此，劉銘傳展開清查田地和重定賦則的工作。

3. 鞏固防務：在臺北設立軍械機器局，生產槍砲彈藥，加強基隆、滬尾（淡水）、旗後（高雄）及澎湖等地砲，聘請外國軍事教官，加強訓練。

4. 建設交通：修築臺北至新竹鐵路，架設南北電線，並於澎湖和福州，創辦新式郵政，總局設於臺北。

5. 發展實業：採礦方面，購置新機器開採基隆煤礦，並且設局開採北部硫磺和金礦，農業方面，加強水利灌溉設施，獎勵茶、樟腦及蠶絲等的生產與出口。

6. 興辦教育：除改革科舉弊端、杜絕賄賂及冒名頂替外，劉銘傳在臺北創辦西學堂，聘請外人傳授外語及西方知識。另外，為陪育電報人材，設立電報學堂，專門教導電報技術，此時全中國設有公立新式學堂的不過四省，臺灣為第五省。

7. 撫勤原住民：處理東部及山區的原住民問題，畫明地界，嚴禁軍民侵凌，並且兼任撫墾大臣，積極展開招撫原住民和拓墾「番地」工作，並在各地興辦「番學堂」。

　　繼劉銘傳為臺灣巡撫者為邵友濂。邵至臺後，在財政困窘的情況下，採取緊縮政策，撤廢山地撫墾，停修鐵路，廢煤務局、西學堂、電報堂及「番學堂」等，以節省支出。在邵的四年任期內（西元 1891~1894 年），臺灣財政不足，其內政、軍事方面雖格局較小，然亦有進展，重要革新之處約有下列三項：

1. 革新吏治、軍紀及司法：嚴懲貪腐的地方官吏。以胡傳（胡適之父）巡閱各營及各縣監獄，加強軍紀，並澄清獄政。

2. 重視文教：設臺灣通志局，以重修臺灣通志。

3. 加強軍備：派兵防戍臺東；擴大臺北機務局。

　　1894 年，將首府由臺南移至臺北，臺灣的政治中心漸漸地由南向北移動。1894 年 12 月，邵友濂離職，由唐景崧就任臺灣巡撫。時正清、日甲午戰爭中。臺灣在滿清據臺時期的三寶是：樟腦、蔗糖、茶葉。

（三）臺灣民主國（1895 年）

　　1895 年 5 月 25 日，正式成立亞洲第一個共和國「臺灣民主國」，以「永清」為年號，國旗為「藍地黃虎」圖樣，由唐景崧擔任總統、副總統兼義勇軍統領丘逢甲，防守南部的黑旗將軍劉永福等，6 月 3 日，日軍攻陷基隆後，敗兵湧入臺北城，唐景崧棄職潛逃，6 月 17 日，日本舉行「始政式」，正式進入日本統治時期。

✚ 圖 3-12　　國立臺灣博物館 (2021)，臺灣民主國藍地黃虎旗，在西元 1895 年，清廷因戰敗與日本訂定「馬關條約」，條約內容將臺灣、澎湖割讓日本。臺灣在地人士函請清廷收回成命未果。臺灣表明自此與清廷無關係存在。1895 年臺灣巡撫唐景崧在 21 響禮砲中就職總統，臺北城內升起藍地黃虎旗，代表「臺灣民主國」誕生。此時日本軍隊已經登陸臺灣本島，10 日後，唐景崧背棄臺灣離去，「臺灣民主國」藍地黃虎旗被日軍奪去。臺灣本地的抗日義勇軍仍堅持與日軍奮戰，雙方戰爭 5 個月後，日本軍進逼臺南，抗法名將劉永福亦於日軍進城前離臺。日軍進入臺南城自稱已將全臺抗日分子消滅殆盡。此時「臺灣民主國」正式終結。藍地黃虎旗運至日本，於日本皇宮的「振天府」中收藏。1908 年，臺灣總督府博物館得到日本同意後，委請畫家高橋雲亭依原圖再製一幅，由臺灣總督府博物館展示，現今為「國立臺灣博物館」至今已百餘年，是展館最早期也是最重要的典藏品之一。

四、日人占領時代（1895~1945 年，51 年）

（一）乙未割臺初期

　　1895 年，大清帝國因為甲午戰爭戰敗，北洋大臣李鴻章與日首相伊藤博文在日本山口縣下關的春帆樓簽定「馬關條約」，第 2 款規定中國將臺灣和澎湖列島及遼東半島割讓給日本。至 1945 年日本於第二次世界大戰中戰敗，宣布日本放棄對臺統治，臺灣日治時期結束共 50 年。895 年，清廷派李鴻章之子李經芳為代表赴臺，在

停泊於基隆外海的日艦上，與日本任命的第一任總督樺山資紀簽訂交割文書，於將臺灣主權正式移轉。對日本而言，臺灣是明治維新後第一個殖民地，從早期 7 位武官總督大都擁有爵位，即可看出日本的重視。在 1895 年到 1945 年半個世紀當中，日本共派任 19 位總督，可以劃分為以下三個時代；歷任總督名錄列舉於如下節。

（二）日本總督

1. 前期武官總督時代（約 1895~1915 年），又稱「綏撫時期」，共計有 7 位。

 (1) 樺山資紀：牡丹社事件時，他以陸軍少佐的軍階隨軍出征臺灣，並且遊歷臺灣南北，進行調查和記錄。樺山深謀遠慮，在 1896 年，推動「六三法案」的立法，賦予臺灣總督委任立法權，得以頒布具有法律效力之命令的法律根據，並讓總督專制得以落實；從此，臺灣總督府可以恣意根據臺灣的特殊狀況，不必考慮日本法令規定，逕自頒布各項嚴刑峻法，此法案讓臺灣總督成為臺灣的「土皇帝」。

 (2) 桂太郎：任期最特殊，前後不過 10 天，即打道回府。

 (3) 乃木希典：據稱生活嚴謹、清廉，但不擅於官場政治。臺灣高等法院院長高野孟矩揭發多起總督府官員貪汙的案件，進而引發臺灣與內地對「日本帝國憲法是否適用於臺灣」論爭的影響，而對總督一職感到厭倦，遂於到任一年多後辭職。

 (4) 兒玉源太郎：曾參與日俄戰爭，是歷任總督中，唯一同時兼任日本國內軍政要職的總督。他在八年的任期中，曾經兼任陸軍大臣、內務大臣、文部大臣，因無暇兼顧臺灣政務，實際上是由民政長官後藤新平負責總督業務。

✚ 圖 3-13　八田與一建設的嘉南大圳源頭—烏山頭水庫，《Kano》電影拍攝時進行水閘門開啟儀式，重現當年嘉南大圳完工時的磅礴場景，閘門開啟時水庫水源同時釋放的盛大場面，讓民眾們一同親身體驗，彷彿重返歷史中嘉南大圳完成時的感動時刻

(5) 佐久間左馬太：1874 年，曾以中校軍階參與日本出兵臺灣攻打牡丹社之役。治理重點以「理番」為主，實施「五年理番政策」，上任後即正式展開鎮壓原住民的「理番政策」，因此，享有「理番總督」的稱號。樟腦生產的確保，與「理番政策」有著密切的關係。任期最長，整整滿九年。

(6) 安東貞美：任內爆發余清芳事件。

(7) 明石元二郎：是唯一下葬於臺灣三芝北新莊慈音山墓園，任內規劃嘉南大圳興建計畫、日月潭水力發電廠的正式籌備及華銀的創立。

2. 中期文官總督時代（約 1916~1937 年）：又稱「同化時期」，共計有 9 位。

(1) 田健治郎：高唱「日臺一體」、「日臺共學」、「內地延長主義」、「一視同仁」，宣稱要扶植臺灣人自治，遂有 1920 年臺灣地方改制的推行，臺灣行政區劃分有新的改變，任內影響最為深遠的一項興革是推動臺灣地名大改革。

(2) 內田嘉吉：東京都人。

(3) 伊沢多喜男：1926 年「臺灣民報」獲准在臺灣島內發行。其兄長伊沢修二曾向樺山資紀總督毛遂自薦而聘他為總督府的學務部長，在大稻埕開設學務部，推行日語教育，設立「國語傳習所」，主張來臺日本人也應學習臺語。

(4) 上山滿之進。

(5) 川村竹治。

(6) 石塚英藏（1930 年）：發生霧社事件。

(7) 太田政弘。

(8) 南弘：任期最短，實際在臺時間不到二個月，即隨中央新內閣改組而入閣，是典型的「人在臺灣，心在日本」的獵官主義者。

(9) 中川健藏。

3. 後期武官總督時代（約 1937~1945 年）：又稱「皇民化運動時期」，共計有 3 位。

(1) 小林躋造。

(2) 長谷川清：壽命最長。

(3) 安藤利吉：末代總督，表日本政府於民國 1945 年 10 月 25 日在臺北公會堂（即今日之中山堂）舉行的受降典禮上，簽下投降書。

（三）日治時期對臺政策

日治時期，其政治方針和措施，因時制宜，變化頗多，但大體可分為三個時期，即「綏撫時期」、「同化政策時期」、「皇民化運動時期」。

1. 綏撫時期：領臺初期，各地群起反抗，日人措施為寬猛並濟，以樹立臺灣殖民地體制之全面基礎為首要。

2. 同化政策時期：田健治郎的同化政策精神是「內地延長主義」，因日本本國的政治生態也有了改變。將臺灣視為日本內地的延長，目的在於使臺灣民眾成為完全之日本臣民，效忠日本朝廷，加以教化善導，以涵養其對國家之義務觀念。

 (1) 自西來庵事件的 1915 年開始，到 1937 年盧溝橋事變為止。就在此一時期，國際局勢有了相當程度的變化。

 (2) 1914~1918 年慘烈的第一次世界大戰，從根本動搖了西方列強對殖民地的統治權威。歷經這場戰爭，十九世紀興盛的民族主義，一般只適用於規模較大的國家民族，一次世界大戰後被改造成弱小民族也能適用，在這種情況下，民主與自由思想風靡一時，「民族自決主義」更瀰漫全世界。

 (3) 美國總統威爾遜倡議民族自決原則，及稍後列寧所鼓吹的「殖民地革命論」，於相互競爭中傳遍了各殖民地。為了妥適應付殖民地的騷動，逐漸弱化的西方帝國主義列強開始對殖民地做出讓步，允諾更大的殖民地自治權或者更開明的制度。

3. 皇民化運動時期（1937~1945 年）

 (1) 1937 年盧溝橋事件開始，到二次大戰結束的 1945 年為止，由於日本發動侵華戰爭，在 1936 年 9 月對臺灣總督府恢復武官總督的設置。

 (2) 戰爭需要臺灣在物資上的支援協助，然而要臺灣人同心協力，實非臺人完全內地化不可。

 (3) 總督府除了取消原來允許的社會運動外，還全力進行皇民化運動，該運動提倡臺人全面日本化，並全面動員臺人參加其戰時工作。皇民化運動系分成二階段進行。

 　　第一階段是 1936 年底到 1940 年的「國民精神總動員」，重點在於確立對時局的認識，強化國民意識。

 　　第二階段是 1941~1945 年的「皇民奉公運動時期」，主旨在徹底落實日本皇民思想，強調挺身實踐，驅使臺灣人為日本帝國盡忠。

 (4) 皇民化運動，開始強烈要求臺灣人說國語（日語）、穿和服、住日式房子、放棄臺灣民間信仰和祖先牌位、改信日本神道教。殖民政府也在 1940 年公布改姓名辦法，推動廢漢姓改日本姓名的運動。

4. 1942 年開始在臺灣實施陸軍特別志願兵制度，為支援日本的作戰，臺灣原住民被編入高砂義勇隊，送往南洋地區作戰，一般民眾則被徵為軍伕。

5. 1943 年實施海軍特別志願兵制度。

6. 1945 年全面實施徵兵制。

（四）抗日行動

　　早期以保衛鄉土為目的的抗日行動逐漸衰微之際，受中國國民革命運動影響，臺省人民抗日行動轉入另一階段。懷抱民族意識的人士，在各地聯絡同志，策動起義，其中較知名的有：羅福星事件及余清芳事件。

1. 前期抗日游擊戰

(1) 臺灣民主國宣告崩潰以後，日本展開統治。一個多月以後，臺灣北部原清朝鄉勇又於 12 月底開始一連串的抗日事件。而這時期是臺灣民主國抗日運動的延伸。

(2) 1902 年，漢人抗日運動稍歇，直到 1907 年 11 月發生北埔事件，武裝抗日才進入第三期。這段 5 年的停歇時間，一方面是源自兒玉源太郎總督的高壓統治，一方面也因為總督府以民生等政策拉攏臺人。在雙重因素影響下，臺灣漢人對於抗日行動採取了觀望的態度。

(3) 本期主要的抗日活動多以「克服臺灣，效忠清廷」為口號，代表是並稱為「抗日三猛」的簡大獅、林少貓及柯鐵虎。其中柯鐵虎以「奉清國之命，打倒暴虐日本」為口號，與朋友自稱「十七大王」，在雲林一帶盤據。

2. 後期抗日活動

　　漢人武裝抗日的第三期，自 1907 年的「北埔事件」起，到 1915 年的「西來庵事件」為止。

(1) 1912 年，「羅福星事件」，又稱「苗栗事件」。地點為臺北、苗栗之間；至次年已糾合同志約五百餘人。其時，受辛亥革命影響，臺南關廟、新竹大湖、臺中東勢及南投，亦有革命組織醞釀起義。

(2) 1915 年，「西來庵事件」又稱為「噍吧哖事件」，是日治時期臺灣人武裝抗日事件中規模最大、犧牲人數最多的一次。密謀組「大明慈悲國」，並以宗教方式催眠信徒，曾在噍吧哖（今玉井）與日軍奮戰，今臺南玉井有「抗日烈士余清芳紀念碑」，紀念其領導抗日的英勇事蹟。

(3) 1930 年，賽德克族（有將之視為泰雅族的一支）馬赫坡社（今南投縣仁愛鄉盧山溫泉一帶）頭目莫那魯道一連串的反日行動，稱為「霧社事件」。

✈ 圖 3-14　位於臺南市玉井區虎頭山頂的紀念碑

（五）政治社會運動

　　1918 年，由蔡培火奔走的結果，組成以臺灣留學生為中心的「啟發會」，林獻堂被推選為會長。1920 年，林獻堂成立了在臺灣近代政治社會運動史上占有重要地位的「新民會」，新民會的目的為「研討臺灣所有應予革新的事項，以圖謀文化的向上」，並決定三個行動目標：

1. 為增進臺灣同胞幸福，開始臺灣統治的改革運動。

2. 為擴大宣傳主張，啟發島民，並廣結同志，發行機關雜誌。

3. 圖謀與中國同志的聯絡。

　　第一個目標的具體表現，便是臺灣議會請願運動。第二個目標即為「臺灣青年」雜誌的發行，蔡培火擔任發行人。「臺灣青年」是臺灣史上、臺灣人發行的最初的政論雜誌。第三個目標顯示早期的政治社會運動洋溢著漢民族色彩。

　　1921 年，臺灣留日知識分子創辦的「臺灣青年」雜誌，它反應出這個時期臺灣青年對民主與民族問題的看法。日治時期，有識之士為啟迪民智，喚醒民族意識，在各地展開各種文化活動，致力於「臺人的文藝復興」，其中貢獻最大的是「臺灣文化協會」。日治時期臺灣先賢蔣渭水倡組「臺灣文化協會」，文化運動是對這病唯一的「原因療法」，「文化協會」就是專門講究並施行「原因療法」的機關。發表了「臨床講義－關於名為臺灣的病人」。2006 年北宜高速公路命名為「蔣渭水公路」，並宣布臺北市政府將大稻埕的錦西公園規劃為「蔣渭水紀念公園」，曾關過蔣渭水的大同分局水牢，將成立臺灣新文化運動館。

　　1921 年，以青年學生為主體，由林獻堂領銜，成立「臺灣文化協會」，成為其後五年間臺灣主要運動團體，為凝聚臺人的民族意識與提高臺灣的文化，致力於傳播

新知啟迪民智的社會運動。日治時期，士紳林獻堂曾號召有識之士十五次向日本國會提出設置「臺灣議會」的請願運動，被譽為「臺灣議會之父」。

臺灣新文學之父－賴和，著有「鬥熱鬧」、「一桿『稱仔』」、「蛇先生」。

1922 年，臺灣總督府公布新「臺灣教育令」，取消中等教育以上臺、日人之差別待遇，標榜開放共學，其本質為建立以同化為目標的教育制度。1923 年，有「臺灣人唯一的喉舌」之稱的《臺灣民報》THE TAIWAN MINPAO 正式在東京創刊，原先是半月刊，後改為旬刊。1927 年，臺灣文化協會左右分裂，左派青年掌控文協，文協舊幹部蔣渭水、蔡培火等人退出文協，另外組織政治團體，成立「臺灣民眾黨」，是臺灣近代史上第一個具有現代化性質的政黨。

1928 年，臺灣勞工運動的主流團體、臺灣民眾黨的外圍組織「臺灣工友總聯盟」正式成立，臺灣的工運，逐漸進入高潮。1928 年，謝雪紅、林木順、翁澤生等人在上海祕密成立臺灣共產黨，此後，更加激化臺灣的左翼運動。

✛圖 3-15 蔣渭水紀念碑

✛圖 3-16 國道五號交通顯示板

1928 年，臺灣史上第一所大學－臺北帝國大學創校（即今日的臺灣大學，簡稱臺北帝大，也曾簡稱臺大）。1935 年，臺灣歷史上首次選舉地方議員，這是臺灣人民有史以來第一次行使投票權。

（六）日本戰敗

1945 年 8 月 6 日及 9 日，美軍的兩顆原子彈分別投在日本的廣島和長崎。1945 年 8 月 15 日，日本天皇透過廣播（時稱「玉音」放送）向日本帝國子民宣布戰爭結

束、無條件投降。1945 年 12 月 25 日，臺灣行政長官陳儀將軍，在臺北公會堂（即今日的中山堂）接受臺灣總督安藤利吉的投降，稱為「臺灣光復」。

（七）臺灣教育制度

時代	說明
荷蘭人時期	在平埔族部落設學校。
明鄭與清朝	各地設立學校，傳播漢文化、清代－儒學、私塾、書院等。
日治時代	6 年制國民學校公學校、小學校、專門學校、師範學校、醫學校。
中華民國	國民義務教育、全民教育。

1. 荷蘭人時期

荷蘭人占領臺灣南部不久，傳教士來臺建立教堂、設立學校，基於傳教的需要，並以羅馬字母為新港社（臺南新市）人創造了一套「新港語」，主要用於因土地關係而訂定的契約文書上，此乃臺灣原住民最早的文字。但荷蘭人創造文字的目的僅為傳教。

2. 明鄭與清朝

主要的有儒學、私塾、書院，教材有三字經、千字文、百家姓、四書、五經等，南投「藍田書院」至今已有近 2 百年歷史，中殿供奉文昌帝君，內殿為講堂，旁為齋舍，左、右廂房為地方文人士子修學之地，乃是南投古代文運發祥地。

3. 日治時代

1895~1919年，臺灣教育令發布前，日本人的教育是直接依據日本內地法令辦理，總督府第一任學務部長伊澤修二，執掌臺灣教育事務，建議臺灣總督府於臺灣實施當時日本尚未實施的兒童義務教育。而臺灣人的教育則是依據總督府頒布的學校官制、學校規則和學校令實施，臺灣人以學習國語（日語）為主。

(1) 1895 年，於臺北市芝山岩設置第 1 所小學（今士林國小），為實驗性的義務教育。

(2) 1896 年，設置國語傳習所，設置更多義務小學。

(3) 1898 年，國語傳習所升格為公學校。

(4) 1919 年，第 1 次「臺灣教育令」的發布，各級教育機關系統至此完整建立，但日本人的教育還是直接依據日本內地的法令辦理、而臺灣人的教育制度仍比日本人的同級學校程度低，形成了「雙軌」的型態。

(5) 1922 年，第 2 次「臺灣教育令」，在總督田健治郎的同化政策下，初等教育到高等教育，均依據修正的教育令規定辦理，使日本人和臺灣人得以在同一系統的教育制度學習，並實施「日臺共學」制度。原則上，中等學校以上為日臺共學，而初等教育規定日籍子弟入「小學校」，臺籍子弟入「公學校」。

(6) 1941 年，第 3 次「臺灣教育令」，由於太平洋戰爭爆發前夕，日本人發起皇民化運動，最重要就是實施「國民學校教育」，該年臺灣教育令改正後，臺灣的小學校和公學校乃依據「國民學校令」改稱「國民學校」。

(7) 1943 年，正式改為 6 年制的「國民學校」，日治時期的初等教育除了「公學校」、「小學校」、「國民學校」等制度外，專門為原住民設置的「番童教育所」與「番人公學校」。

4. 中華民國：1968 年，推動 9 年國民義務教育，國民中學首次在臺灣史上出現。

5. 中等以上教育，日治時期並不普遍，很多高等學校都是只讓日人就讀。臺人高等學校，僅有「臺中中學校」等寥寥無幾，至於等同大學的高等教育，1928 年設立的「臺北帝國大學」幾乎是為日人所設立。

6. 日治時期，殖民政府的政策，並不希望人民受到太高的教育，臺灣的高等教育較傾向日本人開放。

7. 臺灣人在日本文化的影響下，比較喜歡就讀公學校教師的「師範學校」或是培養醫師的「醫學校」，使得教師和醫師成為臺灣社會中人人稱羨的職業，並影響至今。

8. 教師和醫師擁有較高的社會地位，兩類學校長期存在激烈的入學競爭，也有許多臺灣人前往日本留學，如：臺灣第一位博士杜聰明，畫家黃土水、李梅樹等。

9. 治臺後期，仍有臺灣籍人士如宋進英、徐慶鍾、朱昭陽等，得以不改日本姓氏進入日本最高學府東京帝國大學法律系所就讀，並取得日本高等文官資格。

（八）日治時期的治理

日清「和平條約」第五條規定：「割讓與日本之地區居民，如欲在被割讓地區之外居住者，可以自由變賣其所有的不動產後遷出。為此自本約批准交換日起，給與二年寬限期間。但於上述寬限期間屆滿時，尚未遷出該地區之居民，則任由日本國視為日本國臣民。」此規定設寬限期間 2 年，給與臺灣居民自由選擇，留在臺灣取得日本國籍成為日本國民，或把所有財產變賣而離開臺灣，兩者擇取其一。日清「和平條約」於 1895 年 5 月 8 日批准交換，因而臺灣居民的國籍選擇，最後期限為 1897 年 5 月 8 日。

1. 三段警備制

1897 年，實施特別法，該法制定實施者為臺灣總督乃木希典。係總督府在統治初期，採取的一種「警備制度」。總督府依治安情況，將全島劃分三級，分析如下：

地區	管理者	說明
危險	軍隊、憲兵	抗日分子最活躍的臺灣山區。
不穩	憲兵、員警	反抗示威地區。
平靜	員警	維持治安、衛生、協助施政等工作。

2. 員警制度

臺灣人當時習慣稱員警為「大人」，也會拿員警來嚇唬不乖的兒童，這是由於當時員警的執掌完全涵蓋了一般民眾的生活，雖然嚴苛的員警制度對社會治安大有幫助，但是過於嚴苛的干涉，使人民私下稱員警為「狗」或「四腳仔」以暗諷員警。

3. 鎮壓抗日活動的法令

鎮壓頑強的武裝反抗勢力，後藤新平上任後所制定的一項法令，「匪徒刑罰令」是指此法令強化了員警及憲兵的權力，並且將所謂「土匪」、「匪徒」（指抗日分子）的刑責加重，後藤上任並嚴格推行此法令達 5 年。

（九）日治時期對臺發展及建設

臺灣總督府能夠轉虧為盈，財政得以獨立的重要關鍵是「展開專賣事業」，內容包括鴉片、樟腦、菸草、食鹽、酒精及度量衡，透過專賣制度，除了使總督府的收入增加外，也間接避免了這些產業的濫伐濫墾。「日本工業，臺灣農業」是日治時期的政策，當時選定高雄為發展基礎工業的地點，建設高雄港最主要是規劃為「日本南進基地」。1896 年，首任臺灣總督樺山資紀正式批准大阪中立銀行在臺設立分行，這是臺灣第一間西方式的金融銀行。

1899 年，日本政府修改「臺灣銀行法」，正式成立「株式會社臺灣銀行」，直至日治時期結束之前，一直受臺灣總督府委託，臺灣發行地區性的流通貨幣－臺灣銀行券。1900~1920 年間，臺灣的經濟主軸於臺灣「糖業」，1920~1930 年為以「蓬萊米」為主的糧食外銷。1900 年，總督府舉行「揚文會」，會中黃玉階提倡戒除「纏足陋習」的放足，並組成臺北天然足會。1915 年，總督府於「保甲規約」增列禁止纏足的條文，因其條文有其相當嚴格的連坐處分，因此纏足風氣就此滅絕。

1901年，頒布「臺灣公共埤圳規則」。埤為貯水池，圳為灌溉用河川，水利灌溉工程給臺灣農業生產帶來飛躍的效果，對地租增收貢獻很大，米的品種改良被積極

進行，新品種「蓬萊米」也受日本人所喜愛，大量輸出至日本。1902年，頒布「臺灣糖業獎勵規則」。此規則，與其說對製糖業的「獎勵」，不如說是對日本資本的「優待」，對砂糖蔗苗費、肥料費、灌溉水利費、開墾費、機械工具費等給與獎勵金，對砂糖的製造則提供補助金。1912年，開工費了7年的臺灣總督府，歐洲文藝復興時期的樣式，以紅磚砌造，威風凜凜的堂堂雄姿正式完工，是現在中華民國的「總統府」。

1917 年，基隆與高雄港口的建設、鐵路由 100 公里延長至 600 餘公里，基隆至高雄，有如臺灣動脈的縱貫鐵路全線開通。1919 年，臺灣總督明石元二郎下令計畫興建當時亞洲最大的發電廠，定日月潭作為發電廠的廠址，日月潭與其下的門牌潭有 320 米的落差，藉此可以進行水力發電。在進行了濁水溪及日月潭周邊地區的地質勘查後，經歷了第 1 次世界大戰的波折，終於在 1934 年完成了日月潭第 1 發電所，成為臺灣新興工業發展的重要指標。1920 年，臺灣總督府技師八田與一以 10 年的光陰，引進曾文溪與濁水溪水源，創建當時東南亞最大的水庫「烏山

✠ 圖 3-17　烏山頭水庫，1941 年竣工，由日本八田與一技師設計建設，主要供嘉南平原農作灌溉，「臥堤迎暉」石碑，黃昏時刻可看夕陽

頭水庫」灌溉以嘉義與臺南為中心的南部平原－「嘉南大圳」，灌溉面積達 15 萬甲，占全島耕地百分之 14，並引進農作物 3 年輪灌制。

1926 年，在日本內地就學的臺籍學生陳澄波以 1 幅「嘉義街外」的作品，入選第七回日本帝國美術展覽會簡稱「帝展」，這是地處外地的臺灣人首次以西畫跨進內地日本官展的門檻，其後又數度入選帝展和其他各項展覽。臺北城拆除後的磚石，去整建西門町，作為日本新移民住宅及建造臺北監獄。總督府則進行不少公共衛生工程建設，如聘請了英國人巴爾頓(William K. Burton)來臺設計全臺灣的自來水與下水道。

五、中華民國臺灣

時間	事件
1945 年	1. 二次世界大戰結束，日本投降。 2. 蔣介石委任陳儀為臺灣省行政長官，之後兼任警總司令。 3. 陳儀代表中華民國政府接收臺灣。
1947 年	專賣局臺北分局在臺北市太平町一帶查緝私菸，開槍誤傷市民，圍觀民眾群情激憤，情勢一發難收，擴及全島各地蜂起，導致引發「二二八事件」。 1. 「太平町」（現今的延平北路）。 2. 白色恐怖時代的「馬場町」（現今萬華區青年公園附近）。 3. 現在熱鬧的「西門町」都是日治時期留下的名稱。
1948 年	實施「動員戡亂時期」，亦即把「叛亂團體」的中國政府、中共政權「戡亂」（平定、鎮壓）之前的國家總動員時期。
1949 年	1. 政府施政最大重點就是「土地改革」。 2. 1949 年推行「三七五減租」。 3. 1951 年「公地放領」及 1952 年，漸次落實「耕者有其田」政策。
1951 年	行政院為扶植自耕農，訂定地價的償付，限 10 年分期攤還的公地放領辦法。
1952~1964 年	1. 臺灣砂糖出口值始終占外銷品第一位，是全球最大的蔗糖出口國，大量外匯收入是由臺灣糖業股份有限公司掌控。 2. 昔日臺糖的蒸氣小火車又叫五分仔車小火車，「五分」指的是「一半」的意思，因為臺糖小火車軌距不同於一般火車，故將小一號的臺糖小火車稱做「五分仔車」。
1953~1960 年	政府實施的經濟政策中，以紡織業輕工業對發展民生最為重要。
1954 年	美國根據中美「共同防禦條約」協防臺灣，繼續支持我國在聯合國的代表權。
1958 年	金門八二三砲戰 8 月 23 日起 21 年，「逢單日砲擊，雙日不砲擊；單打雙不打」的方針，逐漸減少攻勢。至此，中華民國成功守衛金門。中華人民共和國方面維持單打雙不打狀態直到 1979 年其與美國建交為止。
1960 年	楊傳廣於在羅馬奧運十項運動項目奪得一面銀牌。
1962 年	臺灣電視公司開播，臺灣從此進入電視時代。
1967 年	臺北市升格為直轄市。
1968 年	1. 義務教育延長為 9 年，初級中學全面改制為國民中學。 2. 臺東縣紅葉少棒擊敗日本少棒代表隊，是我國棒運發展的轉捩點。 3. 紀政於墨西哥奧運 80 公尺低欄項目奪得一面銅牌。
1970 年	1. 統一指揮「臺獨」的「世界臺灣人爭取獨立聯盟」，即「臺獨聯盟」在美國成立。 2. 黃文雄等三人在美國紐約刺殺蔣經國未遂（4 月 24 日）。

時間	事件
1971 年	1. 澎湖跨海大橋通車。 2. 聯合國大會以壓倒多數通過 2758 號提案：恢復中華人民共和國在聯合國的一切合法權利，將臺灣驅逐出聯合國。
1971 年	臺南左鎮發現了迄今為止臺灣最早的人類化石。
1972 年	1. 中日兩國簽署聯合聲明，中華民國與日本斷交（9 月 29 日）。 2. 臺灣省主席謝東閔於任內為了促進工、商業的發展，提倡「客廳即工廠」。把工業加工品帶進客廳裡，鼓勵國人多多參與工業生產的工作。
1973 年	國際發生石油危機重大事件，中東石油輸出國組織，在戰略上採取將原油價格調漲 4 倍，導致全球經濟大幅衰退，國內物價上漲。
1973~1974 年	行政院長蔣經國宣布 10 大建設，一機二港三路四廠分別是：中正國際機場、臺中港、蘇澳港、中山高速公路、北迴鐵路、鐵路電氣化、煉鋼廠、造船廠、石油化學工業、核能發電廠。
1978 年	中山高速公路（當時稱為南北高速公路）全線通車。
1979 年	1. 桃園中正國際機場正式啟用（2 月 26 日）。 2. 高雄市升格為直轄市、高雄市爆發「美麗島事件」，又稱「高雄事件」。 3. 1 月 1 日美國宣布自即日起與中華民國斷交，與中華人民共和國建交。 4. 美國與臺灣簽訂「臺灣關係法」，承認臺灣為「政治的實體」，維持實質的關係，是一部美國國內法。
1980~1985 年	建造 12 項建設，指的是臺灣在第七期經建計畫期間除 10 大建設外，展開的 12 項重大建設。兩者都是以基本建設為主，但 10 大建設較重視重化工業的發展，12 項建設則加入農業、文化、區域發展等方面的計畫。
1980 年	北迴鐵路全線通車，新竹科學工業園區正式成立。
1982 年	李師科搶劫臺灣土地銀行古亭分行，是臺灣史上首件銀行搶案。
1984 年	1. 臺灣首座國家公園－墾丁國家公園正式成立。 2. 立法院通過勞動基準法。勞工的基本生存權、工作權終於有了最起碼保障，勞工本應擁有勞動三權－組織權、協商權、爭議權。
1986 年	「民主進步黨」成立。李遠哲獲得「諾貝爾化學獎」。
1987 年	解除「戒嚴」、開放臺灣人民前往中國探親。
1988 年	蔣經國逝世，李登輝繼任總統，4 千餘名農民聚集在立法院前，要求停止美國水果、火雞進口，與軍警爆發流血衝突（520 事件）。
1990 年	中華職棒元年開幕戰、中華民國與沙烏地阿拉伯斷交。
1990 年代後期	發展資訊電子業，李國鼎是最重要的支持關鍵人物有「臺灣科技教父」之稱。其在行政院政務委員任內成立科技顧問小組，引進國外優秀科技人才發展資訊電子業，使得臺灣得以在 1990~2011 年持續產業轉型，走出傳統加工產業，踏入高附加價值的高科技領域。

時間	事件
1991 年	終止「動員戡亂時期臨時條款」，動員戡亂時期結束、資深中央民代全部退職，萬年國會告終。
1992 年	1. 刑法第 100 條修正通過，廢除為人詬病的「陰謀內亂罪」。 2. 中華隊奪得巴塞隆納奧運棒球銀牌。 3. 中華民國與南韓斷交、斷航。 4. 南迴鐵路正式營運，環島鐵路網完成。 5. 金門、馬祖解除戰地政務，回歸地方自治。 6. 發布實施「臺灣地區與大陸地區人民關係條例」以來，逐步開放兩岸人民從事探親、工作、觀光、學術交流等活動。
1993 年	辜振甫、汪道涵於新加坡展開首次辜汪會談、「新黨」成立。
1994 年	1. 臺灣遊客在中國浙江千島湖，因暴徒登船搶劫並放火燒船，是為「千島湖事件」。 2. 中華航空班機在名古屋機場墜毀。 3. 省長、直轄市長首次民選，分別由宋楚瑜、陳水扁（臺北）、吳敦義（高雄）當選。
1995 年	全民健康保險正式開辦，強制性社會保險。
1996 年	1. 李登輝、連戰當選首任民選正副總統。 2. 中國向臺灣海面試射飛彈，引爆臺海危機，美國派出尼米茲號及獨立號航空母艦巡弋臺灣海峽。 3. 臺灣第 1 條都會區捷運－臺北捷運木柵線全線通車。
1997 年	全臺爆發嚴重豬隻口蹄疫疫情，民主進步黨在縣市長選舉中取得 12 席，首度超越國民黨。
1998 年	1. 中華航空班機在中正機場附近墜毀。 2. 全臺爆發嚴重腸病毒疫情。 3. 將臺灣省政府裁撤，凍省，精省。 4. 臺南新市與善化亦設置「臺南科學工業園區」。
1999 年	中部發生九二一大地震（9 月 21 日），震央在南投縣集集鎮。
2000 年	1. 陳水扁、呂秀蓮當選正副總統，臺灣首次政黨輪替。 2. 政府宣布停建核四廠。
2001 年	1. 中颱桃芝襲臺，在南投、花蓮等地造成嚴重災情，200 餘人死亡。 2. 怪颱納莉襲臺，造成北臺灣嚴重水患，臺北捷運及臺北車站淹水。 3. 通過「開放大陸地區人民來臺觀光推動方案」相關法令規定。
2002 年	1. 「臺澎金馬獨立關稅領域」名稱正式加入世界貿易組織（1 月 1 日）。 2. 中華航空 611 號班機在澎湖外海空中解體。 3. 總統陳水扁在世臺會視訊會議上表示：臺灣與中國是「一邊一國」。 4. 旅美棒球選手陳金鋒登上大聯盟，成為首位登上美國職棒大聯盟的臺灣球員。

時間	事件
	5. 試辦開放第三類大陸地區人民來臺觀光。 6. 擴大開放對象至第二類大陸地區人民，並放寬第三類大陸人士之配偶及直系血親亦得一併來臺觀光。
2003 年	1. 爆發「嚴重急性呼吸道症候群」SARS 疫情。 2. 中華隊於札幌亞洲棒球賽擊敗南韓隊，取得睽違 12 年的奧運參賽權。
2004 年	1. 福爾摩沙高速公路（國道三號，又稱為第二高速公路）全線通車。 2. 總統陳水扁、副總統呂秀蓮在臺南市遭槍擊受傷，是為「三一九槍擊事件」，又稱「兩顆子彈事件」。陳水扁、呂秀蓮以不到 3 萬票的差距擊敗連戰、宋楚瑜，當選中華民國第十一任正副總統。 3. 跆拳道選手陳詩欣、朱木炎在雅典奧運分別為臺灣奪下第一及第二面奧運正式金牌。 4. 世界第一高樓臺北 101 正式完工啟用。
2005 年	1. 為抗議中華人民共和國通過「反分裂國家法」，臺灣數十萬民眾聚集在臺北市舉行三二六護臺灣大遊行（3 月 26 日）。 2. 由於鋒面滯留及旺盛西南氣流為臺灣中南部帶來超大豪雨，造成六一二水災。 3 2005 年，開放外籍旅客退稅，旅客必須持外國護照，才有資格申請退稅。
2006 年	雪山隧道，原臺坪林隧道又稱蔣渭水高速公路、國道 5 號、北宜高速公路，簡稱雪隧。由 3 座獨立隧道組成一導坑、西行線及東行線，全長 12.9 公里是臺灣最大隧道，位於新北市坪林至宜蘭縣頭城段之間。
2007 年	臺灣高速鐵路（簡稱臺灣高鐵、高鐵），為位於臺灣人口最密集的西部走廊之高速鐵路系統，全長 350 公里。
2008 年	1. 中國國民黨馬英九和蕭萬長，當選正副總統，政黨再度輪替。 2. 全面開放大三通，開放大陸觀光客來臺旅遊，兩岸開放三通直飛航班。 3. 全球金融海嘯、H1N1 新型流感。 4. 8 月莫拉克颱風，重創南臺灣。
2009 年	前總統陳水扁被判無期徒刑，同時褫奪公權終身。
2010 年	中華民國直轄市市長暨市議員選舉，又稱 2010 年五都選舉的一部分，由目前中華民國自由地區五個原有或新成立的直轄市（臺北市、新北市、臺中市、臺南市及高雄市）選出新一屆的市長及市議員。其中除臺北市維持其原有規模外，新北市、臺中市及臺南市。分別由原臺灣省轄之臺北縣改制、臺中縣市合併改制及臺南縣市合併改制，而高雄市則由原直轄市高雄市及臺灣省轄之高雄縣合併改制。

時間	事件
2011 年	1. 3 月 11 日,下午日本東北地區外海發生芮氏規模 9 的地震,旋即引發大海嘯,並對日本東北及北海道沿岸城鎮造成嚴重災情,福島核電站爆炸,輻射外洩,震驚全世界,稱為 311 日本大地震,對臺灣從事日本觀光旅遊業者衝擊極大。 2. 開放大陸人士來臺個人旅遊(自由行)先開放上海、北京、廈門等 3 城市。 3. 政府推出黃金十年願景計畫。 4. 歐盟申根免簽起,臺灣民眾赴歐洲旅遊,只要憑有效護照,可暢遊英、法、德、義、奧和愛爾蘭等 40 餘國。 5. 臺灣第 1 座國家自然公園—「壽山國家自然公園」成立。
2012 年	1. NBA 籃球員林書豪幫助紐約尼克隊獲勝,引發美國「林書豪風潮」。 2. 倫敦奧運舉重女子 53 公斤級項目,許淑淨奪下銀牌,後於 2016 年經奧委會宣布遞補為金牌。
2013 年	1. 第 85 屆奧斯卡金像獎,導演李安《少年 PI 的奇幻漂流》奪下最佳攝影、最佳視覺效果、最佳原創配樂等三項獎項;李安亦奪下最佳導演獎。 2. 亞洲籃球錦標賽中華臺北隊以 96 比 78 擊敗中國隊,是 1985 年以來首次獲勝。 3. 首部以空拍製作的電影《看見臺灣》齊柏林所執導,榮獲金馬獎最佳紀錄片。 4. 大陸旅遊法 10 月 1 日起實施,所有國內外旅遊市場均一致規範大陸旅行社安排團體旅遊不得以不合理低價組團,不得安排特定購物點及自費行程項目等行為,不得透過購物、自費旅遊項目獲取回扣及強收小費等不正當利益,對臺旅遊市場有一定的影響。 5. 正式進入國道電子計程收費,收費系統可依路段及時段實施差別費率方案,提升國道整體運輸效率。
2014 年	1. 兩岸航班已達每週 828 班,大陸來臺個人行擴大到 36 個城市。因國人可以免簽證、落地簽證方式前往眾多國家,引起非本國人的覬覦,據相關報導近五年臺灣在國外遺失護照數量超過 26 萬本,連美國 FBI 聯邦調查局也開始關注此事,黑市最高可賣到 30 萬元/本。 2. 以臺灣高雄與基隆為母港出發搭乘遊輪可到達海南島、越南、日本、香港與日本等地,這是顛覆一貫以搭飛機出國的傳統,晉升為國際觀光大國以海上遊輪為交通工具的新紀元將來臨。
2015 年	1. 5月25日導演侯孝賢獲得第68屆坎城影展最佳導演,侯導的《聶隱娘》耗資4億5千萬臺幣,15個月拍攝,終登第68屆坎城影展競逐金棕櫚獎,5月20日在坎城首映後,法國媒體一片叫好,法國解放報指出《聶隱娘》,一把扣人心弦的刺刀;世界報更盛讚侯孝賢是美感的傳播者。 2. 4月1日美國海軍航空母艦戰鬥打擊群所屬的2架 F/A-18「大黃蜂」戰鬥機,在臺灣海峽公海執行任務時,其中1架僚機疑因發動機尾管護罩脫落,緊急降落臺南機場後,隨即由軍方將故障軍機拖至亞洲航空公司機棚,美國於4月2日派遣運載維修組員和零件的 C-130運輸機抵達臺南基地後,3架飛機於4月3日下午飛離當地。驚豔了臺灣一批軍事戰鬥機迷。

時間	事件
2016 年	1. 民主進步黨籍的蔡英文、陳建仁當選正副總統，展開觀光新氣象「新南向政策」。 2. 桃園市空服員職業工會罷工，造成中華航空 2 日共 122 航班停飛。 3. 復興航空繼全面停航之後，解散公司。勞動基準法修正草案，實施一例一休制度。
2017 年	1. 第29屆夏季世界大學運動會，亦稱2017年臺北世大運，於2017年8月19日至8月30日在臺北市舉行，是繼2009年高雄世運、2009年臺北聽奧之後由臺灣承辦的第三個綜合性國際體育賽事，145個國家與地區參與，選手7,640人，隨隊人員則達3,760人，觀光效益達20億新臺幣。 2. 桃園市的臺灣高鐵探索館開幕。 3. 桃園機場捷運開始試營。
2018 年	1. 美國參議院及眾議院兩院通過及美國總統川普簽署生效台灣旅行法。 2. 台鐵普悠瑪 6432 次列車傍晚在宜蘭蘇澳新馬車站發生翻覆意外。 3. 因新南向政策，增加東南亞語言之導遊、領隊人力，專業科目除「外國語」科目維持試題 80 題外，其餘 3 個科目領隊導遊實務與觀光資源概要試題都縮減為 50 題，大大提高錄取率。
2019 年	1. 中華航空機師罷工事件，2 月 8 日罷工共 7 天。 2. 長榮航空空服員罷工事件，6 月 20 日旅遊旺季，共 17 日史上最長的罷工事件，損失數十億臺幣。
2020 年	1. 臺灣第三大航空公司，星宇航空正式開航。 2. 3 月 11 日 UNWHO 宣布 COVID-19 疫情大流行，全球各國家地區紛紛關閉國境，停止國民出入境，重創旅遊產業。 3. 2020 年 11 月，世衛組織宣布這次疫情使國際旅遊收入損失 1.1 萬億美元，估計全球 GDP 損失超過 2 萬億美元，旅遊業倒退回 1990 年水準(UNWTO, 2020)。
2021 年	1. COVID-19 疫情大流行至今未歇，國際旅行及商務客非必要全面禁止。 2. 部分國家已研發出疫苗，全面施打疫苗，國民普篩還未進入規範中。 3. 4 月 1 日臺灣與帛琉建立旅遊泡泡區首航，團費高達約 7~9 萬元，返臺還需自主管理 14 日。

第二節　臺灣古蹟

一、臺灣一級古蹟

地區	名稱	級數	類別
基隆市	基隆二砂灣砲臺（海門天險）	一級古蹟	關塞
臺北市	臺北府城：東門、南門、小南門、北門	一級古蹟	城廓
臺北市	圓山遺址	一級古蹟	遺址
新北市	淡水紅毛城	一級古蹟	衙署
新北市	大坌坑遺址	一級古蹟	遺址
新竹縣	金廣福公館	一級古蹟	宅第
彰化市	彰化孔子廟	一級古蹟	祠廟
彰化縣	鹿港龍山寺	一級古蹟	寺廟
南投縣到花蓮縣	八通關古道	一級古蹟	遺址
金門縣	邱良功母節孝坊	一級古蹟	牌坊
嘉義縣	王得祿墓	一級古蹟	陵墓
臺東市	卑南遺址	一級古蹟	遺址
臺東縣	八仙洞遺址	一級古蹟	遺址
澎湖縣	澎湖天后宮	一級古蹟	祠廟
澎湖縣	西嶼西臺	一級古蹟	關塞
澎湖縣	西嶼東臺	一級古蹟	關塞
臺南市	臺南孔子廟	一級古蹟	祠廟
臺南市	祀典武廟	一級古蹟	祠廟
臺南市	五妃廟	一級古蹟	祠廟
臺南市	臺灣城殘蹟（安平古堡殘蹟）	一級古蹟	城郭
臺南市	赤嵌樓	一級古蹟	衙署
臺南市	二鯤鯓砲臺（億載金城）	一級古蹟	關塞
臺南市	大天后宮（寧靖王府邸）	一級古蹟	祠廟
高雄市	鳳山縣舊城	一級古蹟	城郭

二、臺灣二級古蹟

地區	名稱	級數	類別
基隆市	大武崙砲臺	二級古蹟	關塞
臺北市	臺灣布政使司衙門	二級古蹟	衙署
臺北市	大龍峒保安宮	二級古蹟	祠廟
臺北市	臺北公會堂	二級古蹟	公會堂
臺北市	艋舺龍山寺	二級古蹟	寺廟
臺北市	芝山岩遺址	二級古蹟	遺址
新北市	廣福宮	二級古蹟	祠廟
新北市	鄞山寺	二級古蹟	寺廟
新北市	林本源園邸	二級古蹟	園林
新北市	理學堂大書院	二級古蹟	書院
新北市	滬尾砲臺	二級古蹟	關塞
新北市	十三行遺址	二級古蹟	遺址
桃園市	李騰芳古宅（李舉人古厝）	二級古蹟	宅第
苗栗縣	鄭崇和墓	二級古蹟	陵墓
臺中市	霧峰林宅	二級古蹟	宅第
彰化縣	元清觀	二級古蹟	祠廟
彰化縣	道東書院	二級古蹟	書院
彰化縣	馬興陳宅（益源大厝）	二級古蹟	宅第
彰化縣	聖王廟	二級古蹟	祠廟
雲林縣	北港朝天宮	二級古蹟	祠廟
嘉義縣	新港水仙宮	二級古蹟	祠廟
臺南市	南鯤鯓代天府	二級古蹟	祠廟
澎湖縣	媽宮古城	二級古蹟	城郭
澎湖縣	西嶼燈塔	二級古蹟	燈塔
金門縣	瓊林蔡氏祠堂	二級古蹟	祠廟
金門縣	陳禎墓	二級古蹟	陵墓
金門縣	文臺寶塔	二級古蹟	其他
金門縣	水頭黃氏酉堂別業	二級古蹟	宅第
金門縣	陳健墓	二級古蹟	陵墓
金門縣	金門朱子祠	二級古蹟	祠廟

地區	名稱	級數	類別
金門縣	虛江嘯臥碣群	二級古蹟	碑碣
連江縣	東莒燈塔	二級古蹟	燈塔
新竹市	進士第（鄭用錫宅第）	二級古蹟	宅第
新竹市	竹塹城迎曦門	二級古蹟	城郭
新竹市	鄭用錫墓	二級古蹟	陵墓
臺中市	臺中火車站	二級古蹟	火車站
臺南市	北極殿	二級古蹟	祠廟
臺南市	開元寺	二級古蹟	寺廟
臺南市	臺南三山國王廟	二級古蹟	祠廟
臺南市	四草砲臺（鎮海城）	二級古蹟	關塞
臺南市	開基天后宮	二級古蹟	祠廟
臺南市	臺灣府城城隍廟	二級古蹟	祠廟
臺南市	兌悅門	二級古蹟	城郭
臺南市	臺南地方法院	二級古蹟	衙署
高雄市	旗後砲臺	二級古蹟	關塞
高雄市	前清打狗英國領事館	二級古蹟	衙署
高雄市	鳳山龍山寺	二級古蹟	寺廟
高雄市	下淡水溪鐵橋	二級古蹟	橋樑
屏東縣	恆春古城	二級古蹟	城郭
屏東縣	魯凱族好茶舊社	二級古蹟	其他

三、臺灣舊地名

現地名	舊地名	由來典故
基隆	雞籠	是凱達格蘭平埔族盤居之地，流傳事「凱達格蘭」名稱翻譯而來的。
淡水	滬尾	滬是捕魚的器具，尾是河流末端的河口地帶，位在淡水河口，是設滬捕魚的末端處由來。
大稻埕	大稻埕	今天的臺北市大同區，當時遍種水稻，設有一處公用的大曬穀場而來。
萬華	艋舺	源於凱達格蘭平埔族之譯是「獨木舟」的來源。
板橋	枋橋	開拓的時期，架設木橋於日的西門公館溝上而得名。
三峽	三角湧	早期居民於此大漢溪的三角形平原，開墾村莊，當時的溪水波濤洶湧得名。

現地名	舊地名	由來典故
新竹	竹塹	地區原是道卡斯平埔族竹塹社的範圍,取其音譯;而後改稱「新竹」,意指在竹塹新設立的縣城。
苗栗	貓裡	為卡斯平埔族貓裡社的音譯音是平埔族語是平原的涵意。
三義	三叉河	境內有三條溪會流,形成三叉狀,爾後「叉」字與義的簡字「乂」相似而更名之。
清水	牛罵頭	是拍瀑拉平埔族牛罵頭社的音譯,日治時期發現大肚台地湧出清泉水得名
霧峰	阿罩霧	洪雅平埔族社名的漢字音譯,這附近的山峰,凌晨容易起霧之後稱「霧峰」。
草屯	草鞋墩	是港與里間的交通要道,挑夫休息換草鞋累積如土堆高得名。
彰化	半線	是巴布薩平埔族半線社的地域,取其彰顯皇化之意,故稱「彰化」。
鹿港	鹿仔港	臺灣中部門戶,當時有許多鹿群聚集在這裡,舊名為「鹿仔港」。
雲林	斗六門	為洪雅平埔族斗六門社的地域,因為群山環繞時常雲霧漂渺,取名為雲林。
虎尾	五間厝	當時建村之時,僅有五棟民房,故叫五間厝。
斗南	他里霧	是洪雅平埔族的地域,舊名譯自該族他里霧社的社名而來。
北港	笨港	位於北港溪北方,早期洪水的氾濫與泉漳的械鬥事件,現在北港的居民大多是泉州人。
嘉義	諸羅	早期是洪雅平埔族諸羅山社地域,林爽文之戰,為嘉許百姓死守城池的忠義精神,美名為嘉義。
民雄	打貓	是洪雅平埔族打貓社的地域,之後成為和日語發音相似的「民雄」而名。
玉井	噍吧哖	噍吧哖事件發生地,日本人把「噍吧哖」的臺灣話改成日語發音的「玉井」。
高雄	打狗	是馬卡道平埔族打狗社的地域,日本人改成與日語發音的「高雄」。
岡山	阿公店	在未開墾之時,為芒草叢生之地,舊稱「竿蓁林」,相傳有老翁在當地經營店舖,又叫「阿公店」而名。
旗山	蕃薯寮	以前居民在這裡築寮開墾地時,種植蕃薯而成名。
恆春	瑯嶠	乃排灣族語的音譯,是車城、海口的海岸地區,因為氣候溫和四季如春,故易名「恆春」。
臺東	卑南	舊名有「寶桑」、「卑南」,卑南族的大頭目以「卑南王」的名義統治臺東而名。
長濱	加走灣	長濱為海岸阿美族的範圍,舊名「加走灣」阿美族語即是瞭望之處。

現地名	舊地名	由來典故
宜蘭	噶瑪蘭	舊名「哈仔難」、「噶瑪蘭」，譯自噶瑪蘭平埔族的族名，意思為居住在平原的人們。
羅東	老懂	舊名為「老懂」，是平埔族語是「猴子」的來源。
頭城	頭圍	吳沙入墾宜蘭的第一站於頭城，以土堡築城來墾殖，舊名「頭圍」是指以築「圍」的方式建立村莊而得名。
馬公	媽宮	澎湖馬公天后宮為全臺第一座媽祖廟，奉祀媽祖名稱而來。

第三節　臺灣原住民

　　泛指在 17 世紀中國大陸沿海地區人民尚未大量移民臺灣前，就已經住在臺灣及其周邊島嶼的人民。在語言和文化上屬於南島語系(Astronesian)，原住民族在清朝時被稱為「番族」，日據時代泛稱為「高砂族」Takasago，國民政府來臺後又將原住民族分為「山地同胞與平地山胞」，為了消解族群間的歧視，在 1994 年將山胞改為「原住民」，後再進一步稱為「原住民族」，截至 2021 年，共計有 16 族。

	熟記重點	說明
一、阿美族	傳說	Amis 為南方的卑南族對阿美族的稱呼，意為「北方」之意。
	祭典	「豐年祭」，感謝神靈賜予豐年，祈求來年豐收及全族平安。
	族群特質	母系社會，嚴密的年齡階級組織，人口最多的一族。
	社會制度	阿美族屬「男子專名級的年齡分級制度」。14、15 歲以後加入年齡組及之預備役，接受嚴格的體能與武術訓練，每 3~5 年之間舉行 1 次盛大的成年禮。每經過一次成年禮即晉升一級。
	婚姻	夫從妻婚，即以招贅婚為正則，為無女嗣時則允許男嗣娶婦以承家系。

二、泰雅族	傳說	為巨石裂岩所生、為大霸尖山上的巨石所生。
	祭典	「祖靈祭」又稱「獻穀祭」，收割期後（大約在 8、9 月之間）。
	族群特質	雙頰刺上寬邊的 V 形紋飾。「紋面」對於男子而言，是成年的標誌也是勇武的象徵；對於女子，則是善於織布，目前仍保有紋面的人都是 7、80 歲的族人。面積分布最廣的一族。
	社會制度	沒有頭目，每當族人需要一致行動時，大家才共商推派 1 位有能力的人為代表。是一個平權的社會。

三、排灣族	傳說	「竹竿祭」，傳說是其先祖為避荒年而將 7 名子女分散各地謀生，約定每 5 年由長者手持竹竿，帶領全族回家團聚祭祖。
	祭典	每 5 年舉辦 1 次的盛大的 5 年祭，又稱「竹竿祭」。
	族群特質	世襲的「階級制度」，有嚴格的階級制度，大致上分為「頭目」、「貴族」、「勇士」、「平民」四個階級，代表飾物「琉璃珠」。
	社會制度	「貴族階級」、「士族階級」、「平民階級」。
	婚姻	階級聯姻。
四、布農族	傳說	布農族稱「人」為 bunun，這也是該族名稱的由來。
	祭典	1. 每年 11~12 月之間，布農人舉行「小米播種祭」。 2. 4~5 月間舉行「射耳祭」(Malahodaigian)稱「打耳祭」，是最重要的祭儀，藉以祈求獵物豐收。
	族群特質	八部合音。
	社會制度	布農族是以父系社會，以氏族為基本構成單位。
	婚姻	以嫁娶婚為主。以父系繼嗣為原則，婚後多半行隨夫居。
五、魯凱族	祭典	每年 8 月 15 日舉行「收穫祭」（豐年祭）「Kakalisine」視同漢人的春節要返鄉團聚。
	族群特質	魯凱族社會代表，他們的部落是由幾個貴族家系與平民及佃民所組成。
	社會制度	分為 4 個等級：「大頭目」、「貴族」、「士」、「平民」。
	婚姻	階級聯姻，同階級相婚、升級婚、降級婚三種。
六、卑南族	傳說	祖先是由「石生」、「竹子」所生。「石生」；石頭裂開所生。
	祭典	1. 「跨年祭」是目前臺東縣卑南族八社結合猴祭、大獵祭、豐年祭等一系列活動的總稱，可說是卑南族的年度盛會。 2. 「猴祭」是卑南少年的成年祭禮。
	族群特質	1. 斯巴達式的會所訓練。 2. 精湛的刺繡手藝：以十字繡法最普遍，人形舞蹈紋是卑南族特有的圖案。 3. 戴花環所代表男子成年的意思。
	社會制度	社會裡有 2 個領導人物：男祭師(rahan)、政治領袖(ayawan)。
	婚姻	卑南族屬於母系社會、男子以入贅女方家為原則。
七、鄒族（曹族）	祭典	一年一度的「mayasvi（瑪雅士比）」，目前分由「達邦」及「特富野」分別舉行祭典儀式，「mayasvi」又譯為「戰祭」。
	族群特質	1. 「高山青」歌曲的背景地。傳統生計以農業及狩獵為主。 2. 近年來，研究花卉香水百合的種植是新興的精緻農業。 3. 獵物的皮為衣飾以及精細的鞣皮技術是鄒族特色。 4. 紅色布料為主的衣服配上帶著羽飾的帽子是鄒族男子的打扮。
	社會制度	沒有階級制度。組織可以分為，大社(hosa)、氏族(aemana)。
	婚姻	以嫁娶婚為主，禁婚對象為與母族有血緣關係者。

八、賽夏族	傳說	與矮人 taai 毗鄰而居，矮人傳授賽夏人農耕、醫術等，將其視為恩人，但因故殺害了許多矮人，其詛咒賽夏人將會招逢連年災害。因此,年年舉辦「矮靈祭」,祈求矮靈不再降禍於賽夏族人。
	祭典	1. 矮靈祭有「迎靈」、「娛靈」、和「逐靈」三個部分。 2. 其中只有「娛靈」是開放外族人參加的祭典。
	族群特質	為分散的部落，集合這些小聚落構成一個部落。
	社會制度	為父系制，家族中以男性為家長，以「同姓之人」組成氏族，氏族成員間具有共同父系祖先。
	婚姻	1. 同一姓氏的成員絕對不得通婚。 2. 有仇敵關係者，在未達成和解之前雙方互不通婚。 3. 居住於同一家屋內，雖無血緣關係亦在禁婚之列。 4. 同胞之配偶，雖寡可再嫁，但不可娶。
九、雅美族（達悟族）	傳說	1. 自稱「達悟」，是「人」的意思。 2. 拼板舟由木板組合，再以木棉或樹脂接合，不用 1 根鐵釘。
	祭典	3 月初「飛魚祭」，以豬血、雞血塗在海邊的鵝卵石上，象徵漁獲豐收，如石頭般長久。
	族群特質	1. 鞏固家族組織並發揮共享、共食的精神。 2. 愛好和平唯一沒有「獵首」的原住民族。 3. 藍白相間的衣飾及丁字褲是雅美人的標誌。
	社會制度	雅美族的社會組織是以父系為主的親屬結構。
	婚姻	可試婚，目的在於試探女孩子的辦事能力，試婚最常時間大約 1 年，最快也不超過 1 個月。
十、邵族	傳說	1. 邵—Thao,原義是「人」,目前原住民人口最少的族群。 2. 漢人稱為「水社化番」或「水沙連化番」。
	祭典	1. 將祖靈信仰實體化，創造出「公媽籃」，也稱之為「祖靈籃」。 2. 籃中盛放的是祖先遺留下來的衣服、飾品、珠寶，年代越久遠則放在越上層，藉以代表祖靈的住所。每 1 戶都會有 1 只「祖靈籃」,擺置在神桌上或離地約兩公尺的壁上。
	族群特質	特殊的交通工具－獨木舟，主要在潭中載人、捕魚、運貨。
	社會制度	「頭目制度」是邵族社會典型的一種制度，其職位由長子世襲。
	婚姻	以嫁娶婚為主。以父系繼嗣為原則，婚後多半行隨夫居。
十一、噶瑪蘭族	傳說	傳說海龍王最疼愛的美麗女兒噶瑪蘭公主與龜山將軍的故事。
	祭典	「除瘟祭 kisaiiz」。原來依附在阿美族中的族群，但祭典不同。
	族群特質	日常生活作息中保存了噶瑪蘭文化。以新社族人而言，保留了噶瑪蘭語言。
	社會制度	母系社會。一個沒有階級的平等社會，沒有僕人。
	婚姻	由女方嫁娶及男方入贅。

十二、太魯閣族	傳說	Truku 族語意為「山腰的平臺」、「可居住之地」、為防敵人偷襲「瞭望臺之地」。這個地區即為現今太魯閣國家公園之範圍。
	族群特質	男子以獵首及擅於狩獵，才有資格紋面，女子會織布才能紋面。
	社會制度	祖先遺訓－Gaya，是家和部落的中心，每一個家或部落成員，都必須嚴格遵守的。由成員共同推舉聰明正直的人為頭目。
	婚姻	婚姻條件是獵首及具有高超的狩獵技巧，無招贅婚。
十三、撒奇萊雅族	傳說	是阿美族中一個支系的名稱，而撒奇萊雅每 4 年年齡階級必種一圈的刺竹圍籬，亦是阿美族所沒有的部落特色。
	祭典	「播粟祭(mitway)」共舉辦 7 天。
	族群特質	年齡階級(sral)，每 5 年進階 1 次。花蓮舊稱「奇萊」。
	社會制度	撒奇萊雅族與阿美族有相似的年齡階。
	婚姻	撒奇萊雅族屬於母系社會，採入贅婚，從妻居。
十四、賽德克族	傳說	堅信「靈魂不滅」的 Utux(Utux Tmninun)傳有密切的關係，因為唯有紋面者，死後其靈魂才能回到 Utux 的身邊。
	族群特質	男子以獵首及擅於狩獵，才有資格紋面，女子會織布才能紋面。
	社會制度	屬父系社會，但很多現象卻顯示著男女平等的平權社會。
	婚姻	堅持一夫一妻制的族律。
十五、卡那卡那富族	傳說	數百年前，一位名叫「那瑪夏」的年輕男子，發現巨大鱸鰻堵住溪水危及部落安全，趕緊回部落向族人通報，也因驚嚇過度染病，幾天後去世，傳說當時族人與山豬聯手殺掉鱸鰻讓危機解除，族人為了紀念這名年輕男子，當時以「那瑪夏」命現今之楠梓仙溪。
	分布	高雄市那瑪夏區楠梓仙溪流域兩側。
	祭典	1. 米貢祭：神拿小米款待族人，並囑咐從今以後如有舉行小米祭儀時，必須感謝呼喚地神之名，後來種子成為卡那卡那富族人的主要食物。 2. 河祭：臺灣少數每年舉辦河祭的原住民族群，祖先來到幽靜美麗的那瑪夏（現今楠梓仙溪），於兩側台地安居繁衍，他們發現該河流清澈曲優，潔淨豐沛的水蘊藏豐富的魚、蝦、蟹及綠藻，成為卡那卡那富族人食物的重要來源，於是為感念河神的恩典，發展出此敬天愛地並蘊含生態保育觀念的獨特祭儀。
	社會制度	社會組織以父系為主。
	婚姻	禁婚網絡從子女父母氏族向外衍生，社會組織上以氏族為組成單位為一社，數百年來因遷移而衝擊各社的組織強度，後期因為防禦而有數氏族共組社之情形，日據時代僅剩 Nauvanag 及 Aguana 兩社，其社組織由頭目、副頭目及各長老負責立法及政權等部落事務。

十六、拉阿魯哇族	傳說	相傳族人原居地在東方 hlasunga，曾與矮人共同生活；矮人視「聖貝」為太祖（貝神）居住之所，每年舉行大祭以求境內平安、農獵豐收、族人興盛。族人離開原居地時，矮人贈以一甕聖貝，族人亦如矮人般舉行「聖貝祭 (miatungusu)」。祭儀最重要的部分是「聖貝薦酒」儀式：將聖貝浸在酒裡，察其顏色變化，如果變成紅色則表示太祖酩酊之狀，意味祭典圓滿成功。
	分布	1. 排剪社：位於荖濃溪和埔頭溪河流處北側山腳台地。 2. 美壠社：位於荖濃溪東岸，塔羅流溪河口對岸台地。 3. 塔蠟社：位於塔羅留溪北岸山頂。 4. 雁爾社：位於荖濃溪西岸河階台地。
	祭典	1. 農耕祭儀:重要的生計方式，並以旱稻與小米為主要的作物，傳統已有以農作生長為依據的曆法，整年以小米種植為開始，包括小米耕作與稻作兩項。 2. 聖貝祭 miatungusu：是農作（小米、稻米）收穫過後之 2 年或 3 年間，所舉行的一次大祭。祭拜 takiaru（貝殼、貝神），為內含於期間儀式舉行，日治以來僅在民國 40 年間舉辦過一次，直到民國 82 年後才又恢復。重頭戲在於「聖貝薦酒」，即將聖貝浸在酒裡，看顏色變化，依據傳說阿魯哇人與 kavurua（小矮人）都同住在 Hlasunga 這個地方，而 Takiaru 貝殼是寶物。有一天，拉阿魯哇的祖先要離開，kavurua 的人很難過，就把他們最珍貴的寶物 Takiaru 贈送給他們，並交代拉阿魯哇人，要把貝殼奉為自己的神來祭拜，於是 Takiaru 從此就成為拉阿魯哇族的神，也是目前的圖騰表徵。
	社會制度	父系氏族社會，直到父母去世後，兄弟才能分家成立門戶。
	婚姻	婚姻實行嚴格的一夫一妻制，婚姻分為三個階段，議婚、訂婚、結婚。

第四節　臺灣文化資源經營與管理

一、文化資產保存法（節略）（文化部，2021）

中華民國 105 年 7 月 27 日總統華總一義字第 10500082371 號令修正
公布全文 113 條；並自公布日施行

第一章　總　則

第 1 條　　為保存及活用文化資產，保障文化資產保存普遍平等之參與權，充實國民精神生活，發揚多元文化，特制定本法。

第 2 條　　文化資產之保存、維護、宣揚及權利之轉移，依本法之規定。

第 3 條　　本法所稱文化資產，指具有歷史、藝術、科學等文化價值，並經指定或登錄之下列有形及無形文化資產：

一、有形文化資產：

（一）古蹟：指人類為生活需要所營建之具有歷史、文化、藝術價值之建造物及附屬設施。

（二）歷史建築：指歷史事件所定著或具有歷史性、地方性、特殊性之文化、藝術價值，應予保存之建造物及附屬設施。

（三）紀念建築：指與歷史、文化、藝術等具有重要貢獻之人物相關而應予保存之建造物及附屬設施。

（四）聚落建築群：指建築式樣、風格特殊或與景觀協調，而具有歷史、藝術或科學價值之建造物群或街區。

（五）考古遺址：指蘊藏過去人類生活遺物、遺跡，而具有歷史、美學、民族學或人類學價值之場域。

（六）史蹟：指歷史事件所定著而具有歷史、文化、藝術價值應予保存所定著之空間及附屬設施。

（七）文化景觀：指人類與自然環境經長時間相互影響所形成具有歷史、美學、民族學或人類學價值之場域。

（八）古物：指各時代、各族群經人為加工具有文化意義之藝術作品、生活及儀禮器物、圖書文獻及影音資料等。

（九）自然地景、自然紀念物：指具保育自然價值之自然區域、特殊地形、地質現象、珍貴稀有植物及礦物。

二、無形文化資產：

（一）傳統表演藝術：指流傳於各族群與地方之傳統表演藝能。

（二）傳統工藝：指流傳於各族群與地方以手工製作為主之傳統技藝。

（三）口述傳統：指透過口語、吟唱傳承，世代相傳之文化表現形式。

（四）民俗：指與國民生活有關之傳統並有特殊文化意義之風俗、儀式、祭典及節慶。

（五）傳統知識與實踐：指各族群或社群，為因應自然環境而生存、適應與管理，長年累積、發展出之知識、技術及相關實踐。

第 4 條　本法所稱主管機關：在中央為文化部；在直轄市為直轄市政府；在縣（市）為縣（市）政府。但自然地景及自然紀念物之中央主管機關為行政院農業委員會（以下簡稱農委會）。

前條所定各類別文化資產得經審查後以系統性或複合型之型式指定或登錄。如涉及不同主管機關管轄者，其文化資產保存之策劃及共同事項之處理，由文化部或農委會會同有關機關決定之。

第 5 條　文化資產跨越二以上直轄市、縣（市）轄區，其地方主管機關由所在地直轄市、縣（市）主管機關商定之；必要時得由中央主管機關協調指定。

第 6 條　主管機關為審議各類文化資產之指定、登錄、廢止及其他本法規定之重大事項，應組成相關審議會，進行審議。

前項審議會之任務、組織、運作、旁聽、委員之遴聘、任期、迴避及其他相關事項之辦法，由中央主管機關定之。

第 7 條　文化資產之調查、保存、定期巡查及管理維護事項，主管機關得委任所屬機關（構），或委託其他機關（構）、文化資產研究相關之民間團體或個人辦理；中央主管機關並得委辦直轄市、縣（市）主管機關辦理。

第 8 條　本法所稱公有文化資產，指國家、地方自治團體及其他公法人、公營事業所有之文化資產。

公有文化資產，由所有人或管理機關（構）編列預算，辦理保存、修復及管理維護。主管機關於必要時，得予以補助。

前項補助辦法，由中央主管機關定之。

中央主管機關應寬列預算，專款辦理原住民族文化資產之調查、採集、整理、研究、推廣、保存、維護、傳習及其他本法規定之相關事項。

第 9 條 主管機關應尊重文化資產所有人之權益，並提供其專業諮詢。

前項文化資產所有人對於其財產被主管機關認定為文化資產之行政處分不服時，得依法提起訴願及行政訴訟。

第 10 條 公有及接受政府補助之文化資產，其調查研究、發掘、維護、修復、再利用、傳習、記錄等工作所繪製之圖說、攝影照片、蒐集之標本或印製之報告等相關資料，均應予以列冊，並送主管機關妥為收藏且定期管理維護。

前項資料，除涉及國家安全、文化資產之安全或其他法規另有規定外，主管機關應主動以網路或其他方式公開，如有必要應移撥相關機關保存展示，其辦法由中央主管機關定之。

第 11 條 主管機關為從事文化資產之保存、教育、推廣、研究、人才培育及加值運用工作，得設專責機構；其組織另以法律或自治法規定之。

第 12 條 為實施文化資產保存教育，主管機關應協調各級教育主管機關督導各級學校於相關課程中為之。

第 13 條 原住民族文化資產所涉以下事項，其處理辦法由中央主管機關會同中央原住民族主管機關定之：

一、調查、研究、指定、登錄、廢止、變更、管理、維護、修復、再利用及其他本法規定之事項。

二、具原住民族文化特性及差異性，但無法依第三條規定類別辦理者之保存事項。

第二章　古蹟、歷史建築、紀念建築及聚落建築群

第 14 條 主管機關應定期普查或接受個人、團體提報具古蹟、歷史建築、紀念建築及聚落建築群價值者之內容及範圍，並依法定程序審查後，列冊追蹤。

依前項由個人、團體提報者，主管機關應於六個月內辦理審議。

經第一項列冊追蹤者，主管機關得依第十七條至第十九條所定審查程序辦理。

第 15 條 公有建造物及附屬設施群自建造物興建完竣逾五十年者，或公有土地上所定著之建造物及附屬設施群自建造物興建完竣逾五十年者，所有或管理機關（構）於處分前，應先由主管機關進行文化資產價值評估。

第 16 條　主管機關應建立古蹟、歷史建築、紀念建築及聚落建築群之調查、研究、保存、維護、修復及再利用之完整個案資料。

第 17 條　古蹟依其主管機關區分為國定、直轄市定、縣（市）定三類，由各級主管機關審查指定後，辦理公告。直轄市定、縣（市）定者，並應報中央主管機關備查。建造物所有人得向主管機關申請指定古蹟，主管機關應依法定程序審查之。

中央主管機關得就前二項，或接受各級主管機關、個人、團體提報、建造物所有人申請已指定之直轄市定、縣（市）定古蹟，審查指定為國定古蹟後，辦理公告。

古蹟滅失、減損或增加其價值時，主管機關得廢止其指定或變更其類別，並辦理公告。直轄市定、縣（市）定者，應報中央主管機關核定。

古蹟指定基準、廢止條件、申請與審查程序、輔助及其他應遵行事項之辦法，由中央主管機關定之。

第 18 條　歷史建築、紀念建築由直轄市、縣（市）主管機關審查登錄後，辦理公告，並報中央主管機關備查。

建造物所有人得向直轄市、縣（市）主管機關申請登錄歷史建築、紀念建築，主管機關應依法定程序審查之。

對已登錄之歷史建築、紀念建築，中央主管機關得予以輔助。

歷史建築、紀念建築滅失、減損或增加其價值時，主管機關得廢止其登錄或變更其類別，並辦理公告。

歷史建築、紀念建築登錄基準、廢止條件、申請與審查程序、輔助及其他應遵行事項之辦法，由中央主管機關定之。

第 19 條　聚落建築群由直轄市、縣（市）主管機關審查登錄後，辦理公告，並報中央主管機關備查。

所在地居民或團體得向直轄市、縣（市）主管機關申請登錄聚落建築群，主管機關受理該項申請，應依法定程序審查之。

中央主管機關得就前二項，或接受各級主管機關、個人、團體提報、所在地居民或團體申請已登錄之聚落建築群，審查登錄為重要聚落建築群後，辦理公告。

前三項登錄基準、審查、廢止條件與程序、輔助及其他應遵行事項之辦法，由中央主管機關定之。

第 20 條　進入第十七條至第十九條所稱之審議程序者，為暫定古蹟。未進入前項審議程序前，遇有緊急情況時，主管機關得逕列為暫定古蹟，並通知所有人、使用人或管理人。

　　　　　暫定古蹟於審議期間內視同古蹟，應予以管理維護；其審議期間以六個月為限；必要時得延長一次。主管機關應於期限內完成審議，期滿失其暫定古蹟之效力。

　　　　　建造物經列為暫定古蹟，致權利人之財產受有損失者，主管機關應給與合理補償；其補償金額以協議定之。

　　　　　第二項暫定古蹟之條件及應踐行程序之辦法，由中央主管機關定之。

第 21 條　古蹟、歷史建築、紀念建築及聚落建築群由所有人、使用人或管理人管理維護。所在地直轄市、縣（市）主管機關應提供專業諮詢，於必要時得輔助之。

　　　　　公有之古蹟、歷史建築、紀念建築及聚落建築群必要時得委由其所屬機關（構）或其他機關（構）、登記有案之團體或個人管理維護。

　　　　　公有之古蹟、歷史建築、紀念建築、聚落建築群及其所定著之土地，除政府機關（構）使用者外，得由主管機關辦理無償撥用。

　　　　　公有之古蹟、歷史建築、紀念建築及聚落建築群之管理機關，得優先與擁有該定著空間、建造物相關歷史、事件、人物相關文物之公、私法人相互無償、平等簽約合作，以該公有空間、建造物辦理與其相關歷史、事件、人物之保存、教育、展覽、經營管理等相關紀念事業。

第 25 條　聚落建築群應保存原有建築式樣、風格或景觀，如因故毀損，而主要紋理及建築構造仍存在者，應基於文化資產價值優先保存之原則，依照原式樣、風格修復，並得依其性質，由所在地之居民或團體提出計畫，經主管機關核准後，採取適當之修復或再利用方式。所在地直轄市、縣（市）主管機關於必要時得輔助之。

　　　　　聚落建築群修復及再利用辦理事項、方式、程序、相關人員資格及其他應遵行事項之辦法，由中央主管機關定之。

第 26 條　為利古蹟、歷史建築、紀念建築及聚落建築群之修復及再利用，有關其建築管理、土地使用及消防安全等事項，不受區域計畫法、都市計畫法、國家公園法、建築法、消防法及其相關法規全部或一部之限制；其審核程序、查驗標準、限制項目、應備條件及其他應遵行事項之辦法，由中央主管機關會同內政部定之。

第 27 條 　因重大災害有辦理古蹟緊急修復之必要者，其所有人、使用人或管理人應於災後三十日內提報搶修計畫，並於災後六個月內提出修復計畫，均於主管機關核准後為之。

前項古蹟之所有人、使用人或管理人，提出前項計畫有困難時，主管機關應主動協助擬定搶修或修復計畫。

前二項規定，於歷史建築、紀念建築及聚落建築群之所有人、使用人或管理人同意時，準用之。

古蹟、歷史建築、紀念建築及聚落建築群重大災害應變處理辦法，由中央主管機關定之。

第 28 條 　古蹟、歷史建築或紀念建築經主管機關審查認因管理不當致有滅失或減損價值之虞者，主管機關得通知所有人、使用人或管理人限期改善，屆期未改善者，主管機關得逕為管理維護、修復，並徵收代履行所需費用，或強制徵收古蹟、歷史建築或紀念建築及其所定著土地。

第 29 條 　政府機關、公立學校及公營事業辦理古蹟、歷史建築、紀念建築及聚落建築群之修復或再利用，其採購方式、種類、程序、範圍、相關人員資格及其他應遵行事項之辦法，由中央主管機關定之，不受政府採購法限制。但不得違反我國締結之條約及協定。

第 31 條 　公有及接受政府補助之私有古蹟、歷史建築、紀念建築及聚落建築群，應適度開放大眾參觀。

依前項規定開放參觀之古蹟、歷史建築、紀念建築及聚落建築群，得酌收費用；其費額，由所有人、使用人或管理人擬訂，報經主管機關核定。公有者，並應依規費法相關規定程序辦理。

第 32 條 　古蹟、歷史建築或紀念建築及其所定著土地所有權移轉前，應事先通知主管機關；其屬私有者，除繼承者外，主管機關有依同樣條件優先購買之權。

第 33 條 　發見具古蹟、歷史建築、紀念建築及聚落建築群價值之建造物，應即通知主管機關處理。

營建工程或其他開發行為進行中，發見具古蹟、歷史建築、紀念建築及聚落建築群價值之建造物時，應即停止工程或開發行為之進行，並報主管機關處理。

第 38 條　古蹟定著土地之周邊公私營建工程或其他開發行為之申請,各目的事業主管機關於都市設計之審議時,應會同主管機關就公共開放空間系統配置與其綠化、建築量體配置、高度、造型、色彩及風格等影響古蹟風貌保存之事項進行審查。

第 40 條　為維護聚落建築群並保全其環境景觀,主管機關應訂定聚落建築群之保存及再發展計畫後,並得就其建築形式與都市景觀制定維護方針,依區域計畫法、都市計畫法或國家公園法等有關規定,編定、劃定或變更為特定專用區。

前項編定、劃定或變更之特定專用區之風貌管理,主管機關得採取必要之獎勵或補助措施。

第一項保存及再發展計畫之擬定,應召開公聽會,並與當地居民協商溝通後為之。

第 41 條　古蹟除以政府機關為管理機關者外,其所定著之土地、古蹟保存用地、保存區、其他使用用地或分區內土地,因古蹟之指定、古蹟保存用地、保存區、其他使用用地或分區之編定、劃定或變更,致其原依法可建築之基準容積受到限制部分,得等值移轉至其他地方建築使用或享有其他獎勵措施;其辦法,由內政部會商文化部定之。

第 42 條　依第三十九條及第四十條規定劃設之古蹟、歷史建築或紀念建築保存用地或保存區、其他使用用地或分區及特定專用區內,關於下列事項之申請,應經目的事業主管機關核准:
一、　建築物與其他工作物之新建、增建、改建、修繕、遷移、拆除或其他外形及色彩之變更。
二、　宅地之形成、土地之開墾、道路之整修、拓寬及其他土地形狀之變更。
三、　竹木採伐及土石之採取。
四、　廣告物之設置。

目的事業主管機關為審查前項之申請,應會同主管機關為之。

第三章　考古遺址

第 43 條　主管機關應定期普查或接受個人、團體提報具考古遺址價值者之內容及範圍,並依法定程序審查後,列冊追蹤。

經前項列冊追蹤者,主管機關得依第四十六條所定審查程序辦理。

第 44 條　主管機關應建立考古遺址之調查、研究、發掘及修復之完整個案資料。

第 45 條　主管機關為維護考古遺址之需要，得培訓相關專業人才，並建立系統性之監管及通報機制。

第 46 條　考古遺址依其主管機關，區分為國定、直轄市定、縣（市）定三類。
　　　　　直轄市定、縣（市）定考古遺址，由直轄市、縣（市）主管機關審查指定後，辦理公告，並報中央主管機關備查。
　　　　　中央主管機關得就前項，或接受各級主管機關、個人、團體提報已指定之直轄市定、縣（市）定考古遺址，審查指定為國定考古遺址後，辦理公告。
　　　　　考古遺址滅失、減損或增加其價值時，準用第十七條第四項規定。
　　　　　考古遺址指定基準、廢止條件、審查程序及其他應遵行事項之辦法，由中央主管機關定之。

第 47 條　具考古遺址價值者，經依第四十三條規定列冊追蹤後，於審查指定程序終結前，直轄市、縣（市）主管機關應負責監管，避免其遭受破壞。
　　　　　前項列冊考古遺址之監管保護，準用第四十八條第一項及第二項規定。

第 48 條　考古遺址由主管機關訂定考古遺址監管保護計畫，進行監管保護。
　　　　　前項監管保護，主管機關得委任所屬機關（構），或委託其他機關（構）、文化資產研究相關之民間團體或個人辦理；中央主管機關並得委辦直轄市、縣（市）主管機關辦理。
　　　　　考古遺址之監管保護辦法，由中央主管機關定之。

第 51 條　考古遺址之發掘，應由學者專家、學術或專業機構向主管機關提出申請，經審議會審議，並由主管機關核准，始得為之。
　　　　　前項考古遺址之發掘者，應製作發掘報告，於主管機關所定期限內，報請主管機關備查，並公開發表。
　　　　　發掘完成之考古遺址，主管機關應促進其活用，並適度開放大眾參觀。
　　　　　考古遺址發掘之資格限制、條件、審查程序及其他應遵行事項之辦法，由中央主管機關定之。

第 52 條　外國人不得在我國國土範圍內調查及發掘考古遺址。但與國內學術或專業機構合作，經中央主管機關許可者，不在此限。

第 53 條　考古遺址發掘出土之遺物，應由其發掘者列冊，送交主管機關指定保管機關（構）保管。

第 54 條　主管機關為保護、調查或發掘考古遺址，認有進入公、私有土地之必要時，應先通知土地所有人、使用人或管理人；土地所有人、使用人或管理人非有正當理由，不得規避、妨礙或拒絕。

因前項行為，致土地所有人受有損失者，主管機關應給與合理補償；其補償金額，以協議定之，協議不成時，土地所有人得向行政法院提起給付訴訟。

第 55 條　考古遺址定著土地所有權移轉前，應事先通知主管機關。其屬私有者，除繼承者外，主管機關有依同樣條件優先購買之權。

第 56 條　政府機關、公立學校及公營事業辦理考古遺址調查、研究或發掘有關之採購，其採購方式、種類、程序、範圍、相關人員資格及其他應遵行事項之辦法，由中央主管機關定之，不受政府採購法限制。但不得違反我國締結之條約及協定。

第 57 條　發見疑似考古遺址，應即通知所在地直轄市、縣（市）主管機關採取必要維護措施。

營建工程或其他開發行為進行中，發見疑似考古遺址時，應即停止工程或開發行為之進行，並通知所在地直轄市、縣（市）主管機關。除前項措施外，主管機關應即進行調查，並送審議會審議，以採取相關措施，完成審議程序前，開發單位不得復工。

第四章　史蹟、文化景觀

第 64 條　為利史蹟、文化景觀範圍內建造物或設施之保存維護，有關其建築管理、土地使用及消防安全等事項，不受區域計畫法、都市計畫法、國家公園法、建築法、消防法及其相關法規全部或一部之限制；其審核程序、查驗標準、限制項目、應備條件及其他應遵行事項之辦法，由中央主管機關會同內政部定之。

第五章　古　物

第 65 條　古物依其珍貴稀有價值，分為國寶、重要古物及一般古物。

主管機關應定期普查或接受個人、團體提報具古物價值之項目、內容及範圍，依法定程序審查後，列冊追蹤。

經前項列冊追蹤者，主管機關得依第六十七條、第六十八條所定審查程序辦理。

第 66 條　中央政府機關及其附屬機關（構）、國立學校、國營事業及國立文物保管機關（構）應就所保存管理之文物暫行分級報中央主管機關備查，並就其中具國寶、重要古物價值者列冊，報中央主管機關審查。

第 67 條　私有及地方政府機關（構）保管之文物，由直轄市、縣（市）主管機關審查指定一般古物後，辦理公告，並報中央主管機關備查。

第 68 條　中央主管機關應就前二條所列冊或指定之古物，擇其價值較高者，審查指定為國寶、重要古物，並辦理公告。

前項國寶、重要古物滅失、減損或增加其價值時，中央主管機關得廢止其指定或變更其類別，並辦理公告。

古物之分級、指定、指定基準、廢止條件、審查程序及其他應遵行事項之辦法，由中央主管機關定之。

第 69 條　公有古物，由保存管理之政府機關（構）管理維護，其辦法由中央主管機關訂定之。

前項保管機關（構）應就所保管之古物，建立清冊，並訂定管理維護相關規定，報主管機關備查。

第 70 條　有關機關依法沒收、沒入或收受外國交付、捐贈之文物，應列冊送交主管機關指定之公立文物保管機關（構）保管之。

第 71 條　公立文物保管機關（構）為研究、宣揚之需要，得就保管之公有古物，具名複製或監製。他人非經原保管機關（構）准許及監製，不得再複製。

前項公有古物複製及監製管理辦法，由中央主管機關定之。

第 72 條　私有國寶、重要古物之所有人，得向公立文物保存或相關專業機關（構）申請專業維護；所需經費，主管機關得補助之。

中央主管機關得要求公有或接受前項專業維護之私有國寶、重要古物，定期公開展覽。

第 73 條　中華民國境內之國寶、重要古物，不得運出國外。但因戰爭、必要修復、國際文化交流舉辦展覽或其他特殊情況，而有運出國外之必要，經中央主管機關報請行政院核准者，不在此限。

前項申請與核准程序、辦理保險、移運、保管、運出、運回期限及其他應遵行事項之辦法，由中央主管機關定之。

第 74 條　具歷史、藝術或科學價值之百年以上之文物，因展覽、研究或修復等原因運入，須再運出，或運出須再運入，應事先向主管機關提出申請。

前項申請程序、辦理保險、移運、保管、運入、運出期限及其他應遵行事項之辦法，由中央主管機關定之。

第 75 條　私有國寶、重要古物所有權移轉前，應事先通知中央主管機關；除繼承者外，公立文物保管機關（構）有依同樣條件優先購買之權。

第 76 條　發見具古物價值之無主物，應即通知所在地直轄市、縣（市）主管機關，採取維護措施。

第 77 條　營建工程或其他開發行為進行中，發見具古物價值者，應即停止工程或開發行為之進行，並報所在地直轄市、縣（市）主管機關依第六十七條審查程序辦理。

第六章　自然地景、自然紀念物

第 78 條　自然地景依其性質，區分為自然保留區、地質公園；自然紀念物包括珍貴稀有植物、礦物、特殊地形及地質現象。

第 79 條　主管機關應定期普查或接受個人、團體提報具自然地景、自然紀念物價值者之內容及範圍，並依法定程序審查後，列冊追蹤。

經前項列冊追蹤者，主管機關得依第八十一條所定審查程序辦理。

第 80 條　主管機關應建立自然地景、自然紀念物之調查、研究、保存、維護之完整個案資料。

主管機關應對自然紀念物辦理有關教育、保存等紀念計畫。

第 81 條　自然地景、自然紀念物依其主管機關，區分為國定、直轄市定、縣（市）定三類，由各級主管機關審查指定後，辦理公告。直轄市定、縣（市）定者，並應報中央主管機關備查。

具自然地景、自然紀念物價值之所有人得向主管機關申請指定，主管機關應依法定程序審查之。

自然地景、自然紀念物滅失、減損或增加其價值時，主管機關得廢止其指定或變更其類別，並辦理公告。直轄市定、縣（市）定者，應報中央主管機關核定。

前三項指定基準、廢止條件、申請與審查程序、輔助及其他應遵行事項之辦法，由中央主管機關定之。

第 82 條　自然地景、自然紀念物由所有人、使用人或管理人管理維護；主管機關對私有自然地景、自然紀念物，得提供適當輔導。

　　　　　自然地景、自然紀念物得委任、委辦其所屬機關（構）或委託其他機關（構）、登記有案之團體或個人管理維護。

　　　　　自然地景、自然紀念物之管理維護者應擬定管理維護計畫，報主管機關備查。

第 83 條　自然地景、自然紀念物管理不當致有滅失或減損價值之虞之處理，準用第二十八條規定。

第 84 條　進入自然地景、自然紀念物指定之審議程序者，為暫定自然地景、暫定自然紀念物。

　　　　　具自然地景、自然紀念物價值者遇有緊急情況時，主管機關得指定為暫定自然地景、暫定自然紀念物，並通知所有人、使用人或管理人。

　　　　　暫定自然地景、暫定自然紀念物之效力、審查期限、補償及應踐行程序等事項，準用第二十條規定。

第 85 條　自然紀念物禁止採摘、砍伐、挖掘或以其他方式破壞，並應維護其生態環境。但原住民族為傳統文化、祭儀需要及研究機構為研究、陳列或國際交換等特殊需要，報經主管機關核准者，不在此限。

第 86 條　自然保留區禁止改變或破壞其原有自然狀態。

　　　　　為維護自然保留區之原有自然狀態，除其他法律另有規定外，非經主管機關許可，不得任意進入其區域範圍；其申請資格、許可條件、作業程序及其他應遵行事項之辦法，由中央主管機關定之。

第七章　無形文化資產

第 89 條　直轄市、縣（市）主管機關應定期普查或接受個人、團體提報具保存價值之無形文化資產項目、內容及範圍，並依法定程序審查後，列冊追蹤。

　　　　　經前項列冊追蹤者，主管機關得依第九十一條所定審查程序辦理。

第 90 條　直轄市、縣（市）主管機關應建立無形文化資產之調查、採集、研究、傳承、推廣及活化之完整個案資料。

第 91 條　傳統表演藝術、傳統工藝、口述傳統、民俗及傳統知識與實踐由直轄市、縣（市）主管機關審查登錄，辦理公告，並應報中央主管機關備查。

　　　　　中央主管機關得就前項，或接受個人、團體提報已登錄之無形文化資產，審查登錄為重要傳統表演藝術、重要傳統工藝、重要口述傳統、重要民俗、重要傳統知識與實踐後，辦理公告。

依前二項規定登錄之無形文化資產項目，主管機關應認定其保存者，賦予其編號、頒授登錄證書，並得視需要協助保存者進行保存維護工作。各類無形文化資產滅失或減損其價值時，主管機關得廢止其登錄或變更其類別，並辦理公告。直轄市、縣（市）登錄者，應報中央主管機關核定。

第 92 條　主管機關應訂定無形文化資產保存維護計畫，並應就其中瀕臨滅絕者詳細製作紀錄、傳習，或採取為保存維護所作之適當措施。

第 93 條　保存者因死亡、變更、解散或其他特殊理由而無法執行前條之無形文化資產保存維護計畫，主管機關得廢止該保存者之認定。直轄市、縣（市）廢止者，應報中央主管機關備查。

中央主管機關得就聲譽卓著之無形文化資產保存者頒授證書，並獎助辦理其無形文化資產之記錄、保存、活化、實踐及推廣等工作。

各類無形文化資產之登錄、保存者之認定基準、變更、廢止條件、審查程序、編號、授予證書、輔助及其他應遵行事項之辦法，由中央主管機關定之。

第 94 條　主管機關應鼓勵民間辦理無形文化資產之記錄、建檔、傳承、推廣及活化等工作。

前項工作所需經費，主管機關得補助之。

第八章　文化資產保存技術及保存者

第 95 條　主管機關應普查或接受個人、團體提報文化資產保存技術及其保存者，依法定程序審查後，列冊追蹤，並建立基礎資料。

前項所稱文化資產保存技術，指進行文化資產保存及修復工作不可或缺，且必須加以保護需要之傳統技術；其保存者，指保存技術之擁有、精通且能正確體現者。

主管機關應對文化資產保存技術保存者，賦予編號、授予證書及獎勵補助。

第九章　獎　勵

第 98 條　有下列情形之一者，主管機關得給予獎勵或補助：

一、捐獻私有古蹟、歷史建築、紀念建築、考古遺址或其所定著之土地、自然地景、自然紀念物予政府。

二、 捐獻私有國寶、重要古物予政府。

第 99 條　私有古蹟、考古遺址及其所定著之土地，免徵房屋稅及地價稅。

　　　　私有歷史建築、紀念建築、聚落建築群、史蹟、文化景觀及其所定著之土地，得在百分之五十範圍內減徵房屋稅及地價稅；其減免範圍、標準及程序之法規，由直轄市、縣（市）主管機關訂定，報財政部備查。

第十章　罰　則

第 103 條　有下列行為之一者，處六個月以上五年以下有期徒刑，得併科新臺幣五十萬元以上二千萬元以下罰金：

一、 違反第三十六條規定遷移或拆除古蹟。

二、 毀損古蹟、暫定古蹟之全部、一部或其附屬設施。

三、 毀損考古遺址之全部、一部或其遺物、遺跡。

四、 毀損或竊取國寶、重要古物及一般古物。

五、 違反第七十三條規定，將國寶、重要古物運出國外，或經核准出國之國寶、重要古物，未依限運回。

六、 違反第八十五條規定，採摘、砍伐、挖掘或以其他方式破壞自然紀念物或其生態環境。

七、 違反第八十六條第一項規定，改變或破壞自然保留區之自然狀態。

前項之未遂犯，罰之。

第 104 條　有前條第一項各款行為者，其損害部分應回復原狀；不能回復原狀或回復顯有重大困難者，應賠償其損害。

　　　　前項負有回復原狀之義務而不為者，得由主管機關代履行，並向義務人徵收費用。

第 105 條　法人之代表人、法人或自然人之代理人、受僱人或其他從業人員，因執行職務犯第一百零三條之罪者，除依該條規定處罰其行為人外，對該法人或自然人亦科以同條所定之罰金。

第 106 條　有下列情事之一者，處新臺幣三十萬元以上二百萬元以下罰鍰：

一、 古蹟之所有人、使用人或管理人，對古蹟之修復或再利用，違反第二十四條規定，未依主管機關核定之計畫為之。

二、 古蹟之所有人、使用人或管理人，對古蹟之緊急修復，未依第二十七條規定期限內提出修復計畫或未依主管機關核定之計畫為之。

三、 古蹟、自然地景、自然紀念物之所有人、使用人或管理人經主管機關依第二十八條、第八十三條規定通知限期改善，屆期仍未改善。

四、 營建工程或其他開發行為，違反第三十四條第一項、第五十七條第二項、第七十七條或第八十八條第二項規定者。

五、 發掘考古遺址、列冊考古遺址或疑似考古遺址，違反第五十一條、第五十二條或第五十九條規定。

六、 再複製公有古物，違反第七十一條第一項規定，未經原保管機關（構）核准者。

七、 毀損歷史建築、紀念建築之全部、一部或其附屬設施。

有前項第一款、第二款及第四款至第六款情形之一，經主管機關限期通知改正而不改正，或未依改正事項改正者，得按次分別處罰，至改正為止；情況急迫時，主管機關得代為必要處置，並向行為人徵收代履行費用；第四款情形，並得勒令停工，通知自來水、電力事業等配合斷絕自來水、電力或其他能源。

有第一項各款情形之一，其產權屬公有者，主管機關並應公布該管理機關名稱及將相關人員移請權責機關懲處或懲戒。

有第一項第七款情形者，準用第一百零四條規定辦理。

二、臺北市立美術館

1984 年開館，高而潘建築師事務所設計監造，是臺灣第一座現當代美術館，也是首都美術館。負責推動現當代藝術的保存、研究、發展與普及之任務，提升大眾對現當代藝術的認知與參與等。主建物大廳高約 15 公尺，約三層樓高，以懸臂飛廊之形式，採「井」字形結體，將傳統建築元素之斗拱堆砌為主體架構，四周牆面設計採用整片玻璃自然採光，為現代化的建築風格（臺北市立美術館，2021）。

特展布列松在臺北市立美術館舉辦特展，他在 1948~1949 年於中國停留了 10 個月，期間在《生活 Life》與《巴黎競賽 Paris Match》等雜誌發表了多幀中國當時相片，當時他經歷了許多當時時空背景下的真實畫面，用相機定格而今經歷歷在目，使人彷彿回到時空的瞬間。

✚ 圖 3-18　臺北市立美術館自然採光設
計為現代式建築風格

✚ 圖 3-19　臺北市立美術館入口處就可感受
濃濃的藝術氣息

✚ 圖 3-20　布列松展覽，這幅珍貴照片為
當時戰亂，百姓爭相購買黃金而擠成一
團臉上顯露不安的情緒及扭曲的身軀形
成對比，上海拍攝 1948.12.23

✚ 圖 3-21　2020 臺北雙年展《你我不住在一個
星球上》的其中展出作品詹姆士·洛夫洛克
的〈接近實地：蓋亞 Gaia〉

三、嘉義市立博物館

　　2004 年正式開館啟用，建館之時薛文吉先生捐贈所藏 2005 件化石，涵蓋嘉義
的「地質、化石、美術」三大主題，完整呈現嘉義市自然景觀及人文藝術等文化特
色。2018 年博物館轉型更新計畫完成建館，宗旨以「嘉義人關心嘉義事」為出發點，
展示空間更新後，以「嘉義市」與「嘉義市在地特色」為主軸的城市博物館，勾劃
出嘉義市立博物館的特色與定位。常設展在此為臺灣唯一以交趾陶為主題的特色
館，2020 年重新開幕時將交趾陶文化推廣及保存做為主要特色（嘉義市立博物館，
2021）。

✚ 圖 3-22　交趾陶在傳統建築物的裝
飾，廟頂的雙龍吐珠

✚ 圖 3-23　展示上釉成品

✚ 圖 3-24　展示獅勤盧陶批及模具

✈ 參考文獻 REFERENCES

侯孝賢獲第 68 屆坎城影展最佳導演

http://udn.com/news/story/8142/923527-%E4%BE%AF%E5%AD%9D%E8%B3%A2%E7%8D%B2%E7%AC%AC87%E5%B1%86%E5%9D%8E%E5%9F%8E%E5%BD%B1%E5%B1%95%E6%9C%80%E4%BD%B3%E5%B0%8E%E6%BC%94

美 F-18 戰機迫降臺南

http://www.chinatimes.com/newspapers/20150402000795-260102

UNWTO(2020)，COVID-19 and Tourism．2020: a year in Review，Retrieved from https://webunwto.s3.eu-west-1.amazonaws.com/s3fs-public/2020-12/2020_Year_in_Review_0.pdf

文化部(2021)，文化資產保存法，Retrieved from

https://law.moj.gov.tw/LawClass/LawAll.aspx?PCode=H0170001

臺北市立美術館(2021)，宗旨與目標，Retrieved from

https://www.tfam.museum/Common/editor.aspx?id=78&ddlLang=zh-tw

國立臺灣博物館(2021)，藍地黃虎旗，Retrieved from

https://www.ntm.gov.tw/collection_287.html

嘉義市立博物館(2021)，全館介紹，Retrieved from

https://museum.chiayi.gov.tw/AboutUS/Introduction.htm

⊙ 圖片來源：

臺灣民主國藍地黃虎旗

http://commons.wikimedia.org/wiki/File:Flag_of_Formosa_1895.svg#/media/File:Flag_of_Formosa_1895.svg 的 GFDL 條款授權

http://www.ntm.gov.tw/tw/public/public.aspx?no=146

蔣渭水紀念碑

http://www.tonyhuang39.com/tony0549/tony0549.html

MEMO

臺灣自然觀光資源

THE PRACTICE AND THEORY OF
TOURISM RESOURCES

一、國家公園的源起

內政部營建署(2021a)國家公園具有保育與遊憩的雙重理念，是 18 世紀以後的新創建的名詞，其發源於美國。18 世紀末，對大自然產生新的態度之概念來自於歐洲浪漫主義，探討美麗與健康之於冷漠與抑鬱的差異。在美國新英格蘭地區（美國東岸英國最早殖民地）發覺原本當地優美的鄉村，逐漸成為多煙汙染的工業小鎮，詩人作家如梭羅(Thoreau)和愛默生(Emerson)提倡導回歸自然的心靈補償，在此時是需要被重視的，此觀點在當時受到群眾的重視。

此時，美國政府極力找出能代表美國的國家象徵事物來帶動國家公園運動發展核心。雖然，美國沒有悠久的歷史與文化，亦沒有千年城廓與宗廟的稀有建築，然而美國有的是連綿的山脈、大地曠野、豪邁的峽谷與巨大岩石的自然資源，這些上帝的資產，使美國人驕傲不已，認為它與歐洲的田園風光大相逕庭，媒體專家紛紛用許多大幅西部原野的壯闊圖片來代表美國自然景觀之特徵，讓全球接收到美國這個國家擁有世界最大資源的自然資產。

二、國家的公園的構想

美國律師同時也是畫家喬治·卡特林(George Catlin)，1832 到了當時尚未開發的美國大西部，途經今日南達科達州的皮爾堡(FortPierre)，發現印地安人，產生對印地安人的興趣及作畫，除了描繪了印第安人平原的生活，並展開旅行。他發現印地安人在被歐洲白人入侵後，因窮困的環境鬱鬱寡歡開始酗酒，對於遭白人大肆獵殺的大西部草原上的野牛可能因而消失殆盡感到憂心，此時同時兼具律師的本能與對大自然的喜愛的喬治·卡特林，開始要為這片土地與印地安人作些事情，他合理的推測與前瞻性的想法就此產生，計畫著「如果政府能以某種強烈保護政策介入，保護這裡的原住民文化及原始自然景觀，人們將可以永遠欣賞到這一個壯觀的自然公園。」接下來在日記中樣寫著：「如果美國能為她的人民及世界未來子孫，保存這個景觀，這是多麼美麗而令人嚮往的資產啊！一個國家的公園，在原始清新的美景下，人獸和平共處。」由於他的想法於日記中敘述，日後卡特林年出版了書畫冊，約有 300 幅畫作及 20 多本書，所傳達的理念，漸漸受到政府重視，成為美國國家公園的拓荒者（內政部營建署，2021a）。

1861~1865 年美國南北戰爭後期對於文化與自然資產更加重視－由聯邦政府立法，規劃優聖美地 Yosemite 和加州紅木林區 The Redwood 為聯邦政府保留區，由北方林肯總統與南方李將軍在南北戰役中簽署保護該區域，避免於戰爭中破壞的自然美景，由加州政府負責管理，確定「這塊土地將永遠保存為公眾使用、度假及遊憩」。

就是國家公園的前身優詩美地區，然而形式上儼然已經是全世界第一座國家公園的雛形（內政部營建署，2021a）。

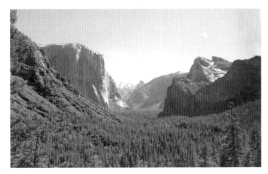

✚ 圖 4-1　美國優詩美地國家公園　　　　✚ 圖 4-2　美國加州紅木林區

三、世界第一座國家公園的誕生

在 19 世紀前，美國中西部的一條河流尚未命名，現今為黃石河其源頭一直未被發現吸引了許多探險愛好者前來尋蹤。1807 年約翰‧卡洛特(John Colter)是首位看到整座大黃石區域景觀的人。1860 年代許多探險愛好者前來黃石探險，見識及記錄豐富手札。1870 年，一支有 20 餘人組成的探險隊，由美國內戰時的將軍享利瓦盧率領，歷經 9 星期的翻山越嶺歷程，終於到達現今黃石國家公園的區域，探險隊發現黃石的美景是這一路上絕無僅有的夢幻景觀，利用一個多月的時間紀錄與調查黃石各項資料、其中的奇景，包括瀑布、峽谷、湖區、噴泉和溫泉。當探險隊沿著公園路徑來到一處濃密的樹林時，望見在約百米遠處一小突起地帶，突然噴出一股高約 50 公尺水柱還帶有熱氣，令他們驚奇的是，在固定的時間就會再次湧出泉柱，於是取名「老忠實泉(Old Faithful Spring)」因此，也就成為黃石的象徵，亦是旅客到大黃石必訪之地，旁邊的休憩區也是野餐的絕佳地點。探險隊離開黃石之後，發表了許多文章，對黃石作了讚嘆的形容，美國地質測量隊於次年派出一群科學家前往勘查，由斐迪南‧海頓率領，就事實的根據做科學的研究與調查，知名探險攝影家威廉‧傑克森及畫家湯瑪斯‧莫倫同行。之後，傑克森發表了黃石公園照片，莫倫也完成現今掛在美國國會大廳的巨幅黃石畫作，取名為「黃石裡的大峽谷」而永垂不朽。有了科學的研究報告的有效度與可信度，美國國會通過黃石國家公園法案，於 1872 年成立黃石國家公園由當時的總統格蘭特(Ulysess S. Grant)簽署，規劃區域為懷俄明州的 80 萬公頃，約為 8000 平方公里土地為黃石國家公園區域，明訂為「是人民的權益和享樂的公園或遊樂場」。這片區域蘊藏的資源，如水力、森林、採伐等全都必須經由政府及州政府的許可才能開發，這就是全世界及美國第一座國家公園（內政部營建署，2021a）。

✚ 圖 4-3　美國黃石公園 Yellow Stone National Park
　世界上第一座國家公園，成立於 1872 年，1978 年列為世界自然遺產。約 9,000 平方公里（臺灣的 1/4 倍），跨越 3 大州，黃石公園分五個區：曼摩斯溫泉區、羅斯福區、峽谷區、黃石湖區、間歇噴泉區，每年從 11 月初至次年 5 月中旬因大雪而封閉，公園有 5 個不同的入口。地震與火山，都是地球地殼運動的產物；這兩種運動都可引起地熱現象，就像臺灣各地的溫泉資源。地熱有多種呈現形式，如間歇泉、沸泉、熱泉、蒸氣、泥漿泉與硫磺等，其中溫泉是最常見的也最為人們所熟悉的

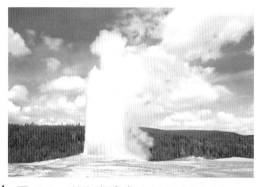 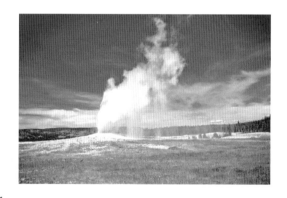

✚ 圖 4-4　老忠實噴泉 Old Faithful Geyser
　旅客稱讚的老忠實噴泉，其始終如一真實使人驚嘆大自然造物的神奇，噴泉每隔 50~60 分鐘噴出一次泉水，每次歷時約 4 分鐘，噴得最高最美之時是前 15 秒，每次共噴出熱水約 1 萬加侖，高度達 40~50 公尺，水溫 90°C，經冬歷夏，老忠實噴泉至今都如此般以一定的規律不停地噴湧出，其原因在噴泉口為管狀的裂縫，此處有著豐沛的地下水，在下方幾公里深處有著炙熱的岩漿。冷熱交錯產生熱「對流」，經管狀出口，一股腦兒爆發噴出去，形成了此景觀。

✚ 圖 4-5　曼摩斯溫泉 Mammoth Hot Springs

　黃石國家公園中多達 3,000 多處溫泉，是供旅客休憩療癒身心的絕佳處所。在這些溫泉中，最有名的要屬曼摩斯溫泉了，日經月累的湧出，其溫度高達 70℃。令人驚艷的是它的沉澱物冷卻後形成各種顏色的結晶體形成一幅圖畫，白色地有如大理石般的晶瑩剔透，10 年累積的沉澱物僅有 1 公分，以此景即了解此地的年代有多久遠。

五、未來的世界國家公園

　　美國有理想及遠見的作法在成立國家公園中可以窺其究竟，其後亦是全世界的歸依。自 1872 年的黃石國家成立公園以來，到目前有超過一百個國家設立超過一千多座國家公園或、保護區與保留區等等。成為國家公園運動的美國之所以為先驅者，三個主要條件，第一是美國拓荒史的推動，美國的發展自東部到西部，而這片土地的浩大是臺灣的 273 倍大，內陸地區至 19 世紀初還未被發掘，當 1849 年西部淘金熱時，東部的居民向西遷移時發現了美國中

✚ 圖 4-6　英國湖區國家公園 (Lake District National Park) 位於英格蘭的西北部，2,365 平方公里，2017 年列入世界自然遺產

部的自然景觀，於是產生強烈的保護自然景觀的理念，將美景能夠長存。第二美國歷史源於歐洲，大部分的建築傳承自歐洲的風格卻毫無創新可言，而且歐洲動輒幾千年建築古物，美國自 1776 年獨立宣言至今建國為 300 年，美國政府察覺美國國土區域可供國家公園發展潛力無限，想當然，相較古老國家歷經朝代發展過程中已經

沒有太多可再利用的土地發展成為國家公園。第三是民主化的演變使然性，原本歐洲帝國主義王公貴族為打獵而設立的保護區，如法國的諾曼人設的狩獵場及英國傳統王室的獵鹿場等等，而今都成為國家公園或保護區，因應民主化的演進而平民意識抬頭，平等自由共識越來越彰顯，原先王公貴族少數人使用的保護地成為平民大眾的共同資產成為趨勢而不可逆（內政部營建署，2021a）。

✚ 圖 4-7 坦尚尼亞與肯亞交界之賽倫蓋提國家公園，1981 年列入自然遺產，此圖為肯亞馬賽馬拉保護區，是動物大遷徙每年必經之路，5 大入口之一的 SEKENANI，10 天團費約 20 萬臺幣

全世界國家地區依其特點各成立不同主題的國家公園及保護區，也成為觀光旅遊的票房保證之一。南非的克魯格(Kruger)國家公園是以保護野生動物為主。黃石國家公園是地景地熱的保護區。澳大利亞的凱因斯大堡礁保護區。非洲的賽倫蓋提(Serenge)大草原與肯亞馬賽馬拉保護區以動物大遷徙聞名全球。委內瑞拉連續長達 250 公尺的世界最高瀑布安琪兒瀑布。尼泊爾與西藏交界的世界第一珠穆朗瑪峰(Everest)是登山客的的聖地。柬埔寨吳哥地區吳哥王朝宗教遺跡倍受重視。希臘的奧林匹克是世界奧林匹克運動會最早的舉辦地點，有著歷史上的價值意義。

第一節　臺灣國家公園

美國於 1872 成立世界上第一座國家公園，在橫跨 3 大州的黃石國家公園(Yellowstone National Park)以地熱地景為名，至今全球推動國家公園的理念至今未歇。「國家公園」是指具有國家代表性之自然區域或人文史蹟。臺灣自 1961 年開始推動國家公園與自然保育工作範疇，1972 年中華民國內政部制定「國家公園法」，陸續成立墾丁、玉山、陽明山、太魯閣、雪霸、金門、東沙環礁、台江與澎湖南方四島共計 9 座國家公園；其在於致力有效執行國家公園經營管理之任務，於內政部管轄下成立國家公園管理處以內政部營建署為主管機關，以維護國家重要資產與推廣保護文化資源與自然景觀概念（內政部營建署，2021b）。

國家公園	主要保育資源	面積（公頃）	管理處成立日期
墾丁 （南區）	隆起珊瑚礁地形、海岸林、熱帶季林、史前遺址海洋生態。	17,678(陸域) 14,891(海域) 32,570(全區)	1984 年
玉山 （中區）	高山地形、高山生態、奇峰、林相變化、動物相豐富、古道遺跡。	103,121	1985 年
陽明山 （北區）	火山地質、溫泉、瀑布、草原、闊葉林、蝴蝶、鳥類。	11,338	1985 年
太魯閣 （東區）	大理石峽谷、斷崖、高山地形、高山生態、林相及動物相豐富、古道遺址。	92,000	1986 年
雪霸 （中區）	高山生態、地質地形、河谷溪流、稀有動植物、林相富變化。	76,850	1992 年
金門 （離島）	戰役紀念地、歷史古蹟、傳統聚落、湖泊濕地、海岸地形、島嶼形動植物。	3,528.74	1995 年
東沙環礁 （離島）	東沙環礁為完整之珊瑚礁、海洋生態獨具特色、生物多樣性高，為南海及臺灣海洋資源之關鍵棲地。	178（陸域） 353,498（海域） 353,667（全區）	2007 年
台江 （南區）	自然濕地生態、台江地區重要文化、歷史、生態資源、黑水溝及古航道。	5.090（陸域） 35,641（海域） 40,731(全區)	2009 年
澎湖南方四島國家公園 （離島）	玄武岩地質、特有種植物、保育類野生動物、珍貴珊瑚礁生態與獨特梯田式菜宅人文地景等多樣化的資源。	370.29（陸域） 35,473.33（海域） 35,843.62（全區）	2014 年
合計	310,156（陸域）；439,494（海域）；749,651（全區）；占臺灣全島 8.62%		

資料來源：臺灣國家公園管理處（內政部營建署，2021b）

一、墾丁國家公園，特殊資源

分類	說明
地景	珊瑚礁石灰岩台地、孤立山峰、山間盆地、河口湖泊、恆春半島隆起。
海岸	三面臨海砂灘海岸、裙礁海岸、岩石海岸、崩崖。
特點	我國第 1 座國家公園。 10 月到隔年 3 月東北季風，形成本區強勁著名的「落山風」。

分類	說明
遺址	墾丁史前遺址，位於石牛溪東畔，距今 4,000 年歷史，遺物包括新石器時代的細繩紋陶器；鵝鑾鼻史前遺址，位於鵝鑾鼻燈塔西北面緩坡上。
人文	以排灣族人為主。

✚ 圖 4-8　墾丁國家公園及燈塔

二、玉山國家公園，特殊資源

分類	說明
陸域	歐亞、菲律賓板塊相擠撞而高隆，主稜脈略呈十字形，十字交點即為玉山海拔 3,952 公尺，涵蓋全臺三分之一的名山峻嶺，臺灣的屋脊。最古老的地層就在中央山脈東側，約有 1~3 億年歷史。然而園內因為造山運動的頻繁，斷層、節理、摺皺等地質作用發達。中、南、東部大河濁水溪、高屏溪、秀姑巒溪，臺灣三大水系之發源地。
植物群	涵蓋熱帶雨林、暖溫帶雨林、暖溫帶山地針葉林、冷溫帶山地針葉林、亞高山針葉林及高山寒原等。
古蹟	八通關古道。
動物	臺灣黑熊、長鬃山羊、水鹿、山羌等珍貴大型動物。 山椒魚和中國的娃娃魚是親戚，在 145 萬年前的侏羅紀地質年代時期即出現在地球上，是臺灣歷經冰河時期的活證據。
人文	以布農族人為主。
其他	幾乎包括全臺灣森林中的留鳥，包括帝雉、藍腹鷴等臺灣特有種。

✈ 圖 4-9　玉山頂峰 3,952 公尺，一生攻頂一次的氣魄

三、陽明山國家公園，特殊資源

分類	說明
地景	火山地形地貌，主要地質以安山岩為主。以大屯山火山群為主，包括錐狀、鐘狀的火山體、火山口、火口湖、堰塞湖、硫磺噴氣口、地熱及溫泉等。最高峰七星山（標高 1,120 公尺）是一座典型的錐狀火山。
植物	夢幻湖的臺灣水韭最負盛名，它是臺灣特有的水生蕨類，其他代表性植物如鐘萼木、臺灣掌葉槭、八角蓮、臺灣金線蓮、紅星杜鵑、四照花等等。春天花季，滿山的杜鵑在雲霧繚繞中顯出一種奇幻的美感，是其特色。
特點	位於臺灣北端，近臺北市為都會國家公園。
人文	昔稱草山，緊鄰臺北盆地，曾有凱達格蘭族、漢人、荷蘭、西班牙、日本等居民。
古蹟	大屯山的硫磺開採史、魚路古道等，俗諺「草山風、竹子湖雨、金包里大路」中的「大路」，指的就是早期金山、士林之間漁民擔貨往來的「魚仔路」，這條古道除了呈現早期農、漁業社會的生活風貌之外，也是從事生態旅遊、自然觀察的理想步道。
生態	3 個生態保護區，分別為夢幻湖、磺嘴山及鹿角坑。

➕ 圖 4-10　陽明山國家公園硫磺噴口及箭竹林步道

四、太魯閣國家公園，特殊資源

分類	說明
地景	立霧溪切鑿形成的太魯閣峽谷，由於大理岩，有著緊緻、不易崩落的特性，經河水下切侵蝕，逐漸形成幾近垂直的峽谷，造就了世界級的峽谷景觀。三面環山，一面緊鄰太平洋，山高谷深是地形上最大的特色，區內 90％以上都是山地，中央山脈北段，合歡群峰、黑色奇萊、三尖之首的中央尖山、五嶽之一的南湖大山，共同構成獨特而完整的地理景觀。
地形	圈谷、峽谷、斷崖、高位河階以及環流丘等。
植物	中橫公路爬升，1 天之內便可歷經亞熱帶到亞寒帶、春夏秋冬四季的多變氣候，海拔高度不同，闊葉林、針葉林與高山寒原等植物，以生長在石灰岩環境的植物最為特別，如太魯閣繡線菊、太魯閣小米草、太魯閣小檗、清水圓柏等，石灰岩植被和高山植物，可說是太魯閣國家公園最具代表性的植物資源。
動物	臺灣藍鵲、臺灣彌猴等。
河流	河川以脊樑山脈為主要的分水嶺，向東西奔流。東側是立霧溪流域，面積約占整個國家公園的三分之二，源於合歡山與奇萊北峰之間，主流貫穿公園中部，支流則由西方及北方來會，是境內最主要的河川。脊樑山脈西側是大甲溪和濁水溪上游，包括南湖溪、耳無溪、碧綠溪等。
古蹟	太魯閣族文化及古道系統等豐富人文史蹟。目前園內及周邊發現 8 處史前遺址，其中最著名的是「富世遺址」，位於立霧溪溪口，屬國家第三級古蹟。 古道方面，從仁和至太魯閣間沿清水斷崖的道路，早期名為北路，於清領時期修築，為蘇花公路的前身；合歡越嶺古道是日治時代修建，以「錐麓大斷崖古道」保存較完整；園內最著名景觀為中部橫貫公路。
人文	史前遺跡、部落遺跡及古今道路系統等，太魯閣族遷入超過 200 年，過著狩獵、捕魚、採集與山田焚墾的生活。

✚ 圖 4-11　太魯閣峽谷

五、雪霸國家公園，特殊資源

分類	說明
地景	涵蓋雪山山脈，山岳型國家公園。地形富於變化，如雪山圈谷、東霸連峰、布秀蘭斷崖、素密達斷崖、品田山摺皺、武陵河階及鐘乳石等。 翠池，是臺灣最高的湖泊。
地形	雪山是臺灣的第 2 高峰，標高 3,886 公尺，世紀奇峰之稱是 3,492 公尺的大霸尖山。雪山山脈是臺灣的第 2 大山脈，它和中央山脈都是在 500 萬年前的造山運動中推擠形成，由歐亞大陸板塊堆積的沉積岩構成。
植物	海岸植被之外，涵蓋了低海拔到高山所有的植群類型。大面積的玉山圓柏林、冷杉林、臺灣樹純林等，都以特有或罕見聞名。
河流	大甲溪和大安溪的流域。
動物	七家灣溪的臺灣櫻花鉤吻鮭、寬尾鳳蝶等珍稀保育類動物。
人文	泰雅、賽夏族文化發祥地，七家灣遺址，是臺灣發現海拔最高的新石器時代遺址。

✚ 圖 4-12　雪霸國家公園雲海

✚ 圖 4-13　品田山－位於臺灣新竹縣與臺中市之間，屬於雪霸國家公園管轄範圍內，是臺灣百岳名山的十峻之一。高 3,525 公尺，巨大山頭與皺摺岩脈是品田山最有名的特質，臺灣淡水河發源於此山間，也是淡水河與大甲溪的分水嶺。

六、金門國家公園，特殊資源

分類	說明
地景	金門本島中央及其西北、西南與東北角局部區域，分別劃分為太武山區、古寧頭區、古崗區、馬山區和烈嶼島區等 5 個區域，區內的地質以花崗片麻岩為主。
古蹟	是一座以文化、戰役、史蹟保護為主的國家公園。文臺寶塔、黃氏酉堂別業、邱良功母節孝坊等。地方信仰特色的風獅爺也相當有特色。
生態	活化石「鱟」最為著名。
鳥類	鵲鴝、班翡翠，戴勝、玉頸鴉、蒼翡翠，此區亦是遷徙型鳥類過境、度冬的樂園，如鸕鷀等候鳥。

✚　圖 4-14　風獅爺－臺灣地形因素使得東北季風強勢，於是風獅爺成為福建南部的居民的鎮風辟邪物，用來鎮風驅邪之公用，其造型概念據說來自於廟宇門口的石獅形象演變來的，中國於漢朝引進獅子之後，因獅子為萬獸之王，其強勢被用作辟邪招福的來源（金門國家公園，2021）。

✈圖 4-15　金門 823 戰役勝利紀念碑

七、東沙環礁國家公園，特殊資源

分類	說明
地景	比現有 6 座國家公園總面積還大，相當臺灣島的十分之一，範圍涵蓋島嶼、海岸林、潟湖、潮間帶、珊瑚礁、海藻床等生態系統，資源特性有別於臺灣沿岸珊瑚礁生態系，複雜性遠高於陸域生態。
海域	東沙環礁位在南海北方，環礁外形有如滿月，由造礁珊瑚歷經千萬年建造形成，範圍以環礁為中心，成立為海洋國家公園。
生態	桌形、分枝形的軸孔珊瑚是主要造礁物。 環礁的珊瑚群聚屬於典型的熱帶海域珊瑚，主要分布在礁脊表面及溝槽兩側，目前記錄的珊瑚種類有 250 種，其中 14 種為新記錄種，包括藍珊瑚及數種八放珊瑚。
鳥類	島上也有少數留鳥及冬候鳥，鳥類記錄有 130 種，主要以鸌科、鷺科及鷗科為主。

✈圖 4-16　東沙海底礁石景觀

八、台江國家公園，特殊資源

分類	說明
地景	因地形與地質的關係，入海時河流流速驟減，所夾帶之大量泥沙淤積於河口附近，加上風、潮汐、波浪等作用，河口逐漸淤積且向外隆起，形成自然的海埔地或沙洲。北至南分別有六個沙洲地形，分別為青山港沙洲、網仔寮沙洲、頂頭額沙洲、新浮崙沙洲、曾文溪河口離岸沙洲及臺南城西濱海沙洲。
濕地	鹽水溪口（四草湖）為國家級濕地，亦為台江內海遺跡台江國家公園。 曾文溪口濕地、四草濕地，以及 2 處國家級濕地：七股鹽田濕地、鹽水溪口濕地等，合計 4 處。
植物	海茄苳、水筆仔、欖李、紅海欖等 4 種紅樹林植物。
河流	曾文溪、鹿耳門溪、鹽水溪出海口。
生態	黑面琵鷺野生動物保護區。
鳥類	黑面琵鷺。
人文	鄭成功由鹿耳門水道進入內海，擊退荷蘭人。

✚ 圖 4-17　黑面琵鷺生態展示館、台江七股潟湖遊船、台江黑面琵鷺曾文溪口指標

九、澎湖南方四島國家公園，特殊資源

分類	說明
地景	澎湖南方的東嶼坪嶼、西嶼坪嶼、東吉嶼、西吉嶼合稱澎湖南方四島，包括周邊的頭巾、鐵砧、鐘仔、豬母礁、鋤頭嶼等附屬島礁。未經過度開發的南方四島，在自然生態、地質景觀或人文史跡等資源，都維持著原始、低汙染的天然樣貌，尤其附近海域覆蓋率極高的珊瑚礁更是汪洋中的珍貴資產。
岩石	東嶼坪嶼面積約 0.48 平方公里，海拔高度最高點約 61 公尺，為一玄武岩方山地形，島上的玄武岩柱狀節理發達，亦是澎湖群島中較為年輕的地層。
生態	島上可見傾斜覆蓋在火山角礫岩上的玄武岩岩脈、受海潮侵蝕分離的海蝕柱，以及鑽蝕作用形成的壺穴等豐富地質景觀。
鳥類	頭巾於夏季時成為燕鷗繁殖棲息的天堂。
人文	西嶼坪嶼是一略呈四角型的方山地形，因地形關係使得村落建築無法聚集於港口，因此選擇坡頂平坦處來定居發展，聚落位於島中央的平臺上形成另一種特殊景觀與人文特色。

☩ 圖 4-18　桶盤嶼玄武石柱

☩ 圖 4-19　澎湖南方四島國家公園生態系

第二節　**臺灣國家風景區**

　　國家級風景特定區也稱國家風景區，中華民國交通部觀光局依據「發展觀光條例」，經過相關地區之特殊景緻及功能要素等實際評估產出報告，會同有關機關單位會商勘驗等等程序後，按規定劃定並公告的「國家級」重要風景或名勝地區。除此之外，除國家級風景特定區，還設立直轄市級、縣（市）級風景特定區，是由各級政府相關主管機關規劃訂定之，目前臺灣共有國家風景區 13 處。分述如下：

1. 東北角暨宜蘭海岸國家風景區：

成立日期	陸域面積	海域面積	合計
1984 年 6 月 1 日	12,040 公頃 （龜山島 285 公頃）	4,850 公頃	17,130 公頃

(1) 東北角海岸位於臺灣東北隅，風景區範圍陸域北起新北市瑞芳鎮南雅里，南迄宜蘭縣頭城鎮烏石港口，海岸線全長 66 公里。

(2) 2006 年 6 月 16 日雪山隧道全線通車，將宜蘭濱海地區以納入，並擴大東北角海岸國家級風景特定區範圍，更名為「東北角暨宜蘭海岸國家風景區」。

2. 東部海岸國家風景區：位於臺灣臺東縣綠島的東南方帆船鼻一帶的朝日溫泉，面向太平洋，因面向東邊日出方向，故命名為朝日溫泉，臺灣的海底溫泉有四處：新北市萬里區等海濱溫泉、宜蘭縣頭城鎮龜山島、臺東縣蘭嶼鄉與綠島朝日溫泉。其泉水出露點是在潮間帶的珊瑚礁旁，滲入地底後經由火山岩漿加熱所形成，泉水來源是來自附近海域的海水或地下水，水質透明，泉水溫度約 50℃，湧出口的水溫可達 93℃，酸鹼值約為 pH7.5，依其成分分類屬於硫酸鹽氯化物泉。

➕ 圖 4-20　綠島朝日溫泉露天浴池

成立日期	陸域面積	海域面積	合計
1988 年 6 月 1 日	25,799 公頃	15,684 公頃	41,483 公頃

(1) 東部海岸國家風景區位於花蓮、臺東縣的濱海部分，南北沿臺 11 線公路，北起花蓮溪口，南迄小野柳風景特定區，擁有長達 168 公里的海岸線，還包括秀姑巒溪瑞穗以下泛舟河段，以及孤懸外海的綠島。

(2) 1990 年 2 月 20 日，行政院核定將綠島納入本特定區一併經營管理，於是本特定區成為兼具山、海、島嶼之勝，資源多樣而豐富的國家級風景特定區。

3. 澎湖國家風景區：澎湖吉貝嶼全島地勢東高
西低，由海積地形組成的沙灘及沙嘴，為最
大的地形特色。其位於白沙島北方約 6 公里，
為澎湖北海中最大的有人島，而沙灘在西南
方，沙灘的盡頭，受海流影響而形成伸入海
中的沙嘴，全長約 800 公尺，吉貝嶼擁有廣
大的潮間帶值得具有保護價值，島的周圍有
許多大小石滬存留，總計約有 70 餘座。

✛ 圖 4-21　澎湖吉貝嶼海灘

成立日期	陸域面積	海域面積	合計
1995 年 7 月 1 日	10,873 公頃	74,730 公頃	85,603 公頃

(1) 北海遊憩系統

觀光資源包含澎湖北海諸島的自然生態，漁村風情和海域活動。「吉貝嶼」為
本區面積最大的島嶼，全島面積約 3.1 平方公里，海岸線長約 13 公里，西南
端綿延 800 公尺的「沙尾」白色沙灘，主要由珊瑚及貝殼碎片形成。「險礁嶼」
海底資源豐富，沙灘和珊瑚淺坪是浮潛與水上活動勝地（廖文滄，2021）。

(2) 馬公本島遊憩系統

本系統包含澎湖本島、中屯島、白沙島和西嶼島，以濃郁的人文史蹟及多變
的海岸地形著稱。臺灣歷史最悠久的媽祖廟－澎湖天后宮。而舊稱「漁翁島」
的西嶼鄉擁有國定古蹟「西嶼西臺」及「西嶼東臺」兩座砲臺。白沙鄉有澎
湖水族館及全國絕無僅有的地下水庫－赤崁地下水庫（廖文滄，2021）。

(3) 南海遊憩系統

由玄武岩節理分明的石柱羅列而成的桶盤
嶼全島。望安鄉舊名「八罩」，島上有「綠
蠵龜觀光保育中心」是台灣目前唯一的保
育區。七美嶼位於澎湖群島最南端，七美
的「雙心石滬」是澎湖最有名的地標。

✛ 圖 4-22　六十石山金針花

4. 花東縱谷國家風景區：位於花蓮縣富里鄉竹
田村東側海拔約 800 公尺的海岸山脈上的六
十石山金針花海，這一片 300 公頃的金針田
與赤柯山都為花蓮縣內兩大金針栽植區。這一帶的稻田每一甲卻可生產 60 石穀

子,而一般水田每甲地的穀子僅收成約 40~50 石,因此被稱做六十石山。每年 8~9 月是金針花盛開的季節,在在冬天,從六十石山上看花東縱谷裡,是一片如油畫般的油菜花田(羅山人露營區,2021)。

成立日期	陸域面積	海域面積	合計
1997 年 4 月 15 日	138,368 公頃	無	138,368 公頃

(1) 花東縱谷是指中央山脈與海岸山脈之間的狹長谷地,有許多斷層帶,花蓮溪、秀姑巒溪和卑南溪 3 大水系構成綿密的水域,其源頭都在海拔 2、3 千公尺的高山上。地處歐亞大陸陸板塊與菲律賓海板塊相撞的之處因,而形成了不同的地質地形的瀑布、曲流、河階、峽谷、沖積扇、斷層及惡地等,造就了不同山形疊巒的六十石山等,每到金針花季節必定滿山遍野金黃一片,令人身處於黃金花海中(花東縱谷國家風景區,2021)。

(2) 花東縱谷的文化具有原住民文化與史前文化雙重意義,在卑南史前遺址中最高大的立柱,是於花蓮縣瑞穗鄉舞鶴台地附近的「掃叭石柱」,考古學家認為是「卑南文化遺址」的「新石器時代」;距今約 3 千年的「公埔遺址」,是卑南文化遺址的據點之一,為內政部列管之 3 級古蹟。

5. **大鵬灣國家風景區**:從屏東東港搭船只需 30 分鐘就到達小琉球,是臺灣唯一的珊瑚礁島嶼,位於南臺灣屏東縣東港西南方,夜晚有螢火蟲,白天則有各種水上活動、浮潛等。小琉球島上最著名的景點為花瓶石,地殼隆起作用所抬升形成了海岸珊瑚礁,然後其頸部受到長期的海水侵蝕作用形成上粗下細,類似花瓶造型成名,加上岩頂上長滿了臭娘子等植物密布,插著花草的花瓶。花瓶石周圍可看見海水面下所形成的珊瑚裙礁,是地殼隆起作用的見證。

➕ 圖 4-23　小琉球花瓶石

成立日期	陸域面積	海域面積	合計
1997 年 11 月 18 日	1,340.2 公頃	1,424 公頃	2,764.23 公頃

(1) 大鵬灣國家風景區包括兩大風景特定區:大鵬灣風景特定區、小琉球風景特定區,也是日治時代是潛艇或水上飛機之基地,曾是臺灣空軍水上基地。

(2)這裡有風味獨特享譽全臺的黑鮪魚、黑珍珠蓮霧，臺灣最南端的紅樹林、蔚藍海岸與「潟湖」自然景觀之美等。

6. 馬祖國家風景區：東引鄉一線天，東引鄉，由東引島、西引島兩島組成，1904 年成為連江縣之一鄉。兩島已築堤相連，總面積約 4 平方公里，為中華民國政府管制區的最北境，有「國之北疆」之稱。一線天為一種狹縫型峽谷，其特色為深且窄因海水侵蝕花崗閃長岩而形成，為一處海蝕地形，兩岩壁垂直相鄰，形成下通海、上接天的奇景，在此聽海潮聲有如萬馬奔騰迴旋於岩洞之間，岩壁上題語印證有「天縫聆濤」之述；是國軍重要據點，周圍設有步道，並於兩岩壁間架設橋樑，以方便繞行。

✚ 圖 4-24　東引鄉一線天

成立日期	陸域面積	海域面積	合計
1999 年 11 月 26 日	2,952 公頃	22,100 公頃	25,052 公頃

(1) 馬祖，有「閩東之珠」美稱，1992 年戰地政務解除，行政院將馬祖核定為國家級風景特定區，積極推展級帶動馬祖列島觀光產業為主要工作，其中鐵尖、中島、黃官嶼等，是國際聞名的燕鷗保護區，神話之鳥「黑嘴端鳳頭燕鷗」，更吸引更多國際遊客參訪駐足。

✚ 圖 4-25　集集綠色隧道

(2) 此國家風景區範圍，包含連江縣南竿、北竿、莒光及東引等四鄉。

7. 日月潭國家風景區：位於集集鎮與名間鄉之間，長達約 5 公里樟樹的自然景觀，為臺灣有名的集集綠色隧道。在 1940 年代種植的樟樹，其枝葉茂密，立於兩旁，路旁則是觀光鐵道，當小火車慢慢駛經，充滿綠意盎然氛圍，是新婚佳人語攝影愛好者取景的好地方。

成立日期	陸域面積	海域面積	合計
2000 年 1 月 24 日	18,100 公頃	無	18,100 公頃

(1) 1999 年 921 大地震，造成日月潭及鄰近地區災情慘重，日月潭結合鄰近觀光據點，提升為國家級風景區。

(2) 風景區經營管理範圍以日月潭為中心，北臨魚池鄉都市計畫區，東至水社大山之山脊線為界，南側以魚池鄉與水里鄉之鄉界為界。區內含括原日月潭特定區之範圍集集人山、車埕、水社大山、頭社社區與水里溪等據點。

(3) 日月潭國家風景區目標以「邵族文化」與「高山湖泊」為兩大發展主軸，結合水、陸域活動，提供多樣化與自然休閒的度假遊憩體驗。

╋ 圖 4-26　八卦山大佛

8. **參山國家風景區**：八卦山名稱由來傳說眾多，依據歷史記載考據，最為眾人所談論，與天地會黨活動有關，因「天地」二字，在卦象中是為「乾坤」，因乾坤二卦又居八卦之首，而天地會黨徒於彰化地區走動頻繁，故將「望寮山」改名為「八卦山」。清朝乾隆年間「林爽文事件」及「陳周全事件」均曾占領八卦山，在歷史記載及仕紳論點上較為可信，因此而來（行政院環境保護署，2021）。

成立日期	陸域面積	海域面積	合計
2001 年 3 月 16 日	77,521 公頃	無	77,521 公頃

(1) 臺灣中部地區風景迷人氣候也宜人，具有豐富之自然、文化及觀光資源，交通便利之故，以獅頭山、梨山、八卦山風景區最富觀光旅遊勝名。

(2) 配合「綠色矽島」及「臺灣省政府功能業務組織調整」政策，交通部觀光局重整獅頭山、梨山及八卦山等 3 風景區後，專責辦理風景區之經營管理，並設置「參山國家風景區」。

9. 阿里山國家風景區：阿里山香林神木，樹齡約
 2,300 年，樹高 45 公尺，樹胸圍 12 公尺，海拔 2,207
 公尺
 (1) 嘉義地區多山林，境內山岳、林木、奇岩、瀑
 布、美景不絕，是以「阿里山」更是重點，日
 出、雲海、晚霞、森林與高山鐵路，合稱阿里
 山 5 奇，「阿里山雲海」更為臺灣八景之一，
 是為臺灣最負國際盛名之旅遊勝地。
 (2) 阿里山地區自然資源擁有的得天獨厚的景
 緻，以及鄒族濃厚的人文色彩，，四季皆可來
 到這裡旅遊體驗不同的樂趣，秋季觀雲海、冬
 季品香茗春季賞花與夏季森林浴，怡然自得。

✈ 圖 4-27　阿里山香林神木

成立日期	陸域面積	海域面積	合計
2001 年 7 月 23 日	32,700 公頃	無	32,700 公頃

 (3) 每年 3~4 月「櫻花季」、4~6 月「與螢共
 舞」、9 月「步道尋蹤」、10 月「神木下的
 婚禮」及「鄒族生命豆季」、12 月「日出
 印象跨年音樂會」等一系列遊憩活動。
10. 茂林國家風景區：自然保護區位於六龜區荖
 濃溪旁的十八羅漢山有 40 多座圓頂山丘，受
 到荖濃溪不斷的侵蝕，形成特殊景觀，稱為
 十八羅漢山，且有小桂林或「六龜耶馬溪」
 之稱。荖濃溪也是四級泛舟河道。

✈ 圖 4-28　十八羅漢山自然保護區

成立日期	陸域面積	海域面積	合計
2001 年 9 月 21 日	59,800 公頃	無	59,800 公頃

　　茂林國家風景區橫跨高雄市桃源區、六龜區、茂林區及屏東縣三地門鄉、霧臺
鄉、瑪家鄉等 6 個鄉鎮之部分行政區域。知名的荖濃溪泛舟活動，與寶來不老溫泉
區的結合，成為多功能的定點度假區域。

11. **北海岸及觀音山國家風景區**：野柳地質公園
 蕈狀岩，此處海岬與海灣的形成是因軟弱的
 岩層被侵蝕後凹入形成海灣而堅硬，其抗蝕
 力強的岩石便相對突出形成地層主要由傾斜
 的層狀沉積岩所組成。野柳的海蝕平臺上有
 兩類外觀似磨菇造型，下方是較細的石柱佇
 立著，上部有一個粗大的球狀岩石，這種岩
 石稱為蕈狀岩，如冰淇淋石、野柳最著名的
 蕈狀岩便是女王頭（野柳地質公園，2021）。

✚ 圖 4-29　野柳地質公園蕈狀岩

成立日期	陸域面積	海域面積	合計
2002 年 7 月 22 日	8,427 公頃	4,654 公頃	13,081 公頃

(1) 配合精省政策重新整合北海岸、野柳、觀音山三處省級風景特定區，轄區內
 包含「北海岸地區」及「觀音山地區」兩地區。
(2) 國際上具有知名度與研究價值的野柳地質地形景觀區，同時有海濱及山域特
 色之生態景觀及遊憩資源，成為知性、生態、文化與自然的觀光遊憩景點，
 周遭還有風景區，如金山、野柳、翡翠灣、白沙灣、富貴角公園與石門洞等
 地。
(3) 李天祿布袋戲文物館、朱銘美術館等豐富
 的藝術文化資源。自然資源是野柳「地質
 公園」內的仙女鞋及女王頭，造型經典，
 歐亞板塊與菲律賓板塊推擠型成的單面
 山，讚嘆大自然鬼斧神工的傑作。

12. **雲嘉南濱海國家風景區**：七股鹽山海拔高度
 為 15 公尺，約相當於 5 層樓高，位於臺南市
 七股區和將軍區，臺灣最晚發展，也是面積
 最大鹽場古蹟之一，每年產鹽 11 萬噸在全盛
 時期，供應農工業用鹽，鹽場於 2002 年廢

✚ 圖 4-30　七股鹽山

場，因時代變遷，曬鹽不符經濟效益，結束 338 年曬鹽歷史。

成立日期	陸域面積	海域面積	合計
2003 年 12 月 24 日	37,166 公頃	50,636 公頃	87,802 公頃

(1) 雲嘉南濱海國家風景區位於雲林縣、嘉義縣、臺南市 3 地的沿海區域，均屬於河流沖積而成的平坦沙岸海灘。河口濕地、沙洲與潟湖則是此地常見的地理景觀。

(2) 晒鹽則是另一項當地特殊的產業，由於地勢平坦與日光充足，雲嘉南 3 縣市海濱地區是臺灣主要的鹽田的集中地。

13. 西拉雅國家風景區：著名的關子嶺泥漿溫泉，全世界僅有義大利西西里島與日本鹿耳島產出，因此有天下第一湯之美譽。關子嶺特有的泥漿溫泉為臺灣四大溫泉之一（四重溪、北投、陽明山），此地溫泉開發早，周圍有枕頭山、虎頭山等群山環抱。其溫泉最大特點是黑濁泥狀的泉水，鹼性碳酸泉，泉質潤滑帶有硫磺味，溫度約為 70℃ 間，並含豐富的礦物質。據說其療效對於皮膚過敏、消除疲勞、胃腸慢性病及風濕關節炎均具有相當成效，洗後全身舒暢，皮膚紅潤光潔。

✈ 圖 4-31　關子嶺泥漿溫泉

成立日期	陸域面積	水域面積	合計
2005 年 11 月 26 日	92,090 公頃	3,380 公頃	95,470 公頃

(1) 區域內白河水庫、尖山埤、曾文水庫、烏山頭水庫和虎頭埤風景區，臺灣特有的惡地形草山月世界、平埔文化節慶活動、關子嶺溫泉區與左鎮化石遺跡等豐富人文和自然資源。

(2) 西拉雅族（平埔族）文化之發源地是臺灣第 13 個國家風景區，區域內有豐富具有特色的西拉雅文化。因此，以「西拉雅」為風景區為命名。

第三節　臺灣自然觀光資源經營與管理

一、國家公園法（內政部，2021）

中華民國 99 年 12 月 8 日

第 1 條　為保護國家特有之自然風景、野生物及史蹟，並供國民之育樂及研究，特制定本法。

第 2 條　國家公園之管理，依本法之規定；本法未規定者，適用其他法令之規定。

第 3 條　國家公園主管機關為內政部。

第 4 條　內政部為選定、變更或廢止國家公園區域或審議國家公園計畫，設置國家公園計畫委員會，委員為無給職。

第 5 條　國家公園設管理處，其組織通則另定之。

第 6 條　國家公園之選定基準如下：

一、 具有特殊景觀，或重要生態系統、生物多樣性棲地，足以代表國家自然遺產者。

二、 具有重要之文化資產及史蹟，其自然及人文環境富有文化教育意義，足以培育國民情操，需由國家長期保存者。

三、 具有天然育樂資源，風貌特異，足以陶冶國民情性，供遊憩觀賞者。

合於前項選定基準而其資源豐度或面積規模較小，得經主管機關選定為國家自然公園。依前二項選定之國家公園及國家自然公園，主管機關應分別於其計畫保護利用管制原則各依其保育與遊憩屬性及型態，分類管理之。

第 7 條　國家公園之設立、廢止及其區域之劃定、變更，由內政部報請行政院核定公告之。

第 8 條　本法用詞，定義如下：

一、 國家公園：指為永續保育國家特殊景觀、生態系統，保存生物多樣性及文化多元性並供國民之育樂及研究，經主管機關依本法規定劃設之區域。

二、 國家自然公園：指符合國家公園選定基準而其資源豐度或面積規模較小，經主管機關依本法規定劃設之區域。

三、 國家公園計畫：指供國家公園整個區域之保護、利用及發展等經營管理上所需之綜合性計畫。

四、 國家自然公園計畫：指供國家自然公園整個區域之保護、利用及發展等經營管理上所需之綜合性計畫。

五、 國家公園事業：指依據國家公園計畫所決定，而為便利育樂、生態旅遊及保護公園資源而興設之事業。

六、 一般管制區：指國家公園區域內不屬於其他任何分區之土地及水域，包括既有小村落，並准許原土地、水域利用型態之地區。

七、 遊憩區：指適合各種野外育樂活動，並准許興建適當育樂設施及有限度資源利用行為之地區。

八、 史蹟保存區：指為保存重要歷史建築、紀念地、聚落、古蹟、遺址、文化景觀、古物而劃定及原住民族認定為祖墳地、祭祀地、發源地、舊社地、歷史遺跡、古蹟等祖傳地，並依其生活文化慣俗進行管制之地區。

九、 特別景觀區：指無法以人力再造之特殊自然地理景觀，而嚴格限制開發行為之地區。

十、 生態保護區：指為保存生物多樣性或供研究生態而應嚴格保護之天然生物社會及其生育環境之地區。

第 9 條　國家公園區域內實施國家公園計畫所需要之公有土地，得依法申請撥用。

前項區域內私有土地，在不妨礙國家公園計畫原則下，准予保留作原有之使用。但為實施國家公園計畫需要私人土地時，得依法徵收。

第 10 條　為勘定國家公園區域，訂定或變更國家公園計畫，內政部或其委託之機關得派員進入公私土地內實施勘查或測量。但應事先通知土地所有權人或使用人。

為前項之勘查或測量，如使土地所有權人或使用人之農作物、竹木或其他障礙物遭受損失時，應予以補償；其補償金額，由雙方協議，協議不成時，由其上級機關核定之。

第 11 條　國家公園事業，由內政部依據國家公園計畫決定之。

前項事業，由國家公園主管機關執行；必要時，得由地方政府或公營事業機構或公私團體經國家公園主管機關核准，在國家公園管理處監督下投資經營。

第 12 條　國家公園得按區域內現有土地利用型態及資源特性，劃分左列各區管理之：

一、一般管制區。

二、遊憩區。

三、史蹟保存區。

四、特別景觀區。

五、生態保護區。

第 13 條　國家公園區域內禁止左列行為：

一、焚燬草木或引火整地。

二、狩獵動物或捕捉魚類。

三、汙染水質或空氣。

四、採折花木。

五、於樹林、岩石及標示牌加刻文字或圖形。

六、任意拋棄果皮、紙屑或其他汙物。

七、將車輛開進規定以外之地區。

八、其他經國家公園主管機關禁止之行為。

第 14 條　一般管制區或遊憩區內，經國家公園管理處之許可，得為左列行為：

一、公私建築物或道路、橋樑之建設或拆除。

二、水面、水道之填塞、改道或擴展。

三、礦物或土石之勘採。

四、土地之開墾或變更使用。

五、垂釣魚類或放牧牲畜。

六、纜車等機械化運輸設備之興建。

七、溫泉水源之利用。

八、廣告、招牌或其他類似物之設置。

九、原有工廠之設備需要擴充或增加或變更使用者。

十、其他須經主管機關許可事項。

前項各款之許可，其屬範圍廣大或性質特別重要者，國家公園管理處應報請內政部核准，並經內政部會同各該事業主管機關審議辦理之。

第 15 條　史蹟保存區內左列行為，應先經內政部許可：

一、古物、古蹟之修繕。

二、原有建築物之修繕或重建。

三、原有地形、地物之人為改變。

第 16 條　第十四條之許可事項，在史蹟保存區、特別景觀區或生態保護區內，除第一項第一款及第六款經許可者外，均應予禁止。

第 17 條　特別景觀區或生態保護區內，為應特殊需要，經國家公園管理處之許可，得為左列行為：

一、引進外來動、植物。

二、採集標本。

三、使用農藥。

第 18 條　生態保護區應優先於公有土地內設置，其區域內禁止採集標本、使用農藥及興建一切人工設施。

但為供學術研究或為供公共安全及公園管理上特殊需要，經內政部許可者，不在此限。

第 19 條　進入生態保護區者，應經國家公園管理處之許可。

第 20 條　特別景觀區及生態保護區內之水資源及礦物之開發，應經國家公園計畫委員會審議後，由內政部呈請行政院核准。

第 21 條　學術機構得在國家公園區域內從事科學研究。但應先將研究計畫送請國家公園管理處同意。

第 22 條　國家公園管理處為發揮國家公園教育功效，應視實際需要，設置專業人員，解釋天然景物及歷史古蹟等，並提供所必要之服務與設施。

第 23 條　國家公園事業所需費用，在政府執行時，由公庫負擔；公營事業機構或公私團體經營時，由該經營人負擔之。

政府執行國家公園事業所需費用之分擔，經國家公園計畫委員會審議後，由內政部呈請行政院核定。內政部得接受私人或團體為國家公園之發展所捐獻之財物及土地。

第 24 條　違反第十三條第一款之規定者，處六月以下有期徒刑、拘役或一千元以下罰金。

第 25 條　違反第十三條第二款、第三款、第十四條第一項第一款至第四款、第六款、第九款、第十六條、第十七條或第十八條規定之一者，處一千元以下罰鍰；其情節重大，致引起嚴重損害者，處一年以下有期徒刑、拘役或一千元以下罰金。

第 26 條　違反第十三條第四款至第八款、第十四條第一項第五款、第七款、第八款、第十款或第十九條規定之一者，處一千元以下罰鍰。

第 27 條　違反本法規定，經依第二十四條至第二十六條規定處罰者，其損害部分應回復原狀；不能回復原狀或回復顯有重大困難者，應賠償其損害。
前項負有恢復原狀之義務而不為者，得由國家公園管理處或命第三人代執行，並向義務人徵收費用。

第 27-1 條　國家自然公園之變更、管理及違規行為處罰，適用國家公園之規定。

第 28 條　本法施行區域，由行政院以命令定之。

第 29 條　本法施行細則，由內政部擬訂，報請行政院核定之。

第 30 條　本法自公布日施行。

二、國家風景區管理規則

中華民國 106 年 2 月 15 日

第一章　總　則

第 1 條　本規則依發展觀光條例（以下簡稱本條例）第六十六條第一項規定訂定之。風景特定區之管理，依本規則之規定，本規則未規定者，依其他法令之規定辦理。

第 2 條　本規則所稱之觀光遊樂設施如下：
一、　機械遊樂設施。
二、　水域遊樂設施。
三、　陸域遊樂設施。
四、　空域遊樂設施。
五、　其他經主管機關核定之觀光遊樂設施。

第 3 條　風景特定區之開發，應依觀光產業綜合開發計畫所定原則辦理。

第二章　規劃建設

第 4 條　　風景特定區依其地區特性及功能劃分為國家級、直轄市級及縣（市）級二種等級；其等級與範圍之劃設、變更及風景特定區劃定之廢止，由交通部委任交通部觀光局會同有關機關並邀請專家學者組成評鑑小組評鑑之；其委任事項及法規依據公告應刊登於政府公報或新聞紙。原住民族基本法施行後，於原住民族地區依前項規定劃設國家級風景特定區，應依該法規定徵得當地原住民族同意，並與原住民族建立共同管理機制。

第 5 條　　依前條規定評鑑為國家級風景特定區者，其等級及範圍，由交通部觀光局報經交通部核轉行政院核定後公告之；其為直轄市級或縣（市）級者，其等級及範圍，由交通部觀光局報交通部核定後，由所在地之直轄市政府、縣（市）政府公告之。縣（市）級風景特定區，所在縣（市）改制為直轄市者，由改制後之直轄市政府公告變更其等級名稱。

第 6 條　　風景特定區經評定等級公告後，該管主管機關得視其性質，專設機構經營管理之。

第 7 條　　風景特定區計畫之擬定，其計畫項目得斟酌實際狀況決定之。

第 8 條　　為增進風景特定區之美觀，擬訂風景特定區計畫時，有關區內建築物之造形、構造色彩等及廣告物、攤位之設置，應依規定實施規劃限制。

第 9 條　　申請在風景特定區內興建任何設施計畫者，應填具申請書，送請該管主管機關會商各目的事業主管機關審查同意。
國家級風景特定區內興建任何設施計畫之申請，由交通部委任管理機關辦理；其委任事項及法規依據公告應刊登於政府公報或新聞紙。

第 10 條　　在風景特定區內開發經營觀光遊樂設施、觀光旅館，經中央主管機關報請行政院核定者，其範圍內所需公有土地，得由該管主管機關商請各該土地管理機關配合協助辦理。

第三章　經營管理

第 11 條　　主管機關為辦理風景特定區內景觀資源、旅遊秩序、遊客安全等事項，得於風景特定區內置駐衛警察或商請警察機關置專業警察。

第 12 條　　風景特定區內之商品，該管主管機關應輔導廠商公開標價，並按所標價格交易。

第 13 條　風景特定區內不得有下列行為：

一、任意拋棄、焚燒垃圾或廢棄物。

二、將車輛開入禁止車輛進入或停放於禁止停車之地區。

三、隨地吐痰、拋棄紙屑、菸蒂、口香糖、瓜果皮核汁渣或其他一般廢棄物。

四、汙染地面、水質、空氣、牆壁、樑柱、樹木、道路、橋樑或其他土地定著物。

五、鳴放噪音、焚燬、破壞花草樹木。

六、於路旁、屋外或屋頂曝晒，堆置有礙衛生整潔之廢棄物。

七、自廢棄物清運處理及貯存工具，設備或處所搜揀廢棄之物。
但搜揀依廢棄物清理法第五條第六項所定回收項目之一般廢棄物者，不在此限。

八、拋棄熱灰燼、危險化學物品或爆炸性物品於廢棄貯存設備。

九、非法狩獵、棄置動物屍體於廢棄物貯存設備以外之處所。

前項第三款至第九款規定，應由管理機關會商目的事業主管機關及其他有關機關，依本條例第六十四條第三款規定辦理公告。

第 14 條　風景特定區內非經該管主管機關許可或同意，不得有下列行為：

一、採伐竹木。

二、探採礦物或挖填土石。

三、捕採魚、貝、珊瑚、藻類。

四、採集標本。

五、水產養殖。

六、使用農藥。

七、引火整地。

八、開挖道路。

九、其他應經許可之事項。

前項規定另有目的事業主管機關者，並應向該目的事業主管機關申請核准。

第一項各款規定，應由管理機關會商目的事業主管機關及其他有關機關辦理公告。

第四章　經　費

第 15 條　風景特定區之公共設施除私人投資興建者外，由主管機關或該公共設施之管理機構按核定之計畫投資興建，分年編列預算執行之。

第 16 條　風景特定區內之清潔維護費、公共設施之收費基準，由專設機構或經營者訂定，報請該管主管機關備查。調整時亦同。

　　　　前項公共設施，如係私人投資興建且依本條例予以獎勵者，其收費基準由中央主管機關核定。第一項收費基準應於實施前三日公告並懸示於明顯處所。

第 17 條　風景特定區之清潔維護費及其他收入，依法編列預算，用於該特定區之管理維護及觀光設施之建設。

第五章　獎勵及處分

第 18 條　風景特定區內之公共設施，該管主管機關得報經上級主管機關核准，依都市計畫法及有關法令關於獎勵私人或團體投資興建公共設施之規定，獎勵投資興建，並得收取費用。

第 19 條　私人或團體於風景特定區內受獎勵投資興建公共設施、觀光旅館、旅館或觀光遊樂設施者，該管主管機關應就其名稱、位置、面積、土地權屬使用限制、申請期限等，妥以研訂，並報上級主管機關核定後公告之。

第 20 條　為獎勵私人或團體於風景特定區內投資興建公共設施、觀光旅館、旅館或觀光遊樂設施，該管主管機關得協助辦理下列事項：

　　　　一、　協助依法取得公有土地之使用權。

　　　　二、　協調優先興建連絡道路及設置供水、供電與郵電系統。

　　　　三、　提供各項技術協助與指導。

　　　　四、　配合辦理環境衛生、美化工程及其他相關公共設施。

　　　　五、　其他協助辦理事項。

第 21 條　主管機關對風景特定區公共設施經營服務成績優異者，得予獎勵或表揚。

第 22 條　違反第十三條規定者，依本條例第六十四條規定處罰之；違反第十四條規定者，依本條例第六十二條第一項規定處罰之。

第六章　附　則

第 23 條　風景特定區設有專設管理機構者，本規則有關各種申請核准案件，均應送由該管理機構核轉主管機關；其經營管理事項，由該管理機構執行之。

第 24 條　本規則自發布日施行。

參考文獻 REFERENCES

風獅爺

　　http://blog.roodo.com/wind_lion

全國法規資料庫，國家風景區管理規則

　　http://law.moj.gov.tw/LawClass/LawContent.aspx?PCODE=K0110007

交通部觀光局，參山國家風景區

　　http://www.trimt-nsa.gov.tw/web/Know/KnowBaguashan01/CultureAndHistory.htm

內政部. (2021)國家公園法，Retrieved from

　　https://law.moj.gov.tw/LawClass/LawAll.aspx?pcode=D0070105

內政部營建署(2021a)，國家公園的起源，Retrieved from

　　https://np.cpami.gov.tw/%E9%97%9C%E6%96%BC%E5%9C%8B%E5%AE%B6%E5%85%AC
　　%E5%9C%92/%E7%99%BC%E5%B1%95%E5%8F%B2/109-2009-08-11-09-49-20.html

內政部營建署(2021b)，臺灣國家公園，Retrieved from

　　https://np.cpami.gov.tw/%E9%97%9C%E6%96%BC%E5%9C%8B%E5%AE%B6%E5%85%AC
　　%E5%9C%92/%E5%9C%8B%E5%AE%B6%E5%85%AC%E5%9C%92%E7%B0%A1%E4%BB%8
　　B.html

行政院環境保護署(2021)，景點介紹，Retrieved from

　　https://greenliving.epa.gov.tw/newPublic/GreenTravel/TravelPoint?_viewNo=P00000095

花東縱谷國家風景區(2021)，山脈與河流爭鋒—地質地形，Retrieved from

　　https://www.travelking.com.tw/tourguide/valley/about02.asp

金門國家公園(2021)，風獅爺，Retrieved from

　　https://sites.google.com/a/mail.clps.ntpc.edu.tw/1006091602/g-jin-men-guo-jia-gong-yu
　　an/a-feng-shi-ye

野柳地質公園(2021)，野柳奇景介紹，Retrieved from

　　http://www2.ylgeopark.org.tw/content/landscape/Sight.aspx

廖文滄(2021)，澎湖國家風景區，Retrieved from

　　http://nrch.culture.tw/twpedia.aspx?id=24090

羅山人露營區(2021)，六十石山，Retrieved from

https://www.luoshan-camp.com/%E6%99%AF%E9%BB%9E/%E5%85%AD%E5%8D%81%E7
%9F%B3%E5%B1%B1/

⊙ **圖片來源：**

交通部觀光局，墾丁國家公園

http://taiwan.net.tw/m1.aspx?sNo=0001042&id=421

生態旅遊實務與理論，第五章臺灣生態旅遊規範生態旅遊臺灣國家保護區，吳偉德

MEMO

臺灣特殊觀光資源

THE PRACTICE AND THEORY OF
TOURISM RESOURCES

　　中華民國政府管轄的區域的範圍，包含了臺灣本島及外圍島嶼。外圍島嶼群：澎湖群島、金門群島、馬祖群島、東沙群島、南沙群島與釣魚臺列嶼。

第一節　臺灣地形觀光資源

一、臺灣地理與面積

（一）地理位置

1. 東亞的相對位置：亞洲中國大陸東南方，太平洋西側，菲律賓北方，琉球群島西南方。

2. 臺灣島位於西太平洋上，東岸為太平洋，西岸隔臺灣海峽（又稱黑水溝）與中國大陸相望，南濱巴士海峽，北接東中國海。

（二）地形面積

1. 全島面積為約 36,000 平方公里，南北長約 400 公里，南北狹長，東西窄。

2. 地勢東高西低，地形主要以山地、丘陵、盆地、台地、平原為主體。

3. 山地、丘陵約占全島總面積的 60％。

4. 地殼被擠壓抬升而形成的山脈，南北縱貫全臺，其中以中央山脈為主體，地勢高峻陡峭。

（三）臺灣地理東西南北極點

地區別	方位	地點
臺灣全地區	極東	宜蘭縣赤尾嶼東端
	極西	澎湖縣望安鄉花嶼西端
	極南	屏東縣恆春鎮七星巖南端
	極北	宜蘭縣之黃尾嶼北端
臺灣本島	極東	新北市貢寮區三貂角
	極西	雲林縣口湖鄉外傘頂洲
	極南	屏東縣恆春鎮鵝鑾鼻
	極北	新北市石門區富貴角

✚ 圖 5-1　台灣極東，新北市貢寮區三貂角燈塔，1935 年建造完成

二、臺灣的山脈

　　大約 1 億年前，地球持續著板塊運動及氣候變化，地殼下有著或升或沉的成長期，距今約 600 萬年前，才真正形成就近似現今地形大小的形態。

　　臺灣剛好就在世界最大的海板塊－太平洋海板塊及世界最大的陸板塊－歐亞大陸板塊的交接，而太平洋海板塊邊緣的小板塊－菲律賓海板塊、南海板塊也往陸板塊擠壓，臺灣便在這相互擠壓中形成。大板塊的擠壓形成臺灣各大山脈，而菲律賓海板塊自 200 萬年前擠壓，便擠出海岸山脈，臺灣的地形更清楚了。臺灣西部以丘陵、台地、盆地、平原為主；東部以山地、平原為主。

(一) 山地

　　指高度在1,000公尺以上的聳峻山巒，面積約占全島的30%，大多分布在本島的中央及東部地區，共有5大山脈所組成，這些南北走向的高大山脈，形成天然屏障，是本島主要河川的來源及分水嶺，對氣候影響非常大。

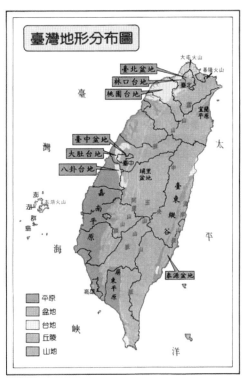

✚ 圖 5-2　臺灣的地形分布圖

臺灣是個年輕的島嶼，地質岩層也多斷層和褶曲，所以學者就將島上高大的山脈稱為「新褶曲山脈」。山脈南北縱走的方向，形成南北狹長的島嶼。

5 大山脈中的中央山脈、雪山山脈和玉山山脈是屬於高山型的山脈，計約有 260 座 3,000 公尺以上的高山，其中分布在中央山脈的高山最多（楊建夫，2021）以下為各山脈資料概述。

1. 中央山脈：北起蘇澳的東澳嶺，南止鵝鑾鼻，縱貫全島，長達約 450 公里，為臺灣本島最長的山脈，有「臺灣屋脊」之稱，所以又稱「脊梁山脈」。

2. 雪山山脈：位於中央山脈的西北方，北起三貂角（或鼻頭角），南止於臺中東勢區與和平區界附近的龍安橋，長約 200 公里。

3. 玉山山脈：位於南臺灣的中央山脈西脈，兩山脈間隔著荖濃溪為界。玉山山脈北起玉山山塊，南抵高雄六龜十八羅漢山附近，長約 180 公里，是最短的山脈，形成臺灣最高峰玉山（又稱玉山主峰）海拔達 3,952 公尺，不僅是臺灣，也是大東亞第一高峰。

4. 阿里山山脈：位於玉山山脈西方，兩山脈隔著楠梓仙溪為界。阿里山山脈北起南投集集的濁水溪南岸，南抵高雄燕巢的雞冠山，長約 250 公里。

5. 海岸山脈：位於臺灣的東部，與西方中央山脈，隔著由斷層作用造成的臺東縱谷。北起自花蓮溪河口，南至卑南大溪河口，稜脈走向呈東北－西南方，長約 200 公里。縱谷由花蓮溪、秀姑巒溪和卑南溪等 3 大水系構成綿密的網路，因而形成了河階、沖積扇、斷層、峽谷、瀑布、曲流及惡地等不同的地質地形，並造就了許多獨特的自然景觀在臺灣。

三、臺灣的地形

（一）丘陵

位於平原與高山之間的過渡帶為一連串的丘陵和台地，高度自100~1,000公尺，占全島面積約40%，主要分布在臺灣西部，多為紅土或礫石層所覆蓋，因遭河流所切割，故呈不連續的分布。其中地勢成波狀起伏的丘陵，從北而南有竹東丘陵、竹南丘陵、苗栗丘陵、嘉義丘陵、臺南丘陵和恆春丘陵。

（二）台地

高度上比丘陵低，比平原高，高度至少 100 公尺以上，頂部平坦，多分布在丘陵山地的西側，從北而南包括林口台地、桃園台地、中壢台地、湖口台地、大肚台

地、八卦山台地和恆春西方台地，這些台地原多是河川下流所堆積的沖積扇，後來受地層隆起而抬升的。

（三）平原

　　平原低地區分布在近海及河流下游兩側地區，高度在 100 公尺以下的，稱為平原地區，容易開發為人口聚落的分布區。臺灣的平原面積約占 30%，由北而南主要有宜蘭的蘭陽平原、竹南的沖積平原、苗栗後龍溪河谷平原、清水彰化沿海平原、濁水溪沖積平原、嘉南平原（臺灣最大的平原 4,500 平方公里，北起虎尾溪、南至鹽水溪）、屏東平原（臺灣第二大平原）和恆春縱谷平原。

（四）盆地

　　四周若有山地環繞的平坦地區，稱之為盆地。臺灣主要有臺北盆地、臺中盆地及埔里盆地群等。因盆地內地勢平緩，易發展為人口稠密的精華區。

（五）其他景觀地形

　　臺灣因地殼變動頻繁，地勢起伏劇烈，高溫多雨，各種風化和侵蝕作用，這些地形景觀所呈現的線、形、色、質，組合成了大自然的鬼斧神工之巧藝。

1. 沖積扇平原：山地河流出口處的堆積地貌，山地河流流過山麓後，因為坡度變緩，河道變寬，速度降低，河水夾帶的淤泥大量堆積，使得河床抬高。因河流不斷地變遷改道，形成一個延伸很廣闊及坡度較緩的台地，外形像摺扇而成名，如竹南沖積平原。

2. 河階：亦稱堆積坡，即是河流下切作用造成河谷斜坡形成台地地形，階地從一階到多階的河階地形皆有，如桃園大溪河階群。

3. 陸上泥火山：深部地層的高壓流體，隨著地層的裂隙向上移動，經過泥岩地層，與地下水混合成泥漿，沿地層裂隙往上竄流，到達地表後「噴出」或「冒出」或，稱為「泥火山」，其噴出內容物以泥質沉積物為主，伴隨有甲烷氣或其他氣體噴出，點火可燃（經濟部中央地質調查所，2021）。如臺灣高雄燕巢的泥火山。

4. 惡地：亦稱月世界，約在數十萬年以前，地殼變動的造山運動將海底沉積的泥砂沖出海面，經過長期的雨水沖刷與風化侵蝕而形成光禿禿山稜的景觀，如臺東縣吉利惡地和溫泉活動等，這些特殊地景往往成為觀光勝地。

5. 壺穴形：急流挾帶砂石在岩石河床上磨蝕而成的圓形凹穴稱為壺穴。如景美溪壺穴，基隆河上游因河流夾帶砂礫磨蝕河床，而形成壺穴。

6. 臺灣火山地形：

地點	岩性	地貌特徵
觀音山	安山岩	陷落破火山口。
小觀音山大凹崁	安山岩	臺灣最大的火山口。
磺嘴山	安山岩	具典型火山錐與火山口，為大屯火山區地貌之代表。
紗帽山	安山岩	鐘狀火山為七星山之寄生火山。
彭佳嶼	安山岩質或玄武岩質火山碎屑岩、凝灰岩	複合式火山爆裂口，有後期玄武岩質岩脈侵入。
龜山島	安山岩質火山碎屑岩、凝灰岩	大陸棚淺海，噴硫氣、噴水蒸氣，形成乳白色混濁海域。

四、臺灣的海岸（國立臺灣師範大學，2021a）

（一）北部升降混合海岸

從三貂角至淡水河口，其範圍有岩岸也有沙岸；是上升亦是下降海岸，所以稱混合型海岸。屬岩石海岸，岬角和海灣反覆出現，海蝕崖、海蝕平臺、海蝕洞等、海蝕地形發達。

1. 海蝕平臺：海水日夜不停地沖刷海崖，使海崖逐漸崩落後退，最後形成和海水面幾乎相同高度的平坦地形面。

2. 海蝕洞：波浪沖蝕海岸的岩石，遇到脆弱的地方，常沿著脆弱地帶深入侵蝕，日積月累，就形成海蝕洞。

3. 海蝕崖：海岸受到波浪侵蝕而形成的陡峭山崖。海蝕崖大多出現在上升海岸或岩石海岸，尤其是波蝕強烈的半島或岬角等陸地突出的地方。

（二）西部隆起海岸

臺灣西部海岸在屏東枋寮以北，水淺而少深港灣，濱臨沖積平原是平直沙岸，為典型的上升沙岸。離水海岸大部分為沙質或泥質海岸，海岸線單調平直，多沙灘、沙洲、潟湖、沙丘和濕地等海積地形。

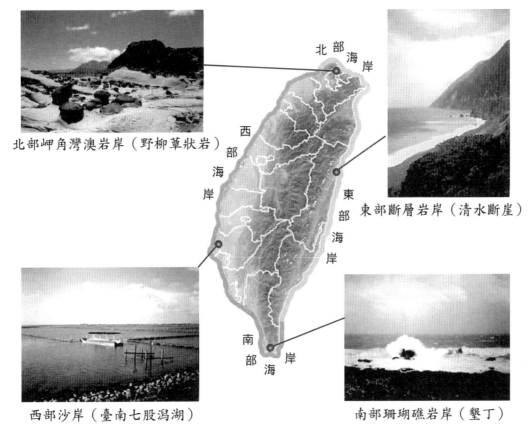

北部岬角灣澳岩岸（野柳燭狀岩）

東部斷層岩岸（清水斷崖）

西部沙岸（臺南七股潟湖）

南部珊瑚礁岩岸（墾丁）

＋圖 5-3　臺灣海岸地形

（三）南部珊瑚礁海岸

臺灣東至旭海，西自楓港，此地裙礁發達，因珊瑚礁隆出海面，海岸平直而少灣澳，屬上升海岸區，有珊瑚礁岩、海蝕溝、海蝕壺穴、珊瑚礁海岸與貝殼沙灘的分布。

（四）東部斷層海岸

臺灣北起三貂角，南止恆春半島南端，大多是岩岸，缺乏港灣及島嶼，山脈走向與海岸線平行。東部陡峭的大斷崖，寬廣的海階和沖積扇三角洲等地形景觀。

（五）外圍離島區

平坦的玄武岩是澎湖群島地形特色，其他小島，以火山安山岩和珊瑚礁岩為主，前者如彭佳嶼、棉花嶼、龜山島、綠島、蘭嶼、釣魚臺列嶼、花瓶嶼、基隆嶼，後者如東沙島、太平島與琉球嶼等。

五、臺灣的水文

（一）臺灣重要的河流

河川名稱	重要特性說明
淡水河	1. 位於臺灣北部，為臺灣早期具有航運價值的河流。 2. 主流源流為大漢溪，源於大霸尖山。 3. 流域涵蓋新北市、臺北市、基隆市、桃園市、新竹縣，以及宜蘭縣。 4. 兩大支流－基隆河、新店溪。 5. 淡水河是臺灣北部的主要供水河流之一。
新店溪	1. 新店溪位於臺灣北部，是淡水河水系兩大支流之一。 2. 臺北市、新北市邊界，流至江子翠與大漢溪交會後，改稱為淡水河。 3. 新店溪水量豐盛，是臺北都會區民生用水的主要來源。 4. 新店溪的支流北勢溪有翡翠水庫。
基隆河	1. 基隆河，位於臺灣北部，是淡水河水系兩大支流之一。 2. 基隆河流域則有新山水庫與西勢水庫。
大甲溪	1. 發源於雪山山脈之雪山主峰及中央山脈之南湖大山。 2. 德基水庫為大甲溪上游，從德基至石岡壩為大甲溪中游。經甲南至清水出海口注入臺灣海峽，為大甲溪下游。 3. 供應臺中地區的用水，有櫻花鉤吻鮭保護區。
大漢溪	1. 大漢溪位於臺灣北部，是淡水河主流上游。 2. 大漢溪上游有石門水庫。
大肚溪	1. 於臺灣中部，為臺中與彰化的界河。 2. 主流上游為北港溪又名烏溪。
濁水溪	1. 濁水溪為臺灣第一大溪，發源於中央山脈合歡山主峰與東峰間，流經中央山脈板岩地區。 2. 位於臺灣中部，為彰化縣和雲林縣的界河。 3. 因其溪水夾帶大量泥沙，長年混濁，因而得名。 4. 主流上游名為霧社溪，全長約 186 公里，是臺灣最長的河川，為日月潭的水源，灌溉嘉南平原水源之一。 5. 河道多成萬大水縱谷；落差大，雨量多，水力資源豐富，為臺灣水力開發與蘊藏量最大的河川，供水力發電之用。
曾文溪	1. 出口為國際級濕地，黑面琵鷺動物保護區為台江國家公園的一部分，設有七股黑面琵鷺保護區。 2. 灌溉嘉南平原水源之一。 3. 其上游為臺灣最大的水庫－曾文水庫。

河川名稱	重要特性說明
高屏溪	1. 於臺灣南部，為高雄市與屏東縣的界河。 2. 主流河長約 170 公里，為臺灣第二長河。 3. 臺灣唯一成南北走向的河流。 4. 為臺灣流域面積最廣的河流，南臺灣重要的用水來源。
卑南溪	1. 位於臺灣東南部，臺東縣的主要河流，是臺東第一大溪。 2. 是灌溉臺東平原的主要河川。 3. 卑南大圳引卑南溪溪水，是臺東最大的水利工程。
蘭陽溪	1. 蘭陽溪原名宜蘭濁水溪，含砂量豐富混濁而得名，發源於南湖大山北麓。 2. 位於臺灣東北部蘭陽平原，是宜蘭縣最主要的河川。
立霧溪	1. 立霧溪切割堅硬的大理石河床，形成太魯閣峽谷景觀。 2. 發源於合歡山麓與奇萊山主峰間。
秀姑巒溪	1. 位於臺灣東南部，以泛舟活動知名。 2. 是臺灣唯一一條切過海岸山脈的溪流。

✈ 圖 5-4　空拍臺灣東岸立霧溪出海口，橫跨太魯閣大橋

✈ 圖 5-5　臺灣的河川與流域

（二）臺灣重要水庫

水庫	重要特性說明
翡翠水庫	1. 位置在新北市新店區、石碇區、坪林區。 2. 水源：新店溪、北勢溪。為臺灣目前唯一水源特定區。 3. 為臺灣北區最大水庫，為臺北市最重要的水源。
石門水庫	1. 位置在桃園市龍潭區、大溪區、復興區。 2. 水源：淡水河支流大漢溪。原建庫主要目的為灌溉與防洪。 3. 目前調節、供應公共給水及觀光等功能。
鯉魚潭水庫	1. 位置在桃園市、苗栗縣三義鄉。 2. 水源：大安溪支流景山溪、大安溪。 3. 全臺唯一的鋸齒堰溢洪道。
曾文水庫	1. 位置在嘉義縣大埔鄉。 2. 水源：曾文溪。嘉南平原最重要的水利設施。 3. 全臺容量最大之水庫，湖面亦為全臺最大者。
烏山頭水庫	1. 位置在臺南市六甲區、官田區。 2. 水源：曾文溪支流、官田溪。 3. 日本總督府工程師八田與一所建，日據時代全臺灣最大之水庫。
阿公店水庫	1. 位置在高雄市燕巢區、岡山區、田寮區。 2. 水源：曾文溪支流後堀溪、高屏溪支流旗山溪。 3. 臺灣唯一以防洪為主要目的的水庫，臺灣最長的水庫。

✚ 圖 5-6　曾文水庫具蓄水功能

六、臺灣氣候多樣性（國立臺灣師範大學，2021b）

1. 臺灣位於全世界最大陸地（歐亞大陸）和最大海洋（太平洋）之間，北回歸線 (23.5°N)經過臺灣中部，黑潮主流流經東岸，氣候溫暖濕潤；南部屬熱帶季風；北部屬副熱帶季風氣候；全年平均氣溫在 20℃ 以上。

 主要影響氣候的因素為緯度、季風、地形和洋流，各地略有不同，可分成四種類型：南部的熱帶季風氣候、北部的濕潤溫暖氣候、西部的濕潤夏熱氣候、山地的濕潤夏涼氣候。影響臺灣氣候的因素：緯度、海陸分布、地形、洋流、季風，但主要以地形差異影響較大。

2. 臺灣年均溫南部約為 24℃，北部約為 22℃，總平均 23℃，最熱月（7 月）均溫約在 35℃ 左右，南北溫差很小，甚至有北部稍高於南部的現象。最冷月均溫，北部（2 月）約為 10℃，南部（1 月）約為 15℃，南北溫差較大。年溫差，北部大於南部，日溫差則相反。

3. 臺灣東岸外海有黑潮主流北上，帶來熱濕氣流，因為不同的季節風，如夏季的西南風、冬季的東北風，在迎風坡及內陸山區致雨，使得臺灣雨量豐沛，全年平均雨量可達 2,500 公釐，最少雨地點則是在嘉南平原北半部沿海一帶和澎湖群島，而最多雨地點位在新北市平溪的火燒寮，雨量特色如下：
 (1) 空間分布：受地形影響，東岸多於西岸，山地多於平地，迎風坡多於背風坡。
 (2) 季節分布：南部夏雨冬乾，北部四季有雨，**東部冬季東北季風強大**。北部為雨季，多是連續性陰雨，降雨強度較小，這時南部是乾季；夏季西南季風來襲，容易產生對流性雷雨，或者颱風豪雨隨之而來，一直為中南部地區帶來大量雨水，且雨量集中，降雨強度較大，這時降雨約占全年雨量的 80%，易發生土壤沖蝕及山洪爆發等災害。
 (3) 雨量變率：由北向南逐漸增強，因北部地區下雨日數多，而日照時數較少，雨日變化則由北向南遞減。

4. **臺灣每年 10 月至次年 4 月，盛行東北季風**，風向和東北風合一，強勁風力北部海上與沿海地區冬季風力甚強，常造成風害和砂害，是沿海地區常植防風林掩護等防災措施，全年大多吹著季風，夏、秋兩季時有颱風。

5. 臺灣海峽風力強，澎湖群島的冬季，主要受大陸高氣壓消長所致。每年 6~10 月是颱風來襲季節，在 8、9 月最頻繁時有 10 月颱帶來很大災害。每年 5~9 月是西南季風來襲季節，因氣壓梯度較小，且風向和東北信風相反，故風速較小比較不會產生災害。

6. 颱風為發生於北太平洋西部之熱帶氣旋，如其中心登陸臺灣，或由臺灣近海經過，對臺灣造成災害損失者，稱為侵臺颱風，每年侵臺的颱風平均多達 3~4 次。除了以上 3 個特徵外，臺灣冬季當寒流來襲，常會出現 10℃ 以下的低溫，造成養殖漁業重大損失，在高山上常可看見瑞雪，是臺灣特殊氣候現象。

七、臺灣特殊的氣象（俞川心，2004）

（一）多颱風

　　每年在夏秋兩季侵襲臺灣的颱風，是臺灣 3 大災害之一，是很嚴重的天然災害，其他還有地震與缺水的災害。平均每年發生約 4 次，而每次的颱風來襲挾帶大量的雨水，造成嚴重的災害（如土石流、淹水、髒亂等）。農曆立秋以後的天氣，因為午後的雷陣雨漸少，所以此時的太陽往往比盛暑的太陽還令人難受，有時最高氣溫會升到 36℃，稱這種異常天氣為「秋老虎」。

（二）合歡山－雪景（時間：12 月至次年 2 月）

　　臺灣的雪景多出現在海拔 2,000 公尺以上的高山地區，其中以中部的合歡山名氣最大，每逢強烈冷氣團或冷鋒帶來冷濕的空氣，就會降下薄雪，大批民眾爭相上山賞雪。

（三）三義－濃霧（時間：2~3 月、9~11 月）

　　浮懸於靠近地面的大氣中，是由極細微的水滴組成，按其生成的原因可分為上坡霧與平流霧等。受到地形和位置的雙重影響，在季節交換之際都會有濃霧圍繞在苗栗著名的木雕之鄉－三義。

（四）玉山－高山強風（時間：全年）

　　臺灣 3,000 公尺以上的高山，帶有強勁的西風，在冬季風速更強，可達每 1 小時 100~120 公里，會形成更強的風當氣流通過兩個以上的山谷時，稱為「風口」，常給人們帶來極大的傷害（俞川心，2004）。

（五）中南部平原－冰雹（時間：4~6 月、9~11 月）

　　在梅雨季中的鋒面雷雨及秋末冬初的鋒面雲帶，這樣的天氣系統下發生。冰雹的大小一般為直徑 1 公分左右，有時也降下體積很大的冰雹，下冰雹的時間不長，約 2~3 分鐘。

（六）嘉南平原－龍捲風（時間：3~6 月）

大氣活動中能量最集中的天氣現象為龍捲風。臺灣每年受到鋒面雲帶強烈對流雲的影響，偶爾就會產生在春季和梅雨季時。每年約有 2~3 次的頻率，大多出現在廣大的中南部平原地帶。

（七）高屏地區－雷陣雨（時間：6~9 月）

地形受到夏季西南氣流的影響，其受到中央山脈阻擋，氣溫持續上升，雲層不斷發展，最後就會在山脈的西側產生雷陣雨，因多發生在午後，故稱為午後雷陣雨。

（八）恆春半島－落山風（時間：10 月至次年 4 月）

臺灣在冬季強大的東北季風來襲，因受到西側海拔 3,000 公尺的中央山脈阻擋，所以沿著山脈邊緣向南流動，到了山勢較低的恆春半島就立即越過，形成往下衝之勢的強勁坡風，稱為「落山風」。

（九）屏東縣滿州鄉港仔村－港仔大沙漠（時間：全年）

面積約有 12 平方公里，臺灣少見的沙漠地形為港仔大沙漠，其沙子的高度可堆積到 5~6 層樓之高，由於常常受到東風的吹襲。形成了臺灣面積最大沙漠區景觀。

（十）臺東大武－焚風（時間：5~8 月）

「焚風」的形成為強勁的暖濕氣流越過山脈，當水氣已在迎風面被攔截，在背風面就形成乾燥的下沉氣流，這時高度遞減而增溫，形成又熱又乾燥的，在臺東大武、成功一帶最常發生。

（十一）宜蘭－宜蘭雨（時間：10 月至次年 3 月）

蘭陽平原是個三角形的沖積平原，三面環山，平原的開口呈現喇叭狀朝向東北方，因此每年冬季東北季風便長驅直入，帶來豐沛的降雨和濕冷的天氣，宜蘭就有充沛的水源可用。

（十二）東北角海岸－瘋狗浪（時間：10 月至次年 1 月、颱風侵襲前後）

當海面受到強風吹襲形成長浪，至近海之際，受到沿海地形及區域結構影響，海浪急速升高，形成了具有威脅的瘋狗浪。每年冬天東北季風盛行之際，帶給當地很大的威脅。

第二節　臺灣特殊保護區域

　　臺灣本島及外島地理環境生態類型豐富而多樣，氣候、地形與土壤等種種環境因素影響了動物和植物的分布，造就了臺灣獨特的生態環境。位處歐亞板塊的邊緣，自古以來持續受到菲律賓板塊的衝撞擠壓，臺灣由於高山林立，高度的落差造成了溫差，因此形成複雜的氣候：亞寒帶、溫帶、亞熱帶及熱帶。不同的氣候類型，臺灣可分為不同型態的植被生態系（維基百科，2021）以下為概略資料來源。

一、高山寒原

　　海拔 3,500 公尺以上的地帶，森林線以上的地區，稱之為高山寒原。包括玉山、雪山、大霸尖山和南湖大山等山頭，冬天長且常見積雪，年均溫低於 10 度。

二、高山草原

　　海拔 3,000 公尺以上的地帶，因表土層薄，且水分保持不完整，年均溫 10 度以下，樹木難於此生長，發現耐旱與耐寒的矮小植物遍布此地。箭竹和高山芒是主要組成植物。特有種動物的雪山草蜥在此棲息。

三、針葉林

　　海拔 2,500~3,000 公尺左右，海拔此處以冷杉為主。海拔較低處則以臺灣鐵杉及臺灣雲杉為主。喬木層下的地被植物則以蕨類及蘚苔植物等等。動物為金翼白眉帝雉、酒紅朱雀和臺灣蜓蜥等。

圖 5-7　明池國家森林遊樂區

四、針闊葉混合林

海拔 1,800~2,500 公尺的地區，以臺灣扁柏、紅檜占優勢，為第一喬木層。闊葉喬木較矮小，屬於第二喬木層，如牛樟及九芎等。動物有臺灣長鬃山羊、水鹿、臺灣黑熊、帝雉、臺灣山椒魚等。

五、溫帶闊葉林

四季常綠，屬於常綠闊葉林，不同於典形的溫帶落葉闊葉林。海拔 500 ~ 1,800 公尺的地區，氣候溫暖、濕度高，土壤肥沃，植物生長茂盛，以樟科與殼斗科（如櫟屬植物）植物為主，有附生植物與藤本植物。動物的種類，赤腹松鼠、臺灣獼猴深山竹雞、白耳畫眉、山雀與山羌等。

六、亞熱帶闊葉林

海拔 500 公尺以下，以桑科（如榕樹）和樟科（如大葉楠、香楠）植物為主，也有許多蕈類生長，此區是適合人類活動的範圍。現多為次生林（如血桐、山黃麻等植物）與人工林（如油桐、綠竹、相思樹等植物），動物有臺灣獼猴、松鼠、蝙蝠，還有鳥類、蛇、蜥蜴、昆蟲等。

七、熱帶季風林及海岸林

於南部的恆春半島、蘭嶼及綠島等地，此區夏季多雨，冬季乾燥多風，年平均約 3,000 公釐雨量以上，年均溫約 25 度，屬於熱帶氣候，植物有榕屬植物、板根植物及蘭花等附生植物等。

八、平地草原

西部平原雨量集中在夏季，冬季在乾旱與強風下，只能有生長耐旱的雜草，如五節芒、狗尾草等，草原生態的形成在此發展出來。早期農墾活動的頻繁，平原大多已被住家與農田取代，以恆春半島的大草原為保存較好之區域。

九、沙丘

臺灣無沙漠地形，但有較小的沙丘規模，西海岸是沖積平原屬性，河流夾帶的淤泥沉積於沿岸，因雨量稀少、強烈海風吹襲，形成沙丘，如雲林外傘頂洲與恆春風吹沙等。在沙丘邊緣，生長著一些耐旱性強的植物，如馬鞍藤、林投與文珠蘭等。動物以鳥類、蜥蜴、昆蟲等為主。

十、湖泊生態系

　　靜止之水面依光線穿透情形，可分為湖泊和水潭。湖泊，有些區域光線無法穿透，主要是藻類為主，然魚類食物鏈群於此。池塘，水淺而光線充足，有挺水性植物（香蒲與慈菇）、浮水性和沉水性植物及大型淡水藻類等，各種食物鏈群魚類、蛙類、軟體動物（如淡水蚌、螺）與節肢動物（如水蚤、蝦、蟹）為主。

十一、潮間帶生態系

　　潮間帶指海岸低潮線和高潮線之間的區域，陽光充足，生物資源不絕，因潮汐漲退的因素，生長於此區的生物都有其特殊的存活方式。臺灣海岸線長 1,000 多公里，潮間帶地形可分為岩岸、沙岸及泥岸等生態景觀，分布於西南沿海，包括彰化、雲林及嘉義等地，由於堆積作用形成泥質灘地，有機物豐富，可見食物鏈群文蛤、牡蠣、螃蟹及鳥類等遷移性動物。

✚ 圖 5-8　新北市八里區挖子尾自然保留區，位在淡水河口左岸潮間帶生態系，位於淡水河道最後的轉彎道，稱為「挖仔尾」　✚ 圖 5-9　高美濕地位於臺中市清水區地，大批的候鳥在每年秋冬時都會在此棲息，造就了生態鏈的繁衍而生生不息

十二、珊瑚礁

　　全球南北緯 30 度之間的礁岩海岸，水溫在 25~29 度，臺灣西部沙岸及泥岸地區以外，其他區域有珊瑚礁分布。珊瑚礁分布於墾丁、蘭嶼、綠島及小琉球海域等區域，北部的亞熱帶珊瑚礁魚類也約有 800 種，珊瑚礁熱帶魚類約有 1,500 種。

十三、沼澤生態系

　　沼澤是定期被水淹沒及排水不良的低地，亦是陸地和水域的過渡地帶，分為內陸的淡水沼澤與位於河流出海口的河口沼澤，淡水沼澤主要由湖泊、水潭淤積而成，水位不會定期升降，如新竹宜蘭交界的鴛鴦湖地區、墾丁的南仁湖地區等。河口沼澤所占的面積較大，如曾文溪口，且河口沼澤在臺灣生態上影響較大，分布的植物為紅樹林，主要分布西部各河口附近。

十四、紅樹林

成長於亞熱帶及熱帶潮間帶泥濘地的木本植物的沿海地區，發展出特殊生存形態，包括呼吸根、厚質葉、胎生苗、及排鹽構造等，以適應此地沼澤生態環境。在臺灣紅樹林樹種原本 5 種，現存 4 種，主要優勢種為紅樹科的水筆仔和馬鞭草科的海茄苳，而紅樹科的五梨跤（紅海欖）和使君子科的欖李則為較稀有之族群。常見的動物為沙蠶、蟹類、貝類、彈塗魚及水鳥等，每到冬季，更會吸引大批候鳥來臺度冬。

✚ 圖 5-10　台江國家公園綠色隧道兩旁，盡是紅樹林生態，紅茄苳、五梨跤、欖李、海茄苳等植物

（一）自然保留區（行政院農業委員會林務局，2021a）

自然保留區	主要保護對象	範圍（位置）
淡水河紅樹林	水筆仔	新北市竹圍附近淡水河沿岸風景保安林。
關渡	水鳥	臺北市關渡堤防外沼澤區。
坪林臺灣油杉	臺灣油杉	羅東林區管理處文山事業區第 28 等林班。
哈盆	天然闊葉林、山鳥、淡水魚類	宜蘭縣員山鄉宜蘭事業區第 57 林班，新北市烏來區烏來事業區第 72、15 林班。
插天山	櫟林帶、稀有動植物及其生態系	大溪事業區部分：第 13-15 等；烏來事業區部分土地。
鴛鴦湖	湖泊、沼澤、紅檜、東亞黑三棱	大溪事業區第 90、91、89 林班。
南澳闊葉樹林	暖溫帶闊葉樹林、原始湖泊及稀有動植物	宜蘭縣南澳鄉羅東林區管理處和平事業區。
苗栗三義火炎山	崩塌斷崖地理景觀、原生馬尾松林	苗栗縣三義鄉與苑裡鎮交界處，第 3 林班地。
澎湖玄武岩區	玄武岩地景	澎湖縣錠鉤嶼、雞善嶼及小白沙嶼等三島嶼。
臺灣一葉蘭	臺灣一葉蘭及其生態環境	嘉義縣阿里山鄉處阿里山事業區第 30 林班。

自然保留區	主要保護對象	範圍（位置）
出雲山	闊葉樹、針葉樹天然林、稀有動植物、森林溪流及淡水魚類	荖濃溪事業區第 22-37 林班及其外緣土地。
臺東紅葉村臺東蘇鐵	臺東蘇鐵	臺東縣延平鄉紅葉村境內延平事業區第 19、23 及 40 林班。
烏山頂泥火山地景	泥火山地景	高雄市燕巢區深水段 183-73 地號土地。
大武山	野生動物及其棲息地、原始林、高山湖泊	大武事業區第 2-10 等，臺東縣界內屏東林區管理處之巴油池及附近縣界以東之林地。
大武事業區臺灣穗花杉	臺灣穗花杉	大武事業區第 39 林班。
挖子尾	水筆仔純林及其伴生之動物	新北市八里區。
烏石鼻海岸	海岸林	宜蘭縣南澳鄉朝陽村境內南澳事業區第 11 林班。
墾丁高位珊瑚礁	高位珊瑚礁及其特殊生態系	屏東縣恆春鎮墾丁熱帶植物第 3 區。
九九峰	地震崩塌斷崖特殊地景	埔里事業區第 8 林班 30、31 小班等。
澎湖南海玄武岩	玄武岩地景	東吉嶼、西吉嶼、頭巾、鐵砧，頭巾段 1、2、3、4、5 等 5 筆土地。
旭海－觀音鼻	高度自然度海岸、陸蟹族群、原始海岸林、地質景觀及歷史古道	屏東縣牡丹鄉境內，塔瓦溪以南；旭海村以北的海岸地區。
北投石	北投石	北投溪第 2 瀧至第 4 瀧間河堤等地。

✚ 圖 5-11 阿里山一葉蘭自然保留區，位於嘉義縣阿里山鄉，稱慈姑蘭，是臺灣特有種中高海拔蘭花的種，花期為春夏，入秋後球莖冬眠，只長一葉，故名為一葉蘭

✚ 圖 5-12 澎湖南方四島國家公園珊瑚礁生態系，石珊瑚的種類紫藍色珊瑚，屬分枝形的軸孔珊瑚，在海裡特別顯眼

（二）野生動物保護區（行政院農業委員會林務局，2021b）

保護區	主要保護對象	範圍（位置）
澎湖縣貓嶼海鳥	大小貓嶼生態環境及海鳥景觀資源	澎湖縣大、小貓嶼全島陸域，及其緩衝區為低潮線向海延伸 100 公尺內之海域。
高雄市那瑪夏區楠梓仙溪野生動物	溪流魚類及其棲息環境	高雄市那瑪夏區全區段之楠梓仙溪溪流。
無尾港水鳥	濕地生態環境及棲息於內的鳥類	宜蘭縣蘇澳鎮港邊里海岸防風林內湖泊沼澤為中心等地。
臺北市野雁	雁鴨科為主的季節性水鳥	淡水河流域大漢溪與新店溪交界處。
臺南市四草野生動物	河口濕地、紅樹林沼澤濕地生態環境及其棲息之鳥類	本野生動物保護區與重要棲息環境面積相同，共有三個分區。
澎湖縣望安島綠蠵龜產卵棲地	綠蠵龜、卵及其產卵棲地	澎湖縣望安島 6 處沙灘草地。
大肚溪口野生動物	河口、海岸生態系及其棲息之鳥類、野生動物	跨臺中市與彰化縣境之大肚溪（烏溪）河口及其向海延伸二公里內之海域。
棉花嶼、花瓶嶼野生動物	島嶼生態系及其棲息之鳥類、野生動物、火山地質景觀	棉花嶼全島陸域及其低潮線向海域延伸 500 公尺。
蘭陽溪口水鳥	河口海岸濕地生態體系及棲息之鳥類	宜蘭縣蘭陽溪噶瑪蘭大橋以下至河口段。
櫻花鉤吻鮭野生動物	櫻花鉤吻鮭及其棲息與繁殖地	臺中市大甲溪流域七家灣溪集水區（大甲溪）事業區第 24 林班等地。
臺東縣海端鄉新武呂溪魚類	溪流魚類及其棲息環境	臺東縣海端鄉卑南溪上游新武呂溪初來橋起。
馬祖列島燕鷗	島嶼生態、棲息之海鳥及特殊地理景觀域	東引鄉之雙子礁，北竿鄉之三連嶼、中島、鐵尖島、白廟、進嶼，南竿鄉之劉泉礁，莒光鄉之蛇山等八座島嶼。
玉里野生動物	原始林及珍貴野生動物資源	花蓮縣卓溪鄉國有林玉里事業區第 32-37 林班。
新竹市濱海野生動物	河口、海岸生態系及其棲息之鳥類、野生動物	北含括客雅溪口等地。
臺南市曾文溪口北岸黑面琵鷺	曾文溪口野生鳥類資源及其棲息覓食環境	七股新舊海堤內之市有地。

保護區	主要保護對象	範圍（位置）
宜蘭縣雙連埤野生動物	湖泊生態，永續保存臺灣低海拔楠儲林帶濕地生態之本土物種基因庫。	宜蘭縣員山鄉大湖段雙連埤小段 79 地號水利地。
高美野生動物	河口生態系及沼澤生態系	臺中市清水區沿岸，北以大甲溪出海口北岸為界。
桃園高榮野生動物	沼澤生態系	桃園市楊梅區高榮里仁美段 167 地號。
翡翠水庫食蛇龜野生動物	森林生態系	位於新北市石碇區等地。
桃園觀新藻礁生態系野生動物	海洋生態系、河口生態系之複合型生態系	桃園市觀音區保生里等地。

（三）自然保護區（行政院農業委員會林務局，2021c）

自然保護區	主要保護對象	範圍（位置）
十八羅漢山	特殊地形、地質景觀	旗山事業區第 55 林班，西與旗山事業區第 49、50 林班為界等地。
雪霸護區	翠池地區玉山圓柏純林、針闊葉林、冰河特殊地形景觀、冰河遺跡及野生動物	位於雪霸國家公園範圍內。
海岸山脈臺東蘇鐵	臺東蘇鐵	成功事業區第 31、32 林班之一部分。
關山臺灣海棗	臺灣海棗	關山事業區第 4、5 等地。
大武臺灣油杉	臺灣油杉	中央山脈南端茶茶牙賴山東北坡上等地。
甲仙四德化石	高麗花月蛤、海扇蛤、甲仙翁戎螺、蟹類、沙魚齒等化石	旗山事業區高雄市甲仙區等地。

第三節　臺灣十大地景

　　行政院農業委員會林務局(2021d)，自從 2009 年起，委託臺大、高師大、東華大學等校組成研究團隊進行全臺地景普查研究，歷經 4 年，登錄 341 處地景保育景點，發現了臺灣地質地形景觀的多樣與殊奇。本次十大地景票選活動，由地景專家預先從這些地景保育景點篩選出 91 個票選名單，自 2013 年 8 月 15 日起至 9 月 15 日止讓民眾網路票選，為表慎重，不公布得票數即送請民間公證人辦理公證封存。

　　並召開專家評選會議，由 12 位大專院校地質、地理學專家學者，依據地景之「科學研究價值」、「地質或地形現象或事件對臺灣的重要性價值」、「地景稀有性或獨特性」、「多樣性價值」、「教育及遊憩觀賞價值」等 5 項標準進行評分，評選結果與民眾票選以各占 50% 之方式計分，選出「臺灣十大地景」與「縣市代表地景」。舉辦十大地景票選活動，主要是想喚起民眾重視地景保育的意識，目前票選的結果是代表民眾對這些地景的認知內容與觀感，其實，臺灣還有許多重要的地景亟待大家發掘。十大地景所賦予的新意義，除在於讓民眾印象深刻，能更進一步認識臺灣的地景資源外，也給各地景地方主管機關或管理機關一個利基，運用這些地景資源強化推動地景保育及環境教育，在地民眾更可以利用地景資源結合在地產業，推展地景旅遊來繁榮社區。

　　臺灣十大地景以擁有高度地景多樣性的「野柳」為最高分，獲得十大地景第 1 名殊榮；「玉山主峰」則以代表臺灣造山運動奇蹟的東亞最高峰排名第 2；造山運動過程中屬陷落盆地蓄積成湖的典型代表「日月潭」則名列第 3；蘊藏大量金礦的火山熔岩，也曾是東亞最大金礦產地的「金瓜石」第 4；屬於太平洋沖繩海槽唯一露出海面的海底火山，也是臺灣最年輕，且唯一確定會再噴發的活火山「龜山島」為第 5 名；地形多樣險奇，且寸草不生的不毛之地「月世界泥岩惡地」第 6；位處臺灣第二高峰，由冰河時期遺留下來的冰斗地形「雪山圈谷」則排名第 7；屬於大陸與海洋板塊界限斷層延伸，形成罕見幾近 90 度垂直斷崖面的「清水斷崖」第 8 名；屬於礫岩惡地，因雨水切割成無數深窄山谷的典型火炎山地形最佳代表「苗栗三義火炎山自然保留區」則第 9 名；擁有臺灣最古老且最堅硬沉積岩，形成山形尖聳，四周懸崖峭壁，且氣勢磅礴而充滿霸氣的「大、小霸尖山」為第 10 名。

✚ 圖 5-13　宜蘭龜山島，位於蘭陽平原東方一座火山島，外貌極似烏龜而得名，面積約 3 平方公里，距離烏石港約 10 公里，外海是賞鯨的好去處，島登必須依規定書面申請每日有一定限額

✚ 圖 5-14　野柳地質公園薑狀岩，岩柱的上層是含鈣質的砂岩層，比下方的岩層較堅硬，在海水波浪、季風及日曬等因素下，產生差異侵蝕，形成上粗下細的薑狀岩，蔚為奇觀

表 5-1　臺灣十大地景

名次	地景名稱	所屬縣市	地景特徵／專家評選重要價值
1	野柳	新北市	蕈狀岩、單面山、生痕化石。具地質或地形現象或事件對臺灣的重要性價值、具多樣性價值、具教育及遊憩觀賞價值。
2	玉山主峰	南投縣、嘉義縣	板塊作用、褶曲、高山。具地質或地形現象或事件對臺灣的重要性價值、具多樣性價值。
3	日月潭	南投縣	湖泊、斷層、蓄水湖。具地質或地形現象或事件對臺灣的重要性價值、具教育及遊憩觀賞價值。
4	金瓜石	新北市	火山熔岩、金礦、礦場。具科學研究價值、具地質或地形現象或事件對臺灣的重要性價值、具多樣性價值。
5	龜山島	宜蘭縣	火山活動、安山岩、溫泉。具地質或地形現象或事件對臺灣的重要性價值、具多樣性價值、具教育及遊憩觀賞價值。
6	月世界泥岩惡地	高雄市	泥岩、沖蝕、惡地。具科學研究價值、具多樣性價值。
7	雪山圈谷	臺中市	雪山山脈、冰河、圈谷。具地質或地形現象或事件對臺灣的重要性價值、具多樣性價值、具教育及遊憩觀賞價值。
8	清水斷崖	花蓮縣	斷層崖、板塊活動、大理岩。具地景稀有性或獨特性，具多樣性價值。
9	苗栗三義火炎山自然保留區	苗栗縣	火炎山地景、礫石、惡地、沖積扇。具地質或地形現象或事件對臺灣的重要性價值、具多樣性價值。
10	大、小霸尖山	新竹縣	砂岩、節理、背斜。具地質或地形現象或事件對臺灣的重要性價值、具教育及遊憩觀賞價值。

✚ 圖 5-15　高雄田寮月世界地景公園

 參考文獻 REFERENCES

行政院農業委員會林務局(2021a)，自然保留區，Retrieved from
　　https://conservation.forest.gov.tw/reserve

行政院農業委員會林務局(2021b)，野生動物保護區，Retrieved from
　　https://conservation.forest.gov.tw/protectarea

行政院農業委員會林務局(2021c)，自然保護區，Retrieved from
　　https://conservation.forest.gov.tw/nature_protect

行政院農業委員會林務局(2021d)，獎落誰家！！～「臺灣十大地景」票選揭曉，Retrieved
　　from https://conservation.forest.gov.tw/latest/0045564

俞川心(2004)，*臺灣是座氣象博物館*，新北市：果實出版社，

國立臺灣師範大學(2021a)，臺灣地形，Retrieved from
　　http://twgeog.ntnugeog.org/tw/gemophology/

國立臺灣師範大學(2021b)，臺灣氣候，Retrieved from
　　http://twgeog.ntnugeog.org/tw/climatology/

楊建夫(2021)，臺灣山岳資源知多少系列三山岳景觀－五大山脈，Retrieved from
　　http://www.alpineclub.org.tw/front/bin/ptdetail.phtml?Part=yw_179-2&Rcg=221

經濟部中央地質調查所(2021)，泥火山，Retrieved from
　　https://twgeoref.moeacgs.gov.tw/GipOpenWeb/wSite/ct?mp=6&ctNode=1245&xItem=14
　　3331

維基百科(2021)，臺灣生態，Retrieved from
　　https://zh.wikipedia.org/wiki/%E5%8F%B0%E7%81%A3%E7%94%9F%E6%85%8B

MEMO

觀光生態資源

THE PRACTICE AND THEORY OF
TOURISM RESOURCES

　　生態旅遊以追求環境資源保育的目標概念，多面向生態旅遊設計之規劃原則及資源的利用需要在居民的配合度，業者的推廣，經營管理者政策，旅客的認知。並由旅遊業者與生態旅遊活動、當地資源適當使用、旅遊業者與經營管理者接受度及參與程度及當地居民態度、遊客接受度與推廣生態旅遊，以上為重要的資訊經過整合分析與評估，俾能適切的擬出當地之生態旅遊活動的方式（內政部營建署，2021c）如以下說明。

一、旅遊業者與生態旅遊活動

1. 對旅客而言，扮演著遊程規劃與設計之角色。

2. 旅遊前的解說，期盼引導遊客對生態旅遊活動的期望與滿意度。

3. 當地經濟利益，可增加居民的就業機會，繁榮當地產業。

4. 推廣生態旅遊活動的元素，是提升非消耗行為之生態旅遊認知。

5. 經由遊客、居民與業者的磨合，提供經營管理者規劃適當的教育推廣策略。

6. 導入旅客正確的環境倫理觀念、行為規範與學習體驗，達到永續經營的目標。

7. 生態旅遊基礎面的整體計畫完善，達到環境資源的保存與滿足旅遊需求之目的。

二、當地資源適當使用

1. 自然生態與人文資源之自然性或傳統性、獨特性、多樣性、代表性與美質性等，是生態旅遊有效的資源供給面、開發強度與承載量管制的評估要素。

2. 經由「資源決定型」的決策指標，進行生態旅遊的的適當性評估，俾能使生態旅遊資源適當使用的決策。

三、旅遊業者與經營管理者接受度及參與程度及當地居民態度

1　生態旅遊活動實行時必須訂定較高標準，包含環境使用之使用限制。

2. 應保持當地原始之景觀與生態資源，不可因旅遊活動導入而大規模的建設交通。

3. 過度開發遊憩等相關硬體設施或大幅度改變既有產業結構必須經過仔細評估。

3. 輔導當地居民以導覽人員參與為目標，規劃小規模團體帶領旅遊活動方式進行。

4. 應優先評估當地居民與業者接受度與參與度，主管機關或民間組織之態度。

5. 當地居民對地方態度與對生態旅遊的接受度，是發展當地生態旅遊重要的因素。

四、遊客接受度

1. 生態旅遊發展關鍵元素，包括旅客參與度、旅客認知層面與旅客關懷度。

2. 規劃生態旅遊時以遊憩作為評估時，需考量旅客接受度與支付費用意願等項目。

3. 旅遊活動前評估遊客對不同標準的生態旅遊產品之接受度與支付支付意願程度。

4. 培訓當地居民之全程導覽與深度解說能力，以吸引深度生態旅客前往參與。

5. 遊客對生態旅遊的認知、對地方環境非消耗性行為的接受程度與支付費意願，是兼顧地方資源保育與經濟的重要依據來源。

五、推廣生態旅遊

1. 推廣生態旅遊，分為政府組織與民間團體，其規劃生態旅遊行程等方面進行。

2. 政府組織有營建署各國家公園、林務局與退除役官兵輔導委員會所經營的森林遊樂區，以及交通部觀光局所屬的國家風景區。

3. 民間社團，有中華鯨豚協會與黑潮海洋文教基金會、中華民國野鳥學會、中華蝴蝶保育協會、中華民國自然步道協會、中華民國濕地保護聯盟、中華民國荒野保護協會等。

4. 生態旅遊相關單位長期投入推動休閒旅遊與生態環境解說教育為必要性工作。

5. 配合政府相關單位推廣生態旅遊年，規劃許多生態旅遊路線與行程是工作重點。

6. 民間團體推出主題式自然生態旅遊行程，主要以體驗並欣賞當地的原貌和特色。

7. 生態旅遊必須懷抱關懷與學習的態度為旅客自己及旅遊當地的生態環境負責。

8. 在生態旅遊活動的推廣與執行方面，為落實推動生態旅遊政策，由公部門相關部會共同分工執行，並依據其項目制定主管單位。

9. 在專業部分，專家各自的領域內累積成熟的經驗與能力，必要時更可發揮與群眾直接溝通的技巧，因此這些人才在生態旅遊之推廣與執行扮演相當重要的角色與任務。

10. 發展生態旅遊不單只是以當地自然與人文資源的多寡來決定，經過事前規劃、耐心溝通、經營管理，永續經營發展為理念及目標。

第一節 低碳旅遊與綠色概念

一、何謂低碳旅遊

　　所謂低碳旅遊即：「着重於旅遊行程中的交通方式，需捨棄自用車或小眾運輸工具以達到低碳目的。除了交通外，還包括自備餐具、食用當地當季飲食及只留回憶垃圾少等，如此方能真正達到低碳旅遊目的（行政院環境保護署，2021b）。」另外低碳環境與旅遊相關性高，碳足跡的應用尺度彈性空間大，若以低碳旅遊元素而言，還包含了低碳飲食、低碳服裝、低碳住宿、低碳交通、低碳旅遊與低碳教育。

✦ 圖 6-1　臺灣碳標籤

✦ 圖 6-2　環保標章

✦ 圖 6-3　環保公園標誌

（一）低碳服裝

　　產品 100%在地製造來支持本土產業與減少運送里程，產品（含包材）均為綠色環保材質(ECO friendly)。期望為地球永續發展盡一點心力，用平價的環保衣著來推廣綠色穿衣概念。如有機棉，有機棉定義：「在停止施撒化學肥料、農藥後經過三年以上的田地所栽培的棉花（非基因改造）稱為有機棉（棉之織，2021）。

表 6-1　棉花有機生產與傳統生產的介紹

	有機的	傳統的
種子準備	未經處理的天然無（GMO 基因改造生物 Genetically Modified Organisms）種子。	通常用殺菌劑或殺蟲劑處理。可能的轉基因生物。
整地	通過輪作獲得健康的土壤。通過增加有機質來保持土壤中的水分。	合成肥料，由於單作種植而造成的土壤流失，密集灌溉。
雜草防治	健康的土壤創造自然的平衡。使用有益的昆蟲和誘捕農作物。	空中噴灑殺蟲劑和農藥。九種最常用的農藥是已知的致癌劑。
收穫	凍結溫度或通過使用供水管理產生的自然脫葉。	有毒化學物質引起的落葉。
生產	經紗纖維使用雙層或無毒玉米澱粉穩定。	經紗纖維用有毒蠟穩定。
美白	使用安全的過氧化物。	氯漂白會產生有毒副產品，並釋放到環境中。
精加工	用蘇打粉在溫水中輕度沖刷，pH 值為 7.5~8。	熱水，合成表面活性劑，其他化學品（有時是甲醛）。
染色	具有低金屬和硫含量的低影響纖維反應性或天然染料。	高溫，含有重金屬和硫。
印刷	低衝擊，水性油墨和／或不含重金屬的顏料。	顏料可能是石油基底的，並且含有重金屬。徑流溢入水道，汙染溪流。
公平貿易	制定社會標準以確保以生活工資維持安全，健康，非虐待，非歧視性環境。	沒有公司標準制度，可能使用的童工或強迫勞動，設施可能是不安全的和不健康的。
營銷	有正面的來源，與競爭對手區隔開。	隨著有機優勢意識的增強，負面形象的可能性也隨之增加。
價格	初始成本較貴。長期優勢：無價。	最初便宜，對環境的長期影響：具有毀滅性。

資料來源：Plus, 2021

（二）低碳飲食

　　低碳生活是現代人要注重的生活模式及選擇造成較少二氧化碳排放的生活方式，可包含節約能源與綠色生活兩大部分，節約能源是由省水、省電、省油與資源回收等來控制；綠色生活要對環境保護方式。經由生活之中的食衣住行來實行。在 2008 年英國醫學期刊，提出了應對氣候變化的飲食方案（行政院環境保護署，2021c）。

1. 選擇當地、新鮮、應季的食物。

2. 選擇天然少加工的食品,減少吃肉、乳製品。

3. 多吃粗糧、蔬果。

4. 不要浪費食物。

　　食物在製作、加工過程中所排放的碳量遠大於食物最後被運送至各賣場所排放的碳量。研究指出在美國食物加工過程所排放之碳量約為全部碳量的 83%,而運輸只占了 11%。素食並不一定等同相當於低碳飲食,除了不食肉類(或減少肉類食用量)之外,低碳飲食還提倡以下環保的選擇及習慣:

- 食用當地食物,少吃進口及外地食物,減少運輸上的二氧化碳排放。

- 選購新鮮、天然、應時節的食物。

- 少吃乳製品,不浪費食物。

- 多吃粗糧、糙米及天然未加工的食物。

- 少吃加工及包裝食品,少吃罐頭食物,因為加工製造過程中及包裝材料都需要用能源生產製造,這些都會產生碳排。

- 少吃需要冷藏的食物,因冷藏需要消耗能源,也會產生碳排。

- 簡化烹煮時間,減少能源消耗。

(三)低碳住宿(環保旅店)

圖 6-4

圖 6-5　綠色商店

✚ 圖 6-6　環保旅店

行政院於 2001 年「綠建築推動方案」，裡面指出綠建築九大指標（陳瑞鈴，2009）。

大指標群	指標名稱
生態　Ecology	1.生物多樣性指標。
	2.綠化量指標。
	3.基地保水指標。
節能 Energy Saving	4.日常節能指標。
減廢 Waste Reduction	5.CO_2 減量指標。
	6.廢棄物減量指標。
健康 Health	7.水資源指標。
	8.汙水垃圾改善指標。
	9.室內環境指標。

行政院環境保護署(2008)環保旅館定義：「以環境保護為基本前提，永續發展為經營主軸，在盡可能減少對環境造成衝擊下，提供遊客一個舒適、自然、健康、安全的住宿服務措施。在這面臨資源短缺、環保意識抬頭、建造一個具可再回收、再利用、節約資源的旅館概念延伸。」賴鵬智(2012)環保旅館定義：「或稱綠色飯店，是指力行節能、減碳、省水、減廢、融合在地景觀，進而達到舒適不打折扣的旅店。」

環保旅館又稱為生態友善旅館、綠色旅館或永續旅館，美國綠色旅館協會把綠色旅館定義為：「對環境友善的旅館建築物，旅館管理者積極推動省水、節能、減少廢棄物計畫，不僅能節省支出，並有助於保護我們唯一的地球（鄧之卿，2014）。」

桃園市政府(2021)環保署初步對環保旅館的定義：「以顯而易見的廢棄物減量為主，包括飯店是否推動減少床單、減少毛巾更換頻率、少提供牙膏、牙刷等拋棄式盥洗用具、做資源回收等。」環保旅館的目標，藉由有效進行環境管理，可使經營

者自身可達到節省成本、減少資源浪費的益處，更可降低旅館業對環境所帶來的衝擊。鼓勵旅館業者主動進行內部自我環境稽核，並經由對環境持續改善的承諾、汙染預防措施及資源節約等方式來增進旅館業之環境管理績效。

環保署表示，「旅館業環保標章規格標準」主要內容分成七大項：企業環境管理、節能措施、節水措施、綠色採購、一次用產品與廢棄物減量、危害性物質管理與垃圾分類資源回收（行政院環境保護署，2009）。

全球第一座最環保及綠化的旅館由「美國綠建築協會」(Leadership in Energy and Environmental Design, LEED)於 2007 年，頒發黃金級認證給位於美國峽谷市 (American Canyon)的 Gaia Napa Valley Hotel，由華裔人士張文毅所打造，突出的環保理念在於在大廳設置分別標示用水、用電及二氧化碳排放比例的環保指標及太陽能日光管，另將旅館淨收入的 12%捐贈給窮人。館內的地毯、燈管及廁所內的磁磚、大理石都使用回收材料製造，旅館簡介等文宣品皆使用再生紙質及無生化的油墨印製，並將整各旅館打造成一個大型的環保訊息傳遞場所，積極的推廣環保概念於旅館經營管理理念（新臺灣新聞週刊，2010）。

（四）低碳交通

　　減少旅遊碳排，鼓勵民眾多搭乘大眾交通工具，提倡交通工具單車 UBIKE，極開發低碳排放的交通工具，如電動自行車、油電混合車等。由汽車公司所推出的 e-moving 電氣二輪車與全台占有率最高的 Gogoro 是一家開發電動機車及電池更換設備的公司。車子功能外，配件也講求低碳；輪胎製造商推出環保輪胎 ECOPIA，減少開車時二氧化碳排放，重要關鍵在於燃油效能，在輪胎設計上若能降低滾動時的阻力，就可以達到更好的燃油效能。

1. 共乘：以休旅車、遊覽車或火車接駁，大型載具搭乘應有的乘客。
2. 步行：透過步行，達到近距離的移動及個人適當運動德效能。
3. 自行車：最簡便的交通工具，規劃每日適當之騎乘距離，達到運動的效果。

（五）低碳旅遊景區

　　坪林臺灣首座低碳旅遊中心，坪林區擁有豐富之自然景觀與獨特之歷史背景，為強化坪林位於水源保護區且「一家工廠都沒有」之優質特色，於 2008 年創全國之先開辦「坪林低碳旅遊」，並成立全國第一個低碳旅遊服務中心；結合當地歷史人文特色與自行車道周邊的自然景觀，搭配當地民眾投入擔任導覽解說，深度感受坪林獨有的人文特色與生態景觀，以新興低碳產業的模式，成功地吸引因北宜高速公路通車而流失的觀光旅遊人潮，活絡坪林當地的經濟發展。坪林低碳之旅也訂定了四個低碳旅遊守則，包括：「走路鐵馬共乘好、自備餐具不可少、當季當地飲食好、只留回憶垃圾少」，來到坪林旅遊的所有民眾，都必須要遵守（新北市政府環境保護局，2021）。

✚ 圖 6-7　低碳旅遊概念圖

推廣民眾瞭解「低碳旅遊」所帶來的無限商機與繁榮遠景外，遊客及當地民眾實際體驗環境生態保護的重要性，期望以低碳旅遊活動規劃之理念－綠色交通、低碳行為、低碳商店、生態旅遊、垃圾減量及碳匯券，作為向健康城市及低碳社會永續發展最大動力之基礎，推動成果及效益（新北市政府環境保護局，2021）如下。

1. 低碳特色形塑

由綠色交通，如大眾運輸依共乘前往與低碳接駁，應低碳之低碳商店，綠色行為如碳匯券、吃當地吃當季及遊客低碳行為，生態之美等作為軸心，推廣低碳結合觀光的新觀念，提供旅客旅遊的低碳玩法。

2. 觀光旅遊人潮

低碳旅遊活動期間成功再塑坪林觀光特色，吸引眾多自行前往之遊客。

3. 整體經濟效益

坪林低碳旅遊活動已為坪林帶來約新臺幣 2,500 萬元之商機；自行前往之遊客其經濟效益更為可觀。

4. 節能減碳效益

旅遊行程歷年來減碳計 16.8 公噸之二氧化碳（以平均每人每次旅遊排碳 700g 計算）。

行政院環境保護署(2021d)推動民眾旅遊行程環保政策，鼓勵至綠色餐廳及環保標章餐館業用餐及優先選擇環保旅店或環保標章旅館等等，資源回收、自備餐具及盥洗用品是必要的觀念、使用大眾運輸工具、使用雲端發票及選購環保產品等，是一個環保旅遊小尖兵的概念將持續推廣下去。環保署 109 年規劃臺灣國內旅行業者合作綠色旅遊之套裝行程，條件如下。

1. 行程符合至少選擇 1 處環境教育設施場所或生態遊憩場所。

2. 至少選擇 1 間綠色餐廳用餐。

3. 至少選擇 1 間環保標章旅館或環保旅店住宿。

4. 納入團體旅遊範疇供民眾查詢，並可直接透過查詢連結報名參加。

環保署「綠色旅遊宣言」持續推廣在行程中，從食、住、行、育、樂、購等日常面向做到以下事項（行政院環境保護署，2021d）。

1. 食：建議優先選擇「綠色餐廳」，吃多少、點多少，並自備環保餐具。

2. 住：建議優先選擇「環保標章旅館」或「環保旅店」，自備清潔盥洗用品。

3. 育樂：建議優先選擇「綠色景點」，如環境教育設施場所或生態遊憩場所。

4. 行：建議優先選擇低碳交通工具或搭乘大眾運輸。

5. 購：建議優先選購「綠色產品」，並自備購物袋。

　　109 年積極推廣綠色旅遊，即指依環保、減碳之方向的旅遊行程，強調以減少一次性用品珍惜資源、搭乘大眾交通工具節能減碳和結合在地自然生態景觀，選擇對環境友善的方式，體驗更深度的在地旅遊模式，藉此降低旅遊對環境的負面影響，共同打造友善環境的綠色生活。特頒布「旅行業綠色旅遊之團體行程申請與核定作業說明」提供台灣辦理國內旅遊核定綠色旅遊行程及補助金，綠色旅遊行程內容及項目（行政院環境保護署，2021e）如下。

1. 一日行程，符合至少選擇 1 處環境教育設施場所或生態遊憩場所，及至少選擇 1 間綠色餐廳用餐。

2. 二日行程，行程符合至少選擇 1 處環境教育設施場所或生態遊憩場所、至少選擇 1 間綠色餐廳用餐及至少選擇 1 間環保標章旅館或環保旅店住宿。

3. 三日及三日以上行程，符合至少選擇 2 處環境教育設施場所或生態遊憩場所、至少選擇 1 間綠色餐廳用餐及至少選擇 1 間環保標章旅館或環保旅店住宿。

　　綠色景點行程中，環境教育設施場所或生態遊憩場所，如國家森林遊樂區、國家風景區、國家公園、山海城鄉、社區聚落、農場森林或田野濕地等。綠色餐廳行程中至少 1 處為環保署認定之綠色餐廳，如呷米蔬食、書屋花甲、古拉爵。綠色住宿行程中，應為環保標章旅館或環保旅店，如渴望會館、板橋凱撒飯店、桃園福容飯店等。

二、綠色消費 Green Consumerism

　　任孟淵(2012)「綠色消費」最早緣起於消費者意識到環境惡化，進而嘗試透過購買力影響廠商，要求生產對環境衝擊最小的商品。使得能夠維持消費需求，又兼具環保消費行為的實踐，減少對環境的傷害等益處。1994 年國際「永續消費論壇」定義綠色消費為：「在不致危害未來世代需求之條件下，使用在生命週期中最小天然資源與有毒物質使用及汙染物排放之產品與服務，以維持人類之基本需求和追求更佳的生活品質」。綠色消費在國際間的主張 1977 年在德國的「天使環保標章計畫」，雖經由 1991 年國際消費者組織聯盟於世界大會中通過「綠色消費主義」之決議案，以 3R(Reduce, Reuse, Recycle)和 3E(Economic, Ecological, Equitable)為原則，為達到此標準的商品呼籲改進及減少消費。

在臺灣綠色消費於 1990 年代，環境汙染事件頻傳愈來愈注重健康與環保，鑒於「食品」變「毒品」的製造過程被公開後消費者心驚膽戰的要求政府加強管理。1992年主婦聯盟自推行綠色消費運動，宣導綠色消費觀念。1993 年成立綠色消費者合作基金會。政府單位推廣各類環境友善標章外，也同時促進國民綠色消費，如經濟部水利署「節水標章」、環保署的「環保標章」制度與經濟部能委會的「節能標章」等等，透過標章在商品標示出，協助消費者能有效辨識產品類型加以選購（任孟淵，2012）。

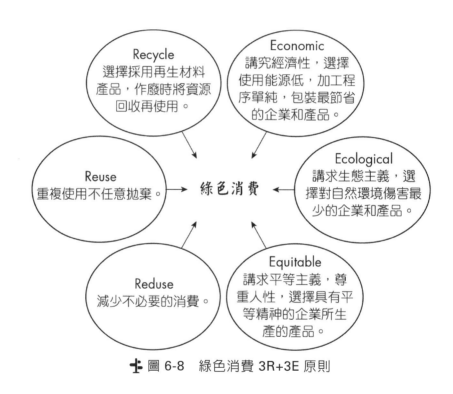

✚ 圖 6-8　綠色消費 3R+3E 原則

第二節　澎湖低碳與馬祖環保

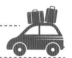

壹、澎湖

一、低碳島 Low Carbon Islands

金門縣政府(2018a)臺灣致力於推動低碳島的政策，並且以金門和澎湖兩地為低碳示範島。所謂的「低碳島」(Low carbon islands)近似於在國際上統稱的「再生能

源島(Renewable energy islands)」，是指島內供應能源的方式至少 50%以上是源自於再生能源，進而達到能源自給自足與碳中和(carbon neutral)的目標。由於台灣大部分的島嶼土地面積較小、缺乏水及自然資源、經濟基礎不能自給、人口密度較高等共同的特性，因為溫室效應面臨著海平面上升災害、能源需要依靠外援的困境，故此大多島嶼都陸續引進再生能源，來處理環境及能源自主問題的解決。

再生能源島在國際上已發展出優質案例，依其在地的天然環境，地理條件及產業情況，分別有不同的發展重點，較多是以漁業與觀光業為導向。丹麥的三蘇島(Samsø Island)是世界上第一個再生能源島，自 21 世紀前已使用再生能源達到一定水準，能源自給自足與碳中和的目標是臺灣參考國際案例，提出低碳島具體措施的例子（金門縣政府，2018b）如下。

（一）鼓勵產業發展再生能源。

（二）規劃綠色或低碳運輸。

（三）推廣低碳建築。

（四）綠化環境以減緩熱島效應及增加碳匯。

（五）推廣低碳生活與旅遊。

（六）促進民眾參與節約能源行動。

（七）促進民眾參與資源循環再利用。

上述的七個具體措施方案，需要在改善硬體時加入民眾參與感，讓各方瞭解氣候變遷會對於自然水資源、農牧生產與觀光旅遊等方面影響巨大，唯有進行低碳島各方面改善硬體等措施，極需要民眾的學習與實際參與俾能落實生效，若以環境教育的觀點而言，民眾共同在節能減碳上努力，減緩衝擊並達到永續發展的功效。在正規教育或非正規環境教育中，配合這七項具體措施進行推廣與實踐，進行再生能源、低碳運輸、建築的教育與學習，讓使得民眾能具體在生活體驗中激發正面能量持續的為環境行為負責，落實當地的公共資源永續發展的實務方針（臺灣大百科，2012）。

二、澎湖低碳島

經濟部(2010)於這幾年因溫室效應造成氣候變遷，節能減碳是全球都必須重視之議題，臺灣近政府年來實行了下列的政策以落實此議題。

1. 2009 年世界環境日通過「永續能源政策綱領」，揭示我國節能減碳目標。

2. 2009 年第三次全國能源會議結論，建構低碳家園，加強森林等自然資源碳匯功能、整合地方政府推動減碳城鎮及再生能源生活圈（再生能源占比 50%以上）。

3. 2010 年「國家節能減碳總計畫」，設定 2020 年回歸 2005 年之溫室氣體排放減量目標，推動「節能減碳年」。

4. 2011~2012 年每個縣市完成 2 個低碳示範社區。

5. 2011~2016 年推動 6 個低碳城市。

6. 2020 年完成北、中、南、東 4 個低碳生活圈、重新檢視區域計畫，推動「在地生產、在地消費」發展循環型城鄉。

　　臺灣政府自 2011~2015 年規劃，推動生態旅遊永續經營與低碳社會型態的轉變，澎湖縣是臺灣第一個再生能源生活圈由經濟部規劃的示範低碳島，其建置方式將設備、措施、行為、展示、技術、服務及研發成果，全面導入綠色能源與資源回收再利用體系，打造生活低碳島，推動為世界級低碳島嶼之示範，設定以澎湖全島能源供應 50％以上來自再生能源為目標的實施分針。

✚ 圖 6-9　澎湖低碳島規劃示意圖

　　經濟部規劃八大推動面向，再生能源、節約能源、綠色運輸、低碳建築、環境綠化、資源循環、低碳生活與低碳教育等 8 大指標（許佳佩，2014），推行澎湖縣節約能源及再生能源產品應發展用，進而帶動產業節能化，強調澎湖低碳島實力及公眾參與政策的落實，種膽加強學校能源教育宣導與營造社區低碳文化概念。實施後，

可使澎湖之再生能源發電量超過(100%)當地用電需求。低碳島的示範建置，將應用於民眾低碳生活功效與產業節能減碳科技技術，配合全球風潮，產出生態觀光旅遊亮點，帶動產業持續發展之理念（經濟部，2010）以下為經濟部提出計畫內容。

（一）再生能源

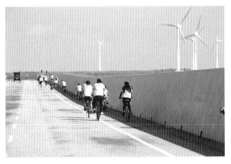

陳柏儒(2020)風力發電大型風力機，目前澎湖本島臺電已經設置 8 部 600kW 風力發電機，總裝置容量達 4.8MW，每年可發出約 1800 萬度電，另外湖西地區臺電亦已於 2010 年底完成 6 部 900kW 風力發電機設置商轉，澎湖本島風力發電達到 10.2MW 的裝置容量，約可提供澎湖地區兩千戶以上的用電量。小型風力機，目前澎湖幾乎沒有小型風力機，少數幾所學校有安裝係做為展示或教學使用。

✚ 圖 6-10　風力發電大型風力機

太陽光電整合指標性建築、觀光景點及交通設施公車候車亭，提供當地民眾及觀光客接觸太陽光電，培養再生能源使用意識，除呈現太陽光電節能減碳意象外，亦具達成觀光效益提升效益。澎湖目前太陽光電設置總容量為 68.1kWp；其中約 12kWp 為行政院海巡署於離島設置之防災型系統，縣府及各級學校設置容量約為 46kWp。

✚ 圖 6-11　太陽光電設施

✚ 圖 6-12　太陽光電板

太陽熱水器能加熱日常盥洗用水，落實綠能利用於居家民生做起，減少離島地區外購能源及能源使用補貼，結合未來低碳生活的配套。至 2009 年止，澎湖共計安裝 238 件太陽能熱水器，澎湖計有 31,888 家戶，因安裝材料及費用昂貴，故太陽能熱水器的比例與數量均不高。

（二）節約能源

推廣智慧電表，全島電力用量大之高壓用戶約 106 戶及低壓用戶 2,000 戶，建置先進電表系統，以取代人工抄表，減少人力及往返交通，並透過時間電價機制，引導用戶主動節約用電，降低尖峰負載及用電量。

補助節能家電費用，推廣使用高效率節能標章產品，減少民眾電費支出並減少二氧化碳排放；降低對石化燃料發電依賴，提升再生能源使用比例；澎湖地區冷氣產品大多以窗型冷氣機和分離式冷氣機居多，由於節能標章產品的能源效率須較最低能源效率管制值高出 15％左右，因此推廣節能標章產品，將對降低用電有明顯的效果，預計將由縣府補助 3,000／臺，提升民眾換購節能家電的意願。

LED 路燈替換水銀燈路燈作為夜間戶外照明來源，促進達成低碳；結合觀光，直接傳遞低碳島形象，進一步塑造臺灣為世界第一 LED 之印象。目前澎湖本島有 4 鄉鎮為馬公市、湖西鄉、白沙鄉及西嶼鄉，路燈數據統計路燈約有 21,600 盞，由於全數更換費用較高，初期先推動機場到馬公市區主要道路全面更換成 LED 路燈 4,000 盞（許佳佩，2014）。

（三）綠色運輸

澎湖綠色運輸的設置目的分為兩個軸向，其一為配合澎湖在地需求發展澎湖綠色觀光進而營造綠色生活圈；另一為透過低碳運具運行展示，發展臺灣綠能車輛產業。2013 年全島二行程機車 35％汰換成電動機車 6,000 輛，全島 186 輛遊覽車與所有船隻使用 B2 生質柴油與所有船隻使用 B2 生質柴油，建構自行車路網，包含市郊系統、湖西系統、白沙系統及西嶼系統共四個系統 12 條線，成功綠色運輸推動經驗，未來複製到臺灣其他地區。電動機車 2014 年共計補助數量達 3,430 輛，並設置電動機車充電柱 591 座（陳庭芸，2013）。

（四）低碳建築

新公共建築物取得綠建築標章的比例，2015 年達到 100％為目標，民間重大投資案，其取得建築標章，以達到 100％為目標，老舊公共建築物進行外殼綠化、雨

水回收和空調照明器具最適化換裝民間建築，結合商圈再造繁榮地方，2015 年節能可達 20%以上；而 CO_2 減量則達 18%（經濟部，2010）。

自然採光展示
隔熱漆外牆展示
木絲水泥板
內牆隔熱展示
梯間鋁格柵
外牆隔熱展示
雨水回收
木絲水泥板
外牆隔熱展示
屋頂防水／隔
熱／植栽展示
生態水池
氣候調節展示

✚ 圖 6-13　低碳建築示意圖

（五）環境綠化

　　澎湖地區綠化量及綠覆率，提高 CO_2 減量效果，符合低碳城市基本要求，淨化城市空氣品質，強化都市基盤水土保持功能。澎湖地區自 1991 年起，由中央造林工作隊進行延海地區防風林木麻黃等綠化造林共計有約 1,950 公頃，由澎湖縣政府農漁局於 2003 年起進行推動「青青草園」計畫，以每年平均約增加 5 公頃草坪綠化面積方式，進行至今綠化面積累計約有 35 公頃，綠化比率約為 20.8%，目前於道路兩側種植樹種以南洋杉居多，為達綠化固碳效果及低碳城市要求，推動全島綠化為應積極鼓勵推動增加綠化量及綠覆率，將來碳權稅立法通過後，亦可申請減碳補助，農委會推動植栽綠化，至 2015 年規劃造林面積總計達 200 公頃（經濟部，2010）。

（六）資源循環

　　賴阿蕊、陳渝珊、鄭雅中&林絃雯(2013)，澎湖縣目前垃圾轉運高雄市焚化爐處理，運費及處理費單價合計 2,675 元／ton，垃圾零輸出後預期可省 4,800 萬元／年。規劃設置技術最先進的零廢棄設施，處理無法再分選回收之垃圾，達到垃圾零輸出之目標。預計設置處理容量為 50 噸／天。工程已於 2014 年完工，平均日分選量可達 50 公噸。

　　DMA 分區計量，開發替代水源及進行水資源有效利用，提高自來水供水能力，降低自來水管網漏水率至 25%。澎湖為水資源匱乏地區，日可供水量為 27,200 噸／

天，但實際自來水受水量只有 18,500 噸／天，夏季觀光人數暴增，自來水供水量日趨不足，因此需要降低澎湖地區自來水管線漏水率，以提高自來水供水能力，因此規劃設置 DMA 分區計量，劃分自來水供水分區，設置流量監控設備，檢測分區漏水趨勢，協助降低漏水率，並減少自來水供應 2,070 噸／天。2013 年臺水公司共完成澎湖地區分區計量管網規劃及建置 23 個小區管網、辦理 5 件汰換舊漏管線長度 19.579 公里、修漏 2,740 件，2013 年度底漏水率已下降至 24.73%。

澎湖為水資源匱乏地區，目前除澎湖機場外，並未設置大型集中式雨水貯留系統，因而未有效利用雨水，為滿足後續觀光產業發展，應積極開發替代水源及進行水資源有效利用。配合現有地面及地下水庫之集水區之地質及地下水位條件，設置兩座 1,000 噸容量之雨水貯槽設置位置，以擴大現有地面水庫及地下水庫之集水能力。預計所設置的雨水貯留槽每天平均約可收集水量 2,600 噸／天，其蓄水來源包括地下逕流水量與地面雨水收集水量。雨水貯留槽規劃設置於地面下，上層可再覆土植被，槽體底部設置不透水地工織布，槽體上面則以半透水性織布設計建構，將可避免澎湖當地日曬高蒸發量及槽體底部之滲漏，而可收集地面雨水及地下逕流水量。雨水回收系統，水利署於 2012 年補助澎湖縣政府辦理 2 項計畫，分別建置 50 噸雨水貯留槽，年雨水供水量可達約 2,500 噸（經濟部，2010）。

✚ 圖 6-14　垃圾處理流程圖

（七）低碳生活

1. 社區教育宣導，將節能減碳觀念推廣至家庭及社區，推動低碳生活。

2. 促進民眾參與，養護志工、形象維護與宣導。

3. 節能管理與碳標示，政府單位及旅宿業實施節能省水規定，服務業（飯店、民宿、便利商店等）低碳標章。

4. 再生能源護照，將觀光景點與再生能源連結，提升遊客低碳島印象。

5. 培訓地區綠領，小型再生能源設施維修（太陽能熱水器、小型風機、太陽光電等）。低碳運具修復（自行車、電動機車、電動自行車、複合動力公車），低碳診斷技術（建物節能、節水）。

（八）低碳教育

1. 落實宣導學校能源教育。

2. 舉辦能源教育或節能減碳宣導講座。

3. 開闢能源教育園地，展示競賽優秀作品及能源資訊。

貳、馬祖環保

　　劉浩晨(2019)馬祖日光海岸，興建完成於 2001 年，占地約 250 坪，期待日光海岸的創建，能將馬祖帶入另一個精緻休閒文化的新紀元，臺灣宏觀電視臺曾用：「驚豔占據您的眼簾。」形容本店。賓至如歸，是飯店的服務信念，星光、潮水、夢幻、SPA、城市裡的海市蜃樓，致力於為旅客提供自然與舒適的住宿空間，12 間海景套房，為馬祖地區唯一被譽為五星級海景的旅館，也是許多名人來馬祖的第一選擇。

　　設計理念以清水模的日式禪意，極簡風格，運用了大量落地景觀玻璃，巧妙地將自然景致與光影，融於流暢的空間之中，建築精神結合了自然地景、人文與新東方建築精神，將視野與想望，在海平面外做出了無限的擴張與延伸，讓旅客體驗一段對生態環境零負擔的舒適環保旅程，來馬祖享受綠色之旅。

　　飯店努力在藝文空間部分，全館公共空間設有藝廊展出之功能，能展示在地化的藝術作品，全年皆舉辦畫展，供旅人與在地居民欣賞。

　　環保堅持，館內所提倡的環保與一般所指的環保不太一樣，經營者細微的去瞭解每件事情對環境的影響，且試著找出最有效、對環境衝擊最小的環保作為。環保是一門因果教育，飯店重視所有提供的服務與行為背後所帶來的影響，除了邀請旅客自備盥洗用品外，在飯店提供的服務中，也深入的探討降低資源消耗的可能性，如一般客房都會提供 2 罐 600c.c.的保特瓶水，背後的環境成本是約 20,000c.c.的水製成的空寶特瓶，以及 480g 的二氧化碳排放，所以飯店用玻璃瓶裝水來取代，以減少水資源消耗，另外飯店發現肉類也是造成環境傷害與全球暖化的最大主因，研究顯示，吃一天素食，平均可省下「4,000 公升的水、20 公斤的糧食、9 公斤的二氧化碳，以及拯救 1 隻動物的生命」，於是飯店開始推廣全素飲食，也鼓勵旅客享受一場

綠色之旅，另外有關零垃圾客房，如客房內不擺放任何一次性產品與包裝袋、使用再生衛生紙、不鏽鋼吸管、自製在地茶包。低環境汙染的洗劑，有沐浴乳、洗髮精、洗衣粉、洗碗精等，也是飯店背後努力的地方，經營除了促進消費市場外，飯店更重視的是所提供的服務，是否有益於旅人與環境，達到寓教於樂的標竿。

(a)全館公共空間設有藝廊展出之功能

(b)垃圾分為：垃圾、塑膠、紙類、似塑膠與紙類、寶特瓶、鐵鋁罐 6 種分類

(c)造價不斐的太陽能板

(d)節能環保鍋爐

✚ 圖 6-15

✈ 圖 6-15(e)　環保衛浴用品

第三節　世界即將消失的美景

一、澳洲大堡礁(Great Barrier Reef)

　　世界上最大最長的珊瑚礁群，位於南太平洋澳大利亞東北海岸，北從托雷斯海峽著昆士蘭海岸，長達 2,300 多公里，據說是唯一能在外太空中看到的「生物群」水面上棕櫚樹鑲邊的眾多小島，水下是燦爛美麗的珊瑚島和海洋生物。約有 2,800 個礁體及 800 個大小島嶼，分布在約 35 萬平方公里的範圍內，約臺灣面積的 10 倍，有 1,500 種魚類，自然景觀非常特殊，是全世界潛水者最愛的景觀區域，最近處離海岸僅 16 公里。在落潮時，部分的珊瑚礁露出水面形成珊瑚島。在礁

✈ 圖 6-16　澳洲大堡礁空拍圖

群與海岸之間是一條極方便的交通海路。風平浪靜時，遊船在此間通過，船下連綿不斷的多彩、多形的珊瑚景色，就成為吸引世界各地遊客來觀賞珊瑚礁的最佳海底奇觀。大堡礁是由數十億隻微小的珊瑚蟲所建構成的，造就了豐富的生物多樣性的礁群，珊瑚棲息於熱帶與亞熱帶海域，陽光充足與水質清澈的淺海區所形成。溫度是影響造礁珊瑚生長的重要因素，海水的年平均溫度不低於 20℃，珊瑚蟲才能夠完成造礁功能，其最適宜的溫度範圍是 22~28℃，在 1981 年被列入世界自然遺產。

✛ 圖 6-17　大堡礁海底景觀

（一）消失年份：2030 年

（二）消失原因

　　氣候變化、環境汙染與漁業活動，引起海水溫度升高使珊瑚「白化」對生態系統健康危害最大的因素，多數的造礁珊瑚本身並沒有色素，其顏色多半來自共生藻的顏色，當環境惡劣時，共生藻就會離開珊瑚宿主，導致整個珊瑚組織失去色彩，直接且清楚露出白色的鈣質骨骼。「白化」的珊瑚並沒有死亡，若環境能夠立即恢復正常，共生藻便可再度快速增生，使珊瑚恢復原有的色彩。但若環境持續惡劣，珊瑚還是有可能因為缺少平常共生藻所提供的能量，而開始真正地死亡。其他的威脅還有海運事故、油外泄和熱帶氣旋。自 1985 年來，大堡礁已經因為上述危害因素損失了超過一半的珊瑚礁，其中 2/3 的損失是發生在 1998 年以後。

（三）補救辦法

　　澳洲政府採取的行動為了永久保護大堡礁，將大堡礁分區維護，由民間業者經營，業者負有遊客安全、生態解說、環境監督和資源保育的責任，若有嚴重疏忽或違反生態保育的規定，執照就會被取消，此保育計畫頗受國際間好評。澳洲政府在近年宣布考慮利用巨大遮陽棚保護大堡礁珊瑚，經過實驗效果極佳，將在昆士蘭省沿岸利用遮陽布保護脆弱的大堡礁。

二、坦尚尼亞與肯亞之動物大遷徙
(Animal migration /Wildebeest migration)

上一章節我們談到坦尚尼亞賽倫蓋提國家公園與肯亞馬賽馬拉保護區之間每年都會進行以牛羚斑馬為首的動物大遷徙，在這不贅述。

（一）消失年份：2060 年

（二）消失原因

第一是大自然氣候及植物的生長的一連串變異，由達爾文提出的「進化論」物競天擇，適者生存，生物界演化的基本模式，影響草食動物的糧食來源，坦尚尼亞賽倫蓋提國家公園與肯亞馬賽馬拉為世界最多草食及肉食動物的棲息地，遷徙途中危機四伏可能會遇到鱷魚群與獅群的襲擊，斑馬跟牛羚一樣都是可以長途跋涉的遷徙動物；斑馬吃草，喜歡吃上半部；牛羚則喜歡吃草的根部，兩者在食物上沒有競爭關係，因此能一起踏上遷徙之路，儘管是兩種的動物，但牠們總是很緊密地跟著一起遷徙，大遷徙經由陸、水、空路徑進行危機四伏，往往抵達目的地後，斑馬與牛羚數量會僅剩一半，肉食動物與腐肉動物亦隨著草食動物遷徙而移動，去獵食最主要的動物正是斑馬與牛羚，非洲獅子為最生物圈最頂端的生物鏈掠食者，一直到有清道夫之稱的黑背狐狼及禿鷹禿鷲，牠們無時無刻不虎視眈眈的緊盯獵物，獅子所獵捕的動物體重約 150~250 公斤的草食動物，獅子為群居動物，一般都為 1 頭公獅 3 頭母獅及 10 數隻小獅，一餐的量大約是 1~2 頭斑馬或牛羚，進行獵捕的都為母獅，近年來不乏觀察到母獅圍捕大型草食性動物，如水牛體重達 500~1,000 公斤，河馬 800~3,000 公斤，大象 2~5 噸，實在非不得已冒著生命危險獵食，母獅因此喪命者，不為少數，其中原因即是斑馬與牛羚逐漸減少中；再則世界已幾乎快看不到的非洲花豹，也是屬於上等生物鏈掠食者，但因在非洲草原競爭不過其他大型食肉動物，而成為夜行性動物，也是相當敏感的動物只要有任何風吹草動牠就會隱匿起來，這便是自然法則，花豹為獨行性動物體重僅有 50~90 公斤，主要食物是瞪羚及飛羚，但因為無法有效獵捕，所以現在幾乎什麼都吃，如蹄兔、齧齒類動物，若是花豹獵捕到瞪羚或飛羚，會把重 30~50 公斤的獵物拖到樹上，並將頭掛在樹枝交會處(Y)，避免其他動物來爭食，馬賽馬拉保護區管理處人員亦發現獵豹死在樹上，因為獵捕不到動物而餓死，在現今的年代花豹的命運是悲情的，在非洲草原有 5 大(big five)之稱的動物有豹子 Leopard、獅子 Lion、大象 Elephant、犀牛 Rhino 和非洲水牛 Buffalo，除花豹外其他 4 種動物都看得到，所以花豹絕種的日期可能已經不遠了。

✚ 圖 6-18　母獅獵食水牛

✚ 圖 6-19　母獅虎視眈眈

✚ 圖 6-20　母獅大快朵頤

✚ 圖 6-21　黑背狐狼－食腐動物

✚ 圖 6-22　禿鷹、禿鸛－腐肉食鳥類

✚ 圖 6-23　母獅訓練小獅

✈ 圖 6-24　小獅聚集等進食

✈ 圖 6-25　非洲水牛

✈ 圖 6-26　花豹獵食後將獵物拖到樹上，避免其他動物搶食

　　第二則是坦尚尼亞政府已批准一條商用高速公路的建造計畫，這條由阿魯沙(Arusha)至穆索馬(Musoma)的公路 480 公里的道路中，東西橫跨坦尚尼亞歷史最久且最受歡迎的賽倫蓋提國家公園，1981 年聯合國教科文組織所列的世界自然遺產。該公路將切斷賽倫蓋提野生動物大遷徙的路線，道路將全世界大型哺乳動物密度最高的區域切開，使得人們必須興建圍籬以避免動物遷徙引起的車禍，這樣的作法將使大遷徙結束，牛羚、斑馬、大羚羊和大象在乾季無法抵達牠們唯一的水源馬拉河，而死在圍籬旁，1981 年賽倫蓋提國家公園入選為世界自然遺產。

✛ 圖 6-27　中國出資整建的肯亞 C12 公路。由 NAROK 通往肯亞馬賽馬拉國家保護區長約 90 公里

（三）補救辦法

動物大遷徙曾因坦尚尼亞欲開發高速公路而面臨消失危機，幸好計畫暫時擱置，才將這偉大的生命之路保存下來。近年保護區內盜獵猖狂，外來種入侵日益嚴重，如何維護全球僅存的遷徙生態奇景，將成為肯亞的一大考驗。

三、失落的天堂馬爾地夫(Maldives)

馬爾地夫素有千島國之稱，為一個島國，位於斯里蘭卡及印度西南偏南的印度洋水域，南北長 820 公里，東西寬 120 公里，由海底火山爆發形成的 1,200 多個珊瑚礁小島，包含了 26 個環礁組成，約有 200 座島有人居住，其中有許多島嶼被開闢為觀光區，吸引了世界各地的遊客前往。由世界集團及各大酒店度假中心開發成度假勝地，群島間海水湛藍清澈見底；島嶼距離海平面只有 2~4 公尺，但若是印度洋水位上漲 50 公分，馬爾地夫 80% 的土地將被海水淹沒。因此稱馬爾地夫為「失落的天堂」不為過，因為在本世紀，全球的海平面平均將上升近 1 公尺。因此科學家預言在百年內，馬爾地夫也許會像消失的亞特蘭提斯島，只能留在歷史的記憶之中。

馬爾地夫是一座座光環似的礁湖小島，一些島嶼站在一邊即可看到盡頭，部分島嶼 30 分鐘便可遊完，島嶼的中央是綠草如茵，四周海水倒映的白，島與周圍的海是淺淺的藍，有湛藍，更遠是深藍。馬列島是馬爾地夫首都也，總面積只有 2.5 平方公里，街道上沒有柏油路，是晶亮潔白的白沙路，將白色珊瑚礁美化成藍色與綠色的門窗對比有強烈感。馬爾地夫亦是世界三大潛水勝地之一，島四周是綿延珊瑚環礁群與夢境般的藍色礁湖。

✈ 圖 6-28　馬爾地夫飯店碼頭

✈ 圖 6-29　馬爾地夫海景 1

✈ 圖 6-30　馬爾地夫海景 2

（一）消失年份：2110 年

（二）消失原因

　　因溫室效應地球暖化、海面水位越升越高，導致珊瑚礁白化、海水灌入淹沒。2004 年底發生南亞海嘯，淹沒馬爾地夫 20 多個島嶼後，馬爾地夫有 80%的陸地海拔不到 1 公尺。由於人類濫砍濫伐不重視地球的保護策略，海平面不斷上升，已有許多島嶼遭到海水氾濫和海岸侵蝕，造成極大威脅。

（三）補救辦法

　　馬爾地夫的命運掌握在全球人類的生活習慣與工業的節能減碳策略，只有減少排放二氧化碳，使地球不再暖化，馬爾地夫才不會消失在地球上。

四、亞得里亞海女王之稱－威尼斯(Venezsia)

　　最重要義大利東北部著名的觀光旅遊與工業城市，也是威尼托地區的首府威尼斯曾經是威尼斯共和國的中心，十字軍東征時之必經之城市，13~17 世紀重要的商業藝術重鎮。島上有鐵路、公路、橋與陸地相連，有 120 個小島組成，並以 180 條水道、400 座橋樑連成一體，以舟與船相通，有「百島城」、「水上都市」、「橋城」之稱。威尼斯的水道已有千年歷史，城區建於離海岸約 4 公里的海邊淺水灘上，平均水深 1.5 公尺。潟湖上的 115 座群島約由 150 條水道交織而成，構成威尼斯的島嶼約擁有 400 座橋樑。在古老的城市中心，運河取代了公路的運輸功能，是故主要的交通方式是步行與水上交通。鐵路運輸將威尼斯主島西北部與義大利半島串連起來。之後，興建公路長堤和停車場，威尼斯主島西北部因而成為鐵路和道路的入口

處。中心舊市區街道狹窄，為步行區，是歐洲最大的無汽車城市。在 21 世紀，這座無車都市是相當獨特的，聖塔露西亞車站則是威尼斯唯一對外的鐵路車站。「貢多拉」是威尼斯最具代表性和傳統的水上浪漫小船。威尼斯本地人會使用較為便利的水上巴士穿行市內主要地區和威尼斯的其他小島。此處著名的嘆息橋和附近的潟湖在 1987 年被列為世界文化遺產。

✚ 圖 6-31　威尼斯倒 S 型水道

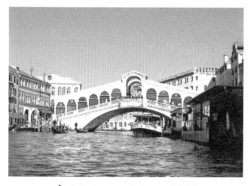

✚ 圖 6-32　Rialto 舊橋

✚ 圖 6-33　鳳尾船

（一）消失年份：2050 年

（二）消失原因

　　大西洋氣候異常變化造成海平面上升，以及威尼斯地基下陷等多種因素，動輒就淹水的窘境使當度飽受水患困擾已久。由於冬季持續降雨和海潮的猛烈侵襲，近百年來每年淹水次數多達百餘次。

（三）補救辦法

　　1966 年威尼斯水位暴漲，居民內心恐懼，而開始進行各式各樣的治水措施。於舊約聖經中摩西分開紅海率領猶太人走過海底的神蹟，稱為「摩西計畫(The MOSE Project)」威尼斯防潮堤工程開始興建，義大利政府從 2003 年開始的防洪工程是有史以來最大規模的計劃，主體是在威尼斯潟湖外圍一長串狹長島嶼的三個出海口處，建造巨大的自動水閘門，平時閘門灌滿海水，平躺在海床上，啟動的時候就打入空氣，讓閘門浮出水面，阻擋大浪進入威尼斯。這三個出水口共有 78 道閘門，每一道都比 747 客機機翼還寬，其中光是閘門的興建費用，就高達 30 億歐元預估可能會更高，每年還得編列 900 萬歐元維修費用。在潟湖上建造房子的過程是：將百萬根長約 7.5 公尺的木樁打入湖中泥砂，每塊基地隨房屋樓層與重量需求增減。再於其上覆蓋沙土打實，最後再擺放石造地基，建造房屋。泥沙中來自整個威尼托省的松木，由於排列緊密，空氣不會滲入氧化，且由於長期泡在水中，產生鈣化成為礦物質，就如同石頭般堅硬（趙偉婷、張瑋儒&凌宗魁，2009）。威尼斯潟湖是沿著北亞德里亞海東岸的一個範圍廣闊的半淡鹹水海岸潟湖，位置於布倫塔河(Brenta River)與皮耶芙河(Piave River)之間。三個開放的大水域形成這個潟湖的本體，周圍有較小的封閉型潟湖。威尼斯本身所具有的卓越文化與建築重要性之外，這裡的潟湖還保護許多生態重要的區域，被指定為「自然 2000 保護區」(Natura 2000 sites)。威尼斯潟湖保護義大利最大的水鳥族群，這個草澤及島嶼棲地來過冬與築巢，及作為遷徙的歇腳地，已觀察到超過 60 種水鳥在此生活。

　　每年 1 月份，這個潟湖會棲息近 13 萬隻鳥，保護許多魚種在潟湖與海洋之間遷移路徑，威尼斯當局因摩西計畫而為了保護這些動物不得不提出具體的補救方式（吳萃慧&蔡麗伶，2009）。

✈ 圖 6-34　海水倒灌威尼斯聖馬可大教堂

✈ 圖 6-35　威尼斯外海自動水閘門

五、冰河國家公園(Glacier National Park)

美國蒙大拿州(2021)從北緯 49 度到大陸分水嶺之間，為美國與加拿大的國界，1818年所訂定。美國冰河國家公園及加拿大瓦特頓湖國家公園即在於此區域。19 世紀末，此區因獵殺野生動物日趨嚴重，政府介入保護。1895年瓦特頓湖國家公園，及 1910 年冰河國家公園建立時，加拿大及美國因自然景觀相似，且洛磯山脈跨境二國，冰河切割瓦特頓峽谷遍佈二公園，使二公園都因其特殊冰河景觀而名。二國認為二公園不應該因國界而分裂，1932

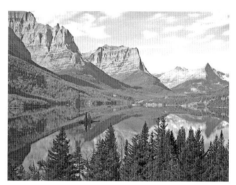

✈ 圖 6-36　瓦特頓冰河國家公園美景

年將合併為「世界第一座的國際和平公園」－「瓦特頓冰河國際和平公園」。這個公園象徵美國及加拿大，兩國人民友誼與和平的擁護，也是第一座生態環境保護區。在這是印地安黑腳族保留區，西至平頭湖及其支流，南以太平洋鐵路為界，北與加拿大的瓦特頓國家公園相連，公園素有「洛磯山脈上的皇冠」之稱，在過去幾百萬年之間，無數次冰河的消退，造成了奇幻景觀，因冰河的切割，國家公園內有著非常深的冰磧湖，也因為冰河的切割，山峰常有如金字塔般的銳角，故以「冰河」國家公園為名。瓦特頓冰河國際和平公園 1995 年入選為世界自然遺產。

（一）消失年份：2040 年

（二）消失原因

由於溫室效應的緣故，公園裡的冰河已縮為建立時的 30%，過去的大冰河變成今日的小冰河，過去的小冰河就已經消失了。國際和平公園因降雨最終會經墨西哥灣流入大西洋，以西的降雨會流入太平洋，以北的降雨最終會經哈德遜灣流入北冰洋。冰河退縮後留下許許多多美麗的山川、湖泊、瀑布等，景觀大至巨川驚人到小到警巧細緻，是世界上難有之景緻。

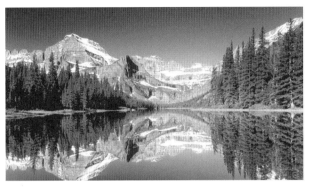

✚ 圖 6-37 冬天雪景

（三）補救辦法

積極減少全世界排放二氧化碳，使地球不再暖化，是減少冰河退縮的方法之一。

參考文獻 REFERENCES

Plus, O. C.(2021)，Why Organic Cotton，Retrieved from
　　https://organiccottonplus.com/pages/learning-center

內政部營建署(2021c)，生態旅遊，Retrieved from
　　https://np.cpami.gov.tw/%E7%9F%A5%E8%AD%98%E5%AD%B8%E7%BF%92/%E7%94%9
　　F%E6%85%8B%E6%97%85%E9%81%8A/176-%E4%B8%AD%E6%96%87/%E7%9F%A5%E8%
　　AD%98%E5%AD%B8%E7%BF%92/%E7%94%9F%E6%85%8B%E6%97%85%E9%81%8A.html

臺灣大百科(2012)，低碳島，Retrieved from
　　http://earthealthy.blogspot.com/2012/02/blog-post.html

任孟淵(2012)，綠色消費，Retrieved from http://nrch.culture.tw/twpedia.aspx?id=100716

行政院環境保護署(2008)，*環境旅館環保標章規格標準草案*，行政院環境保護署，
　　Retrieved from 行政院環境保護署

行政院環境保護署(2009)，臺灣「環保旅館」選制出爐，Retrieved from
　　https://record.epa.gov.tw/Epaper/09801/3-1.html

行政院環境保護署(2021b)，低態旅遊理念，Retrieved from
　　https://lcss.epa.gov.tw/LcssViewPage/Responsive/ActResDetail.aspx?id=B59391C696E3E3
　　1780744FD9073023040BAD5D1B9D500559C54FD860D8A5DCCD0C3349897F672A6C

行政院環境保護署(2021c)，低碳生活在地飲食或共餐，Retrieved from
　　https://lcss.epa.gov.tw/LcssViewPage/Responsive/PrjDetail.aspx?WikiPrjMain_Id=59CAEC
　　EC67CDC966

行政院環境保護署(2021d)，綠色旅遊介紹，Retrieved from
　　https://greenliving.epa.gov.tw/newPublic/GreenTravel

行政院環境保護署(2021e)，*旅行業綠色旅遊之團體行程申請與核定作業說明*，行政院環
　　境保護署

吳萃慧&蔡麗伶(2009)，威尼斯「摩西」防洪計畫 納入生態措施獲歐盟認可，Retrieved from
　　https://e-info.org.tw/node/42572

林孟萱(2013)，低碳旅遊之旅館新經營模式－以臺中谷關地區為例，

金門縣政府(2018a)，從環保標章以臻金門低碳島，Retrieved from

https://www.kinmen.gov.tw/News_Content2.aspx?n=98E3CA7358C89100&sms=BF7D6D478B935644&s=7DAA5778267E7349

金門縣政府(2018b)，且談金門低碳島，Retrieved from
https://www.kinmen.gov.tw/News_Content2.aspx?n=98E3CA7358C89100&sms=BF7D6D478B935644&s=CB51F00E1BFA823A&Create=1

美國蒙大拿州(2021)，公園的緣由(History and Development)，Retrieved from
http://www.montana-chinese.org/tourism2.asp?id=11&aid=17

桃園市政府(2021)，桃園市環保旅店，Retrieved from
https://data.tycg.gov.tw/opendata/datalist/datasetMeta?oid=44809786-aacb-4335-85f8-761d6138659f

許佳佩(2014)，*澎湖低碳建置成果*，澎湖縣：澎湖縣政府環境保護局

陳柏儒(2020)，離島地區綠色能源發展現況與展望，*國土及公共治理學刊*，*2(8)*，

陳庭芸(2013)，*澎湖永續觀光發展之研究*（博士學位），文化大學，文化大學地質研究所

陳瑞鈴(2009)，*臺灣綠建築與生態城市之發展與政策*，內政部建築研究所

棉之織(2021)，有機棉，Retrieved from http://organiccotton.weebly.com/2044523384.html

新北市政府環境保護局(2021)，低碳旅遊背景描述，Retrieved from
https://lowcarbon.epd.ntpc.gov.tw/dispPageBox/Tpclc/TpcCp.aspx?ddsPageID=TPCLCH11&

新臺灣新聞週刊(2010)，蓋雅那帕谷飯店(Gaia NapaValley Hotel)，*新臺灣新聞週刊*，*585.*

經濟部(2010)，*建置澎湖低碳島專案計畫*，臺北市：經濟部

趙偉婷、張瑋儒&凌宗魁(2009)，摩西計畫：氣候變遷下威尼斯防洪工程，Retrieved from
https://e-info.org.tw/node/48058

劉浩晨(2019)，馬祖日光海岸飯店，Retrieved from
http://www.coasthotel.com.tw/hotel.html

鄧之卿(2014)，環保旅館，*科學發展*，*494.*

賴阿蕊、陳渝珊、鄭雅中&林絃雯(2013)，澎湖縣垃圾轉運之探討，*航運季刊*(22(3))

賴鵬智(2012)，*放心地歇腳，不舒適不打折—環保旅館的現況與趨勢*，臺中市：明道藝文雜誌

MEMO

CHAPTER
07

亞洲觀光資源概要

THE PRACTICE AND THEORY OF
TOURISM RESOURCES

五大洲中亞洲是全球上佔地最大的大陸，孕育出全世界三分之二的人口於此，中國和印度兩國就占了地球總人口的一半。除了面積最大外，亦是文化最豐富的大陸，許多的古文明、傳統文化、人類種族和複雜語言的遺產焉生於此。在國家經濟層面而言，各國之間存在顯著的不平衡與不同等的差異。亞洲一些國家已經進入全世界富裕國家的排名，如日本、韓國與新加坡等，中國則是一股影響全世界的未來勢力。過去的四小龍（臺灣、韓國、新加坡和香港）和五小虎（馬來西亞、菲律賓、泰國、印尼和越南）至今變化不如預期。全球較貧困的幾個國家也在此，如柬埔寨、朝鮮與寮國。伊斯蘭教、猶太教、基督教、儒家、印度教、佛教、道教、耆那教、錫克教等是世界許多宗教誕生的搖籃之地亞洲；還有亞洲影響全世界很深的三個宗教伊斯蘭教、印度教和佛教也焉生於此（梵蒂岡廣播電台，2015）。

第一節　亞洲文化觀光資源

一、兩河流域的古文化

西元前 3,500~3,000 年之間在西亞的兩河流域，是指發源於西亞山區的幼發拉底河(Euphrates)和底格里斯河(Tigris)的地區。大約在西元前 3,000 年左右，兩河流域開始進入歷史時代。最早發明文字的是一批住在兩河下游地區的蘇美人(Sumerian)，主要形成兩大政治中心，一是巴比倫(Babylon)，一是亞述(Assur)；以這兩大城為中心，先後建立了巴比倫帝國、亞述帝國及新巴比倫帝國。最後新巴比倫帝國被波斯所滅。蘇美人發明的 60 進位法和巴比倫人所重視的天文學和占星術後來一直都保存在歐洲文化中，而為人所熟知。比較不容易覺察到的是，在宗教思想和習俗上，後來的以色列人和猶太教也是根源於兩河流域大文化圈之中，而歐洲文明的基礎之一基督教，就是從猶太教發展出來的。

二、早期西亞及其他民族與文化

西元前 1500 年，西臺帝國是興起於小亞細亞中部的國家，勢力強盛的時候不但控制整個小亞細亞，而且深入到巴勒斯坦北部，和埃及可說勢均力敵。西元前 1200 年左右，整個地中海東岸地區都受到一群海洋民族的侵襲，西臺帝國可能係因承受不住他們的打擊而崩潰。亞述、巴比倫以及後來的以色列、阿拉伯等民族是屬於同一個語言系統，現代學者稱之為「閃米(Semitic)語系」；而西臺語是和印度梵語、希臘語、拉丁語，乃至於許多歐洲語言屬於同一語族，稱為「印歐(Indo-European)語系」。

　　現在的中東，居住在這一地區的人來源雖然複雜，但基本上都屬於和巴比倫、亞述人相同的種族，也就是「閃米族」。他們的宗教信仰也和亞述人的宗教有相似之處。住在沿岸城邦中的人自稱為「迦南人(Canaanite)」，但是因為他們製造出口的一種紅色布料在地中海地區廣受歡迎，而希臘文稱紅色為「腓尼斯」，因此後來的希臘人稱他們為腓尼基人(Phoenician)，他們的殖民地遠達北非與西班牙等地。

　　腓尼基人留給後世一項重要的遺產就是他們的文字。他們所創造的 22 個字母，一方面成為「閃米語系」後來所通用文字的祖先，如希伯來文和阿拉伯文；另方面則成為希臘文的祖先，可說整個西方世界的各種拼音文字都是由腓尼基文所演化來的。在巴勒斯坦地區活動的諸民族中，有一支自稱為以色列人，在西元前 11 世紀末開始在巴勒斯坦中部建立國家。根據他們自己傳統的說法，他們的祖先來自兩河流域，在巴勒斯坦過了一段半游牧的生活後，移居到埃及。後來不堪埃及人的虐待，由其領袖摩西率領族人逃出埃及，同時也發現他們是唯一真神耶和華所挑選出來特別賜福的一群人。耶和華應許將巴勒斯坦美好的牧地和農田賜給他們居住，於是他們就依著耶和華的指示，以武力奪取了那「應許之地」，建立了以色列(Israel)王國。

　　以色列建國的初期，由於亞述和埃及兩大強權內部不穩，無暇顧及巴勒斯坦地區，因此以色列在大衛和所羅門兩位國王的領導下，曾經有一段繁榮而強盛的時期。但好景不常，一方面以色列因內部繼承和宗教問題分裂為兩個國家，北邊的仍稱以色列，南邊的稱為猶大(Juda)；另一方面因亞述帝國的再度興起，這兩個小國和附近的其他小國都先後在西元前第 8 世紀和第 6 世紀中，亡於亞述和其後的新巴比倫帝國。亡國之後的以色列人被稱為猶太人(Jew)，由於有一個向心力非常強的宗教信仰，使得他們極為團結，民族意識極強；又因為他們流亡到兩河流域，向巴比倫人學習了做生意的本事，從此成為很成功的商人。

　　新巴比倫帝國藉北方米提(Media)王國的力量征服了亞述帝國，成為兩河流域的新主人。然而米提人並不安於現況，覬覦兩河肥美之地，新巴比倫帝國於是與伊朗高原的波斯王國聯合對抗米提。不過當米提被消滅後，波斯又成為一個強勁的對手。西元前 6 世紀，波斯王居魯士(Cyrus)終於靠他的軍事才能和政治手腕征服了巴比倫。到了前 5 世紀初大流士(Darius)在位的時候，波斯的領土已經包括了現代的伊朗、兩河流域、小亞細亞、東南歐一隅、埃及與巴勒斯坦，成為有史以來最大的帝國。

　　西元前 4 世紀中，波斯國內的政權不穩，政變迭起。地方政治上，原來比較尊重各地原有傳統的態度也變得嚴苛，使得被統治者心生不滿，因而當亞歷山大揮軍東指，波斯境內各地人民大多沒有抵抗的決心，雄峙一方的波斯帝國也就在數年之

間完全瓦解。西亞古文明時代，受到外力的推動之下才得到新的動力。波斯帝國代表的就是這一個新的動力。從此之後，古埃及和兩河流域文明退居幕後，繼之而起的是波斯文明和與之相抗衡的希臘文明。西亞地區和埃及歷經波斯的統治、希臘與羅馬文化的衝擊，最後終於抗拒不住回教的強大吸引力而臣服在阿拉的腳下。

三、古印度文化

西元前 2300 年，位於印度河西部的印度河流域產生了一個範圍廣泛的城市文明，和前此的聚落文明有顯著的不同。這「印度河河谷文明」的特徵是有良好的城市計畫，其城中有磚造的穀倉、高塔、浴池等公共建築。這時的貿易已經由海路遠達兩河流域。西元前 1500 年左右，一批自稱阿利安人(Aryan)的民族由西北方進入印度河流域，成為新的主人。阿利安人語言是屬於印歐語系，因而學者推論他們的原居地是在中亞裡海附近，由這裡到南俄草原地帶是古代印歐民族的活動地區。阿利安人用武力征服了印度河流域，在整個人口中，他們所占的比例不大，於是為了保持這統治者的身分，就逐漸地把社會上的人分為 4 個階級（種姓制度）；原則上階級之間互不通婚，以免血統混雜。至今仍然大致保持這 4 種階級區分，和其宗教信仰有密切關係。

階級	說明
最高階婆羅門(Brahmana)	如國王、貴族、僧侶等。
第 2 等剎帝利(Chhetri)	如軍人、武士等。
第 3 等吠舍(Vaisya)	如商人、平民或從事農耕畜牧的人等。
第 4 等首陀羅(Sudra)	出身卑微、靠勞力為生者，如奴隸。
排除在階級之外的「第 5 姓」	是連奴隸都不如的賤民，被禁止與其他階級的人一起喝水、洗衣、進食、身體碰觸。

在印度人的宗教中有一項特殊觀念，就是輪迴：人死之後靈魂會經過一個複雜的程序，依照生前行為的善惡，重新誕生在世上，因而人此生的幸福與否，實際上是前世即注定了。人所能做的是接受現實，並且努力行善，以求來世能誕生在較高的階層之中。這種觀念對人生不可理解的苦難以及社會中不平等的現象提出一套解釋，同時給低階層的人一種得救的希望，於是成為印度宗教思想的基礎。輪迴並不能真正解決人的問題。人最好能跳出輪迴之外，不再受生與死的困擾。如何能達到這種境界，在於有一套複雜的哲學系統和苦修方式，「瑜珈術(Yoga)」就是為求沉思與苦行的一種方法。

西元前 1500 年到西元前 500 年之間，阿利安人的宗教與文化，都保存在他們的經典吠陀經(Veda)之中。吠陀經中所顯示的宗教是多神信仰，其中最主要的神明或者說「力量」是婆羅門(Brahman)，代表永恆與無所不在的唯一主宰，是所有生物靈魂的根源，因而人們稱其為「婆羅門教」。西元前 6 世紀，佛教的產生，佛教的創立者釋迦原是一位王子，因為要瞭解人生的意義而出家苦行，最後終於覺悟到人生的苦痛與憂愁來自人心的貪慾，因而要除去苦痛就必須除去心中的慾念。當所有的貪慾都被克服之後，人才能體會到一種沒有痛苦與快樂，無人、無我的寂滅境界，稱為「涅槃」。在印度本地，佛教的影響力反而逐漸減弱，最後為「婆羅門教（亦稱印度教 Hinduism）」所取代。由於佛教的信仰主張眾人皆可以成佛，打破了婆羅門教原有的階級觀念，加上一度受到政府的支持，發展十分迅速，其全盛時期在西元前 200 年到西元後 200 年間，說明如下：

佛教分為	說明
大乘佛教	經北方傳入中國與日本。
小乘佛教	小乘則由南方傳至錫蘭（今斯里蘭卡）和東南亞。

四、蒙古帝國

早期活躍在中亞草原的游牧民族，東邊的匈奴、西邊的大月氏等。西元 6 世紀中葉的突厥(Turk)。突厥部族發源於阿爾泰山山麓，到了 6 世紀末葉時已經形成了 1 個橫跨歐亞大陸的草原帝國：東邊與中國為鄰，西邊則和拜占庭帝國接壤。西元 6 世紀末葉，突厥因內部權力鬥爭而分裂為東西 2 部，西突厥同化於回教，成為西亞回教世界的一部分，也是日後土耳其帝國的根源；東突厥則接受了佛教，為後來蒙古帝國的先驅。突厥帝國的瓦解使得中亞草原的諸游牧部族各自為政，產生了一些小的國家。在中國邊境的有契丹、西夏、女真等。契丹（遼國）和女真（金國）。

13 世紀初，新興於蒙古草原的蒙古族，在成吉思汗的領導下統一了整個中亞草原，但是這個游牧帝國和已往的突厥不同，他不滿足於獲得草原的控制權，還想更進一步征服整個世界。於是西向征服了伊朗，以及黑海以北的南俄草原區，建立了蒙古 4 大汗國「窩闊臺汗國」、「察合臺汗國」、「金帳汗國」、「伊兒汗國」，與當時東亞地區的「大元帝國（元朝）」各自統治。4 大汗國中最先滅亡的是窩闊臺汗國，被元朝和察合臺汗國所瓜分，窩闊臺汗國遂滅亡。而伊兒汗國與察合臺汗國則均在 14 世紀走向分裂，最終被帖木兒所滅。最後一個滅亡的是金帳汗國，其統治俄羅斯等地長達兩個多世紀，俄羅斯直到 1480 年才脫離蒙古人的統治獨立。其後，金帳汗國分裂為幾個小汗國，最終都被俄國所吞併。

五、回教的興起與阿拉伯帝國

穆罕默德對猶太教、基督教的教義和歷史，有相當的瞭解。他自稱「先知」，開始宣講一種新的宗教。他的教義，後來被收集成為回教的聖經－古蘭經(Koran)。根據古蘭經，世間唯一真神阿拉(Allah)，具有無上的權威，所有的人必須絕對地順服阿拉的旨意。古蘭經是用阿拉伯文寫成，更使得阿拉伯人覺得這是屬於自己的宗教，因而信徒人數急速增加。

✚ 圖 7-1 土耳其蘇丹艾哈邁德清真寺（Sultanahmet Camii）首都伊斯坦堡古蹟，因其中一個室內用藍色磚塊，亦稱為藍色清真寺。容納 1 萬人，長 72 公尺，寬 65 公尺，圓頂高度 42 公尺，宣禮塔 6 個，宣禮塔越多代表來此參加宗教的聖徒越多，清真寺都是由回教徒奉獻所建造而成

（一）回教信仰的特質

阿拉伯文稱為「伊斯蘭」(islam)。一個回教徒所應遵守的基本清規是，堅定自己的信仰，每天定時祈禱 5 次，每年齋戒 1 個月，一生至少去聖地麥加(Mecca)朝拜 1 次。在回教家庭中，父親是具有絕對權威的家長，回教允許一夫多妻，一個男子可以合法地娶四個妻子，尚不計妾。11 世紀之後，從中亞草原來的塞爾柱土耳其人和鄂圖曼土耳其人先後進入小亞細亞，接受回教信仰，建立國家，成為回教世界的新主人，伊斯蘭世界從此落入非阿拉伯人的回教徒的統治之中。鄂圖曼土耳其人在西元 1453 年攻陷君士坦丁堡，東羅馬帝國滅亡，整個地中海東岸就進入一個新的歷史時代。

（二）阿拉伯國家聯盟

西亞和北非中古時代是阿拉伯帝國的核心，那裡的人民除了信仰回教以外，而且有共同的歷史傳統，19 世紀又大都淪為歐洲帝國主義的殖民地。第 2 次世界大戰將近結束時，較早獲得獨立的 7 個國家－埃及、伊拉克、敘利亞、黎巴嫩、約旦、沙烏地阿拉伯和葉門。

1945 年，在開羅簽約，建立「阿拉伯國家聯盟(League of Arab States)」。後來在這一地區裡獨立的國家逐漸增多，加入這一組織的國家也隨著增加，會員國現已增至 20 多個。1950 年，訂立聯防與經濟合作條約，設立「聯防理事會」、「經濟

理事會」等。1965 年，訂約創立「阿拉伯共同市場」，使這一組織趨於繁密，阿拉伯聯盟除了團結阿拉伯國家以外，「反對以色列」也無形中成為這一組織的重要目標。1948 年，猶太人宣布建立以色列國家以後，阿拉伯人就視之為眼中釘，以、阿之間時常發生戰爭，後來經由美國從中調停，以色列與埃及在 1978 年，達成和解協定後，卻遭到不少阿拉伯國家的反對，而使阿拉伯聯盟顯露裂痕。

六、土耳其帝國的興起

西元 13 世紀末，突厥人後裔的一支在其領袖鄂圖曼（Othman，西元 1299~1326 年）的領導下，在小亞細亞建立國家，取代了前面的塞爾柱土耳其王國，後來就稱為「鄂圖曼土耳其帝國(Ottoman Turkish Empire)」。西元 1453 年，攻陷了君士坦丁堡，結束了拜占庭帝國一千多年的命運。迅速地擴張領土，其疆域之大不亞於古代的波斯帝國。帝國的政府分行政、宗教和軍事 3 大部門，由一個位在蘇丹（Sultan，即其國王）之下的宰相來統領。鄂圖曼帝國的擴張從 16 世紀後期，直到 18 世紀中。

七、大和民族

(一) 大和民族文化

大和民族從西漢時和中國接觸後始逐漸開化。7 世紀以後，又大量輸入中國隋、唐時代的文物制度，實行所謂「大化革新」，日本自此成為漢化深耕的國家。

日本「萬世一系」的天皇，託言神權天授，實行專制。但自 9 世紀以後，大權逐漸落入權貴手中，形成和歐洲中古封建制度相類似的諸侯割據局面。日本封建割據的勢力，在 12 世紀以後的 600 多年中達到最高峰，此期謂「幕府時代」（1192~1867 年）。幕府時代，日本天皇無權，形同傀儡，由勢力最大的諸侯以「大將軍」的名義組織國家最高權力機關，稱為「幕府」，掌握全國的政權。

在幕府時代的 600 多年中，幕府凡經三變。最初是源賴朝創立的「鎌倉幕府」，其次是足利尊氏創建的「室町幕府」，最後是德川家康創建的「江戶幕府」，此時各地諸侯割據立藩，不是一個統一的國家。日本幕府時代，由於諸侯長期割據紛爭，社會上有兩大階級：「貴族」與「平民」，諸侯豢養的許多「武士」，成為一種享有特權的貴族階級，平民又分農、工、商 3 個階層，農人就像中古歐洲的農奴，沒有遷徙和行動的自由；工人比農人的地位低，商人最賤。賤民階級，被稱為「穢多」，得不到法律的保障，當時階級劃分很嚴，連衣、食、住、行等都有定制，不得踰越。日本的武士和中古歐洲的騎士相近似，專替諸侯作戰。他們從小習武，以服從領主的命令為天職，篤守盡忠、尚義、節慾、不怕死等信條，這就是所謂「武士道」。

（二）東西接觸和鎖國時代

1543 年，葡萄牙商船漂抵九州的種子島，這是歐人進入日本之始。1549 年，耶穌會教士沙勿略(St. Francis de Xavier)進入日本，此為在日本傳教之始。1635~1853 年「鎖國時代」，基督教傳入後，傳達只信耶和華而不信其他神祇，與日本原有宗教如神道教、佛教等常起衝突，引起社會不安。幕府只准中國和荷蘭的商船至長崎一地貿易，其他一律驅逐出境，同時還嚴禁日本船隻外航。1842 年，中國鴉片戰爭失敗，被迫開放五口通商以後，歐、美各工業強國也想以武力來打破日本閉關自守的政策，其中尤以美國最關切。1854 年，美國艦隊司令培理(Matthew Perry)率艦艘，強行進入下田、函館兩地為通商口岸，於是日本 200 多年閉關自守之局結束，對外關係進入一個新紀元。1858 年，日、美兩國簽訂正式商約，日本又開放長崎、大阪等地為通商口岸，議定關稅，並許美國人在日本享有領事裁判權等，另俄、英、荷、法援例，相繼與日本簽訂類似的不平等條約。1867 年，在日本幕府末年，屏斥幕府軍政，奉還天皇實權。對強迫扣關的外國人予以征討的政治訴求活動，稱「尊王攘夷」，又稱「尊皇攘夷」，出自天皇。之後日本取消幕府，還政於年輕的明治天皇，即所謂「大政奉還」。

（三）明治維新

1868 年，明治天皇親政時，雖然年僅 15 歲，以「求知識於世界」，「破除舊日陋習」，推行各種新政。廢除封建制度「幕府」，「廢藩置縣」，階級制度，取消「穢多」非人的稱呼，是「尊王攘夷」思想高度發揮的表現，達成國家的真正統一。擴建新式軍隊，明治維新主要目標在求強國，擴建新式軍隊為其重要工作。建立立憲政制，明治維新之初，即已決定推行憲政。1885 年，實行憲政，1889 年，在首任總理大臣伊藤博文主持之下公布憲法，設立國會，建立君主立憲的政體。獎勵工商業，明治維新中最重要的工作首推工業建設。

（四）日本的強盛

1894 年，甲午戰爭擊敗中國，奪臺灣和澎湖，1895 年簽訂「馬關條約」，1905 年，日俄戰爭擊敗俄國，簽訂「樸茨茅斯條約」，躍升為世界強國。

八、日本吞併朝鮮

朝鮮原是清朝的藩屬，1895 年甲午戰爭清朝戰敗，簽訂馬關條約，清朝承認朝鮮為獨立自主國，而俄國亦向朝鮮半島擴張勢力，1905 年日俄戰爭日本獲勝後，要

求俄國不得干涉朝鮮，並強迫朝鮮政府簽訂朝日協約，將朝鮮變成其保護國，到了1910年，日本在朝鮮設立總督府，正式將朝鮮併吞，成為其殖民地。

1875年，日本派軍艦到朝鮮江華島海域測量海圖並示威，遭到朝鮮守備兵發砲攻擊，雙方交火，日本攻下江華島砲臺，史稱「江華島事件」。日本以此事件與朝鮮強行協商，於次年締結「江華條約」，條約中規定朝鮮開放釜山、元山、仁川三港通商，日本得派駐公使。

1882年朝鮮舊軍不滿遭到輕視，破壞軍火庫、盜取武器，並襲擊高宗王妃閔氏戚族的宅邸及日本公使館，殺死日本教官。第二天繼續攻擊宮城，殺死兩名高官，此即「壬午事變」。高宗為了收拾殘局，將大院君找來，委託其主政，表示恢復舊體制，清朝以宗主國的立場，派兵逮捕大院君，押回天津，政權交還閔氏戚族，而日本則要求朝鮮政府賠償，簽訂濟物浦條約，獲得日兵駐屯日本公使館的權利。

1884年開化黨謊稱清軍動亂，進入宮內，請求日軍保護，將國王送至景佑宮，並殺害多位守舊派大臣，發布十四條革新政綱，此即「甲申之亂」。但政變政權僅維持三天，即遭清朝駐朝鮮官員袁世凱(1859~1916)出兵平定。政變人士多逃往日本。甲申政變失敗後，日本以公使館被燒為由，要求朝鮮賠償，1885年簽訂漢城條約。又派伊藤博文到中國，與李鴻章簽訂天津條約。

1894年東學黨占領官府，朝鮮政府無力平亂，請求清朝派兵支援，清朝依天津條約向日本通知，雙方軍隊來到朝鮮，東學黨已然敗退，此時中日兩軍皆無繼續留在朝鮮的理由，清朝提議退兵，日軍拒絕，並提議與清朝共同改革朝鮮內政，然清朝以不干涉外國內政為由拒絕，7月雙方即在牙山發生軍事衝突，爆發甲午戰爭。甲午戰爭日方以全面勝利收場，清朝戰敗與日本簽訂馬關條約，馬關條約第一條：承認朝鮮為完全獨立自主的國家，意味日本藉此否定清朝的宗主權，排除中國在朝鮮的勢力。甲午戰後，日本即干涉朝鮮內政，除讓大院君復辟執政外，另改組政府，成立超乎王權及政府權力的會議機關－軍國機務處，由親日派的金弘集為總裁官，對朝鮮進行改革，包括官制、社會、財政、文化等方面共208條措施，史稱「甲午更張」。

1905年日本派遣伊藤博文到韓國締結保護條約，並動員軍隊包圍皇宮，威脅高宗與大臣承認此項條約，即1905年11月簽訂的「乙巳保護條約」。根據這個協約，韓國撤消外交機關，不設外務大臣職務。日本政府並將此事通知與韓國有外交關係的各國政府，要其將駐韓外交代表機構撤走。至此，韓國就失去外交權，變成日本的保護國，由日本派「統監」來管理，第一任統監為伊藤博文。韓國高級官吏任免權落入日本統監手上，韓國政府官吏可由日本人出任，稱為「丁未條約」。日本統監

取得干涉韓國內政的權力。而後韓國軍隊遭到解散，日本掌握韓國的司法權和警察權，韓國內政完全落入日本的管轄之下。1909 年 7 月日本內閣通過併吞韓國的決議，大韓帝國滅亡，朝鮮成為日本殖民地。

1943 年的開羅宣言，中美英三國決議在適當時機支持朝鮮自由與獨立，並在 1945 年的波茨坦會議獲得確認。1945 年 8 月 9 日蘇聯對日宣戰，蘇軍自滿洲進占朝鮮北部。8 月 14 日日本宣布無條件投降。蘇聯在朝鮮北部組織臨時人民委員會，實行統治。而美軍於 9 月 7 日自仁川登陸，進入漢城，正式接受日軍投降，雙方即以北緯 38 度線為界，分占朝鮮南北部。

1945 年 12 月美、英、蘇三國在莫斯科召開外相會議，對韓國問題作決定：當日本戰敗投降時，韓國國內政黨及社會團體林立，政局非常混亂，左、右派對立氣氛升高。金日成成立「朝鮮共產黨北朝鮮分局」，後來擴大為「朝鮮勞動黨」（即北韓共產黨）。10 月中旬，獨立運動領袖李承晚自美國返回漢城。1946 年 2 月 8 日，蘇聯扶植金日成成立「北朝鮮臨時人民委員會」，6 天後，南韓成立「南朝鮮民主議院」，由李承晚擔任議長。1948 年南韓在聯合國監督下，舉行有史以來第一次普選，並依照新憲法選出李承晚為第一任大統領，8 月 15 日大韓民國在漢城正式成立，並從美軍手中接收政權，而為了對抗南韓，9 月 9 日，金日成在平壤成立「朝鮮民主主義人民共和國」，朝鮮半島正式分裂為南北兩個國家。

九、中南半島諸國

東南亞主要可分為位於中南半島上的越南、柬埔寨、寮國、泰國、緬甸五個國家，以及位於海洋中的印尼、馬來西亞、菲律賓、新加坡、汶萊、東帝汶等國。東南亞介於東亞的中國與南亞的印度中間，是太平洋與印度洋聯繫的重要海上通道。

大陸東南亞位在北緯 10 度至北回歸線之間，大部分地區皆具有四時如夏、雨量豐沛的特徵，屬於熱帶季風氣候；海洋東南亞大部分位於南北緯 10 度之間的赤道區，全年高溫、日夜溫差小且對流旺盛，屬於多雨的熱帶雨林氣候。

東南亞泛指位於大陸東南亞邊緣地區的中南半島(Indo-China Peninsula)與南洋群島(Southern Islands)。除了緬甸北端一小部分之外，其餘大多數地區位於北緯 23.5 度和南緯 10 度之中，也就是南北回歸線之間，位處於亞洲大陸和澳洲大陸之間，也是歐亞非三洲海上交通聯繫的重要地區。

文化淵源在東南亞地區位處東亞和南亞的交接之處，恰巧介於中國和印度兩大古文明之間，因此文化發展也受到兩國不同程度的影響。離中國距離最近的越南，

受到中國儒家思想及孔孟學說影響最深，受印度教影響較深的則有緬甸、泰國、柬埔寨等國。

　　東南亞地區對於婆羅門教、佛教及印度教的信仰，可感受到印度文化的影響。婆羅門教與佛教早在西元前 2~3 世紀時已先後傳入東南亞，融合婆羅門教、佛教與印度民間信仰的印度教則最晚傳進中南半島，中南半島國家中以緬甸、泰國、寮國及柬埔寨等國受印度文化影響較深。

(一) 越南社會主義共和國(The Socialist Republic of Viet Nam)

　　簡稱越南，位於中南半島東岸，現在的國名是越南社會主義共和國。其北部與中國相連，西邊與寮國（老）、柬埔寨（高棉）相接。越南早期曾為中國版圖、藩屬，19 世紀後期淪為法國的殖民地，二次大戰後正式分裂為南越、北越，1975 年北越揮兵南下完成越南的統一。西元前 111 年被漢武帝派兵平定後，此後約 1000 年受到中國文化影響很深，至 939 年越南人吳權正式建立吳國，開始越南人的統治。真正穩定的王朝是李朝、陳朝、黎朝和阮朝，以下將介紹首先建立的政權李朝與最後的政權阮朝。

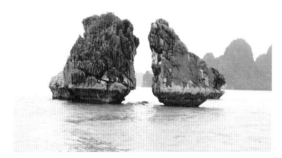

✛ 圖 7-2(a)　越南下龍灣，這裡海灣中散布著 1,800 多座的石灰岩島嶼，典型的喀斯特地形 1994 年被列入世界自然遺產，主要聞名的是鬥雞石，正面看像兩隻公雞面立站著，像準備要鬥雞

✛ 圖 7-2(b)　從反面看則是一尾石斑魚，2000年被選為越南旅遊業的標誌，這是全世界最有趣的自然景觀之一

　　阮氏權力在越南南部快速增長，消滅占婆王國勢力後，18 世紀中葉又將柬埔寨部分領土變成阮氏王朝的一部分。1771 年，阮文岳、阮文惠、阮文呂三兄弟領導西山起義，阮文岳自立為安南皇帝。阮朝是越南歷史上最後一個封建王朝。18 世紀中葉，南越的領土變成阮氏王朝的一部分，史稱舊阮。1771 年越南中部西山地區阮氏

三兄弟領導對抗北部鄭氏王朝建立新王朝，史稱新阮。1802 年阮安即位為嘉隆皇帝，定都於順化，模仿中國政治體制，設立六部，並開始進行大型工程建設，越南史學家主張嘉隆皇帝(Gia Long)才是真正統一越南的皇帝。

11~13 世紀間，李朝君主於昇龍（今河內）成立強大的中央極權政府，建造連接首都與地方的道路，並且宣揚儒家思想，促進對於孔子的崇拜，建立了孔廟、翰林院、國子監作為培訓人才、維持國家行政系統的地方，政治上受到中國很大的影響。

1010 年，李太祖公蘊定都於昇龍（河內）開啟了李朝，1054 年正式將國號改為大越，建立強大的中央政府。1225 年李朝末期被陳守度篡位滅亡，陳日煚即位，被尊稱為陳太宗，開創了越南陳氏王朝。陳太宗在位時開始採用創新的行政、農業、經濟措施，進行土地、稅賦整理，是陳朝的興盛時期，越南文字在 13 世紀末，在使用漢字的基礎上創制，稱為字喃，意為南國之字。

越南首都河內是越南幾代封建王朝的京城，被譽為「千年文物之地」，因為被紅河圍繞，在 1831 年時被定名為河內，安古城是華人到達越南之後最早聚居的城市，順化古城是阮氏王朝舊阮、西山阮與新阮的三朝古都，1994 年被列為世界文化遺產的順化古都是以明代紫禁城為藍本所建築的都城。

（二）柬埔寨王國(The Kingdom of Cambodia)

從 1 世紀開始到 16 世紀期間，柬埔寨地區主要有扶南與吳哥兩個重要的王朝。扶南王國出現於 1 世紀，於 6 世紀逐漸沒落後，地位被其屬國真臘王國所取代，真臘王國存在於 9~15 世紀之間，現今所稱「柬埔寨」之名，直到 16 世紀時才出現。

吳哥王朝的創立者闍耶跋摩二世(Jayavarman II)結束了國家的分裂，完成國家的統一。耶輸跋摩一世(Yasovarman I)正式將首都建在吳哥，用兼容並蓄的態度允許婆羅門教、佛教的廟宇建築在各地出現。蘇利耶跋摩二世(Suryavarman II)即位後，首先安定國家內部、增強國家的力量後開

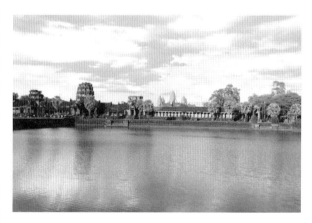

✚ 圖 7-3　12 世紀吳哥王朝國王蘇利耶跋摩二世興建一座宏偉的石窟廟山，吳哥窟整體建設於約 14 世紀，為印度教王國，1861 年被發現，1992 年列入聯合國教科文組織世界文化遺產，也是柬埔寨國家的標誌，榮登柬埔寨國旗之上

始向外擴張，而現在聞名世界全球的吳哥窟遺址也是在他即位後開始興建。真臘消滅扶南之後，內部分裂為上真臘與下真臘，亦即北方之陸真臘與南方之水真臘。從7~16世紀建立的真臘王國，可分為早期真臘、吳哥王朝與晚期真臘，吳哥王朝為真臘王國極盛時期。

扶南，大約西元1世紀時出現。最早的國王據說是名叫柳葉的女王，女王嫁給一位名叫混填的男子，於是混填成為第一位國王，正式開創了扶南國的歷史。6世紀，扶南因為位於東南亞交通要衝，3世紀時已發展成為中南半島上強大的王國，位置從東邊的林邑到西邊的孟加拉灣，以及馬來半島大部分地區。

（三）泰王國(The Kingdom of Thailand)

古名暹邏，13世紀素可泰王朝開啟泰國獨立國家的序幕，拉瑪王朝時遭遇西方外力的侵逼，在拉瑪四世、拉瑪五世帶領下，邁向現代化的過程，現今國王為拉瑪九世。泰國歷史上可分為四個王朝，分別是素可泰王朝（素古台王朝）、阿瑜陀耶王朝（大城王朝）、吞武里王朝以及曼谷王朝（拉瑪王朝、恰克里王朝），在此介紹14~18世紀的阿瑜陀耶王朝，以18世紀至今的曼谷王朝。

1782年，鄭昭將領恰克理將軍即位，為拉瑪一世王，遷都曼谷開啟了曼谷王朝，又名拉瑪王朝。拉瑪四世是首位接受西方思想的君主，為了抵抗西方勢力的入侵，開始周旋於國際外交中。拉瑪五世即著名之朱拉隆功大帝，在他的領導下，泰國開始現代化的歷程，現在在位的是拉瑪九世王，名為蒲美蓬・亞倫耶益德親王，1946年登基。恰克理王朝建國者採用「拉瑪」為頭銜，拉瑪原為印度史詩「羅摩衍那」中的英雄，以道德、正義聞名，因此恰克理王朝又稱拉瑪王朝。

拉瑪一世，致力奠定王朝的基礎。拉瑪四世在19世紀面對西方外力侵逼之時，開始在國內推動現代化，拉瑪五世（朱拉隆功大帝），在致力現代化之外，還激發泰國民眾的民族意識，避免泰國變成西方列強的殖民地。拉瑪王朝諸王君王的與時俱進，使得皇室深受泰國民眾愛戴。

泰國人佛教信仰虔誠，首都曼谷即有超過300間的佛寺，著名的有拉瑪一世時興建的玉佛寺。重要的佛寺建築還有臥佛寺、金佛寺以及泰國北方清邁的帕辛寺，而泰國中部地區素可泰王朝首都大城(Ayutthaya)因為豐富的歷史文物，1991年被聯合國教科文組織列為珍貴遺產保護。跨越湄南河兩岸又有「東方威尼斯」之稱的曼谷(Bangkok)，1872年起由泰王拉瑪一世定為首都，改名為克倫太普(Krung Thep)，意思為天使之城。曼谷的特色在於其金碧輝煌的皇宮以及佛寺建築，佛寺中最著名

的為拉瑪一世所建的玉佛寺，除了佛寺建築之外，泰國在 11、12 世紀之前受高棉王朝統治的影響，建築形式有高棉的風格。

（四）緬甸聯邦共和國(Union of Myanmar)

全名緬甸聯邦。10 世紀開始有統一的王國出現，19 世紀與英國發生三次戰爭，變成英國統治下印度的一個省份，第二次世界大戰後終於脫離英國宣告獨立成立「緬甸聯邦」。緬甸是中南半島五國當中最鄰近印度的國家，因此受印度文化影響最深，緬甸歷史在 11 世紀之前並無明確記載，從 11 世紀開始有三個王朝，分別是蒲甘王朝(1044~1287)、東固王朝(1531~1752)和貢榜王朝(1752~1885)。

蒙古人在 1287 年消滅蒲甘王朝，十六世紀東固王朝（又名通古王朝）建立後，才恢復緬族在政治上的支配地位。東固王朝君王塔賓什威帝(Tabinshweti)統一緬甸，但是兩次進攻阿瑜陀耶（泰國），引起泰人激烈反抗，在勢力相當的情況下，兩國之間得以和平相處至十七世紀後期。1531 年通古王朝君主塔賓什威帝(Tabinshwehti)重新統一緬馬，恢復緬族勢力，但是兩次進攻阿瑜陀耶卻都失敗，1550 年被猛族殺害。繼位者巴殷農也攻擊阿瑜陀耶，並占領泰國十五年，1752 年猛族占領緬馬首都，通古王朝趨於沒落。緬甸曾多次進攻阿瑜陀耶，但遭到恰克里王朝的奮力抵抗，因此往西邊發展其疆界，也和東來的英國產生磨擦與戰爭。緬甸最後一個封建王朝即為貢榜王朝。1752 年阿勞帕雅（另譯雍籍牙）成為帶領抵抗猛族侵略的首領，在征服大光後，改名為仰光，開始貢榜王朝的統治，貢榜王朝西邊跟鄰國阿瑜陀耶發生戰爭，東邊與英國東印度公司起衝突。英國從 1824 年起，經過三次英緬戰爭，貢榜王朝滅亡、緬甸滅亡，1886 年英國正式併吞緬甸，緬甸淪為英國的殖民地。

第二次世界大戰爆發後，緬甸愛國人士於 1945 收復仰光，向英國爭取獨立，終於在 1948 年 1 月 4 日正式脫離英國，成為獨立的緬甸聯邦共和國。

十、共產崛起

蘇俄趁著第 2 次世界大戰的機會，培植共產黨勢力，建立傀儡政權，吞併愛沙尼亞、拉脫維亞、立陶宛 3 國外，更使波蘭、捷克、匈牙利、羅馬尼亞、南斯拉夫、保加利亞和阿爾巴尼亞等國，成為聽命於它的共黨附庸國家。

十一、韓戰

在第二次世界大戰的末期，蘇俄以參加對日作戰的機會，輕易占領朝鮮半島 38 度以北各地，積極以武器援助中共的叛亂。1947 年，美國將韓國獨立問題，提交聯合國大會討論，決定舉行全韓普選，成立獨立政府。1948 年聯合國在韓國舉行普選，南韓選出的代表組成國民大會，通過憲法，成立「大韓民國（簡稱南韓）」，蘇俄也在同年扶植韓共，在其占領區建立共黨政權，稱為「朝鮮人民共和國（簡稱北韓）」，韓國因此分為南北兩半，無法統一。

1950 年，蘇俄先與中共簽訂所謂「友好同盟互助條約」，繼即唆使北韓向南韓侵略，韓戰因此爆發，安理會始決定以武力制裁侵略，任命麥克阿瑟元帥為聯合國軍隊統帥，以美軍為主，聯合國軍隊在同年擊潰北韓軍，直達鴨綠江邊，韓國統一在望；但是中共以「志願軍」為名，大舉出兵參戰，聯軍攻勢受阻，形成膠著的拉鋸戰。1953 年，雙方在板門店簽訂「停戰協定」，以 38 度線為界，分為南北兩韓。

十二、越戰

「越戰」又稱「第二次印度支那戰爭」。第一次為「法越戰爭」1946~1954 年。在第 2 次世界大戰期間，越共首領胡志明在中、越邊境建立游擊隊伍，在越南北部組織政府。越南南部接收的法軍也成立政府，致使南北分裂，法軍進攻胡志明市，越戰因此爆發。1954 年，軍略要地奠邊府被越共攻陷後，法國就邀約蘇俄、中共、北越的代表在日內瓦舉行會議，簽訂「越南停戰協定」，規定以北緯 17 度為界，北歸越共，南歸越南政府，法軍撤離越南。越南停戰協定簽訂後，北越共黨仍然不斷向南滲透，中共又鼓動寮國、高棉、泰國等地共產黨，從事內部的顛覆活動。

1962 年，美國為阻止赤禍蔓延，派兵參加越南剿共戰爭，中共和蘇俄卻加強對越共的支援，越戰再起，戰事日趨激烈。1973 年，美國與北越簽訂停戰協定，美軍退出越南戰場，但是北越並不遵守停戰協定中的規定，反而趁著美軍撤離的機會，派兵大舉南侵。1975 年，南越終被北越共軍占領，高棉和寮國也相繼陷入共黨手中。

第二節　亞洲自然觀光資源

亞洲的面積廣大，達 4,400 萬平方公里，約占全球陸地的三分之一，亞洲是全球最大的陸地，在地理上和歐洲相連，稱為「歐亞大陸」。

一、亞洲的地形

地形區域	重要說明
東亞島弧區	北起阿留申群島、千島群島經日本群島、琉球群島、臺灣、南迄印尼各群島，在亞洲東側的緣海和太平洋之間，形成 1 條數以萬計的島嶼。
沿海半島區	面積較小的勘察加半島、朝鮮半島、遼東半島、山東半島、雷州半島、馬來半島及面積較廣大的中南半島、印度半島和阿拉伯半島。自亞洲東北部的寒帶濕冷區，移自西南部的熱帶乾燥區。
東亞平原、高原區	包括松遼平原、華北平原、華南丘陵、黃土高原、蒙古高原等，東亞各平原是亞洲人口稠密區之一。
西南高山、高原盆地區	以帕米爾高原為中心，向東南西 3 面伸出 7 條著名的山脈：喜瑪拉雅山、阿爾泰山、天山、崑崙山、岡底斯山、蘇里曼山、興都庫什山等，是亞洲大河之發源地。
北部平原、山地區	東部山地、中部高地和西部平原 3 部分，以西伯利亞山地的地形最複雜。西部平原為鄂畢河流域的西伯利亞平原。

二、亞洲的河流

　　亞洲陸地廣闊，氣候溫濕之區亦甚遼闊，陸上水系十分發達，分別沿北、東、南三個斜面，流注入北極海、太平洋及印度洋。

水系	河流說明
北極海水系	有鄂畢河，長約 5,870Km；葉尼塞河，長約 4,500Km、勒那河等；前 2 河的長度，亦屬世界 10 大長河之列。
太平洋水系	有長江，長約 6,300Km 注入東海。黃河，長約 5,464Km 注入渤海。湄公河，長約 4,180Km 注入南海。湄南河、西江、遼河、黑龍江等。其中黑龍江、長江和黃河均排行世界 10 大長河之列。
印度洋水系	伊洛瓦底江、恆河、阿拉伯河（底格里斯河 Tigris River 及幼發拉底河 Euphrates River 匯流的河川）、雅魯藏布江、印度河(Indus River)、薩爾溫江（上游在中國境內，稱怒江）。
內陸水系	亞洲有廣大的內陸，內陸水系發達，內陸河流多以湖泊為其終點，如塔里木河注入羅布泊，額濟納河注入延海，烏拉河注入裡海等。

第三節　亞洲特殊觀光資源

一、柬埔寨吳哥窟

802 年，闍耶跋摩二世(Jayavarman II)建立了吳哥王朝。耶輸跋摩一世(Yasovarman I)將首都正式定在吳哥(Angkor)。吳哥意為「首都之城」是柬埔寨最輝煌的吳哥王朝首都，一直要到 1431 年被暹邏人（泰國人）入侵，首都遷移至金邊，吳哥才淹沒於荒煙蔓草間，直至 1860 年法國生物學家亨利·毛歐(Henri Mouhot)在採集標本時發現，吳哥文明才再次展現在世人面前。

展現宗教精神的吳哥窟建築表露無疑，整體建築分為三個層次。第一個層次是基座部分，在主體的四面刻上了許多浮雕，浮雕內容包含了印度兩大史詩摩訶婆羅多與羅摩衍那、乳海翻騰的神話等；第二層主題為飛天仙女；第三層為「塔」的建築，用其形狀來代表聖山須彌山。自第一到第三層利用建築層次來顯示人、天與神界三界（陳文珊，2020a）其建築以石塊堆砌而成，並無使用灰泥或任何黏著劑，利用石塊的表面形狀以及石塊重量堆砌而成，利用原始又準確的構築方式，經過幾百年時間依然屹立不搖，當然此處豐富的陽光與乾燥的氣候亦是保存古物的重要條件之一，此建築的呈現在建築史上是一個值得研究的議題。

吳哥窟整體建築群中須彌山也就是神居住的地方以中央寶塔為代表，世界的中心，四個角落相同建築型式的高塔為人類居住的四大部分，護城河象徵七重海，而七重海外則接近世界的邊緣。建築本身展現了對印度教的信仰，建築雕刻上的仙女、神話也象徵對於信仰的虔誠。吳哥窟是供奉神的寶地，另一方面是歷代國王的安葬地，又稱為葬廟。蘇耶跋摩二世(Suryavarman II)為了供奉印度教毗濕奴(Visnu)神所建立，因此這建築呈現了印度教的宇宙觀概念（陳文珊，2020b）。印度教三大神為梵天(Brahma)主管「創造」、濕婆(Shiva)主掌「毀滅」，毗濕奴(Visnu)是「保護」之神，印度教中被視為眾生的保護之神，印度人相信濕婆和毗濕奴常化身成各種形象拯救人類各種災難。

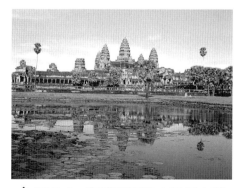

✚ 圖 7-4　柬埔寨暹粒大吳哥古蹟

✚ 圖 7-5　柬埔寨暹粒大吳哥古蹟四面佛

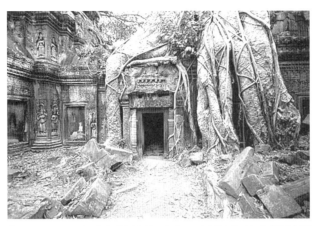

✚ 圖 7-6 　吳哥窟塔普倫神廟，電影古墓奇兵場景

二、緬甸仰光雪達根寶塔

　　即「瑞德貢大金塔」(Shwedagon Paya)又名「大金塔」，是馳名國際的佛塔。此塔建立於 2,500 年前，高度近 100 公尺，是目前世界上最高的佛塔。塔的構造分為塔基、壇臺、鐘座、覆鉢、蓮座、蕉苞、寶傘、風標、鑽球等九個部分，塔身用 70 多噸的黃金製成（妙華佛學會，2021），塔頂有數千顆鑽石以及一顆世界最大的紅寶石，是世界上最貴重的佛塔。塔下藏有釋迦牟尼的頭髮及法器，塔周環立 68 座各式小塔，在夕陽餘暉當中形成一片金塔之林，因此大金塔對於緬甸人而言，是聖地也是精神支柱。大金寺與柬埔寨的吳哥窟、印度尼西亞的婆羅浮屠一起被譽為「東南亞三大古蹟」。

✚ 圖 7-7 　瑞德貢大金塔

✚ 圖 7-8 　瑞德貢大金塔夜景

✤ 圖 7-9　瑞德貢大金塔佛塔

三、印度尼西亞婆羅浮屠塔

　　婆羅浮屠(Borobudur)是世界最大的古老佛塔，是南半球最宏偉的古跡，位於爪哇島中部馬吉冷婆羅浮屠村，在日惹市北邊，距高區約 41 公里。這座已有 1,000 多年歷史的宏偉佛教建築，1991 年聯合國教科文組織將它列入世界文化遺產名錄。世界上最大的佛教遺址，約建於 778 年，高 42 公尺，長寬各 123 公尺，據說當時動用了幾 10 萬名石材工、搬運工與木匠等，耗時 50~70 年建成。但在 15 世紀當地居民改信伊斯蘭教，婆羅浮屠開始式微，之後因火山爆發將其淹沒。直到 19 世紀初，人們才從神祕熱帶叢林將這座的佛塔挖掘出來。婆羅浮屠佛塔可分為塔底、塔身和頂部三大部分，塔底呈方形，周長達 120 公尺。全塔共有佛像 505 尊各個姿態皆異，分別置入佛龕和塔頂的舍利塔中。佛塔是由 100 萬塊火山岩一塊塊巨石疊起來的 10 層佛塔。第二、三、四層的浮雕描繪四處參訪以尋求人生真諦的故事。佛陀、菩薩、獵人、舞女、樂師、動物、飛鳥，國王、武士和戰爭等也都是表現的題材（旅行百科網，2021）。

✤ 圖 7-10　鐘形舍利塔內端坐佛陀的雕像

✤ 圖 7-11　印尼婆羅浮屠塔全景

✚ 圖 7-12　印尼婆羅浮屠塔－鐘形舍利塔

四、韓國泡菜

　　韓式泡菜亦稱朝鮮泡菜，是一種傳統發酵醃製食品，熱量低並含有一種對人體有益的乳桿益生菌，可以幫助消化的健康細菌，在早期的朝鮮當時食物取得不易，也不易久藏，於是發明各種的用調味品醃製法使食物可以放置較久，其中以白菜為根基的食材脫穎而出，成為韓國人的最愛，至今已經推廣到全世界每一個角落，只要想到泡菜就想到韓國，韓國人大量食用泡菜，平均每年每人要吃掉 25 公斤的泡菜，而且 3 餐都吃，天天吃。泡菜用微紅色的發酵白菜（有時是蘿蔔）和大蒜、鹽、醋、辣椒和其他調味品共同醃製而成。泡菜是韓國人每餐必吃的東西，也是韓國人的減肥食品（高纖維、低脂肪），韓國泡菜的吃法很多，從湯到餅都少不了泡菜，類似比薩餅和漢堡包的中間夾泡菜的吃法在韓國很流行。維生素 A、B、C 在韓國泡菜中有豐富的含量，「有益細菌」稱維乳酸桿菌是對消化有幫助的，這是在發酵物像泡菜和優酪乳中發現的有益細菌，對人身體而言是有益的。

✚ 圖 7-13　泡菜製作示範

✚ 圖 7-14　20~30 種不同的泡菜

五、香港迪士尼樂園

　　香港迪士尼樂園 2005 年開幕，是全世界最小的一個迪士尼；美國佛羅里達州迪士尼是最大的一個，包含神奇王國、艾波卡特、米高梅影城、動物王國，還有 3 座水上主題公園。華特・迪士尼是華特迪士尼公司的創辦人之一，他有一個宏大的夢想，就是打破一般主題樂園的界限，全力打造一個可以給人們帶來嶄新刺激的主題樂園，1955 年創立了第一個迪士尼樂園，為無數人帶來天真的歡笑和共同的難忘回憶。香港迪士尼樂園傳承一貫迪士尼的傳統，也設計了很多獨特創新的景點，同時完美傳承了華特迪士尼公司的活力和生命力，為不同年齡的賓客呈現多元的文化和獨特的迪士尼體驗，在全球各地的迪士尼樂園中保持與眾不同的地位，繼續秉持華特的理念，締造一個「大人和小朋友都能同樂的家庭樂園」(香港迪士尼樂園，2021)！目前全世界有 6 座迪士尼樂園，分別在美國加州迪士尼、美國佛羅里達州迪士尼、東京迪士尼、巴黎迪士尼，而上海浦東是第 6 個迪士尼樂園。

✛ 圖 7-15　迪士尼馳車天地等候時間

✛ 圖 7-16　迪士尼美國小鎮大街

✛ 圖 7-17　示範迪士尼早期電影製作方式

六、泰國芭達雅

芭達雅就可稱為泰國的黃金海岸，位於曼谷東南方約 147 公里處，開車只需要 2 小時，是一條約 4 公里長而直的濱海大道，由旅館、酒吧及餐廳相毗連而成，靠海的一側則是充滿浪漫情調的椰子樹群、棕櫚樹的沙灘分為，使人一到此地便開始放鬆進入休閒度假的氣氛。芭達雅愛水上運動者的天堂樂園，更是早期泰國王室海上俱樂部地，有「東方夏威夷」的美稱，旅客可以從事衝浪、拖曳傘、游泳、日光浴、滑水、浮潛、水肺潛水、航海等活動，還有渡船、水翼艇。租一

✈ 圖 7-18　泰國芭達雅水上活動區

條小船，往珊瑚礁外島，乘船大約 45 分鐘就可以抵達雙胞胎島的「格蘭島」(Ko Larn) 和「薩島」(Ko Sak)，以及被稱為水晶島的沙美島(Ko Samet)一享遺世的樂趣。除了水上活動之外，租輛摩托車或吉普車前往鄰近的沙灘，這裡是一處遊樂的天堂樂園。再來還有靜態的觀光勝地，參觀蘭花農、植物園、果園生態和迷你暹邏國，以及環繞在芭達雅四周的山地小村，處處別有洞天。晚間有各種多彩多姿的娛樂項目、經典餐飲與精品購物等夜生活，晚餐後有露天酒吧、夜總會與濱海大道等。在「條帶區」(The Strip)，可以讓您流連忘返，這裡充滿了異國風趣，期待光臨（泰國觀光局，2021）。

七、印度泰姬瑪哈陵

泰姬瑪哈陵(Taj Mahal)是印度的傳統珍寶，也是世上最精緻的古蹟之一。此為一位懷念愛妻的君主，蒙兀兒王朝皇帝沙賈汗(Shah Jahan)所建立，蒙兀兒王朝乃是蒙古人的後代所建立的，從 1632 年開始興建，據說這座陵寢與周邊建物花了 22 年才完工，目的是永遠保存自己的豐功偉業及懷念心愛的妻子慕塔芝・瑪哈(Mumtaz Mahal)。所以也可說是一場愛情故事的見證，這座如珍珠般閃耀的白色大理石圓頂建築中，坐落在亞穆納河(Yamuna river)畔旁，正中央的八角形陵墓占地寬廣，其中四邊長度各約 55 公尺，四個角落各有一座高聳入雲的尖塔，中央的圓頂建築有 35 公尺，然而整個印度盛產的是紅色岩石的石材，到底去哪獲取搬運這些白色大理石，至今還是個謎。泰姬瑪哈陵的所在地亞格拉(Agra)以南約 900 公里，包括座落在陵墓兩側的清真寺與賓客會館，後方則是亞穆納河，在這片神聖的土地上，愛情故事與美得令人屏息的泰姬瑪哈陵合而為一，在亞格拉已成為印度首都的郊區，每日平均遊客人數是 5 萬人，週末甚至高達 7 萬人。

　　有一個傳說泰姬瑪哈陵共蓋了 20 餘年，中間動用了許多建築師、雕刻師、工程師與勞力施作者，約 5 萬人，這些人工作期間，皇帝沙賈汗規定不可以對外透露建設內容與進度，更不可以回家探視親人與妻兒，這些人就這樣工作了 20 多年，這中間產生了許多的怨言及憤怒，大家紛紛表示當這座白色血汗宮殿竣工之時，也就是我們離開此地的時候，大夥一起計畫要蓋一座更美麗的宮殿讓這座泰姬瑪哈陵為之失色，這些的抱怨其實早已傳到皇帝沙賈汗的耳裡，他不動聲色是為了要使宮殿順利完工，當完工之時皇帝沙賈汗派遣了士兵把這些人當中幾個主事者關起來，但並沒有殺害他們，而是用更狠毒的手法，把眼睛挖出來，舌頭割掉，斷其手腳之後，遣人送回他們的家鄉，這是比死更殘暴的方式，這個傳言正代表蒙古人的凶殘暴烈手法。

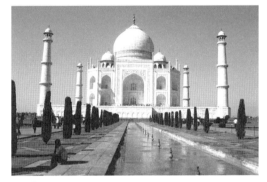

✚ 圖 7-19　印度阿格拉泰姬瑪哈陵

✚ 圖 7-20　印度阿格拉紅堡

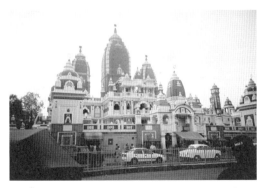

✚ 圖 7-21　印度新德里－印度神廟

✚ 圖 7-22　印度齋浦爾風之宮殿

參考文獻 REFERENCES

中國食品科技網，世界上最健康的 5 種食品(5)
http://www.tech-food.com/news/2009-9-8/n0296025_5.htm

妙華佛學會(2021)，緬甸佛教，Retrieved from
http://www.buddhismmiufa.org.hk/buddhism/place/SouthAsiaCountryBuddhism.htm

香港迪士尼樂園(2021)，迪士尼主題樂園家喻戶曉的快樂體驗，Retrieved from
https://www.hongkongdisneyland.com/zh-hk/disney-story/

旅行百科網(2021)，千佛壇是哪個國家的，Retrieved from
http://xing.glyx.cn/overseas/2065.shtml

泰國觀光局(2021)，芭達雅 Pattaya 旅遊資訊，Retrieved from
https://www.tattpe.org.tw/Attraction/Info.html?id=16

梵蒂岡廣播電台(2015)，亞洲概況：多元而複雜、各大宗教的發源地，Retrieved from
http://www.archivioradiovaticana.va/storico/2015/01/03/%E4%BA%9A%E6%B4%B2%E6%
A6%82%E5%86%B5%EF%BC%9A%E5%A4%9A%E5%85%83%E8%80%8C%E5%A4%8D%E6%
9D%82%E3%80%81%E5%90%84%E5%A4%A7%E5%AE%97%E6%95%99%E7%9A%84%E5%
8F%91%E6%BA%90%E5%9C%B0/zh-1116892

陳文珊(2020a)，吳哥窟建築之美，Retrieved from
https://market.cloud.edu.tw/resources/web/1659488

陳文珊(2020b)，吳哥窟宗教意涵，Retrieved from
https://market.cloud.edu.tw/resources/web/1659487

⊙ 圖片來源：

柬埔寨吳哥窟，柬埔寨吳哥窟之旅 http://travel.dahangzhou.com/haiwai/633/

Angkor Wat Tours
http://www.angkormonkeydrivers.com/tours/angkor-wat-tours/

astaroundtheworld. Shwedagon Paya
http://www.astaroundtheworld.com/snaps-from-the-shwedagon-pagoda/

indonesia.travel Borobudur.　http://www.indonesia.travel/en/activity/detail/17

TRAVELLZNET.Borobudur
http://www.travellz.net/tourism/borobudur-temple-ja.html/attachment/765250__borobu
dur-temple-indonesian_p

TRAVELLZNET.Borobudur
http://www.travellz.net/tourism/borobudur-temple-ja.html/attachment/borobudur_temp
le_panorama

歐洲觀光資源

THE PRACTICE AND THEORY OF
TOURISM RESOURCES

歐洲文明有兩個重要的源頭，第一來自於西亞猶太教和基督教所帶來的是出世的宗教生活與道德規範；第二是希臘是羅馬的古典文明所帶來的是入世的知識、文藝和科學精神。

第一節　歐洲文化觀光資源

一、古希臘文化

地中海沿岸地區，主要包括愛琴海中的諸島和沿地中海岸的希臘、小亞細亞等地，是希臘文明的發源地。在西元前 2000 年左右，一批屬於印歐語系的民族開始進入希臘半島和小亞細亞西岸，最發達的地方是克里特島(Crete Island)。

✚ 圖 8-1　希臘聖托里尼島海景

西元前 750 年，希臘人接受了腓尼基文字，而將其轉化為希臘字母，進入了歷史時代，各種文化經濟活動開始蓬勃發展。百年後，發展出了高度的文化。而產生了希臘 3 大哲學家蘇格拉底、柏拉圖、亞里斯多德。西元前 6 世紀末，發展出一套民主制度(Democracy)，所有的公民組成公民大會來制定法律，所以大體上維持了 200 多年，但是，所謂的公民是指 18 歲以上的男性，不包括婦女和奴隸。西元前 6~4 世紀末，從希臘世界紛擾不斷、但同時也是文化最燦爛的時代。希臘北方的馬其頓(Macedon)王國興起，統一了希臘；年輕的亞歷山大東向用兵，征服了兩百年來一直威脅希臘世界的波斯帝國，其勢力直逼印度。

西元前 336 年，亞歷山大即位為馬其頓王，開始了一連串的征伐。去世時，名義上在他統治之下的地方包括希臘本土，以及原來的波斯帝國，疆界東至印度河西岸。去逝後，四分五裂。由托勒密(Ptolemy)統治埃及，賽流卡斯(Seleucus)統治兩河流域、波斯和小亞細亞，安提哥那(Antigonus)統治馬其頓和希臘。亞歷山大帝國本身雖未能長存，但將此後歷史的發展帶入一個新境界。在帝國分裂後，希臘人仍然是各地的統治者，其文化不斷地進入西亞和埃及，和當地文化融合成為一種新的文化，後人稱之為「希臘化文化」。在希臘化時代中產生的一些重要成果，如歐幾里德

(Euclid)的幾何學原理以及阿基米德(Archimedes)的立體幾何和浮體力學等,托勒密王朝支持下而成立的亞歷山卓城(Alexandria)圖書館。西元前 3 世紀中,義大利半島羅馬人逐漸以武力取得地中海沿岸各地的控制權,取代希臘文化。

✈ 圖 8-2　埃及亞歷山卓巨型燈塔遺蹟

✈ 圖 8-3　埃及亞歷山卓圖書館有全世界的文字為設計的外觀

二、羅馬的興衰

羅馬崛起奠定了此後 2000 年大一統國家的規模,自此開始普遍地深入西歐各地。西元前 8 世紀,義大利半島西岸中部的臺伯河下游,是一片富庶的拉丁平原(La-tium),拉丁人在臺伯河畔建立了羅馬城,開始成為獨立國家。若以政治形態來作為歷史分期的依據,羅馬歷史的發展可分為 3 期。

✈ 圖 8-4　梵蒂岡教皇國－聖彼得大教堂

時代	說明
王政時代 （西元前 510 年前）	根據傳說，王政時代的最後兩個國王都是伊特拉士坎人。王政於西元 510 前年被推翻，此後羅馬歷史就進入共和時代。
共和時代 （西元前 510 年～西元前 27 年）	國家的最高執政機構是公民大會，惟實際上政權是操在由公民大會選出的兩名執政官手中。另外又有元老院(Senate)，其中元老是由退休的執政官和貴族擔任，任期終身。元老院的建議均為執政官所尊重，因此，對政務有很大的影響力，可見這種共和政府並不是真正的民主政府。西元前 3 世紀占領了整個義大利，打敗北非的迦太基，並且積極地進入希臘化世界，一方面大量吸收希臘文化，一方面逐漸取得希臘化世界的控制權，凱撒和其義子屋大維，曾率軍征服高盧。(Gau1，今法國)
帝國時代 （西元前 27 年～西元 476 年）	在屋大維的統治下，羅馬進入帝國時期，版圖包括義大利、高盧及地中海沿岸的希臘化世界，開始了約 200 年的繁榮時期。從西元第 3 世紀開始，羅馬帝國逐漸在政治、經濟、社會各方面陷入混亂，最後終於分為東西 2 個帝國；西羅馬帝國於 5 世紀末葉崩潰。

西元 4 世紀末，羅馬帝國在政治上分裂為東西 2 帝國，東帝國以君士坦丁堡為首都。分裂的原因，一方面是因為西半部義大利半島的經濟情況越來越壞，一方面是為了應付東方與北方的強鄰，為了軍事上的便利，遂將帝國的中心遷移到東方。當西羅馬帝國滅亡之後，東羅馬帝國仍然繼續維持了 1000 年之久，可見這東移有其實際上的需要和益處。西元 2 世紀中葉開始，羅馬帝國北方的日耳曼人

✚ 圖 8-5　回教清真寺

(German)已經入侵。西元 4 世紀之後，斯拉夫人(Slav)、日耳曼人等向南歐遷徙，大舉侵入羅馬帝國，於 5 世紀中落入日耳曼人的控制中。西元 476 年，羅馬最後一個皇帝被廢，西羅馬帝國覆亡。4 世紀中，羅馬皇帝君士坦丁在羅馬帝國建立一個新的首都後，就被稱為「君士坦丁堡」。羅馬帝國分裂後，拜占庭一直是東羅馬帝國的首都，所以東羅馬帝國又稱為「拜占庭帝國」。

東羅馬帝國歷史的發展大致可以分為 3 大階段。

階段	說明
第一	君士坦丁堡建立以迄 7 世紀回教的興起，是其最興盛的時期。
第二	回教興起到 11 世紀為止，帝國勢力迅速地擴張，征服了埃及、巴勒斯坦和敘利亞，東羅馬帝國的疆域喪失大半，但是靠著君士坦丁堡 3 面環海的優越防守形勢，仍能遏止阿拉伯人的入侵。
第三	始於 11 世紀土耳其人入侵小亞細亞，致拜占庭帝國陷入長期苦戰，至西元 1453 年，君士坦丁堡被土耳其人攻陷，帝國正式滅亡。

　　皇帝是查士丁尼（西元 527~565 年）。命令一批學者將過去的法令通盤整理，成為著名的「查士丁尼法典」，這可以說是古代希臘羅馬文化中法律知識的總結。現代歐洲各國的法律，大都以查士丁尼法典中所保存的羅馬法為基礎，自從君士坦丁大帝讓基督教合法化並且自己成為基督徒之後，君士坦丁堡就成為東羅馬帝國的宗教重鎮。在西羅馬帝國崩潰之後，以君士坦丁堡為中心的基督教教會和羅馬教會的關係越來越疏遠，漸漸形成另一個系統，後來稱為「希臘正教」，羅馬教會則稱「羅馬公教」。

三、基督教的早期發展

　　西元前 6 世紀，猶太人亡國之後，信仰仍然極為堅定，不懼一時的失敗，相信終有一天會得到「救世主」的拯救。耶穌(Jesus)也是這樣一個英雄：他死後復活，並且應允追隨他的人可得永生，所不同的是，他雖然也重視儀式，但更強調人必須過正直而道德的生活。耶穌被羅馬人釘死在十字架上，他的門徒相信他在死後復活升天，並且會再回到世上來拯救他的信徒，他們稱他為「基督(Christ)」，原義為「受膏油者」。耶穌死後，他的門徒開始四處傳教，其中以保羅最為重要，保羅是個出生在小亞細亞的猶太人，起初對基督教很反感，卻在一次旅途中，突然受到感召，成為信徒。

✚ 圖 8-6　梵蒂岡教皇國與義大利的邊界

　　皇帝君士坦丁，下令予基督教合法的地位，他自己後來也受洗成為信徒。到四世紀末期，基督教成為帝國內唯一合法的宗教，其他的宗教一律遭到禁止。昔日受迫害的基督教，這時反而成為不寬容異己的絕對權威，基督教教會的組織亦逐漸形成，有主教、教士等階級之分，主教的權力越來越大，可以任命教士，並且有解釋

教義之權，督促信徒的修行與道德，至 5 世紀，羅馬城的主教成為整個教會的領袖，後又稱為「教宗(Pope)」。

四、十字軍東征及其影響

11 世紀後的 200 年間，十字軍東征前後共有八次，是因為前往耶路撒冷朝聖的基督徒經常受到回教徒的襲擊，而拜占庭帝國又飽受土耳其人的威脅，於是由羅馬教宗發起組織以西歐騎士為主的東征軍，一方面保護拜占庭帝國，一方面要將聖地耶路撒冷由回教徒手中解救出來。十字軍東征只有第一次可以說是成功的，並且建立了耶路撒冷王國，其餘的幾次大都無功而返，十字軍雖然沒有達成任務，仍然對歐洲社會造成許多間接的影響。

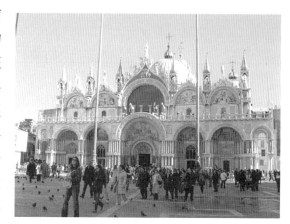

✝ 圖 8-7　威尼斯聖馬可大教堂

方面	說明
軍事	近東地區建立了許多堅固的城堡，後來也成為回教徒模仿的對象。
經濟	東征的軍隊需要大量的財源和不斷的補給，以致西歐教會和國家開始改用新的稅制，連帶使商業活動更為發達。
貿易	許多十字軍軍人由於接觸到阿拉伯世界高水準的生活方式，回到歐洲後不免要繼續享用各種東方的香料和奢侈品，也促使歐洲商人更積極地經營與東方的貿易。

十字軍的熱潮過去之後，歐洲又經歷了一次更大的變動，使整個社會受到極大的打擊，是從 14 世紀初開始，歐洲各地所經歷「黑死病（即鼠疫）」的流行。15 世紀中期，歐洲各地的人口在百餘年間大量減少，大約只有 13 世紀時的一半。15 世紀中葉，活字印刷術也從開始流行，大量降低書籍的成本；於是，新的知識可以廉價地保存和流傳，對促進工業技術和科學的發展有很大的助益。

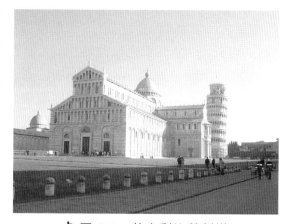

✝ 圖 8-8　義大利比薩斜塔

在航業方面，資本家開始興建大船，可以多載貨物，而且較不畏惡劣的天候，尤其是尾舵的使用，可以更精確地控制航向。歐洲船員對大西洋沿岸的航行也越來越加熟悉，奠定了日後海外拓殖的基礎，由此看來，黑死病雖然給歐洲帶來一次大災難，但同時也給歐洲社會與經濟一次重組的機會，使歐洲歷史邁向一個新的方向。

五、中古時代的歐洲

16~17 世紀，歐洲發展成現代的民族國家，羅馬中央政府瓦解之後，歐洲各地遂成為蠻族瓜分的對象，如今日法國境內的法蘭克王國、義大利半島上的侖巴底和東哥德王國、西班牙的西哥德王國、北非的汪達爾王國，以及英國的盎格魯撒克遜諸小邦。西元 800 年，法蘭克王國，國王查理曼(Charlemagne)由羅馬教宗加冕，稱「羅馬人的皇帝」，查理曼遂以西羅馬帝國的繼承者自居。到 10 世紀中，鄂圖一世(Otto I)勉強鎮服諸小邦，於西元 962 年由羅馬教宗加冕，稱為「羅馬皇帝」，他所統轄的王國後來就被稱為「神聖羅馬帝國」。

六、文藝復興時代的歐洲

（一）義大利與文藝復興

歐洲發展到了 14、15 世紀。文化上，產生文藝復興運動，以恢復古希臘羅馬文化的復古運動，後來在藝術、文學等方面開拓出新的領域，使歐洲各國文化思想蓬勃的發展。從 11、12 世紀開始，當西歐封建制度方盛，義大利北部城市佛羅倫斯、米蘭、威尼斯等最為著名。這些城市靠著其優越地理位置，成為西歐與拜占庭帝國以及阿拉伯世界之間的貿易轉口中心，賺得了大量的財富，於是商人階級就成為這些城市的主要角色。

✛ 圖 8-9 義大利佛羅倫斯市政廳鐘樓

（二）文藝復興的特質－人文主義

許多人物都不惜重金，以能夠請到一位有名的藝術家或作家到他們的宮廷中為榮。雖然一些最偉大的藝術品，仍是替教堂或教會所做的，但藝術家工作的對象和主顧已經遠超出了教堂和宗教題材。一個新的時代的來臨就是「文藝復興（Renaissance，意即再生）」的意義。即使採用舊的宗教題材，如耶穌被釘上十

字架、耶穌誕生等,也能呈現出新的精神,重視畫面人物的表現,而不再像中古的
繪畫那樣,主要在藉畫面來表達信仰的虔敬。

人文主義思想		
但丁的「神曲」	薄伽丘的「十日談」	馬基維利的「君主論」
拉伯雷的「巨人傳」	康帕內拉的「太陽城」	

(三) 自然科學天文學

天文學家	年代	理論
波蘭 哥白尼	1543 年	「天體運行論」,在其中提出了與托勒密的地心說體系不同的日心說體系。
義大利 伽利略	1609 年	發明了天文望遠鏡,之後出版了「星界信使」,「關於托勒密和哥白尼兩大世界體系的對話」。
德國 克普勒	1609 年	「新天文學」和之後的「世界的諧和」提出了行星運動的三大定律,判定行星繞太陽運轉是沿著橢圓形軌道進行的,而且這樣的運動是不等速的。

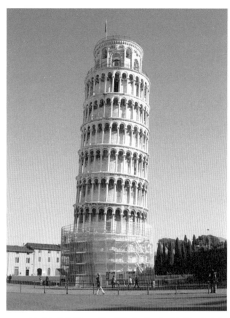

✚ 圖 8-10　比薩斜塔－伽利略自由落體實驗在此進行

（四）文藝復興繪畫

文藝復興三傑：達文西、米開朗基羅、拉斐爾。

✛ 圖 8-11　梵蒂岡聖彼得大教堂內，由米開朗基羅雕刻「聖母痛子圖」，又稱「聖殤」，聞名全世界

✛ 圖 8-12　達文西作品「最後的晚餐」，在義大利米蘭恩寵聖母堂

人物	作品
達文西	「最後的晚餐」和「蒙娜麗莎」現存羅浮宮最為世人矚目。
米開朗基羅	西斯廷禮拜堂壁畫，「創世紀」、「最後的審判」、「聖殤」等。
拉斐爾	「美麗的女園丁」、「西斯廷聖母」、「聖體爭辯」、「雅典學派」等。
波提且利	「維納斯的誕生」、「誹謗」、「春」等。
提香	「懺悔的馬格琳達」、「烏爾賓諾的維納斯」等。

麥地奇家族(Medici)在佛羅倫斯 13~17 世紀時期在歐洲擁有強大勢力的名門望族。麥地奇家族的財富、勢力和影響源於經商、從事羊毛加工和在毛紡同業公會中的活動，然而真正使麥地奇發達起來的是金融業務，麥地奇銀行是歐洲最興旺和最受尊敬的銀行之一，麥地奇家族以此為基礎，開始是銀行家，進而躋身於政治家，教士，貴族，逐步走上了佛羅倫斯，義大利乃至歐洲上流社會的巔峰。在文藝復興時期，麥地奇家族的重視於藝術和建築方面，喬凡尼貝里尼是這個家族中第一個贊助的畫家，在建築方面，麥地奇家族成就了佛羅倫斯著名的景點，包括烏菲茲美術館、皮蒂宮、波波里庭院和貝爾維德勒別墅，該家族在科學方面也有突出貢獻，贊助了達文西和伽利略，使得後世稱麥地奇家族為「文藝復興教父(The Godfathers of the Renaissance)」。

七、宗教改革

西元 1530 年，醞釀改革的天主教，在新教的刺激之下，開始一連串的改革。改革後的天主教，其教義和新教最大的不同。說明如下：

教別	信奉地區	說明
新教	日耳曼諸國	只承認聖經為唯一的權威。
天主教	法國、西班牙及義大利諸小邦	聖經外，承認傳統的權威。包括了教宗及教會的制度，如行聖禮、對聖母、聖人和聖物的崇拜等。

西元 11、12 世紀時，教會歷經了一連串的革新運動，加強了修院的管理，強化教會的內部組織，並且重建其凌駕世俗權勢之上的威望。不過，經過數百年的時間之後，到 16 世紀初期，教會內部腐化的情況再度嚴重起來，其中最為一般人所指責的就是出賣「赦罪券(Indulgence)」，以及買賣教職等，於是改革的呼聲再度提高；而這一次的改革結果使得基督教世界從此分裂，對此後歐洲文化的發展，影響極為重大。西元 1550 年代，奉行新舊兩派教義的國家終於決定，每一個國家的統治者有權決定該國的信仰，但是在該國境內的人民也必須同時奉行相同的教派，否則只有遷居至他國。不過這項決定只適於日耳曼境內信奉路德派與天主教的國家，而茲文里與喀爾文的新派則被排除在外。「新教」（也就是一般所稱的基督教），而羅馬教廷所代表的被稱為「舊教」（現在一般稱之為天主教）。

改革者	主張	說明
日耳曼馬丁路德	因信得救	「因信得救」的主張其實是根本上否認了教會，每一個人只要憑著他的信心，藉著閱讀神的話語（聖經），就可以直接和上帝接觸。
蘇黎士茲文里	因信得救	主張一種更樸素的崇拜方式。因此，反對路德在信徒聚會中保留的儀式，如歌唱、聖詩以及聖餐禮等，他尤其認為聖餐禮完全是一種象徵性的儀式，好讓教徒堅定自己的信念。
日內瓦喀爾文	因信得救	組織成一個清晰完整的神學系統，其基本信念是，人的得救與否完全是神預先設定的，人並無法藉善功、善行或懺悔來改變自己的命運。
英國國王亨利八世	宗教獨立	最大的影響是英國從此真正成為一獨立王國，不論在世俗或宗教上都不再接受除國王之外的任何權威。

八、英國議會演進

9 世紀間，英國的貴族和教士組成「賢人會」，成為國王的諮詢機構，凡遇國家大事，都須先徵得賢人會的同意，國王才能公布施行。11 世紀，賢人會改名為「大議會(Great Council)」，功能還是沒有改變。1215 年，英國貴族們起來反抗約翰王(King John)的暴政，迫他簽署大憲章，其中規定國王徵收新稅或特別捐，事前必須獲得大議會的批准；同時又規定未經法院的裁判，國王不准囚禁貴族等。約翰王的兒子亨利三世(Henry Ⅲ)違反了大憲章，貴族就將他囚禁起來，召開擴大的議會，稱為「國會(Parliament)」。14 世紀，國會又分為上下兩院：由貴族和

✈ 圖8-13　白金漢宮(Buckingham Palace)倫敦英國君主王宮。1837年維多利亞女王登基後，白金漢宮成為英王正式宮寢。白金漢宮對每天早晨都有著名的英國禁衛軍交接

高級教士出席的會場，稱為「貴族院(The House of Lords)」，或稱為「上議院」；各郡和各城市當選代表出席的會場，稱為「眾議院(The House of Commons)」，或稱為「下議院」。國會經常利用徵收稅捐的同意權，不斷迫使國王從事政治改革。因此，國會就成為限制王權的重要機構了。

九、法國大革命

中古歐洲的貴族和教士，占有大部分土地，享受很多特權。這種情形至 18 世紀還沒有多大改變。加上國王十分專制，政府可以隨意拘捕人民；貴族生活奢靡，這就是「法國大革命」的主要背景。大革命爆發的導火線卻在財政問題，迫得國王路易十六召開三級會議，來解決財政的困難。1789 年 7 月 14 日，攻破巴士底(Bastile)監獄，法國專制行政體系完全瓦解。1793 年，路易十六和王后被處死，無論對內或對外都有頗大的影響，原來當時與法國作戰的普、奧兩國，乘

✈ 圖 8-14　法國巴黎凱旋門上的馬賽進行曲雕刻

機宣傳革命的可怕，邀請英、荷、西等國參戰，結成「第一聯盟(First Coalition)」，聯合對法作戰，致使法國一時陷於嚴重的外患之中，法國國內本來還潛伏著不少反

革命的貴族和教士，他們乘機鼓動農民起來叛變，致使法國內部相繼發生叛亂事件，再加上內奸和外敵相勾結，法國的處境更趨險惡。

十、拿破崙的崛起

　　法國出現一位傑出的人物，這就是後來接掌法國政權的拿破崙(Napoleon Bonaparte)。1796 年，督政政府任命他為遠征義大利總司令時連續獲勝，當時年齡還未滿 27 歲。1797 年，揮兵北上，進攻奧國，迫使奧帝求和訂約，利用法人崇拜他的心理，發動政變，脅迫國會上、下議院的議員，選他為「第一執政」，取得政權。1804 年，將第一執政改為「皇帝」，並即位。拿破崙稱帝的同時，英、俄、奧等國又組成聯盟，準備圍攻法國。1805 年，拿破崙先發制人，親率軍隊東征，先擊敗奧軍，接著又擊敗俄、奧聯軍。1806 年更擊潰普軍，進占柏林，迫普魯士割讓其國土的一半。1807 年再敗俄軍，迫俄皇訂約停戰，俄國且答應助法攻英。拿破崙東征回法後，又以助西攻葡為名，在 1808 年派兵進占西班牙，加上派部將進占義大利，於是歐洲大部分地區由他一人支配，形成拿破崙獨霸歐洲的局面。

　　拿破崙在獨霸歐洲的 4、5 年間，還將歐洲加以改造，除自兼義大利王以外，還派其兄弟、親屬為西班牙、荷蘭等地的統治者。1806 年取消神聖羅馬帝國，約現在德國境內，建立「西發里亞(Westphalia)王國」和「萊因邦聯(Confederation of the Rhine)」；前者由其幼弟出任國王，後者由他自兼「護國主(Protector)」。此外，他又在今波蘭境內建立「華沙大公國」為其附庸，拿破崙自稱為「革命之子」，在他直接或間接統治的地區都廢除封建制度，取消貴族和教士的特權，解放農奴，推行拿破崙法典等。因此，那些地方雖未經過革命，卻收到與革命同樣效果。拿破崙以武力和法典來推廣法國革命的主張，這就是他對歐洲最大的貢獻。

十一、拿破崙的失敗

　　1807 年，法、俄訂約，俄國本來答應助法攻英，但後來俄國不顧拿破崙的禁令，公然與英國通商。1812 年，拿破崙痛恨俄國的失信，親率 60 萬大軍征俄。最初本來很順利，9 月進占莫斯科，但進占時適逢大火，全城盡燬，軍糧無著，迫得拿破崙只好撤兵。拿破崙撤兵時，北地已屆嚴寒，再加上俄國採取堅壁清野的政策，法軍所到之處，無法覓得食物，飢兵遭受風雪與俄軍的襲擊，沿途死亡不計其數。其能在凍餒中退出俄境者僅十分之一。拿破崙征俄失敗後，英、俄、普、奧等國又組成聯盟，發動所謂「解放戰爭」，此後的戰爭拿破崙就勝少敗多，無法阻止聯軍的攻勢。

　　1814 年春，俄、普、奧、英 4 國的軍隊攻入法國。4 月拿破崙與 4 國簽約，宣布退位，避居於地中海中的厄爾巴(Elba)小島上，但他雄心未泯，翌年又率領一千多人，潛回法國，驅逐當時在位的法王路易十八，重掌法國政權。1814 年 6 月，滑鐵盧(Waterloo)一役中，拿破崙兵敗被俘，英國將他放逐在大西洋中的聖赫勒拿(St.Helena)島上，抑鬱以終。

✚ 圖 8-15　一代雄獅拿破崙棺塚置於巴黎傷兵醫院

十二、俄羅斯的興起

　　西元 9 世紀，建立了第一個有組織的國家，首都為基輔(Kiev)，稱為「基輔公國」。

大事記	說明
希臘正教傳入	猶太教、回教、基督教，紛紛隨著商人傳入，當時國王鑑於拜占庭的希臘正教有莊嚴神祕的儀式，承認國王的權威，下令全國人民為基督徒。這樣一種強迫人民改變信仰和生活傳統的方式，在表面上雖然沒有遭到太大的阻力，但實際上卻不能完全斷絕長久以來流傳在民間的一些迷信和神祕思想，於是民間信仰遂與基督教混合，發展出一套有地方特色的宗教信仰，稱為「希臘正教（亦稱東正教）」。
經濟的發展	將北方與波羅的海區域所出產的毛皮、蜂蜜、鹽、麻等特產，藉河川之便運往拜占庭和回教世界，再將後二者的手工藝品、珠寶、武器、香料等貴重貨物運回北方。13 世紀初，波羅的海東岸地區為一批日耳曼人所占領，而黑海北岸又逐漸為遊牧民族所統治，基輔公國的對外貿易路線均被切斷，經濟大受打擊。

　　13 世紀中，蒙古帝國迅速擴張，攻陷基輔，建立欽察汗國。一直到 15 世紀末期，斯拉夫人才在莫斯科公國的領導下掙脫了蒙古的控制，恢復獨立。蒙古人統治俄國 240 年，對俄國人民的殺戮與城市的破壞，使得俄國南方殘破，人民紛紛向北方森林區遷徙，莫斯科公國就是在這種情況之下興起的。

　　莫斯科公國的興起，由於地理形勢優越，位於西部河流發源之處，控制了通往波羅的海和黑海的水路，在蒙古統治時代開始發展為有規模的國家。起初尚接受蒙古人的支持，到 15 世紀末葉遂有能力反抗蒙古人的統治，且兼併其他公國，勢力發展迅速，到了 16 世紀末期，其國土面積已經接近現代歐俄的部分。彼得大帝的西化政策（西元 1682~1725 年），使其國家由中古步入了近代。

俄國是歐洲最專制又最落後的國家，在第一次世界大戰後，直至 19 世紀前半段，內部還實行農奴制度，克里米亞戰爭失敗的影響，很多知識分子起來要求改革，沙皇亞歷山大二世在 1861 年始下令解放農奴。亞歷山大三世專制保守的政策，使和平改革絕望，人民思想反趨激烈，各種革命組織就紛紛建立，其中較重要者，一是「社會革命黨」，二是「社會民主黨」，後者就是日後俄國「共產黨」的前身。1894 年，尼古拉二世也是一位專制保守的沙皇。1905 年，日、俄戰爭失敗

✚ 圖 8-16　俄羅斯冬宮位於聖彼得堡市涅瓦河畔，現為隱士盧博物館，世界四大博物館之一（羅浮宮、大英博物館、大都會博物館）

後，國內主張革新的人士，群起要求政治改革，尼古拉二世被迫召開國會，國會屢次要求改革，均遭尼古拉二世拒絕。1917 年，購買糧食的人與警察發生衝突，引起憤怒的人民起來暴動，政府派兵平亂，但軍隊反與暴動人民聯合起來，組織「蘇維埃(Soviet)」；國會也起來接掌政權，逼迫尼古拉二世退位，這就是「二月革命」，俄國民主政府建立後，一則由於各政黨爭權鬥爭，政局不穩定，二則由於過去作戰屢遭失敗，民心士氣十分低落。俄國共產黨首領列寧，返回俄國，很快就取得蘇維埃的領導權，他提出「和平！土地！麵包！」等口號，煽動士兵逃離部隊，工人接管工廠，農民霸占地主的田地；同時還鼓勵工人、農人等組織「紅衛兵(Red Guards)」，保護各地成立的蘇維埃；接著又提出「一切權力歸於蘇維埃」的口號，與民主政府對抗。等到各方布置妥當以後，就在同年 11 月發動政變，將民主政府推翻，另建蘇維埃政府，這就是「十月革命」。1918 年，與德、奧訂立的和約中，除割讓大批土地給德、奧以外，還付出巨額的賠款，俄國從此成為一個共產國家。

俄國共產黨，將俄國改名為「蘇維埃社會主義共和國聯邦（The Union of Soviet Socialist Republics，簡寫為 U.S.S.R.）」，簡稱「蘇聯(Soviet Union)」，或稱「蘇俄」。在其新國名中無「俄羅斯(Russia)」字樣，其最大用意就是將來世界革命中，非俄羅斯的國家也可加入這個組織。在 1919 年，列寧為了推行世界革命，建立「第三國際(Third International)」，以為統一指揮各國共產黨活動的最高機構。第三國際指導之下，中國共產黨在 1921 年成立，日本共產黨在 1922 年成立。1924 年，列寧逝世後，俄國內部史達林(Joseph Stalin)和托洛斯基(Leon Trotsky)兩派爭權甚烈。後來史達林得勝，將蘇俄改造成為一個共產主義的工業強國。1986 年，蘇聯共產黨總書記的戈

巴契夫(Mikhail Gor-bachev)，提出「民主」和「開放」兩大原則的改革計畫，這是蘇聯邁向民主的第一步。

　　1989 年，訂定總統選舉法等；1990 年，人民代表大會始選出戈巴契夫為蘇聯首任總統。此外，蘇聯內部 15 個加盟國也在同年經由公民直接選舉的方式，各自選出自己的總統，各加盟國均享有充分的自治權，蘇聯從次轉變成一個民主的聯邦國家。1989 年，群眾持電鑽、鐵銼等工具，拆毀分隔東西柏林圍牆的事件，與西德達成統一合併的目標。波蘭、捷克、匈牙利、羅馬尼亞、南斯拉夫、保加利亞和阿爾巴尼亞等 8 國，共產政權瓦解。葉爾辛目睹蘇聯 15 個加盟共和國都已選出自己的總統，而且都各自珍惜自己國家的獨立自主權，乃建議將原有蘇聯的嚴密組織，改為鬆散的國協，稱為「獨立國家國協(Commonwealth of Independent Nations)」。但是，波羅的海 3 國－「愛沙尼亞」、「拉脫維亞」、「立陶宛」都不願參加這一組織，使國協剩下 12 國加盟國，加盟國各自推動其改革，而使改革進入另一新階段。

十三、民主思潮

　　歐洲到了 17 世紀，英人法蘭西斯培根(Francis Bacon)、笛卡兒(René Descartes)等，提倡歸納方法、演繹方法和實驗方法等研究自然界的各種現象。由於各國政府紛紛設立科學研究的專門機構，如英國的「皇家學會(Royal Society)」、法國的「科學院(Academy of Sciences)」等，積極提倡科學研究。科學研究從此就成為歐洲學術的主流，以下是當代的發明及研究帶動了民主思潮。

人物	發明
法國人－笛卡兒	發明解析幾何。
英國人－牛頓	發明微積分、萬有引力及運動 3 大定律。
義大利人－弗打	發明電池。
英國人－波以耳	發明氣體體積與其所受壓力大小成反比例的定律。
荷蘭人－魯文霍克	利用顯微鏡發現原蟲、細菌。
英國人－金納	發明種牛痘以防天花傳染的方法。

表 8-1　在人文主義學上的貢獻

人物	研究
英國人－洛克	提倡人人平等、天賦人權及主權在民的學說。
法國人－孟德斯鳩	提倡立法、司法、行政三權分立以防止專制的學說。
法國人－盧梭	對天賦人權、主權在民的學說加以闡揚。
北美殖民地－傑佛遜	提倡人民有權推翻腐敗政府的學說，民主思潮從此發展起來。

十四、義大利的統一

拿破崙征服義大利半島失敗,「維也納會議」造成義大利半島四分五裂的局面。維也納會議將義大利劃分成如下的幾個政治單位:倫巴底地帶(Lombardy)、威尼斯王國(Venetia)、薩丁尼亞王國 (Kingdom of Sardinia)、兩西西里王國(Kingdom of the Two Sicilies)、教皇國(Papal States)、托斯卡尼(Tuscany)大公國等。奧國勢力最大,奧國除了直接統治倫巴底和威尼西亞以外,兩西西里王國與奧國訂有攻守同盟條約,內政外交都受奧國的支配。因此,奧國就成為義大利統一的最大障礙。

✛ 圖 8-17 義大利米蘭艾曼紐二世迴廊,紀念義大利國父艾曼紐二世統一義大利

統一運動的成形,1831 年,馬志尼(Joseph Mazzini)成立青年義大利黨(Young Italy),鼓吹義大利統一,掀起廣泛的「復興運動」,統一成為整個義大利人民的共同要求。1848 年,薩丁尼亞王國艾曼紐二世(Victor Emmanuel II 義大利國父),成立國會,領導義大利的統一運動,對奧作戰,次年,對奧戰爭失敗。

加富爾的建國準備:1858 年,薩丁尼亞王國首相加富爾(Cavour)獲得法皇拿破崙三世的協議,引誘奧國對薩丁尼亞進攻,法國則以抵抗侵略為名,派兵助薩作戰,薩國將西北邊兩處地方割讓給法國。

1859 年義大利統一的完成,奧國向薩丁尼亞提出限 3 日內解除武裝的通牒遭到拒絕後,薩奧戰爭(Austro-Sardinian War)因此爆發,薩丁尼亞戰勝。1860 年,加里波底(Garibaldi)獲得加富爾的祕密援助,渡海進攻南部的西西里王國。因為身穿紅色襯衫,被稱為「紅衫軍」(Red Shirts)。1861 年,通過了義大利憲法,並宣布伊曼紐二世為義大利王國的國王,這就是「義大利王國」正式成立之始。

1866 年,乘普、奧戰爭的機會,收回威尼斯。1870 年,乘普、法戰爭的機會,收回羅馬以為首都,於是義大利統一完成。

義大利法西斯黨的興起,墨索里尼(Benito Mussolini),成立「法西斯黨(Fascist Party)」,宣示反共產黨主張,得到人民的贊同,法西斯黨迅速擴展起來。法西斯黨徒首先取得義大利北部各工業城市的政權,禁止工人罷工,社會秩序賴以恢復。1922 年,墨索里尼號召黨徒們起來奪取中央政權,墨索里尼出任首相,組織新的內閣,義大利政權從此落入墨索里尼的手中,墨索里尼取得政權以後,仿照共產黨,消滅其他政黨,實行一黨專政。

十五、德意志的統一

維也納會議後的日耳曼，在 19 世紀初，當拿破崙獨霸歐洲時，將日耳曼 300 多邦合併為 30 多邦，為日耳曼統一奠立初基。維也納會議時，將用德語文的 30 多邦，組成一個散漫的日耳曼邦聯，設一公會，由奧國擔任主席，普魯士擔任副主席。奧國利用公會主席的地位，推行專制反動的政策，利用它阻撓日耳曼統一的工具。

1818 年統一運動的基礎奠定，普魯士提倡「關稅同盟」，建立統一的關稅，以便貨暢其流，促進工商業的發展，這就是日後日耳曼統一的經濟基礎。1848 年，的革命風潮中，日耳曼各邦代表曾經舉行 1 次日耳曼國民會議，議決建立統一的國家，訂定憲法，並推普魯士國王為皇帝，奧國反對。1850 年，普魯士國王邀請奧皇，商討統一日耳曼的計畫，又遭奧國反對。兩國因日耳曼統一的問題，彼此意見處處相左，難免一戰。

俾斯麥的鐵血政策，1861 年，普魯士國王威廉一世(William I)即位，任命俾斯麥(Otto von Bismarck)為首相，實行「鐵血政策」，稱為「鐵血宰相」，統一日耳曼。締造統一的 3 次戰爭：「丹麥戰爭」，「普、奧戰爭」，「普、法戰爭」，均戰勝。1871 年，普魯士王威廉一世，在凡爾賽宮的「鏡廳」，正式即位為德意志帝國的皇帝，至此日耳曼全境統一。

德國因惡性通貨膨脹，人民因此破產，經濟面臨嚴重危機，納粹黨希特勒乘機崛起。1920 年，希特勒組織「國家社會黨（National Socialist Party，德文簡寫為 Nazi，音譯為納粹）」，主張廢除凡爾賽條約，恢復德國過去的光榮，獲得德國人的同情。1933 年，納粹黨已經成為德國第一大黨。德國總統興登堡依照憲法規定，邀請希特勒出任內閣總理。1935 年，希特勒宣布廢除凡爾賽條約，接著就以「大砲重於奶油」為口號，重整軍備，集中全國的人力和物力，拼命推行經濟建設計畫，基礎雄厚的德國工業，經過徹底動員，準備向外大肆侵略。

十六、新帝國主義

16~19 世紀間帝國主義在亞、非兩洲的侵略，亞洲被宰割的情形。

時代	占領情形
舊帝國主義 （16~18 世紀）	葡萄牙占領印度的果亞(Goa)、澳門等。
	西班牙占領菲律賓群島。
	荷蘭占領東印度群島（今印尼）等。
	英國的東印度公司占領印度大部分地方。
	俄國越過烏拉山(Ural)，占領西伯利亞(Siberia)。

時代	占領情形
新帝國主義 （19世紀）	英國向東取得緬甸，向南取得馬來半島、北婆羅洲、新加坡等地，向北侵略阿富汗，向西侵略波斯（今伊朗）等。
	俄國占領中亞的吉爾吉斯(Kirgiz)、高加索(Caucasia)山區內的喬治亞(Georgia)王國。
	法國，除占領越南全境外，並控有柬埔寨、寮國等。

十七、非洲遭受侵略的經過

地區	占領情況
北非	英國占領埃及和蘇丹(Sudan)。
	法國占領阿爾及利亞(Algeria)、突尼西亞(Tunisia)等。
	義大利占領厄利垂亞(Eritrea)和利比亞(Libya)等。
中非	比利時占領剛果。
	英國占領奈及利亞(Nigeria)、黃金海岸(Gold Coast)、烏干達(Uganda)、肯亞(Kenya)等。
	法國占領達荷美(Dahomet)、象牙海岸(Ivory Coast)、塞內加爾(Senegal)三地同屬「法屬西非」等。
	德國占欲德屬西南非(German Southwest Africa)、莫三比克(Mozambique)等。
南非	英國以保護僑民為藉口，對這兩個小國發動一次侵略戰，後來將征服所得的地方與海角殖民地合併組成南非聯邦(The Union of South Africa)。

十八、巴爾幹風雲與兩大聯盟的形成

19世紀鄂圖曼帝國統治下的巴爾幹半島、面積雖然不大，但居民卻很複雜，有多種民族，希臘、羅馬尼亞、保加利亞、塞爾維亞、阿爾巴尼亞等，其中多數屬於斯拉夫族系。1877年，俄國向鄂圖曼帝國宣戰，俄國勝利，鄂圖曼帝國被迫求和依照1878年簽訂的「聖斯泰法諾條約(Treaty of San Stefano)」規定，巴爾幹半島各民族雖多獨立建國，但都將成為俄國的附庸，俄國勢力更伸入地中海。德相俾斯麥出面調停，1878年邀集英、法、奧、義、俄、土等國代表，舉行「柏林會議(Congress of Berlin)」，另訂「柏林條約」，議中列強決定如下：

列強	狀況說明
鄂圖曼帝國	在巴爾幹半島保留一部分土地。
建立新國家	保加利亞、羅馬尼亞、塞爾維亞、孟坦尼格洛。

列強	狀況說明
奧匈帝國	半島西北部波士尼亞(Bosnia)與赫塞哥維納(Herzegovina)兩州的管理權。
俄國	得到東北的比薩拉比(Bessarabia)等地。
英國	地中海東端得到賽普勒斯島(Cyprus I.)。

因此，巴爾幹半島上各主要民族，雖然大部分獲得獨立建國，但是各國因領土糾紛，彼此間的鬥爭轉趨激烈；加上俄、奧等國從中操縱鼓動，干戈擾攘，幾無寧日。因此，巴爾幹半島就成為「歐洲的火藥庫」。

歐洲列強除在亞洲、非洲和巴爾幹半島上後，形成 3 國同盟和 3 國協約。

聯盟陣營	國家
1882 年，3 國同盟 Triple Alliance	德國、奧匈帝國、義大利。
1907 年，3 國協約 Triple Entente	英國、法國、俄國。

十九、第 1 次世界大戰

爆發原因，1914 年奧匈帝國皇儲斐迪南夫婦在波士尼亞州的首府塞拉耶佛，被塞爾維亞的恐怖黨人暗殺，引發奧、塞兩國戰爭爆發。

(一) 戰爭初期

德國、奧匈帝國（同盟），對俄、法（協約）宣戰；英國、日本對德宣戰；1915年義大利（背棄同盟約定）對德、奧作戰。最初參加協約國方面作戰的有 10 幾個國家，同盟國方面只有德、奧、土耳其及保加利亞 4 國。德軍在最初 3 年中，卻節節勝利。大戰初起時，德國除占領比利時外，還以破竹之勢攻入法國北部，9 月間，英、法軍隊合作，在瑪恩河(Marne R.)岸奮力抵抗，才阻遏了德軍的攻勢。德國大敗俄軍，俘俄軍 20 餘萬人，其後，德、奧聯軍更向巴爾幹半島進攻，相繼征服塞爾維亞，孟坦尼格洛等國，俄國共產黨政府成立後，向德、奧投降，協約國在東線的軍力，因此完全瓦解。

1919 年戰勝國在巴黎召開和會稱為「巴黎和會」，由英、美、法、日、義 5 大強國的首席代表組成理事會，指導和會工作的進行，後來和會各項問題都由理事會決定，理事會中以美國總統威爾遜(Woodrow Wilson)、英國首相勞合喬治(David Lloyd George)及法國總理克里蒙梭(Georges Clemenceau)等 3 人最具決定力量，被稱為和會「三巨頭」(The Three Bigs)。1918 年，美國總統威爾遜，發表其著名的「14

點和平計畫」(Peace Program of Fourteen Points)，作為交戰國間議和的基礎，不被戰勝國接受。另於在凡爾賽宮簽訂「凡爾賽條約」。

凡爾賽條約中除載入國際聯盟公約以外，其他都是對德國懲處的條款，使德國喪失國土、人口及數額龐大的賠款，使之經濟破產，種下第 2 次世界大戰的種子。戰後其他和約，使第 1 次世界大戰後產生不少新的國家：波蘭復國，捷克和匈牙利脫離奧國而獨立，芬蘭(Finland)、愛沙尼亞(Estonia)、拉脫維亞(Latvia)和立陶宛(Lithuania)四國脫離俄國而獨立，塞爾維亞在戰後和孟坦尼格洛等地合併，改稱南斯拉夫。

二十、第 2 次世界大戰

（一）爆發原因

日本自從明治維新以後，地狹人稠，決定向外侵略，經過 1894 年甲午戰爭、1904 年日俄戰爭，以及 1914 年第 1 次世界大戰，20 年間每戰必勝。因此，決定侵略中國，1931 年，日本發動「918 事變」，侵略中國東北各省，首先破壞世界和平。1935 年，義大利墨索里尼，侵略非洲衣索比亞，衣國戰敗，義大利吞併衣索比亞。1936 年，德國希特勒，派兵進駐萊因河不設防區，德國與日本簽訂「反共公約(Anti-Comintern Pact)」。1937 年，義大利與德、日、義三國，自號為反共的「軸心國家」，他們表面上以反共作為幌子，實際上彼此互相呼應，準備向外作更大的侵略。1937 年 7 月 7 日，日本發動「七七事變」，大舉侵略中國，引起中國的全面抗戰，第 2 次世界大戰亞洲戰火就此點燃。1938 年，希特勒突然派兵占領奧國，接著又圖謀捷克，德、英、法、義 4 國政府首長在德國的慕尼黑(Munich)舉行會議，簽訂著名的「慕尼黑協定」，逼迫捷克將日耳曼人較多的邊境地區，割讓給德國。

1939 年，英、法兩國派特使赴俄，祕密磋商簽訂軍事同盟，以其阻止希特勒侵略波蘭，談判數月無結果。蘇俄和德國莫斯科簽訂德、蘇「互不侵犯條約」，另還訂立瓜分波蘭的祕密協定，「互不侵犯條約」的簽訂，就是大戰爆發的信號。1939 年，德、蘇「互不侵犯條約」簽訂後，希特勒突然派兵大舉入侵波蘭，英、法兩國為了遵守對波蘭的諾言，分別向德國宣戰，第 2 次世界大戰中的歐洲戰火從此點燃。

（二）戰爭初期

大戰爆發後，德、俄兩國瓜分波蘭，西線仍無戰爭。1940 年，德軍採取行動，攻陷丹麥、挪威，占領盧森堡、荷蘭、比利時等國，德國稱之為「閃電戰(Blitzkrieg)」。英、法聯軍赴援，進入比利時被德軍包圍英國為解救聯軍軍隊，動員所有船隻前往

法國北部的敦克爾克(Dunkirk)作緊急撤退，英國撤出的軍隊多達 33 萬人，這就是著名的「敦克爾克大撤退」。當英、法聯軍慘敗之際，義大利又對英、法宣戰，德軍更長驅直入，6 月 14 日進占巴黎，法國政府瓦解投降，巴黎市區為「不設防城市」。後來由貝當(Henri P. Petain)領導組成的傀儡政府向德、義投降。1941 年德、俄雖然訂立互不侵犯條約，德軍突然進攻蘇俄，德、俄大戰因此爆發。德俄大戰初期，德軍氣勢如虹，迫近莫斯科，不過當年冬季嚴寒，戰況膠著。

✛ 圖 8-18　巴黎塞納河畔自由女神像，法國以此神像為初稿與製作，女神像於美國獨立滿百年，送給美國政府，目前在紐約外海，自由女神像島上

（三）軸心國的擴展

日本於偷襲珍珠港的同時，又進攻香港、菲律賓、新加坡、緬甸、馬來亞、婆羅洲、荷屬東印度群島（即今印尼）等地，其軍力遠達於印度洋。

（四）反軸心國家獲得最後勝利

1942 年，在反軸心國家軍事上最黯淡時刻，美、英聯軍，在北非西北沿岸登陸反攻，約在同時，俄軍也解除史達林格勒的包圍，開始向德軍反攻，中國進入緬甸作戰，阻止日軍進攻印度的企圖，即在中、美、英、俄分別奮戰下，扭轉局勢。1943 年，英、美聯軍北非 1 戰，使得墨索里尼下臺，義大利新政府向盟軍投降。1944 年 6 月 6 日(D-Day)，美國艾森豪(Dwight D. Eisenhower)將軍統帥率美、英聯軍，在法國西北的諾曼第(Normandy)半島登陸，反攻光復比利時、法國、荷蘭等國的領土。俄軍同時也在東線大舉反攻，相繼占領愛沙尼亞、拉脫維亞、立陶宛、芬蘭、羅馬尼亞、保加利亞、南斯拉夫、匈牙利、捷克等國。1945 年，聯軍攻入德國境內，會師於易北河岸(Elbe R.)，希特勒自殺，德國投降，8 月 6 日美空軍在廣島投下第 1

顆原子彈，9 日美空軍再在長崎投下第 2 顆原子彈，日本宣布投降。麥克阿瑟(Douglas MacArthur)將軍統率美軍進占日本本土，第 2 次世界大戰至此完全結束。

第二節　歐洲自然觀光資源

　　歐亞大陸是一相連之大陸地，歐洲東部以烏拉山和裡海為界，另 3 面均為深海包圍－北濱北極海，西臨大西洋，南隔地中海與非洲相隔。總面積約 1,000 萬平方公里。歐洲大部分地形平坦，最高之阿爾卑斯山脈，約 4,000 公尺，位於法、瑞、義交界處的白朗峰(Mount Blanc)海拔 4,808 公尺，是全歐第一高峰。

　　歐洲地區因多屬平原地帶，人口分布平均，有 4 個半島：斯堪的納維亞半島、伊比利半島、義大利半島（亞平寧半島）和巴爾幹半島。

✚ 圖 8-19　法國夏慕尼阿格爾峰眺望歐洲第一高峰「白朗峰」

✚ 圖 8-20　北歐芬蘭羅凡尼米北極圈 66 度 33.07

一、歐洲的半島

半島名稱	內容說明
斯堪地納維亞半島	1. 位於歐洲西北角，瀕臨波羅的海、挪威海及北歐巴倫支海。 2. 與俄羅斯和芬蘭北部接壤，北至芬蘭。 3. 西部的挪威和南邊的瑞典，斯堪地納維亞山脈橫亙於兩個國家之間。長約1,850公里，面積約為75萬平方公里，是歐洲最大的半島。 4. 半島西部屬山地，西部沿岸陡峭，多島嶼和峽灣；東、南部地勢較平整。 5. 半島的氣候屬溫帶海洋性氣候，其北端嚴寒。
伊比利半島	1. 西鄰大西洋，南隔直布羅陀遠眺北非，東有地中海，東北界庇里牛斯山。 2. 屬地中海型氣候，僅其北為溫帶海洋性氣候。 3. 多高原丘陵，平原多為河谷平原。 4. 有3個國家葡萄牙、西班牙、安道爾。
義大利半島（亞平寧半島）	1. 形狀像一隻靴子，位於地中海之北，半島上有亞平寧山脈。 2. 亞平寧半島北起波河流域，南至地中海中心，長約1,000公里。 3. 有3個國家，義大利、聖馬利諾及梵蒂岡。
巴爾幹半島	1. 屬地中海型氣候，西鄰亞得里亞海，東界黑海，北隔多瑙河。 2. 地形山多而平原少，多石灰岩地。 3. 南巴爾幹之希臘半島臨愛琴海，眾島林立，大小不一，最大為克里特島。 4. 有克羅埃西亞、斯洛維尼亞、波士尼亞－赫塞哥維納、蒙特內哥羅、塞爾維亞、阿爾巴尼亞、馬其頓、希臘、保加利亞、土耳其等國。

二、地理區域

地區	內容說明
北部山區	英國蘇格蘭北部、北歐的挪威、瑞典、芬蘭，以及蘇俄境內的烏拉山一帶，本區地形高峻，積雪終年不化，冰河侵襲遺跡處處，最知名是挪威的峽灣奇景；而千湖之國芬蘭的無數湖泊，也是冰河侵蝕的遺跡。
中部平原	有歐陸的絕大部分土地，涵蓋了東起烏拉山麓、西到愛爾蘭的廣大範圍。地勢平坦，海拔高度多在150公尺以下，農牧業最為發達，孕育最豐富的人口。
南部山脈	由一系列山脈－阿爾卑斯、庇里牛斯、喀爾巴阡及第拿里山脈所組成，而西阿爾卑斯就有7座超過4,000公尺的山峰。

✚ 圖 8-21　北歐挪威索娜峽灣，世界最長的峽灣

三、歐洲重要河流

　　歐洲各河系擁有雪山綿延不絕之水源供應，水量終年充沛且水流並不湍急，故全年都有內河航行之便，所經之處也產生特有之人文景觀及文化內涵，以下為最主要歐洲河川。

河流名稱	重要說明
窩瓦河	又譯伏爾加河，全長約 3,700 公里，發源於東歐平原西部的瓦爾代丘陵中的湖沼間，位於俄羅斯西南部，是歐洲最長的河流，也是世界最長的內流河，流入裡海。俄羅斯人將伏爾加河稱為「母親河」。 ✚ 窩瓦河於莫斯科
多瑙河	全長約 2,800 公里，是歐洲第 2 長河。與萊茵河同樣發源於德、瑞邊界的阿爾卑斯山脈北麓，流經德國、奧地利、斯洛伐克、匈牙利、克羅埃西亞、塞爾維亞、羅馬尼亞、保加利亞、摩爾多瓦和烏克蘭等 10 個國家，大小共 300 多條支流，是世界上流經國家最多的河，最後注入黑海。 ✚ 多瑙河於匈牙利

河流名稱	重要說明
萊茵河	全長約 1,330 公里，發源於德、瑞邊界的波登湖，是全歐知名度最高、航運最發達，也最受遊客嚮往的美麗河川，由德國北部流經荷蘭、比利時等國注入北海。

四、歐洲重要的海峽

海峽名稱	說明
直布羅陀海峽	是位於西班牙與摩洛哥之間，分隔大西洋與地中海的海峽，也是歐洲與非洲相隔的海峽。
博斯普魯斯海峽	博斯普魯斯海峽，亦稱伊斯坦堡海峽，介於歐洲與亞洲之間，長約 30 公里，最寬約 3,500 公尺，最窄處約 800 公尺，北連黑海，南通馬爾馬拉海，第一大城伊斯坦堡隔著博斯普魯斯海峽與小亞細亞相望，土耳其國家地區位置正處於歐洲與亞洲之交界。
土耳其海峽	別稱黑海海峽，是博斯普魯斯海峽、馬爾馬拉海、達達尼爾海峽 3 部分組成，是黑海與地中海之間唯一的通道，也是亞洲和歐洲的分界線，地理位置十分重要。
英吉利海峽	分隔英國與歐洲大陸的法國、並連接大西洋與北海的海峽。最狹窄處又稱多佛爾海峽，僅 30 公里。

第三節　歐洲特殊觀光資源

一、巴黎

（一）羅浮宮

　　羅浮宮博物館位於法國巴黎市，建設約為 200 多年的歷史，原是法國皇帝的宮殿，後改成羅浮宮博物館，有藝術收藏達 3 萬多件，不同文化和不同時期的數千件珍品：涵蓋古埃及、近東及中東古文明、古希臘和古羅馬的古代藝術品；誕生於西元 7 世紀的伊斯蘭藝術；還有從中世紀到 19 世紀中葉的西方藝術塑、繪畫、工藝品、印刻、素描等等，後由華裔美籍建築設計師貝聿銘先生規劃裝修以玻璃帷幕式的外觀金字塔造型而聞名天下，設計概念為法國皇帝拿破崙征戰四處帶回無數寶物，甚至到埃及也帶回方尖碑，但唯一沒能帶回巴黎的就是埃及金字塔，故用金字塔為造型，用玻璃帷幕式的外觀有明亮簡潔之因素，因此玻璃帷幕式開始風行近幾十年。目前以蒙娜麗莎的微笑、勝利女神與維納斯是最吸引觀光客參觀。

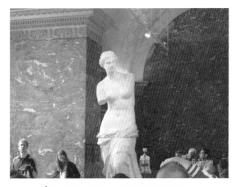

✚ 圖 8-22　維納斯的雕像

✚ 圖 8-23　「蒙娜麗莎的微笑」畫作

✚ 圖 8-24　勝利女神雕像

✚ 圖 8-25　巴黎羅浮宮外觀

✚ 圖 8-26　巴黎羅浮宮內部，以貝聿銘先生以金字塔為出入口設計，讓陽光可直接照到內部

（二）凱旋門

　　凱旋門早期是由羅馬人所建，為慶祝戰爭勝利返回時就必須經由此門而過，也是一種紀念之建築，而後各地之凱旋門皆有仿照羅馬時期所建。巴黎凱旋門為巴黎人最重要的建築之一，位於法國巴黎的戴高樂廣場正中央，香榭麗舍大街終點，是拿破崙因為打勝俄奧聯軍的勝利紀念，於 1806 年下令修建，但因長年征戰卻一直無法完成，最後完成時在 1836 年。而 1840 年拿破崙的靈柩自聖海倫島時被運回巴黎，在經過凱旋門後被安葬到塞納河畔的巴黎軍事博物館。

（三）紅磨坊

　　這是全世界最早的秀場，位於巴黎 18 區此地亦是巴黎的紅燈區，紅磨坊於 1990 年開幕，一直都有著名的法國「康康舞」舞蹈的橋段，此地的舞孃體型要求更是嚴格，不管身高，體重要求外，連胸線，臀圍及腿長都必須是均等，一星期檢查一次體重，是早期歐洲每一個國家的舞者嚮往的表演劇院。

✚ 圖 8-27　巴黎星形廣場與凱旋門

✚ 圖 8-28　巴黎紅燈區與知名 SHOW 場「紅磨坊」

二、義大利

（一）鬥獸場

羅馬鬥獸場亦稱圓形競技場，是古羅馬皇帝偉士巴下令修建，在其兒子提圖斯時完成，最大容量可以容納 5 萬人，可以在 10 分鐘疏散，是羅馬帝國代表性建築物之一，在羅馬皇帝尼祿時期，舉行人鬥人、人鬥獸表演的地方，參加的鬥士要打到另一方死亡為止，現階段雖已荒廢，但有時可以做為小型演唱會的表演場地，現今的大型運動場大部分參考競技場的藍圖做為建造的依據。

✛ 圖 8-29　義大利羅馬鬥獸場

（二）羅馬君士坦丁凱旋門

位於羅馬競技場與帕拉蒂尼山之間，是為了紀念君士坦丁一世於 312 年的米耳韋安大橋戰役中大獲全勝而建立的，同時是羅馬現存的凱旋門中雕刻較完整的一座凱旋門。

（三）羅馬許願池

特萊維噴泉(Fontana di Trevi)是一座位於義大利羅馬公共的噴泉，羅馬市區大小噴泉超過 40 座，羅馬許願池是最具代表的巴洛克雕刻風格噴泉，高 26 公尺，寬 20 公尺，傳說遊客都在此用銅板許願，而人們返回羅馬的機會也非常高。

✛ 圖 8-30　羅馬君士坦丁凱旋門

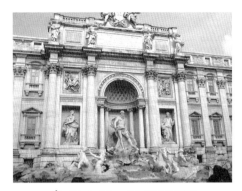

✛ 圖 8-31　羅馬許願池

三、捷克

（一）卡羅維瓦利

　　是捷克的一個城市，該城市以溫泉著稱，但這個城市的溫泉卻不是用泡的而是用來飲用的，有 10 個主要溫泉，大約 200 個小溫泉。

✛ 圖 8-32　捷克卡羅維瓦利，是可飲用的溫泉

 參考文獻 REFERENCES

羅浮宮，鎮館之寶

　　http://www.louvre.fr/zh/selections/%E9%95%87%E9%A6%86%E4%B9%8B%E5%AE%9D

⊙ **圖片來源：**

希臘愛琴海

　　http://www.backpackers.com.tw/forum/gallery/index.php?n=29374

聖索菲亞大教堂（Ayasofya），土耳其伊斯坦堡

　　http://blog.liontravel.com/album_photo/2068/2068-367933.jpg

格蘭國際旅行社，文藝復興盛期－《Last Supper 最後的晚餐》

　　http://www.grandeetour.com.tw/lastsupper.htm

卡羅維瓦利，溫泉小鎮一日遊

　　https://lillysbistro.wordpress.com/2014/06/22/karlovy-vary-day-trip/

CHAPTER
09

美洲觀光資源

THE PRACTICE AND THEORY OF
TOURISM RESOURCES

15 世紀時歐洲貿易的路線大致是由地中海西部到東部，然後由陸路分別到印度、中亞乃至於中國。回教世界興起後，阿拉伯商人不但控制陸上交通，也把持由印度洋到東方的海上貿易，他們是中國唐、宋、元、明時東西貿易的主要經營者。歐洲商人在這貿易中所扮演的只是轉運者的角色，即使如此，由於貨物的價格極高，轉手所得的利潤極厚，他們的財力已足夠支持文藝復興時代蓬勃的經濟發展。

1453 年，君士坦丁堡被鄂圖曼土耳其人攻陷，東羅馬帝國滅亡，土耳其人取代了阿拉伯人在西亞的政治地位，嚴重地威脅到東西之間的陸路交通網。此時歐洲人，為了要繼續取得東方的物品，不得不開始積極尋求新的東去路線。歐洲人以造船和航海技術出名，於是向海外大西洋、非洲西岸等地，開始探險活動；最早以國家力量進行海外探險的是葡萄牙，隨之而起的是西班牙，所以葡萄牙人發現臺灣，稱臺灣為「formosa（美麗的島嶼）」就是在這個時期。

15 世紀初期，葡萄牙已經開始向大西洋和非洲西岸探索，經過 70 年的努力，葡萄牙人在西非海岸建立不少據點，從而獲得不少利益。如象牙、黃金以及奴隸。1486 年，葡萄牙航海家迪亞斯(Bartolomeu Dias)率探險隊從里斯本出發，尋找「黃金之國」。當船隊駛至大西洋和印度洋會合處的水域時，頓時海面上狂風大作，驚濤駭浪，幾乎整個船隊遭到覆沒。最後巨浪把船隊推到一個未知名岬角上，這支艦隊倖免於難，迪亞斯將此地名命為「風暴角」，就是日後的「好望角」。

第一節　美洲文化觀光資源

1497 年，有位探險家達·伽馬率領艦隊沿著好望角成功的駛入印度洋，滿載黃金、絲綢回到葡萄牙。此人穿過印度洋，建立起西自歐洲直達印度的海上航路。遂得以壟斷由東方（中國、蘇門答臘、印度）直接以海路抵達歐洲的商務活動。他們在印度、麻六甲、澳門乃至於日本，建立商業據點，與當地人民進行貿易，獲得極大利益。

一、美洲的發現

1492 年西班牙航海家哥倫布（義大利人），他橫渡大西洋，抵達現在的西印度群島，後來又發現南美洲和中美洲諸地。但終其一生，他都沒有機會發覺他所到的地方不是東方，而是一個歐洲人所從不知道的新大陸－「美洲」。

16~19 世紀，海上探險帶來殖民地，荷蘭、英國、法國相繼往海外發展，英、法在北美洲建立殖民地，荷蘭則往東方發展。歐洲人在航海、造船、火器等技術方面迅速進步亦是一大主因。這些技術上的進步也反映出歐洲文化本身的變動，這就是造成將來的「科學革命」和「工業革命」。

二、美洲殖民年代

17、18 世紀中，不少英國貧民或受迫害的人民，移民北美洲東岸，建立了 13 個殖民地，同時也將源遠流長的議會制度與新的民主思想帶過去，這就是後來美國「獨立革命」的主要淵源。18 世紀中葉以前，英國擊敗法國取得法國的殖民地加拿大(Canada)，對法作戰中耗費金錢，戰後除在北美殖民地加強管制，杜絕走私，以期增加稅收以外，還相繼推行各種新稅，如茶稅、印花稅等。在英國歷史傳統孕育下的殖民地人民，深知政府開徵新稅，事先必須徵得人民的同意；而那些新稅未經 13 州人民的同意就悍然推行，在殖民地人民看起來，就是不合法的暴政。因此，群起抗納，並且抵制英貨，新稅問題就成為美國獨立革命的導火線。

三、美國獨立戰爭

1773 年，波士頓(Boston)居民將一艘英船載來的 300 多箱茶葉倒入海中，英國政府改採比較嚴厲的壓制手段，派兵前往各地鎮壓反英行動，引起殖民地居民的反抗。1774 年，殖民地各州代表在費城(Philadelphia)舉行第一次大陸會議，推舉華盛頓(George Washington)為民兵總司令。

1776 年 7 月 4 日，發表著名的「獨立宣言(Declaration of Independence)」，正式以「美利堅合眾國(United States of America)」為國號宣布獨立。獨立宣言由傑佛遜起草，其中包括 3 大要點，此要點直接形成了民主與自由平等的概念。

1. 任何人都生而平等，保有不可侵犯的圖生存、求自由、謀福利的天賦權利。

2. 任何政府的正當權力，均由人民同意而產生。

3. 任何政府如果破壞天賦人權，人民即可用武力將其推翻。

1776 年，草擬一憲章，稱為「聯邦條例(Articles of Confederation)」，後經各州議會的批准，組成邦聯政府，但是獨立戰爭結束後，各州均欲保持獨立自主權，邦聯政府幾乎瓦解。獨立戰爭初期，法國、西班牙和荷蘭互結聯盟，幫助美國，美國獲得勝利。1783 年，英國與美聯邦引發戰爭，英國戰敗簽訂「巴黎條約」和約中，英國除正式承認美國獨立以外，割讓密西西比河(Mississippi River)以東，給這個新

興國家，美國正式獨立，各州重派代表，另訂「新憲法」，採取孟德斯鳩三權分立的學說，立法權由國會執掌，司法權由各級法院執掌，行政權由每 4 年改選 1 次的總統執掌。這是近代第 1 部根據民主學說制定的成文憲法，後來根據憲法規定舉行大選，華盛頓當選為首屆總統，組織聯邦政府，建立近代第一個「民主政府」。

四、美國土地擴張

1803 年，美國向法國購買密西西比河至洛磯山脈的路易西安那州，美國領土第 1 次擴展。1818 年，向西班牙購買佛羅里達州，美國領土第 2 次的擴展。墨西哥脫離西班牙獨立後，內部變亂相尋，國勢衰弱，美國乘機侵略，藉故發動所謂「墨西哥戰爭」，派兵進占墨西哥的首都。墨西哥迫於無奈，只得將德克薩斯、新墨西哥、加利福尼亞等地割給美國，美國領土第 3 次重要擴展。1849 年，美國西岸加州沙加緬度河發現金礦，帶動人潮往西岸移動。1867 年，向俄國購買阿拉斯加。1898 年，吞滅太平洋上的夏威夷，將之建設成軍略要地；同年還藉故發動「美西戰爭」，擊敗西班牙，奪得菲律賓群島、波多黎各(Puerto Rico)、關島(Guam)等地。

五、美國南北戰爭

1850 年美國北方工業化程度高，已廢除了奴隸制度，而南方卻以農業為主，農事需要奴隸的勞力在農事上，1860 年美國林肯總統上任，他反對將奴隸制度推廣到西部地區，美國南方深怕林肯會在全國取消奴隸制，於是南方的七個州脫離聯邦，成立新聯盟和北方形成對峙的關係。1861 年南北戰爭展開，1865 年南方聯盟司令李將軍宣布投降，這場戰爭使得 60 萬以上的人死亡。1865 年美國國會批准林肯總統提出的解放所有奴隸的宣言，並在憲法裡加註一條規定，任何州不准擅自脫離聯邦，由於南方戰敗，黑人奴隸被解放可以到美國任何一州去求生存，但黑人除了勞力以外，並無一技之長，也無法有效且迅速的獲取知識，所以所到之處也都是從事一些比較低等的工作，於是與當時歐洲血統的美國人格格不入，長期下來形成了「種族歧視(Racism)」，於是白人與黑人的種族戰爭焉然被挑起，持續了百餘年。

六、工業革命

由於非動植物能源的大量運用，機器替代人工的範圍擴大，蒸汽機的使用即為此兩者之表現；工業革命初期，技術的改良是因應經濟之需要而進行的，17~18 世紀農業方面的進步增加了食糧產量，節省人力，直接促進工業的發展，工業革命最初在英國產生，美國則自 19 世紀中期之後急起直追。

愛迪生開創了一個新的時代，電力逐漸取代蒸汽動力，成為經濟發展的新能源，給美國的經濟發展帶來了強勁的動力，1880 年美國發明家愛迪生發明了白熾燈上市，於是以電為能源的產品迅速被發明出來，如電燈、電車、電報、電話及電焊技術等，電的廣泛使用，造成對電力的需求大增，在這一時期中，一些發達資本主義國家的工業總產值超過了農業總產值；工業重心由輕紡工業轉為重工業，出現了電氣、化學、石油等新興工業部門。愛迪生建成了第一座火力發電站，將輸電線路結成了網路。德國人奧托、戴姆、狄塞爾先後發明了以煤氣為燃料的四衝程內燃機、以汽油為燃料的內燃機和柴油機，引起這一領域的革命性變革。許多國家建立起汽車工業，生產了遠洋輪船、拖拉機和裝甲車、飛機等的製造和使用，也促使石油開採與煉製業迅速發展起來，1880 年間，產生不少富有的大資本家，如石油大王洛克斐勒(John Rockefeller)、鋼鐵大王卡內基(Andrew Carnegie)、金融業鉅子摩根(Pierpont Morgan)等。1894 年美國的工業總產值躍居世界之首，成為世界第一經濟強國。

七、第一次世界大戰

英國的海軍，封鎖德國，使德國經濟遭受嚴重的打擊。德國為了報復，德國潛艇擊沉協約國的船隻，美國嚴守中立。1915 年美國一艘油輪和一艘載有美國旅客百餘人的郵輪，相繼被德國潛艇擊沉。1917 年德國宣布採取「無限制使用潛水艇」的政策，使美國對德宣戰。美國參戰後，亞洲和美洲許多中立國家也紛紛參戰，參加協約國的國家增至 23 國，而同盟國方面始終只有 4 國，人力物力懸殊過甚，勝負之勢已可預卜。1918 年德國集中全力，在西線猛攻；隨美軍人數的增加。保加利亞首先投降，土耳其、奧國又相繼屈服；德國向協約國投降，4 年大戰至此告終（1915~1918 年）。

八、美國經濟大蕭條

第 1 次世界大戰前後 10 餘年間，美國經濟因極端繁榮，全國人民爭相投資工商業，競購公司股票，致使股票價格做不合理的上漲。1929~1933 年，美國倒閉的大公司多達 3 萬餘家，失業人數更達 1,500 萬人，造成美國空前未有的大災難，普通稱之為「經濟大恐慌」。1933 年，羅斯福總統，除採取緊急措施，管制金融，興辦各種公共工程救濟失業以外，另推行一連串具有長期性的經濟改革計畫，這些計畫總稱之為「新政(New Deal)」。1935 年國會通過重要的「社會安全法(Social Security Act)」規定：老年人給予養老金、失業者給予失業保險金、殘廢孤寡者給予補助、孕婦嬰兒給予健康服務等，建立周密的社會福利制度。羅斯福的新政，不僅解決經

濟大恐慌的問題,而且由於建立社會福利制度,貧苦人民獲得生活保障,使美國社會更趨健全,因而博得人民的愛戴,連任 4 屆總統,打破美國總統不 3 次連任的傳統慣例。

九、第二次世界大戰

1940 年美國羅斯福總統幫助英國,向國會提出「租借法案(Lend-Lease Bill)」。當法案通過後,美國成為「民主國家的兵工廠」,以大批軍火援助英國,戰局為之改觀。1941 年 12 月 8 日,日本祕密集結強大的海、空軍,突然偷襲美國在太平洋上最大的海軍基地-珍珠港(Pearl Harbor),且在偷襲數小時後向美、英宣戰。美國接受這種挑戰,也相繼向日、德、義等軸心國宣戰,於是歐、亞兩大戰場合流,成為名副其實的世界大戰。1945 年戰爭結束美國獲勝。

1947 年總統杜魯門向國會要求立即援助危急的希臘和土耳其,使其始日趨穩定。國務卿馬歇爾(George C. Marshall)又提出一個「歐洲復興計畫(或稱為馬歇爾計畫)」,援助歐洲。西歐各國接受援助,使經濟迅速復甦,共產黨顛覆的技倆無法施展,西歐各國政局才漸趨穩定。1949 年歐洲 12 國外交部,簽署了著名的「北大西洋公約」;約中規定:「締約國之一,在歐洲或北美遭受武力攻擊時,即視為對全體締約國之攻擊。」組成「北大西洋公約組織(North Atlantic Treaty Organization,簡稱 NATO)」,此公約組織就成為嚴密的軍事防禦體系,後來土耳其、希臘、西德和西班牙相繼加入。

1959 年,「古巴飛彈危機」又稱「加勒比海飛彈危機」,美、俄冷戰的初期,卡斯楚(F. Castro)取得古巴政權以後,對內實行共產主義,對外採取親俄政策,蘇聯在古巴部署飛彈,美洲國家組織成員深表不滿,後經外交談判終於成功,赫魯雪夫宣布同意撤回古巴的飛彈。1962 年後美國對古巴實施「經濟制裁」。

十、兩次大戰重要國際會議

國際會議	內容
1943 年 卡薩布蘭加	羅斯福和邱吉爾在摩洛哥境內的卡薩布蘭加,邀集美、英高級將領舉行會議,決定進攻義大利的軍事計畫。
1943 年 莫斯科	中、美、英、俄國外長,發表「四強宣言」保證戰後合作,建立一個全球性的新國際組織,維護國際和平與安全稱為「共同安全宣言」。
1943 年 開羅會議	蔣中正、羅斯福、邱吉爾及中、美、英 3 國重要的軍政首長舉會議。會中 3 國除互相保證對日繼續作戰外,又決定戰後日本必須將侵占中國的東北、臺灣、澎湖等地歸還中國,並讓朝鮮在適當時期恢復獨立等。

國際會議	內容
1943 年 德黑蘭	羅斯福、邱吉爾與史達林決定在 1944 年德軍進攻時，美、英聯軍在法國北部開闢「第 2 戰場」，這就是諾曼第登陸的由來。
1945 年 雅爾達	羅斯福、邱吉爾、史達林，在對於德國投降後如何處置及對維持世界和平的新國際組織如何建立等，均有重要的決定。
1945 年 波茨坦	德國投降後，美國新總統杜魯門、英國原任首相邱吉爾與新首相艾德里、蘇俄總理史達林等，在會中決定設立中、美、英、法、蘇 5 國外交部長會議，負責草擬對戰敗國的和約等事宜。同時，美、英兩國領袖還徵得中國政府的同意，聯合發表勸日本投降的「波茨坦宣言」，但這項宣言發表以後，日本卻置之不理，杜魯門在回美途中下令對日使用原子彈。

雅爾達會議鑄下之大錯，美國為求早日結束對日戰爭，減少傷亡，堅邀蘇俄參加對日作戰。史達林乘機提出荷刻條件，美、英委曲求全，簽訂如下的協定：

1. 3 國同意採取分區占領的辦法，即是將德、奧分為東西兩半，東部由俄軍占領，西部則由美、英、法 3 國軍隊分占，德國首都也分為兩半，束柏林由俄軍占領，西柏林由美、英、法 3 國派兵占領。

2. 蘇俄除自身以外，另以烏克蘭和白俄羅斯兩邦加入聯合國大會，並享有 3 個投票權，聯合國安全理事會上，中、美、英、法、蘇 5 強均享有否決權。

3. 蘇俄答應在德國投降後的 3 個月內，有條件的派兵參加對日作戰。

4. 此會議決定日後共產黨的勢力進入東德、東歐、中國、北韓、北越、古巴及其他國家地區影響至今。

十一、南美洲的文明

年代	說明
西元前	南美洲安底斯山脈兩側，尤其是今日的哥倫比亞、厄瓜多、祕魯，以及智利北部等地區，是早期南美洲文明的發祥地。
西元前 3 世紀	人們就已經開始過著農業生活。
西元前 1 世紀	境內就已經產生了一些小國家。
西元 4~9 世紀	墨西哥南方的猶加敦(Yucatán)半島上，另一支稱為「馬雅」(Maya)的部族發展出相當進步的天文、曆算和獨特的文字，馬雅的曆算學相當進步，知道 1 年有 365 又 1/4 天。
西元 1400 年	印加(Inca)的部落，統一各自為政的許多小王國，建立了一個大國家，範圍包括由今日的哥倫比亞以南，一直到智利南端的整個安底斯山脈地區。

年代	說明
西元 14 世紀	一支稱為「墨西哥」(Mexica)的部族興起，逐步征服其他小國，建立所謂的阿茲提克(Aztec)帝國。
西元 16 世紀	阿茲提克帝國為西班牙人所滅亡。
西元 16 世紀後	墨西哥、馬雅與印加 3 個古文明在歷經長期發展後，先後被西班牙人征服。

中南美洲的獨立運動，自哥倫布發現美洲以後，中南美大多數地方都成為西班牙的殖民地，也產生許多嚴重問題。1808 年拿破崙派兵進占西班牙，將原有國王囚禁，把中美、南美「半島人」的權利臍帶切斷，中美、南美人民就乘機起來反抗西班牙的統治。再加上當時英國因恐中美、南美落入拿破崙手中，也搧風點火，竭力鼓勵中美、南美獨立；於是中美、南美各地的獨立運動就如火如荼地發展起來。結果委內瑞拉(Venezuela)、巴拉圭(Paraguay)、阿根廷(Argentina)、智利(Chile)、哥倫比亞(Colombia)、祕魯(Peru)、墨西哥(Mexico)等相繼宣布獨立，獨立浪潮無法遏止。美國總統門羅(James Monroe)在 1823 年發表一項政策性的聲明：美國不願干涉歐洲事務，同時也希望歐洲國家不要干涉美洲事務；假設歐洲各強國要將專制推展到美洲來，美國就將以武力加以抵抗，這就是著名的「門羅宣言(Monroe Doctrine)」。

第二節　美洲自然觀光資源

北美洲面積共約 2,500 萬方公里，世界第 3 大陸，美洲區分為北美（美國、加拿大兩國），中美（群島，主要為墨西哥以南、巴拿馬以北與安地列斯群島），南美，以巴拿馬地峽分南、北兩洲，區分為盎格魯美洲（指美、加兩地；主要語文為英文）及拉丁美洲（指中南美洲；主要語文為西班牙文）。

北美西部山脈沿海岸由北向南縱走，濱臨海岸者為海岸山脈，往東為喀斯開山脈，往南為內華達山脈，再者為高大的洛磯山脈(Rocky Mts.)，加拿大中部往南延伸，經過美國中部，直達墨西哥中部。北美西部山脈均為第 3 世紀的新褶曲山，和亞洲山脈多作東西向的排列，截然不同。

北美東部有阿帕拉契山脈，自聖羅倫斯河(St. Lawrence River)口起，向西延伸至阿拉巴馬州北部，向西直到洛磯山之間，為北美大平原，由北向南到墨西哥灣。第 4 世紀大冰河時代，大陸冰河於北美洲北部，是今日的哈得遜灣(Hadson Bay)為中心，冰河由此中心向回方流動，形成許多大小湖泊及許多峽灣、島嶼，使北美洲

成為全球湖泊最多的大陸。北美 5 大湖區是美、加的邊境，也形成全世界最大的淡水湖。

　　南美洲地理，與巴拿馬地峽為界，以北稱中美洲，面積約 269 萬平方公里（巴拿馬、哥斯大黎加、尼加拉瓜、宏都拉斯、薩爾瓦多、瓜地馬拉、貝里斯等 7 個國家）。南為一個倒三角形大陸，稱為南美洲，面積約 1,800 萬平方公里（厄瓜多、哥倫比亞、委內瑞拉、祕魯、巴西、智利、烏拉圭、巴拉圭、阿根廷、玻利維亞、蓋亞那、蘇利南有 12 個國家）。此外，並包含加勒比海地區 13 國及北美洲南端 1 國，共計 33 國。僅次於亞、非、北美 3 洲，在全球居第 4 位。南美洲西岸北起哥倫比亞，南迄智利南端，為安地斯山系(Andes)，全長約 7,000 公里。南美東側有兩塊高地，北為圭亞那高地(Guniana Highlands)，以西側委內瑞拉(Venezuela)境內者最高，平均約 2,000 公尺。南為範圍廣大的巴西高原(Brazilian Highlands)，平均高度約千餘公尺。

一、北美 5 大湖區

名稱	重點說明
蘇必略湖	世界最大的淡水湖。
密西根湖	密西根湖是 5 大湖中唯一完全在美國國境之內的湖泊。
休倫湖	於美國密西根州和加拿大安大略省之間，名稱來源為居住附近地區的印地安人休倫族而得。
伊利湖	伊利湖的名字來源於原在南岸定居的印地安伊利部落而得。
安大略湖	安大略湖是 5 大湖中面積最小的，最大的流出河流是聖勞倫斯河，最大的流入河流是尼亞加拉河，與伊利湖之間的落差 50 公尺，形成了世界上最美的尼亞加瀑布。
五大湖總面積達 24.5 萬平方公里，一向有「美洲大陸的地中海」之稱，也是美國與加拿大天然的分界點。	

二、美洲重要河流

河流	內容說明
美國 密西西比河	位於北美洲中南部，是北美洲最長的河流，長約 6,300 公里，本流源頭在美國明尼蘇達州，流經中央大平原，注入墨西哥灣；水系最遠源流為其支流密蘇里河的上源傑佛遜河，其源頭位於美國西部偏北的洛磯山北段。

河流	內容說明
加拿大 馬更些河	是北美洲第 2 大水系,長約 4,200 公里。馬更些河發源於加拿大西北地區的大奴湖。
加拿大 育空河	源於加拿大的育空地區,長約 3,200 公里,由發源地向北流於育空注入白令海,有超過一半的河道位於美國阿拉斯加州的境內。
聖羅倫斯河	位於美加邊境,源於北美 5 大湖區,長約 3,000 公里,流入北大西洋。
美國 科羅拉多河	源自於美加洛磯山脈,位於美國西南部。長約 2,333 公里。大部分流入了加利福尼亞灣,是加州淡水的主要來源。經夾帶大量砂石形成美國重要的許多國家公園,如大峽谷國家公園。
南美 亞馬遜河	發源於祕魯南部安第斯山脈東坡,阿普裡馬克河為源頭,長約 6,600 公里,一路向東走,最終注入大西洋。
南美 拉布拉他河	是南美洲巴拉那河和烏拉圭河匯集後形成的一個河口灣,西班牙語中意為「白銀之河」。位於南美洲東南部阿根廷和烏拉圭之間,長約 4,880 公里,為南美第 2 大河。阿根廷首都布宜諾斯艾利斯位於西南岸,烏拉圭首都蒙得維的亞則位於東北岸處。

三、觀光資源

(一) 尼加拉瀑布

尼加拉瀑布與伊瓜蘇瀑布、維多利亞瀑布稱為世界三大跨國瀑布,尼加拉瀑布 (Niagara Falls) 位在美國紐約州水牛城與加拿大邊境,形成兩個主要的大瀑布是加拿大瀑布(馬蹄瀑布 Horseshoe Falls)與美國瀑布(American Falls)或稱新娘面紗瀑布,前者 52 公尺高,瀑布成馬蹄狀的弧線,有 675 公尺寬,後者 55 公尺高,330 公尺寬。尼加拉河連接伊利湖和安大略湖並分隔美國紐約州和加拿大安大略省之國

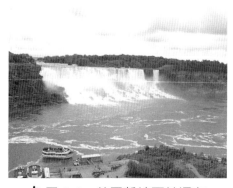

✚ 圖 9-1　美國新娘面紗瀑布

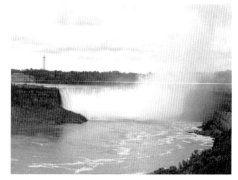

✚ 圖 9-2　美加邊境馬蹄型瀑布,亦稱加拿大瀑布

界，號稱世界七大奇景之一。搭乘霧中少女號遊船是最佳遊覽尼加拉瀑布區最好的交通工具，分別由美國區與加拿大區（American side 與 Canada side）開出，每小時都有船班，晚間約到 6 點結束（因季節有所調整），行程約 1 小時，當到達瀑布區時，船上因瀑布傾瀉而下的水流而強烈的震動，感覺到瀑布之磅礡氣勢令人震撼。

（二）加拿大楓樹

　　加拿大商楓的季節是在每年的 9 月中到 10 月中，因季節變化而日期有所更動，楓葉變紅的原因是因為「花青素」的作用，秋天天氣變冷，樹葉輸送養分的能力變差，葉子裡的養分葡萄糖送不出去，留在葉子裡就變成花青素了，花青素遇到酸性的葉子，像楓葉就會變紅色，這時候也由於天氣轉冷，葉子裡的葉綠素不斷分解，綠色減弱，就被紅色代替了。

✝ 圖 9-3　加拿大以楓樹立國

✝ 圖 9-4　加拿大阿岡昆省立公園，每年 9 月底至 10 月中楓紅山林

✝ 圖 9-5　加拿大楓葉國旗

從美加邊境尼亞加拉大瀑布區到魁北克，約 700 多公里，是加拿大的楓樹大道，其中多倫多、金斯頓、渥太華、蒙特婁等大城市都分布在這條楓樹大道上，著名的聖勞倫斯河起源於安大略湖，而楓紅最大區域僅有在加拿大的東岸魁北克省居多，如阿岡昆省立公園，洛朗區與塔伯拉山等，都是賞楓的好地方，加拿大以楓葉立國但不是每種楓葉都可以變色，也不是每種楓業都生產出楓糖。黑楓與糖楓的樹汁液是加拿大所生產的楓糖漿最主要來源。

（三）阿拉斯加極光

霓虹燈管發光的原理與極光的產生過程相似，在霓虹燈管內，在兩極的電壓差將電子加速，然後將管內稀薄氣體撞擊而發光。來自上空的高速電子撞擊電離層中的原子、分子，或離子，把它們打成激發態，一般而言必須是一個高能階的準穩定態，等一段時間後又稱生命期，它們會自動的跳回基礎態或較低能階的準穩定態，放出一定波長的光，這就是極光的行程。內磁層中，原來沿磁場線來回彈跳的高能電子，被擾動的電場與磁場散射後，無法繼續來回彈跳而掉入電離層中，並與電離層中的氫原子碰撞發出紅光。由於這些電子一個一個落下來，像毛毛雨一般。因此所產生的極光也像毛毛雨弄濕地面一般，呈現相當均勻的分布（呂凌霄，2021a）。極光分布的高度約在地球表上方 80~2,000 公里的外太空，一般白天就會出現，因為陽光的光害，故無法用肉眼看到極光，其極光弧寬度，窄的不到 1 公里，寬的可超過數十公里。

極光(Aurora；Polar light；Northern light)於星球的高磁緯地區上空（距地表約 100,000~500,000 公尺；飛機飛行高度約 10,000 公尺），是一種絢麗多彩的發光現象，最容易被肉眼所見為綠色。接近午夜時分，晴空萬里無雲層，在沒有光害的北極圈附近才看得見，並不是只有夜晚才會出現。在南極圈內所見的類似景象，則稱為「南極光」，傳說中看到極光會幸福一輩子；若男女情侶一起同時看到極光則會廝守一輩子，所以很多日本情侶都兩人一起同行看極光，當看到時雙方眼眶都泛著喜悅的淚水。

✚ 圖 9-6　阿拉斯加費爾班克斯零下 40℃

✈ 圖 9-7　阿拉斯加各種極光現象

📖 表 9-1　地球大氣層（呂凌宵，2021b）

大氣層	高度公里	內容釋義
散逸層 (Exosphere)	約 800~ 3,000	也稱外氣層，是地球大氣層的最外層，其頂界可被視作整個大氣層的上界。散逸層的溫度極高，因此空氣粒子運動很快。又因其離地心較遠，受地球引力作用較小，大氣密度已經與星際非常接近，人類應用散逸層是人造衛星、太空站、火箭等太空飛行器的運行空間。
熱層 (Thermosphere)	約 80~ 800	也稱熱成層、熱氣層。溫度變化主要依靠太陽活動來決定，會因高度而迅速上升，有時甚至可以高達 2,000℃。這裡大氣層會與外太空接壤。極光現象在熱層高緯度地區因磁場而被加速的電子會順勢流入，與熱層中的大氣分子衝突繼而受到激發及電離。當那些分子復回原來狀態的時候，就會產生發光現象，稱為「極光」。
中間層 (Mesosphere)	約 50~ 80	也稱中氣層，氣溫隨高度的上升而下降，它位處於飛機所能飛越的最高高度及太空船的最低高度之間，只能用作副軌道飛行的火箭進入。中間層的氣溫隨高度的上升而下降，每天均有數以百萬計的流星進入地球大氣層後在中間層裡被燃燒，使這些下墜物會在它們到達地表前被燃盡。
平流層 (Stratosphere)	約 7~50	也稱同溫層，溫度上熱下冷，隨著高度的增加，平流層的氣溫在起初基本不變，然後迅速上升。在平流層里大氣主要以水平方向流動，垂直方向上的運動較弱，因此氣流平穩，基本沒有上下對流。因含有大量臭氧，平流層的上半部分能吸收大量的紫外線，也被稱為臭氧層。因能見度高、受力穩定，大型客機大多飛行於此層，以增加飛行的安全性。
對流層 (Troposphere)	約 0~7	是地球大氣層中最靠近地面的一層，也是地球大氣層裡密度最高的一層。因為對流運動顯著，而且富含水氣和雜質，所以天氣現象複雜多變，如霧、雨、雪等與水的相變有關的都集中在本層，人類適合居住在此區域。

第三節　美洲特殊觀光資源

一、美墨郵輪

美國加州位於美國與墨西哥的交界，安排 5 天 4 夜的郵輪之旅是最舒適不過了，行程包含卡特琳納島－Catalina Island, California、墨西哥艾森那達－Ensenda City, Mexico、美墨郵輪享受休閒度假。

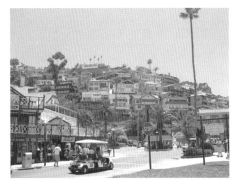

✚ 圖 9-8　美國加州卡特琳娜島海景

✚ 圖 9-9　墨西哥黑風洞市區

第一天　洛杉磯－MONARCH OF THE SEAS 豪華遊輪

前往於洛杉磯的聖彼卓遊輪碼頭登上皇家加勒比海遊輪公司的 7 萬 4 千噸級豪華遊輪「海皇號」，開始 5 天 4 夜豪華遊輪海上遊，下午 4:45 遊輪啟航。

早餐：飯店內西式早餐、午餐：船上、晚餐：船上。

第二天　聖地牙哥－加州（08:00 抵達／18:15 啟航）

上午 8:00 豪華遊輪抵達美國加州的第三大城市：聖地牙哥，搭乘定點巴士前往市區觀光、購物：您將經過舊城區、漁村、會議中心、博物館等地，另可前往名牌精品店雲集的百貨公司逛街購物，亦可自行去動物園或海洋世界遊覽。下午 6:15 遊輪續航。

早餐：船上、午餐：船上、晚餐：船上。

第三天　卡達林那島－加州（08:00 抵達／17:00 啟航）

上午 8:00 豪華遊輪抵聖塔芭芭拉海峽東南走向細長島上，充滿拉丁美洲風味的度假勝地：卡達林那島。早餐搭乘半潛水艇，觀賞海底多彩美麗的熱帶魚及各種海生植物。午餐後，您可自行上岸暢遊島上風光及逛街購物。下午 5:00 遊輪續航。

早餐：船上、午餐：船上、晚餐：船上。

第四天　艾森那達港－墨西哥（08:00 抵達／17:00 啟航）

上午 8:00 豪華遊輪將抵達位於墨西哥巴哈加利福尼亞半島中央的美麗古老漁港：艾森那達，此地氣候四季溫和，是度假的好去處。上岸後，您可搭車前往市區及半島遊覽觀光，著名的景點有：黑風洞，並可逛街購買皮飾、珍珠、銀飾及紀念品等，下午 5:00 遊輪續航。

早餐：船上、午餐：船上、晚餐：船上

第五天　洛杉磯　（08:00 抵達）

上午 8:00 豪華遊輪返抵洛杉磯。

♱ 圖 9-10　美墨遊輪海皇號

♱ 圖 9-11　遊船上籃球場設施

二、科羅拉多河及大峽谷國家公園

位於美國西南部、墨西哥西北部的河流，約有 2,350 公里，流經美國 7 個州及墨西哥兩個州。大部分河系位於美國境內，主要發源於美加邊境的洛磯山脈，河流源於科羅拉多州洛磯山國家公園，部分支流源於懷俄明州、內華達州及新墨西哥州，是亞利桑那州－內華達州及亞利桑那州－加州的界河。流到美、墨邊境，成為亞

♱ 圖 9-12　大峽谷國家公園景觀

利桑那州與墨西哥下加利福尼亞州的界河，往南流向墨西哥境內後則成為下加利福尼亞州與索諾拉州的界河，之後流入加利福尼亞灣。科羅拉多河穿過地表皺折和斷

層，切割地平面形成了大峽谷，是大峽谷國家公園之壯闊景觀的雕工者，峽谷全長約 350 公里，寬度從河谷到高原頂端邊緣約有 7~32 公里。所切割出來的峽谷斷面，約有 1,200~2,000 公尺的高度，充滿蜿蜒、壯麗的色彩，以 V 字型向下延伸就是科羅拉多河。

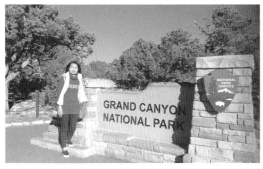

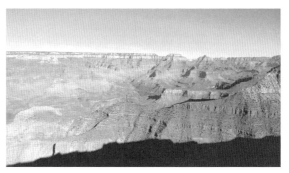

✛ 圖 9-13　大峽谷國家公園入口　　　　✛ 圖 9-14　大峽谷國家公園壯麗的色彩

三、紐約曼哈頓市區

（一）帝國大廈

位於美國紐約州紐約市曼哈頓第五大道，1929~1931 年建造，高 445 公尺，102 層樓，1970 年前是世界第一高樓，86 樓有觀景臺，天氣晴朗時可以眺望 100 公里遠處，是最佳的曼哈頓市區街景觀景處，曼哈頓高樓櫛比鱗次，唯有在帝國大廈可以觀看到全景，是美國經濟大蕭條時，逆向操作建造，許多電影都是在此地取景，如金剛等。

✛ 圖 9-15　由帝國大廈眺望曼哈頓市區

（二）現代藝術博物館

Museum of Modern Art(MOMA)鑑於 1929 年位於曼哈頓第 53 街，美國紐約市曼哈頓博物館，世界上收藏重要現代藝術品的美術館。

✝ 圖 9-16　野獸派大師馬諦斯作品－舞蹈，現存於美國紐約現代美術館(MOMA)

✝ 圖 9-17　梵谷大師作品，後世稱為危險的夜景－星夜，現存於美國紐約現代美術館(MOMA)

參考文獻 REFERENCES

新世紀世界史百科全書,1995 年出版,頁 285,貓頭鷹出版社股份有限公司

教育部教學學習入口網,工業革命,

> http://content.edu.tw/senior/history/tc_dm/history/handout/world/2-2.htm

JTB WORLD GUIDE 15,美國東海岸,精英出版社

行政院農業委員會,農業知識入口網,楓葉為什麼變紅

> http://kmweb.coa.gov.tw/knowledge/knowledge_cp.aspx?ArticleId=96765&ArticleType=
> A&CategoryId=&kpi=0&dateS=&dateE=

呂凌霄(2021a),極光,Retrieved from

> http://www.ss.ncu.edu.tw/~SpaceEdu/database/IntroSpace_notes_exam/new_Aurora.ht
> ml

呂凌霄(2021b),讓我們來認識我們頭上的大氣吧,Retrieved from

> http://www.ss.ncu.edu.tw/~SpaceEdu/database/IntroSpace_notes_exam/AtmSpace.html

觀光學實務與理論(第四版),吳偉德,新文京開發出版股份有限公司

CHAPTER
10

非洲觀光資源

THE PRACTICE AND THEORY OF
TOURISM RESOURCES

第一節　非洲文化觀光資源

　　非洲 (Africa)，位於東半球的西南端，東臨印度洋，西瀕大西洋，北隔地中海與歐洲相望，東北則以蘇伊士運河和紅海為界與亞洲接鄰；地跨南、北半球，赤道從中橫貫，全洲約 3/4 的面積位於南北回歸線之間，總面積約 3,020 萬平方公里。

　　非洲的原住民，一般分為兩大類，北非的白種人，及撒哈拉沙漠以南的黑種人，但還有居往在撒哈拉沙漠中央部分和衣索匹亞高原的黑、白種混血的種族，在馬達加斯加島的黑種與白種（印尼地區過來的人種）混血後代。在整個非洲的 7 億 2,000 多萬人口中，除上述人種外，尚有另外的 10%為來自歐洲、亞洲之移民；這些移民，除了許多往在西非及南非之歐洲移民外，移民在東非及南非的印度人，亦為數可觀。不過，非洲的部族觀念比人種重要，各部族間也有共通的語言，也有個別傳統的生活習慣，同一部族的分子間，凝聚力也很強。因此，部族的存在對非洲而言是非常重要的。

　　非洲各國曾經英、法、葡等國分據的殖民地時代，各國除了當地各種族原有的母語外，許多國家還加上英語、法語或葡萄牙語為官方語言。此外，靠近中、近東的北非各國，也有把阿拉伯語當做官方用語。

　　英語當做官方語言的主要國家有：奈及利亞、賴比瑞亞、迦納、獅子山、肯亞、烏干達、衣索匹亞、南非、馬拉威、史瓦濟蘭、甘比亞、尚比亞、波札那、辛巴威、納米比亞、模里西斯（英／法語）等國。

　　法語當做官方語言的主要國家有：象牙海岸、塞內加爾、布吉納法索、查德、馬利、摩洛哥、阿爾及利亞、突尼西亞、馬達加斯加、薩伊、剛果等國。

　　葡語當做官方語言的主要國家有：聖多美普林西比、維德角、幾內亞比索、安哥拉等國。

　　非洲地區衛生環境普遍不佳，再加上氣候變暖造成各類流行性傳染病大肆蔓延，較常見為黃熱病、痢疾、傷寒、瘧疾、霍亂、登革熱、愛滋病與腦脊髓膜炎及肺結核等疾病。非洲國家大多貧窮、失業率高、都會區治安情況普遍不佳，較常見之犯罪型態為搶劫、強暴、偷竊及詐騙等，應特別注意個人生命、財物及證件之安全。

　　非洲國家對生態保育日漸重視，尤其對瀕臨絕種之稀有動物，多有法律禁令規範盜獵、屠宰販售等行為。參觀野生動物保護區，應遵守服務人員指示及園區參觀規定，以免遭受野獸攻擊。

一、埃及

　　法老時代的埃及大約在西元前 3,000 年左右，埃及政治與文化的發展大致可以分為 3 個階段：

時代	說明
舊王國	埃及文化在各方面的成熟並發展到高峰，代表性是金字塔的建造。金字塔是國王的陵墓，它是國王神性的象徵，也是強有力的政府組織和充沛的國力的具體表現。
中王國	在一段時間的混亂之後，中王國的君主再度統一全國，這個時代在文藝方面有新的發展，文字在此時已經使用了有千年之久，有著許多著名的故事、格言、詩歌，都是此時的產物。
新王國	政治的特性是開始向外擴張。埃及的國君主動地以武力把巴勒斯坦(Palestine)和埃及南方努比亞(Nubia)地區諸小邦納入埃及的勢力範圍，成為埃及的屬邦，在這擴張的過程中，遇到的對手是在小亞細亞新興的西臺(Hittite)王國和兩河流域的亞述帝國，他們在敘利亞和巴勒斯坦地區相爭的原因，主要是為了要控制這一個商業和貿易的樞紐地區，埃及在這場長時間的爭霸戰中並沒有得到勝利。
新王朝結束之後，國勢一蹶不振，最後終於先亡於波斯帝國，再為亞歷山大所征服，而結束了獨立的地位。	

（一）路克索神殿

　　路克索的地理位置，位於埃及國土的中部地區，尼羅河的東岸是古法老王建都的底比斯，也就是現在的路克索市中心，尼羅河的西岸就是國王谷、哈謝普蘇女王祭葬殿等跟死亡有關的場所。路克索神殿為是 18 王朝，安門荷特普三世 Amenhotep III 所建造的，其後經過圖坦卡門 Tutankhamon 及 20 王朝的拉姆西斯二世 Ramese II 建造完成，全長 220 公尺、寬 70 公尺，原本建設是一條 3 公里長的「公羊大道」與卡納克神殿相連，由於與其他神殿的走向不同（一般廟口朝向尼羅河），一般認為應該是卡納克大神殿的附屬建築物。

　　路克索現在算是埃及第二大城市，不過，位於市中心的「路克索神殿」跟「卡納克神殿」，卻是全埃及最大的神殿，這兩座神殿歷經數代法老不斷拓建，面積非常大，現今發掘的只是當時的一小部分。它是一座非常特別的神殿，它當時是唯一不對平民百姓開放的殿宇，甚至連貴族都不准隨便進出，它負責一個神聖任務，如卡納克神殿保管上埃及與下埃及的兩項王冠一樣；路克索神殿嚴密的保衛著法老王的靈魂（卡 Ka），法老的「卡」也就是埃及最高的神祇－（阿蒙的「精神」）而且是舉行人神合一的「奧彼特慶典」所在地。路克索(Luxor)，古名底比斯(Thebes)，這座

城市一直是古埃及最多法老建都的城市，儘管現在已經不如以往繁榮，不過以往法老時代留下的建築，將這個城市賦予重要的歷史與文化氣息。

✈ 圖 10-1　路克索神殿入口處

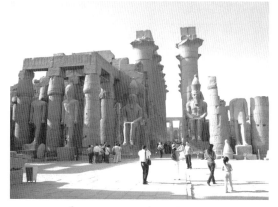

✈ 圖 10-2　路克索神殿

✈ 圖 10-3　路克索神殿石柱

✈ 圖 10-4　路克索神殿石柱精美雕刻

圖 10-5　路克索神殿公羊大道

（二）阿布辛貝神殿

　　阿布辛貝神殿，位於埃及亞斯文附近，坐落於納賽爾湖(Lake Nasser)西岸，依山崖而建的大神殿，入口處 4 座高約 20 公尺的拉美西斯二世雕像，這 4 座有 3000 年歷史的神像，跟吉薩的金字塔一樣，已成為埃及的代表景觀；神殿內有柱廊大廳、石室，刻滿描述拉美西斯二世戰績及對太陽神奉承的壁畫，阿布辛貝和它下游至菲萊島的遺跡作為努比亞遺址，1979 年被聯合國教科文組織指定為世界文化遺產，1966 年因興建亞斯文水壩而整體遷移至高出水位 60 公尺的山上。

　　阿布辛貝神殿側，有座拉美西斯二世為其愛妻所建的神殿，規模較小，門外有 6 座石像，其中 4 座為拉美西斯二世，另 2 尊為他的愛妻妮菲塔莉(Nefertari)，阿布辛貝神殿、金字塔與獅身人面像並列埃及象徵，因原址興建水壩而遷移，入口矗立四尊拉美西斯二世(Ramesses II)坐像的神殿，是拉美西斯二世用來祭祀太陽神拉(Ra-Harakhty)之用，另一座則是他的妻子祭祀哈特女神的神殿，在這座小神殿的壁畫中，有女神為皇后加冕的圖像，顯現出拉美西斯二世對妻子的愛意程度。

✚ 圖 10-6　大阿布辛貝神殿

✚ 圖 10-7　拉美西斯雕像

✚ 圖 10-8　小阿布辛貝神殿

✚ 圖 10-9　阿布辛貝神殿遷移過程示意圖

阿布辛貝神殿建設最精確之處是，阿布辛貝神殿深達 60 餘公尺，當每年的 2 月 21 日（拉美西斯的就位紀念日）和 10 月 21 日（生日）時，陽光會直接照進洞內最深處，讓整個神殿閃閃發光，後來因為亞斯文水壩的興建，聯合國決定將神殿切割並上移 200 公尺，以避免神殿遭水淹沒，不過因為無法如古埃及人般確切掌握天文，現在陽光照進的時間已有偏差。

（三）帝王谷

帝王谷大約是西元前 1540~1075 年時期的埃及法老王的主要陵墓區，包含 60 多個陵墓，始於圖特摩斯一世時期到拉美西斯十一世時期。古埃及的金字塔原是法老們企求死後永生之所，但因其豪奢的陪葬品而很快淪為盜墓賊的天堂，不但寶物被劫掠，許多法老的木乃伊也遭到損毀。然而，古埃及人相信靈魂不滅，只要屍身保存完好，死後便可獲得重生。而後欲將生前榮耀帶入來世的埃及法老們，害怕死後得不到安寧，所以停止金字塔的建造，轉而選擇在尼羅河西岸的一個荒涼山谷裡鑿岩成墓。

圖特摩斯一世起，新王國的時期 60 多位法老的墓室都在這座山谷裡，統稱為「帝王谷」。墓室埋列在山谷兩旁，以亂石堵住洞口，外面看不到任何事物，而且建造假墓以讓盜墓者分心。一直到 19 世紀歐洲探險家們陸續來到埃及此地才發現，可惜幾乎陵墓都被盜過了，此地變得雜亂不堪，如此用盡心思，法老王祖先們依然不能安息於此，在這麼多年裡，隱身於此的帝王谷仍頻遭盜墓者的肆意洗劫殆盡。1903 年英國探險家霍華德卡特也來到此，他與助手在這兒的每寸土地上進行搜尋這 10 年以來。在 1922 年，卡特在山谷間一個偶然的機會發現了「圖坦卡門」陵墓，一處斷壁的底部，那道顯然已塵封幾千年的石門封印被覺醒了。三天的過程，卡特鑽進去發現寶物。這是 20 世紀最偉大的考古發現，圖坦王陵得以保存了下來，成為迄今為止是封存最好也是出土文物最多的古埃及法老陵墓（翁老頭，2019）。

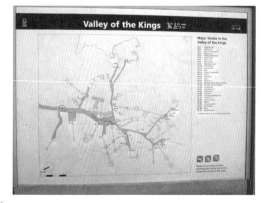

✚ 圖 10-10 帝王谷－埃及古代帝王墓示意圖

✚ 圖 10-11 帝王谷景致

✛ 圖 10-12　帝王谷遊客絡繹不絕

✛ 圖 10-13　進入帝王陵墓園

✛ 圖 10-14　埃及阿蒙神話

二、肯亞原住民

（一）基庫尤人

基庫尤(kikuyu)是肯亞人口數目最多的一個民族，擁有約 500 萬人，占全國總人口的約 20%，肯亞人口約 3,000 萬人。基庫尤人在肯亞中部高原地帶栽種作物，願意到市區工作，受到比較好的英式教育，經濟來源較穩定的原住民。語言是基庫尤語，此外也說斯瓦希里語和英語，現代基庫尤人主要信仰基督教。

✛ 圖 10-15　與非洲 kikuyu 基庫尤人土著合影

（二）馬賽人

馬賽人(Maasai)，是非洲東部肯亞的原住民，是一個游牧民族，人口約 100 萬，主要活動範圍在肯亞的馬賽馬拉保護區及坦尚尼亞賽倫蓋提國家公園，馬賽人堅持保有傳統的生活方式，不住在市區，住在馬賽馬拉保護區及坦尚尼亞賽倫蓋提國家公園旁，在這裡肯亞政府設有馬賽人保護區，平常以放牧維生，自己部落擁有牛羊群放牧，當地馬賽人不限制有幾個老婆，端視自己的牛羊群數目多少，住在由泥土搭建的土房，無電無水過著脫離世俗的生活，三餐都來自於自己飼養的牛羊群，與世無爭，但也投入當地的觀光事業，如銷售自己製作的手工藝品，邀約觀光客到部落參觀，到各飯店套馬賽舞蹈等。

✚ 圖 10-16　與非洲馬賽人土著合影

✚ 圖 10-17　驍勇善戰的馬賽人，至今還不願融入現代人的生活與文化

第二節　非洲自然觀光資源

非洲面積約 3,000 萬平方公里，是世界僅次於亞洲的第 2 大陸。北起地中海濱，南至好望角，長達約 8,000 公里，西由達喀爾(Dakar)，東到加達福角(Cape Cardafui)，海灣及內海較少，外族不易進入。因此，非洲的開發較晚。面積上，僅次於亞洲。它的位置在亞洲的西部，歐洲大陸的南方。非洲陸塊在地質上十分古老，約有三分之一的地面，顯出前寒武紀的岩石，這些岩層古老而堅硬，構成堅強的盾地。這些「古結晶岩層」對地表有保護作用，亦且含有許多金屬礦床，非洲所產的豐富黃金、鑽石、銅、鐵、鉻、錳等礦及鈾礦，來自於此古老的岩層。非洲地形以高原最多，全洲高於 400 公尺的土地，約有 60%。「東非大裂谷」成於「前寒武紀」。

　　吉力馬札羅山(Mt. Kilimanjaro)是在非洲平坦高原中拔地而起的一座火山，矗立在坦尚尼亞(Tanzania)西北方的高原上，鄰近肯亞(Kenya)邊界，高約 5,900 公尺，為非洲最高峰，整個山脈東西綿延約 60 公里，主要有 3 個山峰：西拉峰(Shira 3,962m)、馬文濟峰(Mawensi 5,149m)、基博峰(Kibo 5,895m)，而基博峰上面的烏呼魯峰(Uhuru)為一火山錐，是非洲最高點。

　　非洲水系，有廣大的乾燥地區，源於內陸，說明如下：

河流	重要說明
尼羅河	源於盧安達附近的盧維隆沙(Luvironza)，北流穿越沙漠入地中海，全長約 6,700 公里，世界第 1 長河。注入地中海，出口處為埃及發源地，幾乎所有的古埃及遺址均位於尼羅河畔。
剛果河	上源在喀塔加高原，長約 4,600 公里，是非洲第 2 大河，但流量宏大支流眾多，流域面積世界第 2，遠大於尼羅河，注入大西洋。
尼日河	源於獅子山國東北部，經幾內亞、馬利、尼日，由奈及利亞入幾內亞灣，全長 4,160 公里，略成一弓形，沿河水運對西非內陸交易甚為重要，注入幾內亞灣。
三比西河	發源於安哥拉高原，向東臨經尚比亞、辛巴威、莫三比克，長約 2,800 公里，注入莫三比克海峽。
橘河	源於賴索托北部，西流會瓦河(Vaal River)，仍稱橘河，全長 2,080 公里，注入大西洋。

　　非洲處於北緯 37 度至南緯 35 度之間，赤道橫貫大陸中部，形成南北對稱的氣候帶。大部分地區屬熱帶氣候。北部 3 或 4 月至 9 月最熱，南部 9 月至次年 3 月最熱。山區和位於熱帶以外的北部地區以及南部沿海地區氣候比較溫和。乾燥是非洲氣候的主要特徵，全洲約有 1/3 地區年平均雨量在 200 公釐以下。如撒哈拉地區有連續多年滴雨不降的現象。除此之外，氣溫也因地勢的高低及日照的大小而有所不同。譬如，同屬肯亞的海岸都市蒙巴薩和高原都市奈洛比，溫差約在 10 度左右。而內陸部分，白天的最高溫和夜間的最低溫，差距相當大，有時可達 20 度以上。因此，同是非洲地區，視目的地之不同溫差也有所差異。

氣候區	重要說明
乾燥	擁有世界上最大的撒哈拉大沙漠(Sahara Desert)，西起茅里塔尼亞，向東到蘇丹、埃及、索馬利亞均屬之。
半乾燥	乾燥區的外圍，屬於本區。雨量年約 150 公釐，但仍入不敷出，只能生長耐旱的短草。
地中海型	夏季炎熱少雨，冬季暖和多雨為其特徵。北非阿爾及利亞和突尼西亞沿海及南非的角省(Cape Province)西南隅屬於北區，範圍不大。

氣候區	重要說明
熱氣濕潤	雨量最多，全年至少亦有 1,500 公釐，迎風地區可在 4,000 公釐以上，分乾、濕兩季。
熱帶夏雨	本區夏雨集中，雨水受赤道鋒(Equatorial Front)所左右，當此鋒北移時，雨量亦隨之北移。薩伊、奈及利亞、坦尚尼亞及中非等國屬之。

一、尼羅河

尼羅河是埃及的母親河，流經非洲東部與北部的河流，尼羅河長 6,800 公里，是世界上最長的河流，主要有兩條支流，白尼羅河和藍尼羅河。

發源於衣索比亞高原的藍尼羅河是尼羅河下游大多數水的來源，白尼羅河則是兩條支流中最長的，源頭來自於非洲盧安達，中部的有大湖地區湖水注入，向北它流經坦尚尼亞並注入維多利亞湖，再從此湖中溢出注入艾伯特湖，往北流入烏干達和蘇丹共和國南部，並於後者處形成大面積沼澤濕地。藍尼羅河源於衣索比亞的塔納湖，從東南流入蘇丹。在蘇丹首都喀土穆附近，白尼羅河藍尼羅河相匯，形成尼羅河。尼羅河從蘇丹首都向北穿過蘇丹和埃及，所經過的地方均是沙漠，埃及自古代的文明就依靠尼羅河而起，擁有 5,000 年的文化歷史不朽傳奇，也建築了不知多少的驚人建築物，幾乎埃及所有的城市和大多數居民住在亞斯文以北的尼羅河畔，幾乎所有的古埃及遺址均位於尼羅河畔，其入海口尼羅河形成了一個巨大的三角洲，就是早期兵家必爭之地亞歷山卓城，在這裡它注入地中海。

到埃及觀光旅遊最重要的就是搭乘尼羅河遊輪，一般來說會到阿布辛貝大小神殿，經過世界上最大的撒哈拉沙漠，艾德夫神殿中著名的老鷹神荷魯浮雕設計更顯現出國王的保護意義，遊輪繼續航行，經過伊斯納水閘，到達王國時期的

✝ 圖 10-18　埃及尼羅河

✝ 圖 10-19　埃及尼羅河遊輪

✚ 圖 10-20　遊輪上埃及之夜，裝扮努比亞人

✚ 圖 10-21　埃及之夜用捲筒衛生紙當紗布作木乃伊競賽

首都路克索斯，古代文人荷馬讚美這裡是「百門之城」，橫跨尼羅河東、西岸。尼羅河西岸的帝王谷，因當時要防止盜墓者侵入，後世不再建築金字塔，所以發現天然的山谷來作為陵寢，神似金字塔的三角形。古埃及人計算出死亡與復活是循環關係，再者尼羅河東岸代表重生，西岸代表死亡，乃依據太陽東升西落的定律原理。尼羅河東岸的兩大神殿，卡納克神殿及路克索神殿，晚間還有很多活動，有一晚努比亞之夜，每位旅客可以用努比亞傳統服飾裝扮成埃及人，還有共樂的一些活動，如找兩人為一組用捲筒衛生紙來綑成人像木乃伊，先完成的組別獲勝，還有獲贈獎品，非常的熱鬧使人印象深刻。

✚ 圖 10-22　埃及旅遊路線圖

二、肯亞

（一）肯亞山國家公園

原為森林保護區 1949 年是肯亞成立第一座國家公園，包含肯亞第一高峰與非洲第二高峰的肯亞山等地區，森林保護區的區域被規劃成國家公園，面積約 700 平方公里。1997 年肯亞山國家公園及周邊的森林保護區被列為世界自然遺產。此座國家公園有別於其他的是，有一個生態形式的 Walking Safari（用步行的遊獵，以前歐洲人用槍去狩獵，現代人用相機去遊獵故稱 Safari or Game drive），Walking Safari 約兩小時，有專人做嚮導解說大象的繁殖過程及生活型態，必須換上雨衣、鞋子與手杖，還會有一位荷槍實彈保鑣隨身保護，相當特殊。

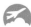

✚ 圖 10-23　肯亞山國家公園度假飯店一景

✚ 圖 10-24　肯亞山國家公園步行，Safari 獵遊警衛荷槍實彈隨行

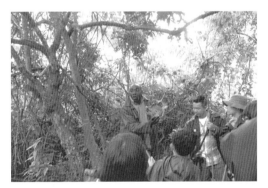

✚ 圖 10-25　肯亞山國家公園導遊講解大象生態

✚ 圖 10-26　大門可媲美樹屋(tree top)

（二）馬賽馬拉保護區

馬賽馬拉(Maasai Mara)是肯亞西南部受到肯亞政府保護的一個重要區域，這裡是世界上最大也是最完整的高等動物生態圈，與坦尚尼亞北部塞倫蓋蒂國家公園緊緊相接，面積有 1,500 平方公里。塞倫蓋提國家公園是屬於坦尚尼亞的一座國家公園，因每年都會超過 200 萬的黑尾牛羚與約 50 萬隻斑馬的遷徙到北方的馬賽馬拉保護區而聞名，1981 年列入聯合國教科文組織世界自然遺產。

✚ 圖 10-27　肯亞與坦尚尼亞交界處，僅用石柱代表區隔

✚ 圖 10-28　馬賽馬拉保護區 5 大入口之一

（三）東非大地塹

　　亦稱東非大裂谷(Great Rift Valley)，位於非洲東部，3,500 萬年前由於非洲板塊地殼運動所造成的地理奇觀，最深達 1,800 公尺，5~120 公里，全長 6,500 公里，北起死海，南到莫三比克海口，西北到蘇丹約旦河，東非大裂谷依然在變動當中，地質學家預測約百萬年後，東非可能會分裂成兩塊陸地。

✚ 圖 10-29　可口可樂廣告上的東非大地塹示意圖

✚ 圖 10-30　遠觀東非大地塹

三、撒哈拉沙漠

撒哈拉沙漠(SaharaDesert)，橫貫非洲大陸北部，東西長達 6,000 公里，南北寬約 1,500 公里，面積約 1,000 萬平方公里，約占非洲總面積 35%。是世界上陽光最強烈沙漠面積最大的地方，氣候條件極其怪異，是全世界最生物都無法生長的地方之一。撒哈拉沙漠沒有生物在此活動，土壤有機物含量低，窪地的土壤常含鹽，形成約 250 萬年前，乃世界第二大荒漠，僅次於南極洲，是世界最大的沙質荒漠，是地球上最不適合生物生存的地方。

✚ 圖 10-31　撒哈拉沙漠一景

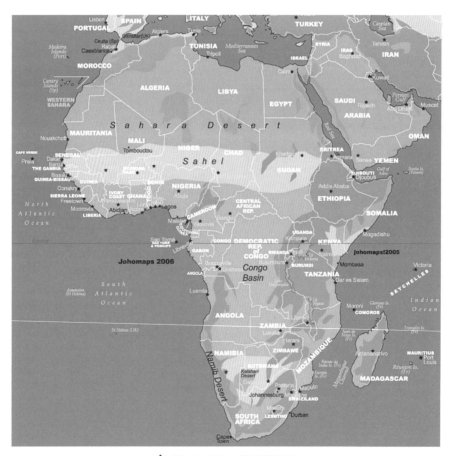

✚ 圖 10-32　非洲地圖

第三節　非洲特殊觀光資源

一、獅身人面像

也稱人面獅身像，位於卡夫拉金字塔旁的雕像，外觀是一個獅子的身軀和人的頭像，高約 20 公尺，寬約 6 公尺，長約 75 公尺。獅身人面像是最古老的紀念雕像之一，約在法老王哈夫拉統治期間內建成，約西元前 2560 年間。由於年代久遠，獅身人面像的歷史充滿疑問，所以這些問題被世人稱作「獅身人面像之謎」，也是傳說中希臘神話裡的斯芬克斯(Sphinx)。在希臘神話中，女神赫拉派斯芬克斯坐在城市附近的懸崖上，攔住過往的路人，用謎語問他們，猜不中者

✝ 圖 10-33　埃及人面獅身像

就會被吃掉，這個謎語是：「什麼動物年輕的時候用四條腿走路，成年後用兩條腿走路，晚年後用三條腿走路，腿最多的時候，也正是他走路最慢、體力最弱的時候。」猜中了正確答案，斯芬克斯就讓他們通過，謎底是「人生」。

二、食人族餐廳

肯亞有名 Carnivore 食人族餐廳，Carnivore 是食肉動物的意思，曾兩度被英國餐廳雜誌票選為全球 50 大餐廳之一，離市中心約 20 分鐘車程於國際機場附近，提供吃到飽的烤肉大餐，使用一個巨大的圓形烤窯和身穿斑馬裝的廚師來烤肉，包括鱷魚肉、鴕鳥肉，豬肋排、駱駝肉、火雞肉、牛肉、雞翅、牛蛋蛋等，手拿著一串一串肉棒的服務生，在座位間走動，無限量供應肉食，可大大滿足食慾，素食者提供素食餐點，像是披薩、三明治、生菜沙拉等。

✝ 圖 10-34　餐廳燒烤肉類

✝ 圖 10-35　餐廳菜單及飲料

三、動物大遷徙

18 世紀，歐洲人進駐東非，肯亞有大批歐洲來的白人，特別是英國人。1995 年，肯亞成為了英國的東非保護地，白人將獵殺野生動物視為運動。原本肯亞原住民偶爾才出門狩獵的神聖活動 Safari（狩獵遊戲），斯瓦西里語的意思是「狩獵」，演變成為被白人持槍的一種且經常進行的狩獵動物遊戲。

全面禁獵	國家公園及保護區	海洋公園	保護地的總面績
1977 年	59 處	7 處	43,500 平方公里

Safari 原意為：「在動力佳的運輸工具帶領下用獵槍去作野生動物的獵補樂趣」亦可稱 Game Drive，但現在已經不能用獵槍了，而是搭四輪驅動車，如麵包車 (2,500c.c.)、land Cruiser(3,500c.c.)、land Rover(3,000c.c.)與大型貨車為主要交通工具，使用長鏡頭、變焦鏡頭用相機與眼睛來獵遊，用相機快門聲取代獵槍的板機聲，於是生態旅遊及生態保育代名詞在這片土地落實與生根。馬賽馬拉保護區(Maasai Mara National Reserve)保護區面積有 1,500 平方公里，保護區內擁有大量的豹屬動物，以及斑馬、湯氏瞪羚、角馬等遷徙動物，是全世界生態旅遊最熱門的地區之一，每年約 7~10 月，遷徙動物會從賽倫蓋提國家公園遷徙來到此地覓食。

東非坦尚尼亞的賽倫蓋提國家公園和肯亞的馬賽馬拉保護區，每年都會上演一齣生命寫實影片，那超過 200 萬頭黑尾牛羚（wildebeest，俗稱角馬）、50 萬頭斑馬和 42 萬頭瞪羚(gazelle)，從原本南部賽倫蓋提國家公園，往北遷移到肯亞的馬賽馬拉保護區，在那裡度過豐草期，2~3 個月後，又返回原居，年復一年、生生不息，該動物們在一年中會走長達 4,000 公里的路，途中危機四伏，歷盡生老病死，有多達一半的牛羚、斑馬、瞪羚在途中被獵食或體力不支而死。但同時間亦有約 40 萬頭牛羚在長雨季來臨前出生。這樣的動物大遷徙每年都會發生，每年遷徙的時間及路線都會有些偏差，原因是季節與雨量的變化無常。大遷徙模式，適值雨水充沛時，正常在 12 月至隔年 5 月間，動物會散布在從賽倫蓋提國家公園東南面，一直延伸入阿龍加羅(Ngorongoro)保護區的無邊草原上，位於賽倫蓋提與馬賽馬拉之間。雨季後是占地數百平方公里的青青綠草，草食性動物可享受綠綠青草，然而肉食性動物亦在一旁虎視眈眈，等落單的個體進行獵食。而約 6~7 月間，隨著旱季來臨和糧草被吃得差不多，動物便走往仍可找到青草和有一些固定水源的馬賽馬拉。持續的乾旱令動物在 8~9 月間繼續停留在此，在馬賽馬拉保護區有一條河直接將馬賽馬拉一分為二，當從東面印度洋的季候風和暴雨所帶來的充足水源和食物，草食性動物就必須越過那條險惡的馬拉河(Mara River)，河中盡是飢腸轆轆、體長可達 3.5 公尺的

尼羅河鱷魚(Nile crocodile)，等待著大餐上門，過河前可見斑馬與牛羚領導先鋒一聲令下前進，哪怕水深滅頂、河中有天敵，都必須達成過河使命，相當激勵人心，我們稱為「生命之渡」。

　　面積只有賽倫蓋提國家公園十分之一的馬賽馬拉保護區，短短的 4 個月間僅能短暫的滿足百萬頭外來動物的糧食，於是在 11 月短雨季將來臨前，動物便會返回賽倫蓋提國家公園，展開另一個生命之旅。

✚ 圖 10-36　四輪驅動(Land Cruiser)

✚ 圖 10-37　四輪驅動(Land Rover)

✚ 圖 10-38　可以搭乘 20 人，獵遊自南非到肯亞 30 天旅程

✚ 圖 10-39　四輪驅動麵包車

✚ 圖 10-40　馬拉河示意圖

✚ 圖 10-41　非洲動物大遷徙

✚ 圖 10-42　牛羚過河位置不佳，無法上到陸面上

✚ 圖 10-43　牛羚渡馬拉河

✚ 圖 10-44　肯亞 Mara Engai Wilderness Lodge 半帳篷式的旅店

 參考文獻 REFERENCES

外交部領事事務局，非洲地區概況

　　http://www.boca.gov.tw/ct.asp?xItem=478&ctNode=753&mp=1

1.0 1.1 Emporis – Great Sphinx of Giza

Dunford, Jane; Fletcher, Joann; French, Carole (ed., 2007). Egypt: Eyewitness Travel Guide. London: Dorling Kindersley, 2007. ISBN 978-0-7566-2875-8.

Coxill, David (1998). "The Riddle of the Sphinx", InScription: Journal of Ancient Egypt, 2 (Spring 1998), 17; cited in Schoch, Robert M. (2000). "New Studies Confirm Very Old Sphinx" in Dowell, Colette M. (ed). Circular Times.

翁老頭(2019)，歷史上的故事－1923 年 2 月 12 日，考古學家打開圖坦卡蒙的石棺，Retrieved from https://kknews.cc/zh-tw/news/l36b33b.html

Lonsdale, John, and Berman, Bruce. 1992. Unhappy Valley: conflict in Kenya and Africa. (J Currey Press)

Lonsdale, John, and Atieno Odhiambo, E.S. (eds.) 2003. Mau Mau and Nationhood: arms, authority and narration. (J. Currey Press)

Lambert, H.E. 1956. Kikuyu Social and Political Institutions. (Oxford U Press)

Mook 景點家

　　http://www.mook.com.tw/scenery.php?op=sceneryinfo&sceneryid=50317

⊙ 圖片來源：

五福旅行社，埃及尼羅河遊輪紅海 10 天

　　http://www.lifetour.com.tw/eWeb/GO/L_GO_Type1.asp?iMGRUP_CD=CAI10T01&iSUB_CD=&STYLE_TP=&TWFG=

MEMO

大洋洲觀光資源

THE PRACTICE AND THEORY OF
TOURISM RESOURCES

大洋洲主要分為兩部分，澳大利亞大陸與太平洋各島嶼。和亞洲以印度尼西亞的巴布亞地區為界，包括印度尼西亞的巴布亞地區、巴布亞紐幾內亞、澳大利亞、紐西蘭及南太平洋的島國。巴布亞紐幾內亞是唯一個與別國有陸地疆界的大洋洲國家，與亞洲國家印度尼西亞接壤，大洋洲面積總共約850萬平方公里。

第一節 大洋洲文化觀光資源

澳大利亞聯邦(Commonwealth of Australia)簡稱澳洲，是全球面積第六大的國家，大洋洲最大的國家，隔塔斯曼尼涯海峽與紐西蘭相望，西北是印度尼西亞，北邊是巴布亞紐幾內亞、西巴布亞及東帝汶，澳洲最早原住民奧布利奇諾人(Aboriginal)，此支原住民是一個非常奇特的民族，在大洋洲的附近的族群幾乎是玻里尼西亞(Polynesia)族群，但奧布利奇諾人生活習慣及長相完全不同，故此地科學家及生物家取名為(Australia Born Original, Aboriginal) 其起源可追溯到最後一次冰河時期。從16世紀起，歐洲人開始探索澳洲，最早登陸的是葡萄牙航海家，接著是荷蘭探險家，1770年，詹姆斯庫克船長沿著整個東海岸航行，途中在植物灣停泊；不久他宣布這塊大陸屬英國所有，並將其命名為新南威爾士。1779年英國向新南威爾士流放因犯，以此解決英國監獄人滿為患的問題。1787年，第一艦隊啟航前往植物灣，這支艦隊由11艘船組成，載有750名男女囚犯。1788年艦隊抵達植物港，但很快又北行至雪梨灣，那裡有良好的土地和乾淨的水源。1850年墨爾本發現金礦，大量移民的湧入和幾個大型金礦的發現刺激了經濟的成長，並改變了殖民地的社會結構。1901年澳洲各殖民區改制為州，組成澳大利亞聯邦，成為大英帝國的聯邦或自治領，為君主立憲制國家。國家元首是澳大利亞總理，英國君主為總督。1927年，澳洲聯邦會議在坎培拉臨時國會大廈舉行，澳洲走向政治獨立。1931年，澳洲取得內政外交的獨立自主權，成為大英國協的獨立國家。1986年，英國女王伊麗莎白二世前往澳洲簽署《與澳洲關係法》，規定澳洲最高法院擁有審判權。

南太平洋的玻里尼西亞群島種族(Polynesia)，屬於波里尼西亞人種，他們勇敢善戰，精通航海，髮色、膚色與東方人相似，風俗文化則有東南亞風格的成分。紐西蘭歷史，說明毛利人與歐洲人的關係，要回溯到近千年前，此地有許多美麗的歐洲殖民建築，但最早的居民是毛利人。

根據紀錄，庫珀(Kupe)是偉大的毛利航海家依據星辰的指引下，率領族人橫渡海洋，來到這個貧脊的島嶼，這裡取名為奧特亞羅瓦(Aotearoa)，是「長白雲之鄉」

的美意，當時此地都沒有定居的毛利人，直到 1350 年左右，毛利人原來居住的社會群島上的糧食問題和其他毛利群族發生內部戰爭，大批的毛利人離開了該群島。他們橫渡了大約 3,200 公里的海洋，到達了這片土地，成為紐西蘭最當地土著也是最早的居民，開啟人類居住的紐西蘭的歷史，之後歐洲移民才漸漸民到此。

在世界的歷史的記載，紐西蘭於 1642 年荷蘭航海家亞伯塔斯曼發現這塊陸地，塔斯曼為了證明自古希臘時代便傳說，在南太平洋有一塊未知的寶地之事實，1642 年自爪哇出發，越過澳大利亞大陸南方，穿過塔斯馬尼亞島西岸，到了南太平洋上的美麗島嶼。

塔斯曼把發現的島嶼命名為新西蘭（Novo Zeelandia，即 New Zealand）乃是依照故鄉荷蘭海岸地區西蘭洲(Zeeland)的之名稱，但當時並未傳送出去。在 1769 年，英國人床長詹姆斯·庫克先生遠赴餘地，他的航海得任務，是觀測大溪地島上的金星與太陽的相關位置與當時的航海技術及地理方位有著重要的意義，另一方面亦是去確認紐西蘭與澳大利亞之間的區域及位置。

庫克先生耗費半年的時間，繪製出一張紐西蘭的地圖，持續在紐西蘭的南北島沿岸進行勘查。因此，當庫克回到英國時紐西蘭的在歐洲社會得以揭露。庫克曾再度展開大航行，幾乎每一次都經過紐西蘭。由於歐洲移民漸易，白人來此地之後，與毛利人產生衝突，1840 年英國政府派遣海軍軍官威廉·何布森 William Hobson 為代表與 500 位的毛利族長締結了威塔奇條約(Treaty of Waitangi)，重點內容為，毛利人土地除可售予英國皇家之外，不得作為私人買賣此後。紐西蘭就此成為英國殖民地，直到 1947 年脫離英國的管轄，成為完全獨立國家至今。

第二節　大洋洲自然觀光資源

澳大利亞位於南半球大洋洲，印度尼西亞與新幾內亞下方，是全球最小的大陸。面積：770 萬平方公里，是世界最大的「大島」。國土略呈東西向長方形，東西長約 4,000 餘公里、南北寬 3,200 公里，地質相當古老，故有「化石島大陸」之稱。大陸主要分為西部高原、中央低地及東部高地 3 個部分，全澳洲分為 7 個省－新南威爾斯、維多利亞、昆士蘭、南澳洲、塔斯曼尼亞、北領地及西澳洲省等，及 2 個領地－澳洲首都領地及澳洲偏遠領地，首都設在東澳的坎培拉，澳洲 3 大地形氣候區地形可分 3 區。

氣候區	重要說明
東部高地	東部沿海由北向南有 1 條大分水山脈，高度約 1,000 公尺，東面較陡，西面平緩，最高的柯秀斯科峰(Mts. kosciuko)2,230 公尺，又稱為澳洲阿爾卑斯山，面迎東南信風，終年多雨，成為澳洲人口密集區。
西南澳沿海	區域範圍狹小，只限於澳洲西南角的狹窄沿海地帶，即由伯斯至阿巴尼之間，夏季受副熱帶大陸氣團的控制，乾燥少雨，冬季因海洋氣團移入而降雨，故為澳洲僅有的冬雨夏乾的「地中海型」氣候區。
東南澳沿海	大分水山脈東南山麓的沿海一帶。因濱臨溫帶海洋，又受東南信風及地形漸高的雙重影響，氣候溫和，終年有雨，是全澳最佳的氣候區，也是澳洲的精華區。
中央內陸	廣大澳洲內陸，皆屬本氣候區。內陸中央為澳洲熱帶大陸氣團所盤據，終年多下沉氣流，氣流乾燥，年雨量不到 250 公釐，故絕大地區為沙漠和半沙漠氣候。

　　紐西蘭位於南半球太平洋西岸，西隔塔斯曼海與澳洲相望，面積約 27 萬平方公里，由北島、南島及史都華島組成。南、北島中間隔庫克海峽遙望；南島與史都華島中間隔著福沃海峽，國土呈南北走向，延伸約 1,650 公里，氣候型態也因此有很大差異。北島多火山地形，地熱噴泉為其地理特徵。南島東北部為坎特伯利平原，西部以南阿爾卑斯山脈縱貫全島，最高峰為海拔 3,764 公尺的庫克山(Mt. Cook)。

　　氣候型態因位於南半球，季節變換剛好與北半球相反，加以國土又呈南北走向延伸約 1,600 公里，氣候型態變化多端，南北島西側多山並受強烈西風影響，天氣陰霾潮濕，東部則比較乾燥，終年日照豐富。

　　大洋洲 3 大島群：

1. 玻里尼西亞：玻里尼西亞即「多島」之意；經度 180 度以東海域的島群概屬之，如美國的夏威夷群島、法屬社會全島、薩摩亞全島、東加王國及吐瓦魯等。

2. 美拉尼西亞：意為「黑人島」；經度 180 度以西，赤道以南至南回歸線間的島群均屬之，以新幾內亞面積最大。

3. 密克羅尼西亞：意為「小島」；分布在經度 180 度以西，赤道以北的洋面上，各島面積均小，多屬珊瑚島。

第三節　大洋洲特殊觀光資源

一、雪梨歌劇院

Sydney Opera House 位於澳洲雪梨，是世界 5 大歌劇院之一（法國巴黎歌劇院、義大利斯卡拉歌劇院、奧地利維也納歌劇院、英國皇家大劇院）也是 20 世紀最有特色的建築之一，世界著名的表演藝術舞臺。起初劇院設計者為丹麥約翰烏常，1959~1973 年劇院正式落成。2007 年被聯合國教科文組織評為世界文化遺產。雪梨歌劇院坐落在雪梨港，其特有的風帆白色造型，加上作為背景的雪梨港灣大橋，景觀壯麗。雪梨歌劇院主要由兩個主廳、一些小型劇院、演出廳及其他附屬設施組成。最大的主廳是音樂廳，最多可容納 2,679 人。音樂廳內有一個大風琴，號稱是全世界最大的機械木連桿風琴。

✚ 圖 11-1(a)　雪梨歌劇院戲劇廳 1,507 個座位的舞臺劇院，僅次於音樂廳的第二大表演場地，舞臺寬 11 公尺，是表演歌劇的最佳舞臺場地

✚ 圖 11-1(b)　雪梨歌劇院夜景燈光表演

二、藍山國家公園

Blue Mountains National Park 位於澳大利亞新南威爾斯州雪梨以西約 60 公里，約 2,700 平方公里，藍山為由高原和山脈連峰之範圍，區域孕育著許多尤佳利樹（桉樹），樹葉籠罩的氣體聚集在山區，遠觀形成一層藍色的氤氳，因此而得名。藍山怪石林立，有三姐妹峰等，同時以其豐富的澳洲原住民文化遺產而聞名。2000 年列入世界自然遺產名錄，該處可以搭乘礦工覽車至山底一窺究竟。

✚ 圖 11-2　藍山國家公園三姐妹峰

三、澳洲的動物

　　澳洲擁有超過 370 種哺乳類動物、820 種鳥類、4,000 種魚類、300 種蜥蜴、140 種蛇類、兩種鱷魚，以及約 50 種的海洋哺乳類動物。此地超過 80%的植物、哺乳類、爬蟲類和蛙類是其他地方沒有或是少見的澳洲特有品種，最為人熟知的澳洲動物包括針鼴鼠、澳洲野狗、鴨嘴獸、紅袋鼠、樹熊、大袋鼠和袋熊。

　　澳洲並無大型掠食動物，又名丁狗的澳洲野狗便是此處最大型的肉食哺乳類動物但也是來自於外地，其他澳洲特有的肉食性動物包括袋食蟻獸、袋鼬和塔斯曼尼亞袋獾，但這些動物的體型都和一般家貓相似。

　　澳洲有超過 140 種有袋動物，其中包括紅袋鼠、大袋鼠、樹熊和袋熊，袋鼠及大袋鼠種類便達 55 種。袋鼠和紅袋鼠的體型和重量差異極大，從輕至半公斤到重達 90 公斤皆有。兩者主要差異在於體型，沙袋鼠的體型較小。澳洲的袋鼠數量估計達 3,000~6,000 萬，野生袋鼠非常得多。澳洲最可愛是無尾熊，袋熊很奇特的動物，這種矮胖的穴居動物最重可達 35 公斤。

　　澳洲的特有物種是單孔目動物，又稱產卵哺乳類動物，鴨嘴獸這種動物依河而居，有鴨的嘴、毛茸茸又防水的身體，爪上則有蹼。在自己沿著河岸所挖的洞穴中是鴨嘴獸生活區域。生性非常害羞，難發現行蹤，較常出現在澳洲東海岸區的小溪和寧靜的河流處。針鼴鼠又稱食蟻針鼴是另一種單孔目動物，有長而黏的舌頭，跟豪豬或刺蝟一樣長滿針刺的身體，不要輕易的接觸它們(Australia, 2021)。

　　海洋生態環境供養了約 4,000 種魚類（全球有 22,000 種魚類）和 30 種海草（全球有 58 種海草）。還有全球最大的珊瑚礁生態系統，也就是被列入世界自然遺產的大堡礁(Great Barrier Reef)，當中有色彩鮮豔的多種魚類，包括美麗的小丑魚，要多次造訪才能完整觀賞這繁複的海洋生態。此外，此處也有約 1,700 種不同的珊瑚種類。

　　鴨嘴獸，卵生的哺乳類，嘴巴如鴨子扁扁的口喙一樣，四肢很短，五趾具鉤爪，趾間有蹼，與鴨足相同功能，尾巴扁平，身體黑褐色，濃密的毛髮。澳洲省立博物館的標本櫥裡，還能看見牠們的標本，體型不大，體長約 30~48 公分，尾長在 10~15 公分間，體重約 0.5~2 公斤。在哺乳期外，鴨嘴獸一生都過著獨居的生活，容易絕種，喜歡棲息在河川或湖岸邊，喜歡在水中來去自如游泳，在河岸與湖邊的岸上，扒洞居住。屬於夜行性動物，清晨和黃昏，是獵食的時光，鴨嘴獸沒有牙齒，但是嘴部感覺很敏銳，肉食性，覓捕甲殼類動物、蚯蚓及其他蠕蟲為生，食量很大，每天所消耗食物與自身體重相等。壽命約 15 歲，在生殖季節裡，母鴨嘴獸會用爪在溪

流岸邊挖一條長隧道，在一端築一個巢。每次生蛋 1~3 個，10 天後就孵化。懷孕期約 2 個星期。小鴨嘴獸孵化後會從母獸腹部泌乳孔吸吮乳汁維生，然後慢慢發育，經過四個月的哺乳期，才能夠獨立生活，但是要到兩歲半才算是成年。在雄性鴨嘴獸後腳的趾上有刺，內連毒腺，內存毒汁，噴出可傷人，幾乎與蛇毒相近，這是牠的武器。

✚ 圖 11-3　澳洲有 10 種種類以上袋鼠

✚ 圖 11-4　澳洲國寶無尾熊

✚ 圖 11-5　澳洲可愛動物袋熊

✚ 圖 11-6　澳洲奇特動物鴨嘴獸

四、烏魯魯卡塔曲塔國家公園

　　Uluṟu-Kata Tjuṯa National Park 烏魯魯，意為「土地之母」，又被稱為艾爾斯岩，位於澳大利亞北領地的南部，是在澳大利亞中部形成的一個大型砂岩岩層。烏魯魯是阿男姑人（該地區的澳大利亞原住民）的聖地，這片區域有豐富的泉水、水潭、岩石洞穴和岩畫。烏魯魯於 1987 年被列為世界綜合遺產。2002 年，將其命名為「烏魯魯／艾爾斯岩」。是澳大利亞最知名的自然地標之一，其沙岩地層高達 348 公尺，高於海平面 863 公尺，大部分在地下，總周長 9.4 公里。砂岩岩層其表面的顏色會

隨著一天或一年的不同時間而改變，最吸引人的是黎明和日落時岩石表面會變成極紅色。降雨在這塊半乾旱的地區很罕見，下雨季節到時，岩石表面會因為雨水變成銀灰色。隨者太陽變化會出現棕色、深藍、灰色與粉紅等顏色。烏魯魯各處的岩洞畫作表明，人類在 1 萬年前已經在這片土地上定居，考古發現大部分都是原住民的繪畫，而歐洲人在 19 世紀移民到了澳大利亞這塊土地。

✤ 圖 11-7　艾爾斯岩黃昏

✤ 圖 11-8　艾爾斯岩洞穴內，原住民繪畫

五、南邦國家公園

　　Nambung National Park 尖峰石陣(Pinnacles Desert)尖峰石陣位於西澳大利亞，是南邦國家公園內一片天然沙漠地貌，這裡曾是一片森林的地區，由海邊吹來的沙讓沙漠地型逐漸形成，而後森林枯萎，此地被風化後，沙漸漸下沉形成石灰岩地形，殘存在根鬚間的石灰岩就像塔般存留了下來，石灰石是由海洋中的貝殼演化而來的。雨水將沙中的石灰石沖到沙丘底層，而留下石英質的沙子，滋生腐植土，之後長出植物，慢慢被石英填滿裂縫後石化，植物的根在土中造成裂縫，然後在風化作

✤ 圖 11-9　尖峰石陣 1

✤ 圖 11-10　尖峰石陣 2

用之下，露出沙地地表，就成為一根根石柱，這裡的石柱從 5 公分到 5 公尺長短不等，爬上石柱往周邊眺望，可以看到這片土地神奇景觀，不經注意時以為是一根一根的石柱。

六、紐西蘭福斯冰河(Fox Clacier)

位於紐西蘭南島西部地區的冰河，與法蘭士約瑟夫冰河並排，福克斯冰河約長 20 公里，兩條冰河從南阿爾卑斯山脈開始，直海拔 240 公尺高的地方融化，冰河的周邊地帶都屬於世界自然遺產，屬於紐西蘭西部區國家公園(Westland NP)。福斯冰河的另一個特色，是由於它非常接近地面，所以冰河所在地的氣溫比地球上其他冰河更溫暖，亦稱為「溫帶冰河」跟歐洲的冰河略有不同，是世界上不用任何特殊交通工具，用步行就可以接近的冰河，在位於紐西蘭南阿爾卑斯山脈東部的冰河，目前全球的冰河都因為全球暖化的效應而大幅退縮。

✚ 圖 11-11　福斯冰河

✚ 圖 11-12　法蘭士約瑟夫冰河

七、黃眼企鵝(Yellow Eye Penguin)

✚ 圖 11-13　旦尼丁黃眼企鵝

紐西蘭旦尼丁奧塔哥半島黃眼企鵝保護區，是由當地人自行規劃設置，獲得很好的保護區及經濟效益，繁榮當地的生態旅遊業。黃眼企鵝是比澳洲神仙企鵝（30 公分，3~5 公斤）大的企鵝，高約 70 公分及重約 5~8 公斤。頭部呈淡黃色，眼睛瞳孔是淡黃色，身體灰黑色，喉嚨部分為黑褐色，眼睛之間有一黃帶在頭後部連接，小企鵝的頭部比較灰，沒有黃帶，瞳孔呈灰色的，壽命有些可達 20 歲。黃眼企鵝一般在森林、斜坡或岸邊築巢，巢穴的地方往往都是在海灣

的地方。巢穴大部分在在紐西蘭南島東南岸、斯圖爾特島、奧克蘭群島及坎貝爾島。黃眼企鵝是瀕危物種，估計只有約 3,500 隻，是世界上最稀有的企鵝之一，牠們失去棲息地，掠食者的出現及環境變遷使牠們瀕臨絕種。

八、米佛峽灣

Milford Sound 位於紐西蘭南島的西南部峽灣國家公園內的一處冰河地形，1986年，米佛峽灣被列為世界自然遺產(UNESCO)。米佛峽灣的地理奇景，是在千萬年前被巨大的冰河侵蝕成很深的峽谷，而當冰河消失後，天氣回暖，冰河融化後留下幽深的峽谷，被磨蝕的海岸線因為海水侵入而形成峽灣。

✚ 圖 11-14　米佛峽灣遊輪景觀

✚ 圖 11-15　米佛峽灣全景

九、庫克山國家公園

　　位於紐西蘭南島南阿爾卑斯山脈的東南部，與西部區國家公園、亞斯派靈山國家公園及峽灣國家公園遙望。紐西蘭國家公園內約 20 座超過 3,000 公尺的高山，以及 3,000 多條冰河，庫克山海拔 3,760 公尺是紐西蘭最高峰，長約 26 公里的塔斯曼冰河則是紐西蘭最長的冰河。

✚ 圖 11-16　遠眺庫克峰

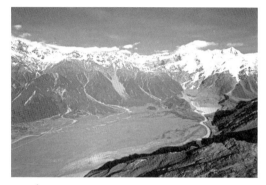

✚ 圖 11-17　庫克峰及塔斯曼冰河

 參考文獻 REFERENCES

澳洲歷史

Population clock. Australian Bureau of Statistics website. Commonwealth of Australia. 2014

Australia, T.(2021)，澳洲的動物，Retrieved from
https://www.aussiespecialist.com/zh-hk/sales-resources/fact-sheets-overview/australias-animals.html

⊙ **圖片來源：**

宜蘭縣公館國民小學，鴨嘴獸

http://www.kkes.ilc.edu.tw/scweb/board/img/%E9%B4%A8%E5%98%B4%E7%8D%B8_1.jpg

上順旅行社，OFF 漫遊紐西蘭南島

http://www.fantasy-tours.com/Travel/NewZealand/NZSOUTHOFFCI.html?catalogNo=8A7F443B22A13285&proNo=43765DFEA16D8C85F9C32D1647B494F4&areaNo=A2DEB0D38F415173&tab=5463DFF2EE879194

中國大陸觀光資源概要

THE PRACTICE AND THEORY OF
TOURISM RESOURCES

中國歷史概略表（前－指西元前）。

階段	年代說明		
原始社會	史前文化（前 50 萬～4000 年）		
	傳說時代三皇五帝（前 1.5 萬～2000 年）		
奴隸社會	夏（前 2070~1600 年）「啟」創建，建都陽城（今河南登封）		
	商（前 1600~1100 年）「湯」創建，建都殷（今河南安陽）		
	西周（前 1100~771 年）武王，建都鎬（今陝西西安）		周（前 770~256 年）周平王，建都洛邑（河南洛陽）
	春秋（前 770~476 年）建都洛邑（今河南洛陽）		
	戰國（前 475~221 年）		
封建社會	秦（前 221~206）秦始皇，建都咸陽（今陝西咸陽）		
	漢朝　西漢（前 202~8 年）漢高祖，建都長安（今陝西西安）		
	漢朝　新朝（8~23 年）王莽，建都長安（今陝西西安）		
	漢朝　東漢（25~220 年）光武帝，建都洛陽（河南洛陽）		
	三國　魏（220~265 年）曹操，建都洛陽	蜀（221~263 年）劉備，建都成都	吳（229~280 年）孫權，建都建業（今南京）
	晉　西晉（265~316 年）司馬炎　建都洛陽	16 國（304~439 年）	
	晉　東晉（317~420 年）司馬睿　建都建康		
	南北朝（420~581 年）宋高祖，建都建康（今南京）		
封建社會	隋（581~618 年）楊堅，建都大興（今陝西西安）		
	唐（618~907 年）唐高祖，建都長安（今陝西西安）		
	五代十國（907~960 年）		
	宋　北宋（960~1127 年）趙匡胤，開封	遼（916~1125 年）耶律阿寶機，上京	
	宋　南宋（1127~1279 年）高宗，臨安	金（1115~1234 年）	西夏（1115~1234 年）
	元（1271~1368 年）忽必烈，建都大都（今北京）		
	明（1368~1644 年）朱元璋，建都南京遷北京		
	清（1644~1911 年）努爾哈赤，建都北京		
民主	中華民國（1912 年~至今）孫中山，建都南京遷臺北		
共產	中華人民共和國（1949 年至今）毛澤東，建都北京		

第一節　中國文化觀光資源

一、中國的遠古時代

（一）史前時代生活的演進表

年代（西元前）	特徵	代表
200~50 多萬年前 舊石器時代早期	「直立猿人」，介於類人猿和真人之間，下肢能夠直立，腦容量大，已有語言能力。	雲南元謀人、陝西藍田人、北京人、遼寧營口金牛山人、安徽和縣人等。
50~5 餘萬年前 舊石器時代中期	「早期智人」，腦殼變薄，腦容量較多，能夠運用較為複雜的思維，進入新的階段。	雲南元謀人、陝西藍田人、北京人、遼寧營口金牛山人、安徽和縣人等。
5~1 餘萬年前 舊石器時代晚期	「晚期智人（新人）」，體質再進化為「現代人」，或稱「真人」。世界各地的人種形成。	北京山頂洞人、內蒙古河套人、廣西柳江人等。
11000~7000 年 新石器時代早期	分為前陶新石器時期和陶新石器時期兩期，即陶器的萌芽時期。	裴李崗文化屬於母系氏族社會。
7500~5000 年 新石器時代中期	陶器前期以手製作，後期技術進步，普遍以慢輪修整。	仰韶文化屬於父系氏族社會。
5000~4000 年 新石器時代晚期	分前、後期，中國本部都已進入鋤耕農業階段，器物製作越為精細。	龍山文化，長江、黃河流域發現數個屬於這一時期的城址，社會的組織形態發生較大的轉變。

（二）關於「三皇」人物的傳說

來源	人物
尚書大傳	伏羲、神農、燧人
運鬥樞、元命苞	伏羲、神農、女媧
工通鑒外紀	伏羲、神農、黃帝

（三）關於「五帝」人物傳說

來源	人物
史記、易傳、禮記	黃帝、顓頊、帝嚳、堯、舜
白虎通號、尚書序	少昊、顓頊、帝嚳、堯、舜
戰國策	庖犧（伏羲）、神農、黃帝、堯、舜
資治通鑑外紀	黃帝、少昊、顓頊、帝嚳、堯

二、夏商周 3 代

（一）夏

夏朝建立者大禹，是治水安民的歷史英雄人物，傳說他因成功治理常年氾濫成災的黃河，而得到部族人民的擁護，最終建立「夏朝」。夏代的建立，標誌著漫長的原始社會被私有社會所替代，從此進入「奴隸制社會」。最值得注意的是有關夏代的曆法，保存在「大戴禮記」中的夏小正，就是現存的有關「夏曆」的重要文獻，其中說明當時人們已經能依據北斗星旋轉斗柄所指的方位來確定月份，這是中國最早的曆法，它按夏曆 12 個月的順序，分別記述每個月中的星象、氣象、物象，以及所應從事的農事和政事。

（二）商

「商代」時文明已經十分發達，有曆法、青銅器以及成熟的文字－「甲骨文」等。商王朝時已經有一個完整的國家組織，具有封建王朝的規模，特別是青銅器的冶鑄水平也已經十分高超，已經出現原始瓷器。商朝自盤庚之後，定都於殷（今河南安陽），因此也稱為殷朝。

（三）周

周成王、周康王在位的階段，被史家、譽為「成康之治」。周朝的國家典制具有鮮明特色，最重要的有：「井田制」、「宗法制」、「國野制」和「禮樂」。中國最早有確切時間的歷史事件是發生於西元前 841 年，西周的國人暴動。

三、春秋戰國的劇變

（一）春秋

春秋時代，是大大小小 100 多個小國（諸侯國和附屬國）。大國共有 10 幾個，其中包括了晉、秦、鄭、齊及楚等。這一時期社會動盪，戰爭不斷，先後有 5 個國家稱霸，即齊、宋、晉、楚、秦（又有一說是齊、晉、楚、吳、越），合稱「春秋 5 霸」。中國歷史上第一個思想家和偉大的教育家－孔子，就誕生在春秋後期。

（二）戰國

晉國被分成韓、趙、魏三個諸侯國，史稱「三家分晉」，再加上被田氏奪去了政權的齊國，和秦、楚及燕，併稱「戰國七雄」，史稱「戰國時代」。春秋戰國時期學術思想比較自由，史稱「百家爭鳴」，出現多位對中國有深遠影響的思想家（諸子百家），例如老子、孔子、墨子、莊子、孟子、荀子、韓非等人。有 10 大家學術流派，即道家（自然）、儒家（倫理）、陰陽家（星象占卜）、法家（法治）、名家（修辭辯論）、墨家（兼愛非攻）、雜家（合各家所長）、農家（君民同耕）、小說家（道聽途說）等。

文化上第一個以個人名字出現在中國文學史上的詩人－屈原，他著有「楚辭」、「離騷」等文學作品，孔子編「詩經」。戰爭史上出現傑出的兵法家－孫武、孫臏、吳起等；科技史上出現墨子，建築史上有魯班，首次發明「瓦當」，奠定中國建築技術基礎，能製造精良的戰車與騎兵。著名的史書則有《春秋左傳》、《國語》、《戰國策》。中華文化的源頭這一時期出現也同時在科技方面也有很大進步，夏朝發明「干支記年」，出現了十進位制。西周人用圭表測日影來確定季節；春秋時期確定了二十八宿；後期則產生了「古四分曆」。

四、秦漢時代

（一）秦

秦國「商鞅變法」後，國力增強，消滅 6 國後完成統一，進入新時代，中國歷史上出現第一個統一中央集權的君主。秦王改用皇帝稱號，自封始皇帝，人稱秦始皇。進行多項改革，如中央集權的建立，統一度量衡、統一文字；修築馳道與直道，連接戰國時趙國、燕國和秦國的北面圍城，築成西起臨洮、東至遼東的「萬里長城」，以抵禦北方的匈奴、東胡等遊牧民族入侵。秦始皇重視法治觀念，重用法家的李斯作為丞相，聽其意見，下令「焚書坑儒」，收繳天下兵器，役使 70 萬人修築阿房宮及自己的陵墓與兵馬俑等。

（二）漢

漢高祖劉邦與西楚霸王項羽展開爭奪天下的「楚漢戰爭」，項羽被漢軍圍困於垓下（今安徽靈壁），四面楚歌，在烏江自刎而死，楚漢之爭至此結束。西漢開始，由於漢高祖目睹秦朝因嚴刑峻法、賦役繁重而速亡。所以即位後減輕賦稅，使人民得以休養生息，實現中央集權。文帝繼位，他與其子景帝的政策方針，依舊是減輕人民賦稅，使漢帝國經濟蓬勃發展，史家稱這一階段為「文景之治」。

✚ 圖 12-1　絲路上之月牙灣

衛青、霍去病、李廣等大將北伐，成功地擊潰匈奴控制西域，還派遣張騫出使西域，開拓著名的「絲綢之路」，發展對外貿易，使中國真正瞭解外面世界，促進中西文化交流。第 1 部記傳體通史的巨著－「史記」，這時期中國出現「造紙術」，推動文化發展。

（三）新朝

西漢發展到 1 世紀左右開始逐漸衰敗，外戚王莽奪權，宣布進行一系列的改革，改國號為新，然而這些改革卻往往不切實際，最終導致農民紛紛起義。

（四）東漢

漢光武帝劉秀復辟漢朝，定都洛陽，史稱「東漢」。光武帝、明帝、章帝 3 代的治理，恢復往日漢朝的強盛，稱之為「光武中興」。佛教通過西域到達中國，在河南洛陽修建中國的第一座佛教寺廟－「白馬寺」，佛教正式傳入中國。蔡倫改造紙張的製造技術，使我國的文字記錄方式，脫離使用「竹簡時代」，同時「造紙術」也成為中國古代 4 大發明之一流傳至今（印刷、羅盤、火藥）。中國天文學家張衡創制「渾天儀」、「地動儀」等科學儀器；名醫華佗是有記載以來第一位利用麻醉技術對病人進行手術治療的外科醫生。

五、魏晉南北朝

（一）魏

曹操「挾天子以令諸侯」，控制東漢朝廷，曹操逝世，曹丕廢漢獻帝，建立「魏國」。

（二）三國時代

曹丕「魏國」、劉備「蜀國」、孫權「吳國」，史稱「三國時代」、「三分天下」。

（三）西晉

司馬昭派兵滅蜀漢，其子司馬炎稱帝，建立「晉朝」，三國歸晉，再度統一。

晉朝因權力鬥爭，史稱「八王之亂」。與此同時，中原周邊的五個游牧民族（匈奴、鮮卑、羌、氐、羯）與各地流民起來反晉，史稱「五胡亂華」。這些游牧民族紛紛建立自己的國家，包括了成漢、前趙、後趙、前燕、前涼、前秦、後秦、後燕、西秦、後涼、北涼、南涼、南燕、西涼、夏和北燕，史稱「十六國」。

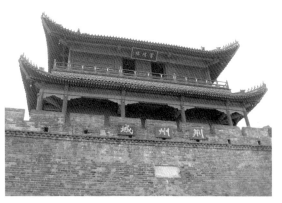

✚ 圖 12-2　三國時代必爭之地－荊州城

（四）東晉

自東漢後期開始，為躲避戰亂，北方的漢族人民大量遷居南方，造成經濟重心開始南移。晉朝南遷，歷史上稱此前為「西晉」，南遷後為「東晉」。這一時期，盛行「玄學」、「佛」、「道」蔓延發展，但統治者一般都保護「佛教」。文學藝術方面，建安七子、陶淵明等人的詩文，王羲之等人的書法，顧愷之等人的繪畫，敦煌石窟等石窟藝術，皆為不朽之作。祖沖之第一個將「圓周率」準確數值計算到小數點以下 7 位數字；賈思勰的「齊民要術」則是世界農學史上的重要代表作。

（五）南北朝

拓跋鮮卑統一北方，建立北方的第一個王朝－「北魏」，形成南北朝的對立。南朝經歷宋、齊、梁、陳的更替，北朝則有北魏、東魏、西魏、北齊和北周。

南北朝時期是佛教十分盛行的時期，西方的佛教大師紛紛來到中國，很多佛經被翻譯成漢文。文化方面，最突出的是玄學思想的發展，文學的成就也很高，詩歌亦然。對外交流則是從東到日本和北韓，西到中亞和大秦（即羅馬），還有東南亞地區。

六、隋唐時代

（一）隋

　　楊堅取代北周建立隋朝，隋朝是五胡亂華後漢族在北方重新建立的大一統王朝，中國歷經 300 多年的戰亂分裂之後，再度實現統一。隋朝在政治上確立重要的制度如：「三省六部制」、「科舉制度」，兩稅法「大索貌閱」和「輸籍定樣」。

（二）唐

　　唐高祖李淵建立「唐朝」，是中國歷史上延續時間最長的朝代之一。唐太宗李世民即位，唐朝開始進入鼎盛時期，史稱「貞觀之治」。高宗李治之妻武則天遷都洛陽，並稱帝，成為中國史上唯一的「女皇帝」，改國號周，定佛教為國教，大興土木而廣修佛寺。唐朝與鄰國為奠定良好關係，將文成公主嫁到吐蕃，帶去大批絲織品和手工藝品，日本則不斷派遣使節、學問僧和留學生到中國。唐朝的文化處於鼎盛時期，特別是詩文得到較大的發展，還編撰許多記傳體史書。

✚ 圖 12-3　吐魯番火燄山

　　唐代出現許多文學家，如詩人白居易、杜牧、李白與杜甫，散文家韓愈、柳宗元。唐代玄奘曾赴天竺取經，回國後譯成 1335 卷的經文，於西安修建大雁塔以存放佛經，佛教在此朝代是最興盛的宗教。唐朝前期對宗教採取寬容政策，佛教外，「道教」、「摩尼教(Manicheism)」、「景教」和「伊斯蘭教」等也得到廣泛傳播。這一切都在李世民的曾孫唐玄宗李隆基統治時期達到頂峰，史稱「開元盛世」。中國 4 大發明中的印刷術和火藥兩項均出現於這一時期，以及顏真卿的書法，閻立本、吳道子、王維的繪畫，「霓裳羽衣舞」音樂舞蹈。直到爆發「安史之亂」，唐朝由此開始走向衰落。

（三）五代十國

　　黃巢起義爆發被鎮壓，但唐朝中央政府也徹底失去地方軍閥的控制，軍閥朱溫篡唐，建立後梁，地方藩鎮勢力也紛紛自行割據。

七、宋代歷史

（一）北宋

北宋建立後控制中國大部分地區，但是燕雲十六州（幽雲十六州）在北方契丹族建立的遼朝中；河西走廊被黨項族建立的「西夏」，趁中原內亂占據。北宋雖然曾出兵討伐遼和西夏，但是均以失敗告終，木已成舟，無可奈何，不得不向日益坐大的遼和西夏交納歲幣。范仲淹的「慶曆新政」、王安石的「變法」、司馬光為首的新舊黨爭，增加社會的不安。松花江流域女真族建立的「金國」勢力逐漸強大，金國滅遼。金國隨即開始進攻積弱的北宋，金國攻破北宋首都汴京（今河南開封），俘虜3,000多皇族，其中包括當時的皇帝宋欽宗和太上皇宋徽宗，因為欽宗其時的年號為靖康，史稱「靖康之恥」，北宋滅亡。

（二）南宋

宋欽宗的弟弟趙構在南京應天府（今河南商丘）即皇位，定都臨安（今浙江杭州），史稱「南宋」。畢昇發明的活字「印刷術」比歐洲早400年。蘇頌創製世界上第1臺天文鐘－「水運儀象臺」；沈括的「夢溪筆談」，在科技史上享有崇高的地位。文化方面，理學盛行，出現朱熹、陸九淵等理學家；道教、佛教及外來的宗教均頗為流行；北宋歐陽脩編纂的「新唐書」，對唐史的保存有很大的貢獻。而司馬光主編的「資治通鑒」，更是編年史的典範，提倡「三從四德」；文學上出現歐陽脩、蘇軾等散文大家；宋詞是這一時期的文學高峰，出現晏殊、柳永、周邦彥、李清照、辛棄疾等一代詞宗；宋、金時期話本、戲曲也較盛行；繪畫則以山水花鳥著稱，著名的張擇端「清明上河圖」是中國繪畫上的不朽之作。中國歷史上最著名的女詞人李清照；小說有白蛇傳、梁祝等浪漫愛情傳說。

八、元朝

成吉思汗孫子忽必烈建立元朝，因宋朝朱熹一派的理論，即「程朱理學」風行，使得程朱理學成為元朝以及明朝、清朝的官方思想。實行民族等級制度，如下表：

等級	人種	地區
第 1 等	蒙古人	蒙古草原地區。
第 2 等	色目人	包括原西夏統治區以及來自西域、中亞等地區。
第 3 等	金人	包括原金統治區的契丹、女真等族人。
第 4 等	南人	包括原南宋統治區的漢族和其他族人。

中國戲劇史和文學史上的重大事件「元曲（散曲和雜劇）」，就在此環境下形成。學者把「元曲」與「唐詩」、「宋詞」並列，視之為中國文化的瑰寶。孔子在元代被封為「大成至聖文宣王」，孟子等歷代名儒也獲得崇高的封號。元朝在中國歷史上首次專門設立「儒戶」階層，保護知識分子，願充生徒者，與免一身雜役。元代對「儒家文化」的發展，達到空前的程度。

元朝以及4大汗國等政權的產生，使13世紀之後的歐亞政治格局發生重大的變化。東亞、中亞和西亞地區，昔日林立的諸多政權頃刻間消失。歐洲部分地區也納入「蒙古汗國」的統治之下，歐亞之間經濟文化交流的壁壘被打破。促進中國的國際化，在歷史上，對外影響最大的王朝是「唐朝」和「元朝」。中國的「印刷術」、「火藥」、「指南針」3大發明，於元代經阿拉伯傳入歐洲。阿拉伯國家的「天文學」、「醫學」、「算術」陸續傳入中國，「伊斯蘭教」也廣泛傳布。

商人的兒子馬可保羅來自於威尼斯，波羅隨父親到中國，定居17年，留下「行紀」著作，在許多世紀中這本書一直是西方人瞭解中國和亞洲的重要書籍。文化方面以元曲成就較高，代表人物有關漢卿、王實甫、白樸、馬志遠等，代表作品有竇娥冤、西廂記等。

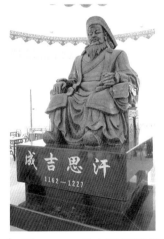

✚ 圖 12-4　成吉思汗雕像

✚ 圖 12-5　蒙古國圖

九、明清時代

（一）明朝

朱元璋領導的農民起義，推翻元朝在中原的統治，建立「明朝」。前期建都南京。朱棣發動「靖難之役」，遷都北京，明朝進入全盛時期。明成祖任命鄭和奉命7次下

西洋，曾經到達印度洋、東南亞及非洲等地。文化上出現王陽明、李贄等思想家，以及「三國演義」、「水滸傳」和「西遊記」、「金瓶梅」等長篇小說。明英宗於北伐瓦剌時戰敗被俘，50 萬明軍全軍覆沒，史稱「土木堡之變」。

　　明朝在極短的時間內重新崛起，又出現「弘治盛世」。形成大大小小的商業中心。出現如北京、南京、蘇州、杭州、廣州等繁華城鎮。明朝科舉考試通行「八股文」。地理學的「徐霞客遊記」，醫學的李時珍「本草綱目」、農學的徐光啟「農政全書」，工藝學的宋應星「天工開物」，文獻類書的「永樂大典」也都出自明代。

（二）清朝

　　李自成攻克北京後不久，努爾哈赤建立清朝，當時明朝舊臣鄭成功南撤到臺灣島，驅逐荷蘭殖民者，後來被清朝軍隊攻下。康熙年間，清廷與沙俄在黑龍江地區發生戰爭，簽訂中國歷史上第一個條約－「中俄尼布楚條約」。清朝統治者實行閉關鎖國政策，使得中國在歷史上落後了他國。1787 年，英國商人開始向華輸入鴉片，導致中國的國際貿易由順差變為巨額逆差。1838年，道光皇帝派林則徐赴廣州禁煙。1839 年，將 237 萬多斤鴉片在虎門銷毀，史稱「虎門銷煙」。

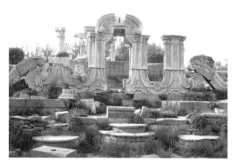

✚ 圖 12-6　北京圓明園遺蹟

　　1840 年，英國政府發動「鴉片戰爭」。1842 年，英軍進入長江，切斷江南對北京的物資供應，於是清廷求和，簽署「南京條約」，除在東南沿海開放上海等 5 個通商口岸之外，還割讓香港島，這是近代中國與帝國主義簽訂的第一個不平等條約，主權受到破壞。

　　1851~1864 年間，秀才洪秀全建立「上帝會」是受到基督教影響，「太平天國」在廣西桂平縣武裝發動金田起義。太平天國曾經占領南方 18 個省份，建立政教合一的中央政權，定都天京（今南京）。同一時期還有「捻軍」、「天地會」、「上海小刀會」與「甘肅回民」起義等。1860 年這些反抗清朝的鬥爭，才慢慢平息下來。

　　1860 年，英法聯軍在「第二次鴉片戰爭」中進入北京，並掠奪燒毀皇家園林圓明園，「北京條約」之後與清廷簽定，新開放長江沿岸和北方沿海的通商口岸。俄國通過「璦琿條約」、中俄「北京條約」和「中俄勘分西北界約記」，割讓中國東北和西北 140 多萬平方公里的領土。

　　1895 年，中國在中日甲午戰爭中戰敗，與日本簽定「馬關條約」，賠償日本 2 億兩白銀，並割讓遼東半島、臺灣、澎湖列島給日本。1860 年，清朝開始推行「洋務運動」，國力有所恢復，一度出現同治中興的局面。1877 年，清軍收復新疆。1881 年通過「伊犁條約」清軍收復被沙俄占據多年的伊犁。

　　1884 年，中法戰爭後清朝還建立了當時號稱亞洲第 1、世界第 6 的近代海軍艦隊「北洋水師」。甲午戰爭的失敗，對當時的中國產生很大的影響。1898 年，光緒帝在親政後同意康有為、梁啟超等人提出的變法主張，稱為「百日維新」在 103 天中進行多項改革，但最終在慈禧太后發動政變後失敗落幕。1899 年，義和團運動爆發，以「扶清滅洋」為宗旨並在慈禧太后默許下開始圍攻外國駐北京使館。於是，各國以解救駐京使館人員名義攻陷北京，史稱「八國聯軍」。1901 年，清政府被迫與各國簽定「辛丑條約」，賠款 4.5 億兩白銀，分 39 年還清，北京到山海關鐵路沿線由各國派兵駐紮，開北京東郊民巷為「使館區」。

十、革命運動

　　國父孫中山先生名文，號逸仙，14 歲赴檀香山，就讀於英美學校，4 年後，返回故鄉；19 歲起，就學於廣州、香港；27 歲，光緒 17 年，畢業於香港西醫書院。在香港讀書期間，深思檢討，認為：「吾國人民之艱苦，皆不良之政治為之，若欲救國救人，非除去惡劣政府不可，而革命思潮，遂時時湧現於心中。」於中法戰爭戰敗，乃有「推翻清廷，創建民國」之志。國父上書李鴻章，提出「人盡其才」、「地盡其利」、「物盡其用」、「貨暢其流」4 項富強綱領與辦法，李鴻章未予接納。

　　國父創立第一個革命團體「興中會」，參加者均須宣誓，誓詞中揭示該會目標「驅除韃虜，恢復中華，創立合眾政府。」返回香港召集舊友陸皓東、陳少白、鄭士良等，設立興中會總機關，對外託名「乾亨行」，用青天白日革命軍旗。9 月擬定在廣州舉事結果失敗，此為其領導革命「第一次起義」又稱「乙未廣州起義」。國父由美國至倫敦，被清使館人員禁閉，將其送往廣州審判，幸其香港西醫書院老師康德黎 (James Cantlie) 斡旋營救，英政府介入干涉，終於脫險。建立其民生主義理論，三民主義體系是在倫敦居留期間完成，於期間派陳少白到臺灣，在臺北成立興中會分會，以結合志士，共同為祖國革命而努力。1905 年，在東京成立「中國革命同盟會」，簡稱「同盟會」。同盟會的成立，不僅使「興中會」、「華興會」、「光復會」及各省留學生，並結合國內外所有革命的力量；創立民國，平均地權」的目標。提出「民族」、「民權」、「民生」三大主義。

「武昌起義」，是 1911 年 10 月 10 日（農曆辛亥年）推翻清朝統治的兵變，起義的勝利，使清朝走向敗亡之境，結束 2000 年的中國封建帝制，建立亞洲第一個民主共和國「中華民國」。「辛亥革命」，西元 1911~1912 年，旨在推翻清朝專制帝制、建立共和政體的全國性革命，指的是 1912 年元旦國父孫中山（孫文）就職中華民國臨時大總統前後這一段時間中國所發生的革命事件。

西元 1911 年任命袁世凱為「中華帝國皇帝」，袁正式接受，改定民國 5 年為「洪憲元年」。在國際方面，日、法、英語俄等國，對袁所稱之帝制，都不表贊同而提出警告，中國各地不斷起義與獨立宣告，袁宣佈延期登基。北洋派大將馮國璋、段祺瑞等亦表示反對。袁被迫撤銷帝制，82 天的「洪憲」告終。袁世凱死後，副總統黎元洪繼為總統，實權則操於國務總理段祺瑞之手，在護國軍及各方力爭下，臨時約法及國會得以恢復，補選馮國璋為副總統。

第二節　中國自然觀光資源

中華人民共和國，簡稱中國，位於亞洲大陸東部，太平洋西岸。陸地面積約 960 萬平方公里，南北寬約 5,500 公里，東西長約 5,000 公里，為亞洲面積最大的國家。世界上，僅次於俄羅斯和加拿大的第 3 大國家。種族有 56 個，超過 90%的人口為漢族，其他分別有東北少數民族為滿族人，西南少數民族包括了擺族(Dai)、俚族(Li)、納西族(Naxi)、苗族(Miao)、傜族(Yao)。北方少數民族包括胡人和蒙古人。西北少數民族包括維吾爾族(Uighur)等。在中國海域上，分布著 5,000 多個島嶼，總面積約 8 萬平方公里，島嶼海岸線約 1.4 萬公里，最大為海南島，面積 3.4 萬平方公里。

✚ 圖 12-7　蒙古人喜慶

✚ 圖 12-8　維吾爾族舞蹈

一、中國領域範圍

方位	地點	方位	地點
東	黑龍江與烏蘇里江匯合處	南	南沙群島南端的曾母暗沙
西	帕米爾高原	北	漠河以北的黑龍江江心

二、地形與地勢

地形	百分比	地形	百分比	地形	百分比
山地	約占 33%	盆地	約占 20%	丘陵	約占 10%
高原	約占 26%	平原	約占 11%		

（一）階梯地形

級數	地點說明
第 1 階梯	青康藏高原受印度板塊與歐亞板塊的撞擊，青康藏高原不斷隆起，平均海拔 4,000 公尺以上，號稱「世界屋脊」。喜瑪拉雅山主峰珠穆朗瑪峰高達 8,848 公尺，是世界第 1 高峰。
第 2 階梯	內蒙古高原、黃土高原、雲貴高原和塔里木盆地、準噶爾盆地、四川盆地組成，平均海拔 1,000~2,000 公尺。
第 3 階梯	大興安嶺、太行山、巫山和雪峰山，向東直達太平洋沿岸，此階梯地勢下降由 1,000~500 公尺。
第 4 階梯	自北向南分布著東北平原、華北平原、長江中下游平原，平原的邊緣連接著低山和丘陵，再向東為中國大陸架淺海區，水深大都不足 200 公尺。

✚ 圖 12-9　青康藏高原

三、中國的山脈

　　高大的山脈及不同走向構成中國地形的「骨架」。著名的山脈說明如下：

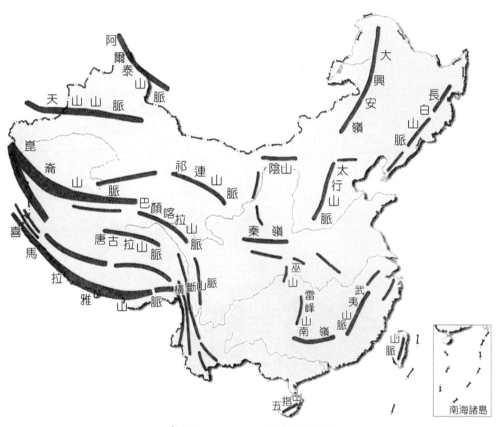

✚ 圖 12-10　中國山脈地圖

山脈	重點說明
喜馬拉雅山脈	呈弧形分布在中國與印度、尼泊爾等國的邊境上，綿延 2,400 多公里，平均海拔 6,000 公尺，是世界上最高大的山脈。主峰珠穆朗瑪峰海拔 8,848 公尺，是世界最高峰。
崑崙山脈	西起帕米爾高原，東至中國四川省西北部，長達 2,500 多公里，平均海拔 5,000~7,000 公尺，最高峰公格爾山海拔 7,719 公尺。
天山山脈	橫亙在中國西北部新疆維吾爾自治區的中部，平均海拔 3,000~5,000 公尺，最高峰托木爾峰海拔 7,455.3 公尺。

山脈	重點說明
唐古拉山脈	位於青康藏高原中部，平均海拔 6,000 公尺，最高峰各拉丹冬峰，海拔 6,621 公尺，是中國最長的河流—長江的源頭。
秦嶺	西起甘肅省東部，東到河南省西部，平均海拔 2,000~3,000 公尺，主峰太白山海拔 3,767 公尺。是中國南北間 1 條重要的地理界線。
大興安嶺	北起中國東北部的黑龍江省漠河附近，南至老哈河上游，南北縱長 1,000 公里，平均海拔 1,500 公尺，主峰黃崗梁海拔 2,029 公尺。
太行山脈	自北向南橫亙於黃土高原東部邊緣，南北長 400 多公里，平均海拔 1,500~2,000 公尺，主峰小五臺山海拔 2,882 公尺。
祁連山脈	綿亙於青康藏高原東北邊緣，平均海拔 4,000 公尺以上，祁連山主峰海拔 5,547 公尺。
橫斷山脈	位於青康藏高原東南部，西藏、四川和雲南三省區交界處，平均海拔 2,000~6,000 公尺，最高峰貢嘎山海拔 7,556 公尺。

✠ 圖 12-11　中國四川河壩縣，黃河長洲分水嶺

✠ 圖 12-12　唐古拉山，世界海拔最高的車站，5,068 公尺

四、中國的河流

　　中國境內河流眾多，流域面積在 1,000 平方公里以上者多達約 1,500 條，重要河流。說明如下：

	河流	重點說明
外流河	長江、黃河、黑龍江、珠江、遼河、海河、淮河等。	向東流入太平洋，流域面積約占中國陸地總面積的 64%。
	西藏的雅魯藏布江，形成世界第 1 大峽谷－雅魯藏布江大峽谷，長 505 公里，平均深度 2,300 公尺，最深 6,009 公尺。	向東流出國境再向南注入印度洋，河流長達 505 公里。
	新疆的額爾濟斯河。	向北流出國境，注入北冰洋。
內流河	新疆南部的塔里木河。	中國最長的內流河，全長 2,179 公里。
	流入內陸湖或消失於沙漠、鹽灘之中。	流域面積約占中國陸地總面積的 36%。

✛ 圖 12-13　長江遊輪

✛ 圖 12-14　長江三峽一景

✛ 圖 12-15　黃河母親圖

（一）長江

中國第 1 大河，全世界第 3 大河，長約 6,380 公里。發源於中國青海省唐古拉山，其上游穿行于高山深谷之間，蘊藏著豐富的水力資源。也是中國東西水上運輸大動脈，天然河道優越，有「黃金水道」之稱。長江中下游地區氣候溫暖濕潤、雨量充沛、土地肥沃，是中國工農業發達的地區。

河段	重點說明
上游	自源頭各拉丹東雪山至湖北省宜昌市的長江主河道，但其支流岷江和青衣江水系則灌溉整個富饒的成都平原。蜿蜒曲折，稱為「川江」。
中游	自湖北省宜昌市至江西省九江市湖口之間的長江主河道。湖北省宜都市至湖南省岳陽市城陵磯，因長江流經古荊州地區，俗稱「荊江」。
下游	自江西省九江市湖口至上海市長江口之間的長江主河道。江蘇省揚州市、鎮江市附近及以下長江主河道，因古有揚子津渡口，得名「揚子江」。下游城市中有中國大陸的國家最大城市－上海市。

（二）黃河

為中國第二大河，全長約 5,464 公里，發源於中國青海省巴顏喀拉山脈，注入渤海。黃河流域牧場豐美，礦藏豐富，歷史上曾是中國古代文明重要的發祥地之一。

河段	重點說明
上游	在蘭州的「黃河第一橋」內蒙古托克托縣河口鎮以上。發源於四川岷山的支流白河、黑河在該段內匯入黃河。
中游	內蒙古托克托縣河口鎮至河南鄭州桃花峪間。該河段匯入汾河、洛河、涇河、渭河、伊洛河、沁河等，是黃河下游泥沙的主要來源之一，該段有著名的壺口瀑布，氣勢宏偉壯觀。
下游	黃河河口河南鄭州桃花峪以下，由於黃河泥沙量大，下遊河段長期淤積，形成舉世聞名的「地上河」。歷史上，下遊河段決口泛濫頻繁，給中華民族帶來了沉重的災難。黃河入海口因泥沙淤積，不斷延伸擺動，位於渤海灣與萊州灣交匯處。

（三）黑龍江

中國北部的大河，長約 4,350 公里，有 3,100 公里流經中國境內，發源於蒙古國肯特山東麓，在石勒喀河與額爾古納河交匯處形成，經過中國黑龍江省北界與俄羅斯哈巴羅夫斯克邊疆區東南界，流入鄂霍次克海韃靼海峽，是中國 3 大河流之一，為中俄界河。

（四）珠江

舊稱粵江，是中國境內第 4 長河流。長約 2,200 公里，是西江、北江、東江和珠江三角洲諸河的總稱。雲南省東北部沾益縣的馬雄山是其幹流西江發源地，在北江與廣東三水匯合，8 個入海口流入南海從珠江三角洲地區，北江和東江水系幾乎全部在廣東境內。珠江流域面積 45 萬平方公里在中國境內，另在越南境內有 1 萬餘平方公里。全流域的地勢總體為東南低，西北高，西北部為雲貴高原及青康藏高原邊緣，西江上游的急流瀑布較多，其中以白水河上的黃果樹瀑布最有名的磅礡，依序有德天瀑布、九龍瀑布與陽洞灘瀑布等。珠江下游的沖積平原是有名的珠江三角南國水鄉的獨特風貌。

（五）塔里木河

全世界第 5 大內流河，為中國最大，「沙中之水」乃古突厥語中塔里木河的意思。曾是絲綢之路上重要的水資源，位於新疆塔里木盆地北部，發源於喀喇昆崙山特力木坎力峰東南麓，江源及上、中、下游主源為葉爾羌河，源流分三支即葉爾羌河、阿克蘇河與和田河，3 河於阿瓦提縣的肖夾克附近匯合，肖夾克至臺特瑪湖段稱塔里木河。全長約 2,200 公里，最後注入台特瑪湖。

五、中國的氣候

中國氣候受季風環流的影響很大，其地形的多變化導致氣候的複雜程度，以巴顏喀拉山脈、岡底斯山脈、陰山、賀蘭山與大興安嶺為界，劃分為東部季風區和西部非季風區。以阿爾金山、祁連山、橫斷山與崑崙山為大致的地理界線，區分「西北乾旱」、「半乾旱區」、「東部季風區」和「青藏高寒區」等。

因緯度的差異，可分為溫帶、副熱帶、熱帶等 3 個季風氣候區。「東部季風區」，季風區地形單元包括、長江中下游平原、黃土高原、四川盆地、東北平原、華北平原（黃淮海平原）雲貴高原、山東丘陵與江南丘陵。

中國冬季南北氣溫差別很大，0℃溫線大致沿秦嶺與淮河一線分布；漠河鎮與海口市的 1 月平均氣溫相差接近 50℃，冬季溫度最低的地方在黑龍江的漠河鎮，1 月平均氣溫為-30℃極端最低氣溫-5℃夏季。溫度最高的地方在西沙群島附近，1 月平均氣溫為 22.9℃中國夏季溫度最高的地方是新疆自治區的吐魯番。7 月平均氣溫為 38℃，極端最高氣溫 50℃，除青康藏高原等地區外，各地 7 月平均氣溫大多在 20℃以上。氣溫中國南北方向跨緯度較大，南北氣溫有一定的差異。

六、中國行政區域

中華人民共和國，簡稱中國，有 34 個省級行政區域，包括 23 個省、5 個自治區、4 個直轄市，與 2 個特別行政區（中國國際廣播電台國際在線，2021）以下資料來源。

（一）四個直轄市

1. 北京

首都為北京，簡稱京，初稱薊，位於華北平原西北端，春秋戰國時為燕都，遼時為陪都，稱燕京。金、元、明、清至民國初為都城，有中都、大都、北平、北京京師等稱號。1928 年始設市。現轄 16 區，為中央直轄市，全市面積 1.65 萬平方公里，人口約 2150 萬(2021)。北京是中國的政治中心，文化、科學、教育中心和交通樞紐，觀光勝地有長城、故宮、天壇、十三陵、頤和園、圓明園、恭王府、天安門廣場與香山等。

✚ 圖 12-16　北京天安門

✚ 圖 12-17　北京故宮博物館

2. 上海

簡稱滬，位於中國東部海岸長江入海口處，春秋為吳國地，戰國時為楚國春申君封邑，宋設鎮，為中國重要長江口都市，稱上海，1927 年設市。現為中國 4 大直轄市之 1，轄 16 區，全市面積 6,350 平方公里，人口約 2,425 萬(2021)。上海是中國第 1 大城市，也是世界大都市之一。中國最大的商業中心工、業城市、金融中心和科技基地。觀光勝地上海豫園、南京路步行街、外灘、法租界、新天地、迪士尼樂園與東方明珠塔等。

✚ 圖 12-18　上海東方明珠塔

✚ 圖 12-19　上海世界博覽會－倫敦館

3. 天津

　　簡稱津，位於華北平原東北部，海河 5 大支流於此地匯合後流入渤海。金元時代稱直沽，後設海津鎮，明初取天子津渡之意始稱天津，清為天津府治，1928 年始設市。現轄 16 區，為中央直轄市。全市面積 1.2 萬多平方公里人口約 1,560 萬(2021)。天津是華北最大的工業城市，海鹽、油氣資源豐富。是華北重要的商業中心和沿海城市。觀光勝地天津之眼、古文化街、五大道、水上公園、海河文化廣場、天津博物館、黃崖關古長城等。

4. 重慶

　　簡稱渝，位於西南地區長江上游，春秋戰國時巴國地，隋唐屬渝州，1997 年，以原四川省重慶、萬縣、涪陵 3 個地級市和黔江地區行政區域設中央直轄市重慶市。現轄 38 區，全市面積 8.23 萬平方公里，人口約 3,100 萬(2021)，重慶屬工業城市，有長江三峽、三峽博物館、解放碑廣場、鵝嶺公園、武陵山森林公園與朝天門等。

（二）六大區域

地區	區域
華北地區	北京、天津、河北、山西、內蒙古
東北地區	遼寧、吉林、黑龍江
華東地區	上海、江蘇、浙江、安徽、福建、江西、山東
中南地區	河南、湖北、湖南、廣東、廣西、海南、香港、澳門
西南地區	重慶、四川、貴州、雲南、西藏
西北地區	陝西、甘肅、青海、寧夏、新疆

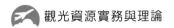

（三）23 個省

省名	簡稱	省會
河北	冀	石家莊
山西	晉	太原
遼寧	遼	瀋陽
吉林	吉	長春
黑龍江	黑	哈爾濱
江蘇	蘇	南京
浙江	浙	杭州
安徽	皖	合肥
福建	閩	福州
江西	贛	南昌
山東	魯	濟南
河南	豫	鄭州
湖北	鄂	武漢
湖南	湘	長沙
廣東	粵	廣州
海南	瓊	海口
四川	川或蜀	成都
貴州	黔或貴	貴陽
雲南	滇或雲	昆明
陝西	陝或秦	西安
甘肅	甘或隴	蘭州
青海	青	西寧

（四）5 個自治區

自治區名稱	簡稱	首府
內蒙古自治區	內蒙古	呼和浩特
西藏自治區	藏	拉薩
廣西壯族自治區	桂	南寧
寧夏回族自治區	寧	銀川
新疆維吾爾自治區	新	烏魯木齊

圖 12-20　西藏布達拉宮

（五）2 個特別行政區

特別行政區	概況
香港	於 1997 年，對香港行使主權，設香港特別行政區，簡稱港。位於南海之濱、珠江口東側，在廣東省深圳市深圳河南部，包括香港島、九龍、新界及附近島嶼，總面積約 1,106 平方公里。人口約 750 萬(2021)。
澳門	於 1999 年，對澳門行使主權，設澳門特別行政區，簡稱澳。澳門位於珠江口西岸的半島上，包括氹仔島和路環島，面積約 34 平方公里。人口約 70 萬(2021)。

第三節　中國特殊觀光資源

一、中國八旅遊勝地

（一）中國萬里長城

　　中國萬里長城在古代主要以防備遊牧蠻族掠奪造成傷害而建構的城牆，修築始於春秋戰國時代，至今已有兩千多年的歷史，以秦、漢語明三朝大的修築規模最大，代表中華民族強勝的國家歷史記錄，是世界的七大奇觀之一。長城橫跨中國 9 個省份，共 100 多個縣，總長超過 6,400 公里，聯合國教科文組織於 1987 年將長城列入世界文化遺產。長城的存在，對古人來說，是一個防禦入侵京城的防線；在近代，中國人更是以長城做為中華民族的象徵，古代統稱長城以內為塞內，其外稱塞外。

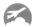
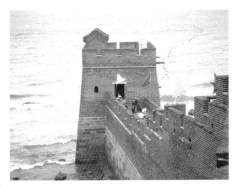

✚ 圖 12-21　老龍頭，長城的起點山海關

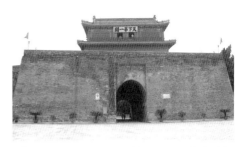

✚ 圖 12-22　天下第一關－山海關

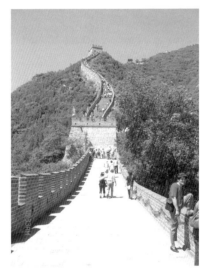

✚ 圖 12-23　萬里長城

（二）龍門石窟

　　位於中國河南省洛陽市郊的龍門山和香山處，鑿成約於北魏至北宋的 400 餘年間，至今仍雕像約 10 萬尊，數量為中國各石窟之首。2000 年列為世界文化遺產。

（三）秦皇陵兵馬俑

　　中國第一位皇帝也是集權皇帝，秦始皇於生前為自己打造了此地約 56 平方公里的陵墓，陵墓的周圍築了兩道城牆－內城和外城，他把生前的皇宮帶往未來；秦始皇為了他在來生的帝國有軍隊守護，下令製造 8,000 個兵馬俑，延續秦皇死後能繼續統治國家的能力及軍馬。兵馬俑以真人作為成品，平均高度是 182 公分，重量約 100~300 公斤，每一個兵馬俑的臉型與體態都以真實士兵的氣質和神韻產出，是故兵馬俑們每人都栩栩如生，形同真的士兵與部隊。

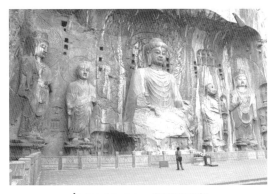

✛ 圖 12-24　龍門石窟

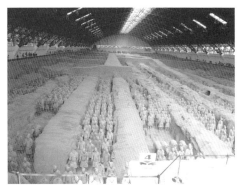

✛ 圖 12-25　秦皇陵兵馬俑

（四）雲岡石窟

　　位於中國山西省大同市郊一系列石窟，主要建於北魏 453~495 年，約 40 年，石窟群分東、中、西三部分。石窟依山開鑿，主要洞窟達 50 個，整個窟群共有大小佛像約 50,000 多尊，最大佛像高達 20 公尺，最小佛像僅有 2 公厘。2001 年雲岡石窟被列為世界文化遺產。

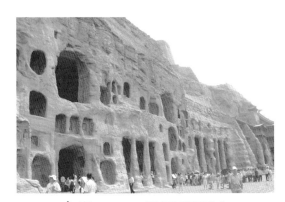

✛ 圖 12-26　雲岡石窟洞穴

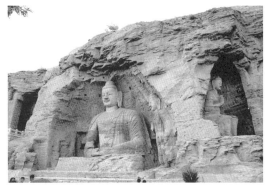

✛ 圖 12-27　雲岡石窟

（五）樂山大佛

　　是世界上最大的石雕佛像，約 1,300 多年興建，此處為岷江、青衣江與大渡河三江交匯之處，初建時目的為減弱該河流交匯處的水勢。凌雲寺海通法師率領虔誠的僧侶與信徒，用鐵鎚和鑿子等工具在陡峭的岩壁上開鑿興建，前後經歷了百多年遂完成 71 公尺高的一尊佛像。興建佛像之時，工匠巧妙的於樂山大佛的頭部和身體部位內建排水系統，把雨水引到佛像腰部旁邊，吸收進岩石裡，這種隱藏式排水系統是佛像屹立不搖的基礎，1996 年列入世界綜合遺產。

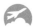

✝ 圖 12-28　中國四川峨眉山風景

✝ 圖 12-29　樂山大佛

（六）金龍峽懸空寺

懸空寺整座寺廟的建築是在懸崖岩石上鑿洞，插入木樑而成。位於北嶽恆山的金龍峽中，建於北魏年間約至今 1500 年前，現有建築為明清時期重建。古寺的一部分建築就架在木樑之上，另一部分則利用突出的岩石作為基礎；懸空寺的建地險惡，建築奇蹟與匠工之巧，堪稱全世界建築史上的紀錄。寺內的神像很多，但在同個地方供奉儒、道、釋的代表人物孔子、老

✝ 圖 12-30　金龍峽懸空寺

子與釋迦牟尼三尊神像很罕見，原在金代之前，懸空寺已經成為了儒釋道三教合一的寺廟。

（七）九寨溝

中國文化研究院(2021a)位於四川省西北部阿壩藏族羌族自治州內、岷山山脈南段的九寨溝縣漳扎鎮境內，南距四川省首府成都 450 公里，是長江水系嘉陵江上游白水江源頭的一條大支溝，流域面積約 700 平方公里，海拔達 2,000~4,300 公尺，因溝內有則查窪、樹正、荷葉、盤亞、扎如等九個藏族村寨，因此名為「九寨溝」。

圖 12-31　九寨溝湖水

此處以湖泊、瀑布與泉水景致為主，水質純淨自然，林葉豐富色彩，四季其妍景色，春天千紅萬紫、夏日分明翠綠、金秋絢麗五彩、嚴冬共存水冰。

當時九寨溝被劃為木材砍伐區。至 1975 年，農林部人員至九寨溝考察，調查總結「九寨溝不僅蘊藏了豐富、珍貴的動植物資源，也是世界上少有的優美風景區」1978 年正式停止砍伐樹木，並 1980 年成立自然保護處。1982 年九寨溝為國家級風景名勝區。1984 年正式對外開放觀光。1992 年經聯合國教科組織將九寨溝與黃龍列入世界自然遺產。1997 年被納入世界人與生物圈保護區，2000 年評為中國首批 AAAA 級景區 AAAA 級景區，2001 年 2 月取得「綠色環球 21」證書（中國文化研究院，2021b）。

約 2-3 百萬年前，冰河移動侵蝕山谷，冰磧（冰河夾雜物）堵塞山谷口而形成堰塞湖及各類冰蝕地貌，後因地震等因素引發岩壁崩塌、滑落，泥石流堆積，當地特殊地質石灰岩溶蝕和鈣華沉積等多種地質作用，形成溝谷內的群湖、疊瀑和飛泉。喀斯特（石灰岩）地形作用因水流沖刷而溶解形成各種瀑布景觀和石灰華景觀。神話傳說。遠古以前，此地是一片不毛之地，阿壩州的男山神達戈與住在這裡的女山神色膜相愛，男神以輕風和月亮造成一面寶鏡送給女神，怎料被山魔發現，山魔欲搶，結果女神一不小心，打破了寶鏡，破鏡的碎片散落人間，一一掉到高山峻嶺中，變成了 118 個閃閃生光的湖泊，形成了九寨溝現今被譽為「人間仙境」，兩位神仙化作高山，成為位於九寨溝西北的達戈山（海拔 4,200 公尺）和面向鏡海的色膜山（海拔 4,100 公尺），遙遙相對的守護（中國文化研究院，2021c）。

✚ 圖 12-32　九寨溝樹正瀑布

✚ 圖 12-33　九寨溝珍珠灘瀑布

（八）都江堰

　　中國古代大型水利工程使用至今的建築，位於四川省都江堰市西方，岷江上游350 公里處，戰國時期約前 256 年至前 251 年興建，經過歷代整修，2,000 多年來都江堰依然發揮其功用。整個都江堰可分為堰首和灌溉水網兩大系統，其中堰首包括魚嘴掌控分水工程、飛沙堰掌控溢洪排沙工程、寶瓶口掌控引水工程，三大主體工程，其工程以引水灌溉為主，兼具防洪排沙、水運、城市供水等綜合效用，所灌溉的成都平原是中國重要糧倉之庫的「天府之國」。2000 年與青城山共同列為世界文化遺產。

✚ 圖 12-34　中國古代著名水利工程－都江堰

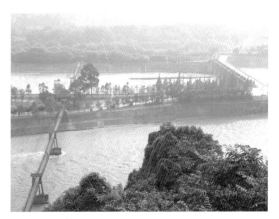

✚ 圖 12-35　都江堰全景

二、中國重要資源

中國四大道教名山		
龍虎山	江西鷹潭	又名雲錦山，道教名山之首。
武當山	湖北十堰	又名太和山，古稱玄嶽。
齊雲山	安徽黃山	號中和，古稱白嶽，江南小武當。
青城山	四川都江堰	名寶仙，九室洞天。

中國四大佛教名山		
五臺山	山西省五臺	文殊菩薩聖地，金五臺，佛教名山之首。
普陀山	浙江省舟山	觀音菩薩聖地，銀普陀。
峨嵋山	四川省峨眉	普賢菩薩聖地，銅峨嵋。
九華山	安徽省青陽	地藏菩薩聖地，鐵九華。

中國古代四大美女		
西施	春秋時代	沉魚，傳說的在古越國浦陽江邊浣紗，水中的魚兒看到她的容貌，都驚豔得沉入江底。
王昭君	西漢	落雁，傳說「昭君出塞」時，行於大漠途中，悲懷於自身命運和遠離家鄉，因而在馬上彈《出塞曲》天邊飛過的大雁，聽到曲調的幽怨和感傷，紛紛的掉落在地。
貂蟬	東漢末年	閉月，傳說在花園中拜月時，有雲彩遮住月光，被王允看到，此後人說貂禪比月亮還漂亮，稱為「閉月」。
楊貴妃	唐代	羞花，傳說在花園中賞花時悲嘆自己的命運，用手撫花，花瓣收縮，花葉垂下，與花兒比美，花兒都羞得低下了頭。

 觀光資源實務與理論

參考文獻 REFERENCES

中國文化研究院(2021a)，走進九寨，Retrieved from

https://hk.chiculture.net/30010/a01.html

中國文化研究院(2021b)，歷史，Retrieved from https://hk.chiculture.net/30010/b02.html

中國文化研究院(2021c)，成因，Retrieved from https://hk.chiculture.net/30010/b01.html

中國國際廣播電台國際在線(2021)，中國省級行政單位，Retrieved from

http://big5.cri.cn/gate/big5/news.cri.cn/gb/chinaabc/chapter1/chapter10202.htm

中國山脈地圖

https://www.google.com.tw/search?hl=zh-TW&biw=1024&bih=677&site=imghp&tbm=isch&sa=1&q=%E4%B8%AD%E5%9C%8B%E5%B1%B1%E8%84%88%E5%9C%B0%E5%9C%96&oq=%E4%B8%AD%E5%9C%8B%E5%B1%B1%E8%84%88%E5%9C%B0%E5%9C%96&gs_l=img.3..0.1581.4738.0.5509.10.10.0.0.0.1.104.527.9j1.10.0....0...1c.1j4.64.img..8.2.75.zXZQ6B4FPHE#imgrc=NwaN2yYprVgwrM%253A%3BVk9wlY7vXUb0cM%3Bhttp%253A%252F%252Fp.moto8.com%252Fforum%252F201304%252F21%252F150619ty3dc1iztdjdwuic.jpg%3Bhttp%253A%252F%252F124.xingshuo.net%252Fsiwameinv%252Fkolltkt.html%3B1043%3B900

 New Wun Ching Developmental Publishing Co., Ltd.
New Age · New Choice · The Best Selected Educational Publications — NEW WCDP

新文京開發出版股份有限公司

NEW WCDP

新世紀·新視野·新文京 — 精選教科書·考試用書·專業參考書